王文正 著

The
Cultural Images
of Films

電影
文化意象

序

　　經過幾個月下來的努力，終究是完成了屬於自己的論文。當看到屬於自己的成果時，真有點感動到想要落下淚來。雖然這部作品並不是盡善盡美的，裡頭還有許多可以修正、檢討的地方，但或多或少有些可以參考的價值。

　　看電影已經是現代人不可或缺的一種消遣方式，然而現代電影缺乏著跨領域的拍攝手法，此一觀點與電影文化學有著不可脫離的關係。電影的完成不單單是文學性的劇本、導演、演員的責任，還包括了許多層面的通力合作，而構築一部電影的重要因素之一就是文化意象。透過電影字幕、影像、燈光、音聲的間接比喻或象徵，電影工作者往往把意識中最終極的思想寄寓在這些層面上。透過分析電影文化意象的內蘊性、系統差異類型與學派式的差異類型，電影觀賞者、研究者或分析者，可以更深入一部電影的核心內容，更進一步了解一部電影的催生。這些是常被觀眾，甚至電影工作者本身所忽略的，如果可以分析電影中的文化意象的存在，或許就可以擺脫只包含單一領域的現狀，而往跨領域的電影發展，這對電影工作者本身與觀眾而言，都將是電影界的一大突破。

　　寫作論文的過程中，得到了好多人的幫助，雖然嘴巴上並沒有說些什麼，但我的心裡是很感謝的。首先當然要謝謝我的指導教授──周慶華老師，因為如果沒有周老師，我想我也不會完成這一部論文。在寫作的過程中，老師很盡責的，總是一節一節的

陪著我討論，幫助我修正錯誤或瑕疵的內容，也總是不厭其煩的
一次又一次的和我約定了討論時間，然後總是花很多時間在幫我
構思論文的內容。雖然我總是嘴巴很壞，也不愛認真討論，但是
對於老師的感謝，卻深刻的印在我的心中。再來，就是要感謝我
可愛又貼心的語碩寶貝們了，總是熱情的依錚、貼心的尚祐、我
的「趴呢」詩惠、忠厚的瑞昌、喜感十足的晏綾、超有創造力與
想像力的裴翎、超挺我的「姐姐」雅音、總是很認真的評凱和辛
苦的助教小蘭姐，要不是有這些同學美美在我情緒低落的時候拉
我一把，在我一點靈感也沒有的時候幫我找尋靈感，我想我的論
文也沒辦法這麼順利的完成。謝謝語碩可愛的寶貝們，因為有你
們，我讀碩士班的這兩年才會這麼的精采、有趣。當然還有那些
曾經幫過我的碩三的學長姐，以及可愛的學弟妹們，因為有你們，
我的碩士生涯才會如此多彩多姿。再者，要感謝那些在球場與生
活上都挺我的朋友們，獻祥、千媚、阿杜、珈妤、耀慶、香香、
小董、新兒、阿伯、羅傑哥等人（族繁不及備載），每次論文被逼
急了，總是會相約著去球場發洩，感謝這些朋友的相挺，讓我的
生活充滿了色彩。而另一個最該感謝的人就是仲和，因為大部分
的時間，聽我抱怨、看我低落、陪我度過低潮的人都是他，如果
沒有他的幫助與陪伴，我想我也沒辦法這麼順利的完成我的論文。

<div align="right">王文正</div>

目　次

圖　次

表　次

第一章

緒論

第一章　緒論

第一節　研究動機

現代人已把看電影當作是一種不可或缺的休閒娛樂。尤其是在現今收看電影的方式很多，包括電影院、影片租賃、網路線上觀看、電影頻道等，在日常生活中，人們無時無刻不在和電影產生交集。而在生活壓力逐漸倍增的現代，透過觀賞電影來減輕壓力、找尋一種類似自己日常生活的同理心，也是現代人紓壓的一種管道。

以目前電影市場的發達，使得現在電影的產量大為增加，也讓觀賞電影的人口急劇的增加，所以電影在日常生活所呈現的重要性也就不言而喻。尤其在近幾年，國片市場的復甦，讓國片的產量也大為增加，也讓觀賞電影的人口逐漸倍增，更加的拓展了電影的市場。

相對於電影市場的拓展與觀賞電影人數的倍增，影評的數量與探討電影主題的學者也相對的增加。只是通常在探討電影這個主題的時候，多數人會將眼光放在一部電影如何去呈現它的主題，使用了哪些特殊的拍攝手法，甚至於配音、音效、燈光的使用是否符合電影內容的呈現等。但是相較於這樣的手法探討，會去注意到電影中一些符號使用的人卻少之又少；就算有，也僅是提過便罷，沒有多少人會針對電影中一些符號的呈現提出一些完整且具體的看法。而其實這些符號的出現，往往相關於一種文化背景的呈現，也是主導影片者心中所想要呈現給觀賞影片的人去思考的部分。

　　當多數人在觀賞電影的時候，可能會因為演員的一個動作、場景的倏乎變換、一個爆破的場面、驚險刺激的劇情內容等而感到驚嘆不已；但是卻沒有人會注意到也許一個燈光的轉換、一個音聲的改變、一個物體的呈現……，那些才是導演心中所真正想要呈現的東西。其實一部電影當中蘊涵最多意義的，往往是一些不起眼的小東西或者小轉換（如過場），這些東西、轉換往往是導演費心經營出來的場面，裡頭隱藏著不同想法、不同國度所擁有的不同意義；但是多數觀賞電影的人往往只會注意到劇情的起承轉合、演員的表演，甚至是浩大的場面與現代最流行的 3D 動畫，卻沒有多少人會去注意到一個當作背景的物品出現的合不合理、一個燈光音效的使用是否與劇情相關。而這些小部分的呈現，往往就是在不同文化之下的導演所要表現的最具體的代表。

　　有些時候我們會把電影當中出現的一些小部分訊息當作是陪襯或者過場的一種（譬如動物、背景物品、燈光的閃爍等），而忽略了這些符號所真正要表達的意義，這也是現代電影在呈現手法上較缺乏的一部分。大部分的電影呈現手法都專注在演員的表演精采與否、場景的布置華麗與否、燈光音效的使用適當與否、動畫的呈現複雜與否，卻往往缺乏一些較細膩的訊息傳遞。而大部分的電影觀賞者、評論者、教學者、學習者也一如配合著電影的演出一般，往往把一些稍縱即逝的訊息給忽略掉，只專注在大部劇情的演進、探討。而以這樣的角度來觀看一部電影，其實在無形中就已經忽略掉一些有意義的符號的呈現。

　　雖然在電影的氣氛營造上，有些導演並沒有特別的要把一些訊息嵌入某些特定的場景，但是在隱約之中，有些在電影裡的小訊息就淡淡地透露出了一部影片的導演心中最崇高的信仰。而通常這些小訊息都以片段、不起眼的符號呈現。正因為這樣，所以更加容易被觀賞者所忽略。而如果身為一個觀賞者、評論者的我們可以對這些看似不起眼的訊息多加留意，那麼觀賞電影的角度

就又多了一種。除了電影劇情本身的演示之外，觀眾可以多加留意電影當中出現的一些小小的符號、訊息，藉由這些不經意透露出來的呈現手法，我們可以更加了解不同信仰、不同文化中的導演，在影片中無意識流露出來的真實訊息。

基於上述的理由，在觀賞電影的同時，我們多了一個方式去了解一部電影的執導者、劇本的創作者所崇信的信仰與所處的文化領域；透過這樣的了解，我們可以更深入一部電影的創作過程、呈現手法的運用恰當與否，甚至是可以增加一部電影在觀賞者心目中的精采度。只是要達到這樣的目的，我們就必須加強對於電影中一些細微、細膩的符號的感知度，而這樣的觀察，如果不透過符號學的手法，是很難達到的。畢竟在電影中出現的細微的訊息，大多是以符號、非具體的方式呈現，所以如果不以符號學的角度切入這些視角，不論身為一個觀賞者，或者評論者，甚至是教學者、學習者，我們都很難真正的去了解一部電影被創作出來的背景。

既然電影儼然已是現代人抒發壓力、休閒娛樂不可或缺的一環，那麼如果觀賞電影的角度僅限於隨著劇情的高潮起伏而走，似乎對於拍攝電影的工作人員就顯得太過不尊重；畢竟一部電影的出現，都是經過一個電影團隊的苦心經營，而身為觀賞者、評論者、教學者或學習者，卻只是看到一部電影表面所呈現出來的過程而已，對於那些努力在這一層面的工作者而言，就顯得太過輕忽大意。所以當我們在探討一部電影的時候，如果不能找出在影片的播放過程中值得去深思、去回味的部分，而把一些雖然重要，但卻用不顯眼手法呈現出來的意象給忽略的話，或許對於一部電影的創作，我們就無法深入其中而得到真實的訊息。所以如果每個人都能夠以符號學的角度去更加深入的探討一部電影的呈現，或許是對電影的創作、工作者的一種最大的尊重與敬意的表達。這也就是我想以「電影中的文化意象」來統括議題而予以

細究的出發點，理應可以開啟電影欣賞、教學、編導和研究的新
視野。

第二節　研究目的與研究方法

一、研究目的

　　繪圖都由構圖、線條、色彩所構成，要在小小的平面上表現
出大千世界的優美景象，最要注意的就是意境。（孫旗，1987：57）
類似於繪圖這樣的表現，正是「意象」的具體表現。然而，雖然
「意象」兩字極為廣泛的被使用，但是自古以來東西方對於意象
的界定就莫衷一是。

　　西方文論家認為，意象是指由我們的視覺、聽覺、觸覺、心
理感覺所產生的印象，憑藉語言文字的表達媒介，透過比喻和象
徵的技巧，將抽象不可見的概念，轉化為具體可感的意象。（周慶
華等，2009：46）再回過來看東方的典籍，意象一詞有著許多不
同的解釋。例如用於繪畫方面的意象一詞，是指所繪事物蘊含的
神韻情致，說穿了就是「『意』呈現於外的一種虛活靈動之『象』」。
（楊明，2005：411）用於論書法時，簡直就是文字的借代語；在
詩文評論中的意象則有諸多含義，它的本意乃指作品中意和象的
統一體。（同上，403〜439）王夢鷗論及「文學語言的傳達力」時，
也曾指出在字句音聲之外，作家無不孜孜於表現「文學作品上每
一字句裡面的『意義』」；而韋勒克將「文學語言構造的中樞」分
析成四種：意象、隱喻、象徵、神話，王氏卻覺得這樣的方式似
乎太多，但僅以「隱喻」一詞統稱又嫌過少。（王夢鷗，1995：161
〜162）而意象在宗教文學作品中也有相當大的作用，往往能使抽
象觀念化成具體的情境。李瑞騰指出：「『意』和『象』組合，內
容上已經包含了由『意』生『象』的過程和結果，在詩中是用文

字呈現出來，也就是所謂意象語。所以『意象』可說是由文字構成的圖畫，其中有可以感知的情意。」（李瑞騰，1997：45）再者到張漢良論及詩的意象時，曾經點明此一術語最為籠統曖昧，因其指涉不一且意義隱晦。張氏認為「意象」本為心理學名詞，他引用心理學家布雷的定義，並試為舉例說明：「意象是我們意識上的回憶。原物不存在時，它能在我們的知覺上，重新完整的或部分的產生原始印象。」（張漢良，1977：1）周振甫則認為「意象是情意和形象的結合，用意象來表達情意。」（周振甫，2005：232）周氏進一步說道：「作者先看到景物，引起感情，把感情色彩著在景物上，再寫帶著感情色彩的景物。」（同上，233）

由上述的一些定義來看，雖然各家學派對於「意象」一詞的解說大不相同，但我們的主觀感覺終究受制於客觀物象，官能知覺不斷地摹擬或重複外界事物的影像，由此看來，意象便是「心理上的圖畫」。（周慶華等，2009：50）

把這樣的觀念帶進電影裡頭也是一樣，每個不同的編劇、導演，每種不同的創作手法，都帶著創作者個人所感受到的感情，再將這些感情寄託在由這些情感演繹出來的具體事物上，顯而易見的，這也是一種意象的呈現手法。只是這些在電影中表現的，並不是那麼明顯。雖然主要可以透過演員的表演而表達出創作者的中心思想，但這些畢竟是有限的；往往連同演員的用詞遣句、布景的安排與替換、燈光的明亮、音樂的轉換等，都代表著在每一個不同的場景，創作者所想要表現出來的中心思想。而這樣的思想帶到了觀眾的面前，容易被看見的往往是畫面的細緻度與演員的演技精湛與否，鮮少有人會聯想到以意象的手法去觀賞一部電影。而在這樣的前提之下，許多隱藏在電影播放過程背後的真實情節也將被忽略，這可以說是一種浪費了創作者用心的舉止。

　　雖然我在書中一直把重點放在「說故事」這部分，但是大家要了解，一部電影的「故事」，往往不是光靠文字就足以表達的。如果我沒有討論電影的影像元素，並不是因為我認為它們不重要，或是比較不重要。在我的課堂中，我常談到電影的影像元素，但我和學生在課堂上隨時可以拿出電影來參照，而我們常在剛看完某部電影後，再進行實際討論。常是將電影的影像元素加進來，所需要的工具恐怕與各位手上的這本書，完全不同。（Howard Suber，2009：37）

　　電影帶給我們娛樂，但很多時候也只是耍耍噱頭與搞笑罷了。有些電影之所以能長期並持續吸引我們，並且常駐在我們個人與集體的記憶中，是因為它們讓我們看見自己如何過日子。我們的希望與恐懼，我們的渴望與挫敗，我們的企盼與挫折，我們的愛與恨，都在難忘的賣座電影中，具體地展現出來。研究這些電影，事實上就是在研究我們自己——我們理想中的自己，而非現狀的自己。難忘的賣座電影除了讓我們看到這個世界，還讓我們看到一個理想的世界。在這個理想的世界中，我們所看見的人不但認同我們所認同的事物，也反映出我們——個人與整個社會——想要相信的價值。（同上，37）

誠如以上這兩段話所說的，如果我們觀賞一部電影只著重在文字方面如何表達，那麼其他的電影元素所包含的意象終將被忽略；然而這些意象往往蘊含著一部電影所要表達的終極思想，也包含了等待著我們去認同的部分。就因為這樣的認同存在，所以一部電影才有其偉大的價值與可看性。如果身為一個觀賞者卻忽略了這樣的價值，只著重在電影表現出來的「故事」面，或許我們可

以找到刺激自己的感官視聽的成分，但是卻失去了在電影中等待著被認同、期待著被相信的價值。

　　本研究就是為了避免這樣的弊病而生，主要目的就在建構一套新認知電影的文化意象理論，好讓這些其實很重要、卻隱藏在電影聲光效果背後的東西能夠被觀眾所看見，進而可以提供一種電影欣賞的新認知方案、電影教學的新深入型態策略，更深入則可以提供電影編導與電影研究的新取徑範例。

　　在周慶華《語文研究法》一書中，對於「理論建構撰寫體例」提出以下說明：

> 理論建構，講究創新。大致上從概念的設定開始，經由命題的建立到命題的演繹及其相關條件的配置等程序而完成一套具體系且有創意的論說。（周慶華，2004：329）

依據此一理論建構作法，將研究中涉及的理論架構整理出來：電影、文化意象為概念一。意象影像化、比喻、象徵、學派差異、系統、運用為概念二。

　　概念設定後，接著要建立命題和進行演繹以確認所要形塑的論點和可以發揮的推論功能：意象有持定性質、功能、類型、系統差異及影像化等（命題一）；電影意象可以透過字幕呈現和影像、燈光、音聲等間接比喻或象徵（命題二）；電影文化意象內蘊世界觀以及有系統和學派的差異（命題三）；電影文化意象可經由系統、學派的案例得到舉證說明（命題四）；相關研究成果可在電影欣賞、電影教學、電影編導和電影研究上運用（命題五）。希望本研究可以提供電影欣賞的新認知方案（演繹一），提供電影教學的新深入型態策略（演繹二）與提供電影編導與電影研究的新取徑範例（演繹三）。

　　有關「概念設定」、「命題建立」、「命題演繹」的發展進程圖如下所示：

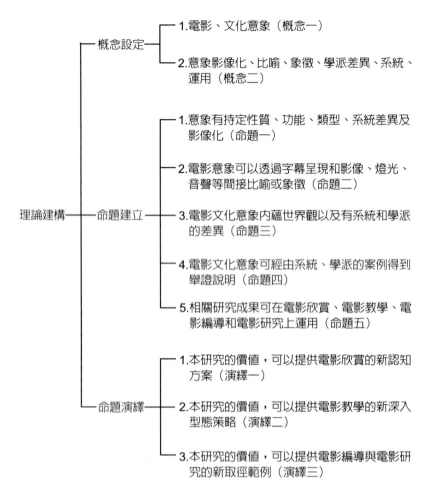

圖 1-2-1 本研究的理論建構示意圖

二、研究方法

在研究中，最主要探討到的概念就是「意象」，而如果說到意象的界定，從修辭學的角度下手，最能夠得到精確的解釋。在黃慶萱所著的《修辭學》一書當中提到：「修辭的內容本質，乃是作

者的意象。」（黃慶萱，2009：5）而以下引述他所說的一段話作
為解釋：

> 這兒所說的「作者」，包括寫作者和說話者。所謂「意象」，
> 《文心雕龍‧神思》有「窺意象而運斤」，指文藝構思運作
> 中形成的藝術形象。英文 Image，通常指喚起心象或感官知
> 覺的語言表現。這裡我採用我的老師李辰冬先生的定義：
> 「意象就是由作者的意識所組合的形相。」意識是主觀的，
> 形象是客觀的，而意象便是主觀觀照之下的客觀景象。一
> 種客觀景象，由於作者主觀意識的不同，而產生不同的意
> 象。試舉二例。同樣是蟬聲，聽在虞世南的耳裡是「居高
> 聲自遠，端不藉秋風」；聽在李商隱的耳裡卻是「本以高難
> 飽，徒勞恨費聲」；聽在駱賓王的耳裡更成「露重飛難進，
> 風多響易沉」。一是清華人語；一是牢騷人語；一是患難人
> 語，意象自是不同。同樣在詠絮，《紅樓夢》第七十回所寫：
> 史湘雲〈如夢令〉：「且住！且住！莫使春光別去！」賈探
> 春〈南柯子〉：「一任東西南北各分離！」賈寶玉續：「落去
> 君休惜，飛來我自知。」林黛玉〈唐多令〉：「漂泊亦如人
> 命薄。」薛寶琴〈西江月〉：「江南江北一般同，偏是離人
> 恨重！」薛寶釵〈林江仙〉：「好風憑借力，送我上青雲。」
> 小說人物不同性格，鮮活呈現在詠絮詞之中。修辭學中的
> 「辭」，在內容方面，就是作者主觀意識將客觀形相加以選
> 擇、組合所產生的意象。（同上，5～6）

在另一段話中，黃慶萱也提到了：「修辭的目的，要引起對方
的共鳴。」（同上，10）他給的解釋如下：

> 當修辭以語詞為主的時代，修辭學的任務在：「專對」
> 或「勸說」。它當然以說服對方為目的。當修辭以文辭為主
> 的時代，修辭學的使命在：「美感」或「欣賞」。它仍然以

引起對方的共鳴為要務。《文心雕龍‧知音》:「夫綴文者情動而辭發;見文者披文以入情。」不但指出作文的次第是:作者先有情思的興起,然後形諸文字。更指出賞文的次第是:讀者通過文辭的媒介,進入作者當時的情思之中。修辭的目的,正在於此。(同上,10)

　　二十世紀以降,「讀者反應理論」和「接受美學」的興起,修辭學的重點,益發從說者和作者轉移到聽者和讀者。現代修辭學既關心語言創作或發生的過程,也關心話語分析或解釋過程。它們都要求通過語境來考察話語,要求把話語內容看作時間、地點、動機、反應諸要素的結合。認為能引發聽眾或讀者共鳴的修辭方式,也正是說者或作者最好的話語策略。(同上,10)

如同修辭學所探討的修辭方式也是要引起聽者或讀者的共鳴,電影中的意象也是為了要引起觀賞者的共鳴而存在。所以在探討「意象」這一主題的時候,使用修辭學的方法是再適合不過。而這將見於第三章處理意象的界定和第四章處理電影意象的運用上。

　　談完了意象之後,緊接著的主題便是「文化」。探討「文化」與「意象」的結合,使用文化學方法是再適合不過的選擇。

　　所謂文化學方法,是評估語文現象或以語文形式存在的事物所具有的文化特徵(價值)的方法。由於當中「文化」一詞始終存有歧義,導致該方法所預設的文化學內涵也一直是「各有說詞」。因此,為了方便看出這種方法所被運用的情況,就有需要先作一點相關問題的條理。(周慶華,2004:120)

　　文化這個名詞(cultura),是西塞羅開始使用,有耕耘、栽培、修理農作物的意思。後來西塞羅又寓意的使用它為理智和道德的修習;又有注意,並有授課和敬禮的意思。(趙博雅,1975:3)十八世紀七〇年代,泰勒(E.B.Tylor)重新為文化下定義,說文化是一種複雜叢結的全體;這種複雜叢結的全體,包括知識、信

仰、藝術、法律、道德、風俗以及任何其他人所獲得的才能和習慣。（殷海光，1979：31）從此西方樹立了一個新概念的里程碑，吸引許多人不斷為「文化」再作定義。

在漢語中，「文化」一詞是從《周易》賁卦彖辭「觀乎天文以察時變，觀乎人文以化成天下」（孔穎達等，1982：62）擷取而來，有人治教化的意思。但現在已經沒有人再從這個（人治教化）角度去談文化，只要一提起文化問題，幾乎都是西方的概念。

在這裡，我所採用的是強調創造表現的文化學方法，這個方法的定義，包含以下幾個要素：（一）文化是由一個歷史性的生活團體所產生的；（二）文化是一個生活團體表現它的創造力的歷程和結果；（三）一個生活團體的創造力必須經由終極信仰、觀念系統、規範系統、表現系統和行動系統等五部分來表現，並在這五部分中經歷所謂潛能和實現、傳承和創新的歷程。（沈清松，1986：24）再重新界定的文化定義之下，我們可以從一部電影中的表現系統或行動系統回推至它的規範系統、觀念系統，進一步更可以了解其中所表現的終極信仰，如此便可回推出它所屬的文化形態。而這將見於第五章處理電影文化意象的因緣及其形態和第六章處理電影文化意象的案例舉隅上。

最後，相關研究成果的運用途徑則是要透過社會學方法而得到實現。所謂社會學方法，是指研究語文現象或以語文形式存在的事物所內蘊的社會背景的方法。（周慶華，2004：87）這種相關語文現象或以語文形式存在的事物所內蘊的社會背景的解析，大體上有兩個層面：一個是解析語文現象或以語文形式存在的事物是如何的被社會現實所促成；一個是解析語文現象或以語文形式存在的事物又是如何的反映了社會現實。我們可以把文學作品視為社會的產物和工具，也可以把社會看作是文學的外圍環境，可以從讀者群、作者的世界觀、內容分析、語言學和意識形態等角度來對文學進行分析。（同上，89～91）

同樣的方法回推至電影的分析中也是可行的，因為電影與文學的關係密不可分。所以當我們要將研究的成果體現到現實生活中，透過社會學的方法去分析，自然可以得到很不錯的結果。而這也就是第七章處理相關研究成果的運用途徑所使用的。

至於第二章所要從事的文獻探討，則採用現象主義方法。現象主義方法中的現象，特指經驗所及的對象；（周慶華，2004：94～95）而相關的研究成果，只能就我經驗所及的部分選出來整理、分析和批判，以顯示本研究的必要性和特殊性。

第三節　研究範圍及其限制

一、研究範圍

本研究最主要的目的，旨在探討「電影中的文化意象」，從概念的設定來看，最主要探討的東西就是「意象」，所以自然的「意象」就是本研究的探討核心。而主要的研究範圍，在於意象的界定、電影意象的運用、電影文化意象的因緣及其形態、電影文化意象的案例舉隅與相關研究成果的運用途徑等。

意象的界定旨在探討意象的性質與功能、意象的類型及其系統差異、意象影像化的情況等。如同第二節所提到的，自古以來東西方對於「意象」一詞的解釋與說法一直都呈現著莫衷一是的結果，所以在探討到電影中的文化意象前，必須對於這裡所謂的「意象」一詞有著清楚的界定。在此一界定之下，才可以對於如何深入到電影所表現的意象中去擷取文化層面的意象有可循的辦法。而意象的類型與系統多有不同，如果無法清晰的去分析此面相的不同點，對於如何擷取文化意象便會造成一定程度的困難。而意象在電影中的呈現方法就是「影像化」，所以如何去分析意象以影像化的手法呈現，在意象的界定當中就成了不可或缺的目的。

　　電影意象的運用，可分為透過字幕直接呈現、透過影像間接比喻或象徵、透過燈光音聲間接比喻或象徵。在不同類型的電影當中，字幕的呈現手法自然有所不同，如同西方電影多數沒有字幕而東方電影都有字幕一般。而每種不同文化之下的電影影像的拍攝、擷取手法也多有不同，西方電影通常較少定格畫面，相對於這樣的情況，東方電影在定格畫面的使用中就顯得較多，而這些與不同文化薰陶也有著密不可分的關係。而在燈光音聲的使用方面，各種不同文化的電影拍攝手法也有著顯著的不同，西方電影通常都有著磅礴的氣勢，而東方的電影相較之下就顯得較為平淡、樸實。

　　電影文化意象的因緣及其形態在談論文化意象的由來、電影文化意象的內蘊性、電影文化意象的系統差異類型、電影文化意象的學派式差異類型等。意象的種類分為許多種，但是這許多種的意象類型都包含在「文化」這一個統觀的意象之中，所以討論文化意象的由來是不可或缺的。而電影文化意象的呈現與表達包含了許多種的不同手法，包括燈光、音效、字幕等，所以探討到電影文化意象的內蘊性，就是在了解不同手法所涉及的文化意象。而意象在系統上的分類也有所差異，比如說生理意象、心理意象、社會意象等，電影拍攝的手法使用在這些不同系統的意象範圍內，必定也會有不同的呈現、表述的方式，所以論及電影文化意象的系統差異，便是在釐清不同意象在電影當中可能表現的手法以及其中所包含的不同意涵。而電影文化意象的學派式差異類型則是在分析前現代、現代、後現代等不同類型的電影所使用的不同拍攝手法與不同的意象呈現手法，這在分析電影拍攝手法時，有助於分析者從不同類型的電影當中清晰的分辨出每個意象在不同時代性或不同創造理念的電影中，所代表的不同解釋與不同的意義。

　　電影文化意象的案例舉隅可分為創造觀型文化、氣化觀型文化、緣起觀型文化系統的電影文化意象與前現代、現代、後現代式的電影文化意象。文化可以分成五個次系統：終極信仰、觀念系統、規範系統、表現系統和行動系統等五個次系統（見前）。所謂終極信仰，是指一個歷史性的生活團體的成員由於對人生和世界的究竟意義的終極關懷而將自己的生命所投向的最後根基。所謂觀念系統，是指一個歷史性的生活團體的成員認識自己和世界的方式，並由此而產生一套認知體系和一套延續並發展他們的認知體系的方法。所謂規範系統，是指一個歷史性的生活團體的成員依據他們的終極信仰和自己對自身及世界的了解而制定的一套行為規範，並依據這些規範而產生一套行為模式。所謂表現系統，是指一個歷史性的生活團體的成員用一種感性的方式來表現他們的終極信仰、觀念系統和規範系統等，因而產生了各種文學和藝術作品。所謂行動系統，是指一個歷史性的生活團體的成員對於自然和人群所採取的開發和管理的全套辦法（沈清松，1986：24～29）。這五個次系統的表現方法如下圖所示：

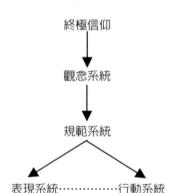

文化

終極信仰

觀念系統

規範系統

表現系統…………行動系統

圖 1-3-1　文化五個次系統圖（資料來源：周慶華，2007：184）

　　如上所述，我們可以將世界現存的文化系統分為三大類：創造觀型文化、氣化觀型文化和緣起觀型文化。在創造觀型文化方面，它的相關知識的建構（及器物的發明），根源於建構者相信宇宙萬物受造於某一主宰（神／上帝）；如一神教教義的構設和古希臘時代的形上學的推演以及近代西方擅長的科學研究等等，都是同一範疇。在氣化觀型文化方面，它的相關知識的建構，根源於建構者相信宇宙萬物為自然氣化而成；如中國傳統儒道義理的構設和衍化（儒家／儒教注重在集體秩序的經營；道家／道教注重在個體生命的安頓，彼此略有「進路」上的差別），正是如此。在緣起觀型文化方面，它的相關知識的建構，根源於建構者相信宇宙萬物為因緣和合而成（洞悉因緣和合道理而不為所縛就是佛）；如古印度佛教教義的構設和增飾（如今已傳布至世界五大洲），就是這樣。（周慶華，2001：22）

　　在以上三種文化系統的分類之下的電影，也都有著各自不同的表現手法，這些不同之處則是本研究中最主要舉例的範圍。

　　再者，學派式的差異也是影響電影文化意象表現手法的一大因素，這裡將學派分成前現代／現代／後現代。在上述東西方三種世界觀，都各自根源於背後的終極信仰，而這也是前現代可據以為設定認知對象的「極限」所在。相對於前現代所見的世界觀的建構及其運用，現代則傾向於將原世界觀予以衍變發展；前後的差距，不再是單線的承繼，而是多元的裂變。所謂的後現代，就是起因於「等待尋繹」空檔的發覺，結果成效可觀，無異為人類文化開啟了另一片新天地；而後現代所涉及的是對西方現代及前現代所有成就的全面性的省察與批判。（周慶華，2007：167～171）

　　由此可見，不同學派底下的電影創作風格，也有著不同手法和呈現方式，於是直接影響在電影文化意象的呈現；所以探討不同學派的電影文化意象，在研究裡也是不可或缺的一個課題。

　　相關研究成果的運用途徑包含了提供電影欣賞的新認知方案、提供電影教學的新深入形態策略、提供電影編導與電影研究的新取徑範例。現代人在看電影通常只注意電影的聲光效果是否精采、故事性是否完整，卻忽略了不同文化底下的拍攝手法所呈現的不同意象所要表達的事物，而教學者也通常只是偏重在教導學習者如何由完整性去比評一部電影，甚至連編導電影與電影研究者也往往忽略了電影文化意象這個重要層面的存在。所以本研究的範圍之一，也包括了提供這一新取向給電影欣賞者、電影教學者、電影編導與電影研究者，好讓大家對於電影的了解可以更加深層、深入。

二、研究限制

　　本研究旨在探討電影中的文化意象，所以雖然對「意象」一詞多有涉獵，但是卻無法針對文化以下的每一個行動系統、表現系統多所著墨。因為文化意象是在文化五個次系統當中最高級的終極信仰裡，而多數談及「意象」一詞的都僅只在表現系統或者行動系統上做功課，鮮少有人談及更高層級的「意象」所表達的意義；而既然終極信仰位處在觀念系統、規範系統、表現系統和行動系統之上，就只能說文化意象概括了所有意象，卻無法就單一意象深入的解釋。電影中的文化意象也是如此，本研究所要探討的是不同電影所處在不同文化之下的意象呈現方式，所以任何表現系統或行動系統所包含的意象都在文化意象之下，因此本研究無法去就單一意象作深入的探討，而只是就綜觀的角度為一部電影做出文化意象方面的解釋。

　　就系統與學派方面的解釋也是一樣。就如同上述，文化已經是在一個系統當中的最高位階，所以就系統方面的表示來看，無法就單一系統做出更深入的解釋與探討，因為任何系統都包含在世界三大文化底下，所以就文化的角度作為出發點去探索每一個

系統的表現，就已經將所有系統的表現包含在內，而無法細述到每一個系統所採用的表現、行動手法。與系統的探討一樣的，談及學派時，因為所有學派都包含在文化意象之下，所以這裡無法就單一學派作深入的探討，而只是將學派包含在文化底下。

　　簡單的說，「文化意象」一詞在意象的界定裡已經是最高位階的地位，所以只要談及「文化意象」，其實就已經將一切的觀念、規範、行動、表現都包含在裡頭，因此本研究無法就單一的呈現手法去作深入的探討，而只能將一些較特殊的手法引出作為例子，進而解釋某些不同的手法屬於哪種文化意象底下而已。以上這些限制，可以期待日後有餘力再別為著墨。

第二章
文獻探討

第二章　文獻探討

第一節　電影意象

　　在討論到電影中的文化意象之前，應該要肯定電影之中是否蘊含著「意象」這個主題。如果電影之中並沒有所謂的意象，而只是單純的一個故事軸線的進行，那麼電影中的文化意象自然地就不存在；相反地，如果電影中的意象是存在的，那麼將意象的層次提升到文化的境界，自然地會將觀賞電影的角度與層次提升到另外一個較高的境界。由於相關電影意象的文獻極少，幾乎沒有辦法依一般的格式來歸納、分析和批判，所以只權宜的探討電影中的意象的存在，以及意象以什麼樣的方式呈現，以便開題。

　　在曾西霸的《走入電影天地》裡頭談道：

> 在眾多的美感教育活動之中，電影身處非常特殊的地位，原因不在於它是個未滿百年的最新興之藝術，也不在於其創作過程較他種藝術更為繁複，或其經費的龐大超過任何他種藝術，而是在於它是「綜合藝術」，無論建築、雕塑、舞蹈、繪畫、音樂、文學、戲劇等各類先輩藝術的許多傳統，都有部分被電影沿用；同時電影經歷九十幾年的摸索與發展（1985 年迄今），終能成為一門獨立的藝術，因而它無可避免地成為一種必須奠基於他種藝術的藝術。（曾西霸，1988：7）

　　美國電影學者詹姆斯・莫納科（James Monaco）的重要著作《如何欣賞電影》（How to read a Film）曾在第一章

「電影是一門藝術」裡圖解不同藝術的表達形態，對認識電影與其他藝術的相互關係，極有助益。然後他寫到：「雖然電影是戲劇藝術的一種，他更是圖形藝術的一種，這就是為什麼電影多蒐藏於藝術博物館的原因。」此一說詞指出電影最核心的主體是映象，而非聲音，所以有關電影的創作到欣賞以至批評，這樣一個美感教育的全部過程，必需要投注最大的心力在映象之上。（同上，7）

從以上這兩段話可以看出電影是圖形藝術的一種，把各種先輩藝術都融合在以映象表達的模式當中。想當然，電影中的一個單一映像是沒有辦法轉達太多意思的，透過連續映像的使用，將意象寄託於每個連續的映像之中，這樣才能表達出充分的藝術成分。所以在《走入電影天地》一書的更後面更提到了以下這一段話：

於是為了達到好的戲劇效果，電影經過創作的實驗，歸結成兩個不同體系的理論：蘇俄的電影導演兼理論家艾森斯坦（Eisenstnin）、普多夫金（Pudovkin）力倡「蒙太奇理論」（Montage），認為單格的畫面是沒有意義的，只有與後續的鏡頭連接時，方才產生意義；是故如何在組合鏡頭的剪接過程中，加入導演企圖引發觀眾的聯想，或為譬喻，或為對比，或為象徵，以資增強戲劇效果，便是整套理論的重心。（曾西霸，1988：10）

法國電影理論家安德烈‧巴辛（Andrew Bazin）則從奧森‧威爾斯（Orson Welles）的《大國民》（Citizen Kane）找到深度組合（前後景清楚的深焦攝影）以及長單鏡頭（一個鏡頭直落不割切的技巧）的美學，「過去靠剪接取得的戲劇效果，在這裡就靠演員在處理的構圖內的活動」。此說一反多數好萊塢電影承傳的蒙太奇手法，更接近羅塞里尼（Rossellini）、狄‧西嘉（De Sica）等義大利新寫實主義大

　　師的手法，目的是排除可以加工假造的剪接，把現實真正的連續性轉移到銀幕上。（同上，10）

在以上這兩段話中可以看出電影採取的「連續性」，是企圖引發觀眾的聯想、譬喻、對比、象徵的想法。這樣的手法也就是以意象的方式連續性呈現在觀眾的面前，以資觀眾可以獲取電影中的各項訊息；不論是以蒙太奇手法（剪接），或者是深度組合、長單鏡頭（一鏡到底）的方式，最重要的目的，都是順利的將導演或編劇所想要給予觀眾的意象清楚的呈現。如此呈現後的最終目的，也就是影響觀眾，以各種方式讓觀眾可以正確地解讀電影中每一個意象所表示的背後意義。

　　現代電影有一大宗是由文學改編，但是觀眾在觀賞這類電影的時候，往往都只注意到情節內容本身，卻忽略了許多潛藏在連續映像中、和文學作品裡所相呼應的部分。就如同以下這段話所提到的：

　　　　電影和文學的關係，實在難以簡單道明。不少理論家曾為這兩種藝術作「本體論」式的描述。在一般人的心目中，文學的本體是文字，電影的本體是影像。文字又由字和句組成，串連在一起，遂而產生內容，但語言學上仍把內容和形式分開。嚴格來說，西方語言學理論所說的符旨（signifier）和意旨（signified）仍在語言的層次，並未涉及內容，而一般讀者則只看內容，不管形式。電影亦然，一般觀眾只看影片中的內容情節，並不注重電影本身的意象和剪接技巧，所以如果先看文學作品再看改編的影片的話，就會覺得影片的內容淺薄多了。但西方的文學和電影理論家則往往單從形式本身著手，認為形式構成內容，甚至後者是為前者服務，這就產生了一個很大的分歧。（李歐梵，2010：17～18）

從上述可以知道，多數觀眾觀賞電影時，只注重在影片中的內容情節，而非電影本身的意象和剪接技巧。如上述，電影所採取的「連續性」手法，往往蘊含了許多導演或編劇所想要傳達的訊息，這些訊息透過蒙太奇手法或者深度組合、長單鏡頭的方式傳達給觀眾，然而多數的觀眾是無法接收到這樣的訊息的。把同樣的理論套用在文學改編而成的電影裡頭也是這樣。如理論家所言，內容應該是為形式服務，但現今的觀眾恰巧將這二者反轉過來，認為形式是為內容服務，這種觀賞電影的角度與導演、編劇所要傳達的訊息，恰好是相反的。也因此，如果不能以「觀賞形式」（發覺潛藏意象）的角度去觀賞電影──不論是否是文學所改編，在訊息的傳達與接收上，導演、編劇與觀眾就正好立在天平的兩端而沒有交集，觀眾也就無法以更深度的眼光去欣賞一部電影作品。

　　而相對於觀眾，較具專業的影評人也不應該只將眼光侷限在「電影內容」所展現的故事性，更應該將眼光看向一般人看不見的部分，也就是透過在電影中的意象所想要傳達的事情。在 David Bordwell 的《電影意義的追尋》中有下列一段話在說明這件事：

> 電影的指涉性意義和任何外在重點或訊息「之下」，存在著重要的主題、議題或問題。影評人可能強調意義，如同薩瑞斯及大部分《電影筆記》的作者，他們企圖區分各個導演基本的識見或形上基礎。（David Bordwell，1994：110）

由以上這段話可以了解，電影中的許多表現手法都蘊含著重要的主題、議題或問題。這些主題、議題或問題往往不會以表面形式呈現，通常都蘊含在導演、編劇的表現手法裡，也就是以意象的方法出現。所以由一部電影的觀賞角度來說，專業的影評人應該要較外行的普通觀眾更看得出這樣的手法，透過分析導演、編劇的風格，嘗試著去揭穿電影中所隱藏的主題、議題或問題就成了比起說明電影如何進行它的故事來得更為重要的事情；而一般的普羅大眾如果也可以透過較深度的分析去理解一部電影的進行，

想必會對觀賞電影有更深層的理解。在另一段話裡，David Bordwell 更指出為何理解電影意象是重要的事情：

> 任何解讀都試圖指出正文的意涵比它們所說的還要多。但是有人會問：為何正文不把意涵明白說出來？徵候性意涵研究提出一個直接的答案：正文無法說出他的意涵，它想掩藏它真正的意義。解析式的說明則提出一套不同類型的運作方式，事實上，應該說隱含了兩套模式：傳遞式（transmission）及獨立個體式（autonomous）。（David Bordwell，1994：111）
>
> 傳遞模式認為正文比談話的表達（utterance）具有更多的意義。正文由傳送者傳給接收者，接收者依據句法（syntactic）和語意（semantic）的規則，以及對上下文說話者意向的假設，來解碼（decode）正文。同樣地，解析式影評人推敲溝通的目的，並假設導演像一般的言談者一樣，運用間接的意義來達到「直接言說」無法得到的效果。（同上，111）
>
> 如同新批評一樣，這種研究方法也蘊含了以客體為中心（object-centered）的意義理論。在此，根據後康德美學廣被接受的假設，藝術作品是以摒除作者意向的獨立體來表現自己。作品本身「透過形式所呈現的複雜性」（formally controlled complexity）即已創造了所有意義的決定性脈絡。（同上，115）

由此可知，不論是有意識或無意識的，在一個導演或編劇創造一部電影的同時，就已在影片中賦予許多需要透過分析才能得知的意象。這些意象存在電影中的意義在於表達無法透過「直接言說」的意義，這些意義需要透過每個人不同的分析、解構去得知其中意涵。如果跳脫了這樣的意象層面，對於一部電影所真正想要表達的意涵，不論是影評人或者一般觀眾，可能都只能駐足停留在

一知半解的地步。在這樣的前提之下，理解電影意象就成了觀賞電影時不可或缺的必要條件。

有些時候，意象在電影中的存在，可能連電影的創作者本身也不知道，是一種無意識的作用所賦予的意義。但是在這些意義背後藏著的就是一部電影所真正想要探討的主題、議題或問題，因為某些不能透過直接說明的因素而潛藏在電影的連續性裡頭，而這些才是一部電影真正重要的地方。所以如果在觀賞一部電影的同時不能去發掘出這類主題、議題或問題的存在，便失去了理解創作者的本意，或者一部電影真正想要表達的意涵的初衷。

要了解一部電影真正所想要表達的意涵，最初的手段便是透過修辭學的方法去了解電影中每個出現的符號所代表的意義。研究電影符號的人很自然總是想從語言學的方法來探討它的問題，然而就在影像的語言與一般語言不同的地方，電影符號碰到了最大的障礙。我們先從其最大的不同處著手，一共有兩點：首先是符號的動機（la motivation des signes）的問題；其次是意義的延續（la continuité des significations）的問題。或者換另一個說法，符號的武斷性（l^arbitraire）問題（索緒爾的說法）及離散的原素單位（des unités discrétes）。（Christian Metz，1996：123）

> 即使是最細膩最有創意的影像內涵仍得建立在這個簡單的原則上，我們可歸納如下：一個視覺的或聽覺的主題──不管是否經過安排處理──一旦在構成整部影片的述說中取得了其正確的語意群位置，即會發展出比其本身更多的價值，而且隨著其接收更多其他意義，其價值更為增加，此一「其他意義」並非全然「武斷的」，因為電影所敘述的故事之中，主題以此方式呈現乃是一種全然的狀況或整體的過程，成為電影述說中一個**有效率的整體**（觀眾或者知道其為實際生活的一個部分）。簡言之，內涵的意義超越指示

意義，但並不互相牴觸或加以忽略，也許有部分的武斷性，
或根本全然不帶武斷性。（同上，125）

於是我們可以得知意象在電影中的存在不論是透過導演、編劇有
意或無意的安排，本身就存在著一種累積的價值。堆疊在連續鏡
頭的使用之下，先登場或後登場的意象都會與先前出現的意象形
成一種累積的作用，不斷地強化一種意象存在電影中的理由與原
因，並說明它主要是要表達哪些主題、議題或問題。而在意象不
斷堆疊的過程中，它的意義已明顯地超過電影中帶有指示意義的
鏡頭所帶來的感覺；反過來，指示鏡頭有可能只是呈現意象的一
種輔助，強調部分或整體的內涵意義所表達的東西，透過不斷地
呈現、說明，讓這些意義在觀眾的腦海裡形成一種完整性的意象，
更進一步的可以讓觀眾明白究竟在意象的堆疊背後，電影所真正
想要探討的主題、議題或問題究竟是什麼，也將觀賞電影的角度
無形中的更提高了層次感。

　　所以意象在電影中的存在有它本來的位置，不論是刻意或者
不經意安排，只要一個意象進入到一個正確的鏡頭裡，從那一刻
起它便存在整部電影的播放當中；而這樣的存在並不會因為影片
的不斷播放而中斷，反而會隨著整個情節線的進行而不斷地累積
起更多不同的價值在相同的意象裡頭。但一個意象所要表達的主
題、議題或問題終究只有一種，但這種價值並沒有正確與否的問
題，因為分析意象始終得透過每個人對於象徵、比喻、對比等手
法運用的了解，所以每個相同意象在不同人眼中或許就會有不同
的價值，但這當中並沒有所謂的對與錯，僅只是對於同一價值的
了解有所不同而已。

　　電影中的意象通常都以象徵、比喻、對比等手法運用呈現，
所以如果要理解、分析電影中的意象，透過對這些手法的了解與
運用會是最佳途徑。以下這段話就正說明了這一點：

　　電影的歷史固然很短，但電影分析及批評理論方面的發展時間則更短。最早而又影響最深遠的自然是愛森坦斯的蒙太奇理論。在 1929 年，他曾經以中國文字內六書的「會意」來解釋他的「理性蒙太奇」，例如結合「口」和「鳥」的象形而會意成「鳴」；這正如在電影中把兩個不同的鏡頭「衝擊」在一起而產生新的意義。（劉成漢，1992：3）

　　在 1945 年他那篇「特寫觀」（A-CLOSE-UP-VIEW）中，他把電影理論分為三種：「全景」理論探索電影與政治及社會的關係；「中景」理論專注人（編、導、演員等）的因素（這其實是過去一向的電影批評重點）；「特寫」理論則把電影分解成最基本的原素來研究，七〇年代的電影符號學可說是「特寫」理論。愛森斯坦本質上認為電影的每個鏡頭就等於每個不同的字，獨立則本身意義不大，但若運用蒙太奇把一個個鏡頭組織起來成為電影子，則可以產生極為豐富及尖銳的涵義，所以他堅持蒙太奇就是電影的一切；此外，他亦是最早確立電影為一種語言的理論家，自此電影學者均不斷探討在電影語言的組織之中是否可以根尋出一定規律的文法。（同上，3～4）

　　麥斯首先指出雖然可以把電影看作一種溝通的語言，但電影跟我們日常用的語言卻大有不同。最基本的分別是一個字「狗」本身是抽象的，卻代表了一隻實在的動物，但在銀幕上一隻狗的鏡頭（符號）就真正給我們看到一隻狗；不但如此，這個鏡頭還告訴我們很多細節，那隻狗的大小、形狀、神態及所處的環境等等；故此麥斯指出愛森斯坦把一個鏡頭比做一個字是完全不對的，其實一個鏡頭比較與一句文字相近，而且還可能是很長的一句。（同上，6）

　　根據麥斯的理論，電影最基本的單位是符號（SIGN），一組組的符號因為敘事方式的需要及演變而發展成為符碼

（CODES）。符碼其實包括了符號們本身及它們組合的規律和涵義，此外符碼更可分為電影專有（CINEMA-SPECIFIC CODE）和非專有（NON-SPECIFIC CODE）。前者如電影專有的攝影及特技效果，後者是與其他文藝共通的，如有關政治、社會、商業及哲學思想、人文習俗等。電影工作者就是以這些符碼系統來構成一部電影，批評家要分析一部電影便必須懂得「閱讀」其符碼。（同上，6～7）

透過修辭學手法的運用，可以清楚地去分析每一個鏡頭的運用之下，導演、編劇所想要呈現的東西；只是一個鏡頭也許代表的不僅僅是一個會意的字，更有可能是一連串的句子。這點從文學改編的電影當中可以更清楚的看明白。因為在文學著作當中，往往會巨細靡遺的去描繪一個場景，不論重要、不重要的東西，在文字的使用當中，盡可能地作者會要求自己描寫到栩栩如生的地步；所以閱讀文學作品的時候，讀者只需要一點想像力，便可以輕易地描繪出一個空間去承載作者所想要擬造出來的環境。但相反地，在電影中，這一切都被影像化，很難讓觀眾再有自己可以想像的空間，所有的一切，包括人、事、物，都會毫無遺漏地出現在一個鏡頭裡面。但是一個鏡頭所要說明的並不像是愛森斯坦所言的那樣只是一個字，反而更接近麥斯所講的一句文字。因為即使在文學著作中用了幾千、幾萬字去形容一個東西，那東西始終沒有被影像化，所以描寫的越清楚則越有助讀者們使用自己的想像力去想像出一個具象的物體來。然而，在電影中，因為一切的東西都被影像化了，觀眾毋須在使用自己的想像力去擬造一個屬於自己的空間，反而是透過導演、編劇的眼光去看一個鏡頭所呈現的一切，自然地就讓一個鏡頭裡頭所應該蘊含的東西變得極為廣大，而這樣極為廣大的內容，如果轉換到文學著作裡，豈是一個字就能夠形容的？因此，一個鏡頭所蘊含的內容，與其說是象徵著一個字而已，不如說已經是一個完整性的故事。

　　然而，觀眾在這個單一或連續的鏡頭裡所要看的，不是故事情節如何的開展，而更應該接近是嘗試在瞬間接收大量的資訊流入腦海裡。尤其電影很難只是單一鏡頭的運用，透過剪接的手法，許多連貫性的意象會毫不間斷地重複出現，甚至是與其他意象不停地堆疊。如果只是一味地忽略這些意象的存在而去追尋電影中的情節、故事精采與否，那便失去了觀賞電影最原始的感受，甚至是在不明不白當中，就看完了一部電影，而沒有任何東西是值得再三玩味的。如此一來，以一個觀賞電影者的角度，難道不是件可惜的事情麼！

　　因此，透過修辭學的運用，可以拓展不論是普通的電影觀眾，或者是較具專業的影評人在看一部電影時的眼光，進而可以得到更多的心得與感想，更接近導演、編劇心目中所想要呈現出來的境界。如果只把眼光侷限在看到單一的訊息，那麼觀賞電影的樂趣，也會因此大打折扣。

　　至於使用修辭學在電影中所真正要分析的對象，則是透過蒙太奇手法拍攝而成的一連串或者單一的畫面。這手法在我們生活中其實一直普遍性地存在，當我們在理解、觀察一項事物的時候，往往就運用了這種手法；只是將這種手法運用到電影裡頭進而創造出一連串相連的意象，便是電影導演、編劇的功力了。以下這段文字便將導演、觀眾與蒙太奇手法連貫在一起：

　　　　人們從建築學術語中借來了「蒙太奇」——Montage，法語，原意裝配——這個詞彙，作為這種規則的代稱。一部影片的蒙太奇，既包含自有電影以來逐漸形成的種種普遍原則，更貫穿著導演根據自己的美學意向，對這些原則的創造性運用和發展。就觀眾而言，蒙太奇是電影講故事的一種特殊方式。導演用視聽語言敘述著一個世界，這種語言的語彙是畫面和聲音，而語法就是蒙太奇。（鄭洞天，1993：164）

在電影導演的業務中，蒙太奇是最為專門化的一門學問，從入門一開始到作品等身，導演們畢生探索著它的奧秘。然而，就像沒學過語法也能跟人對話一樣，從未聽說過蒙太奇這個詞的小孩也看得懂電影，這是因為它的原理首先來自人們在日常生活中觀察和理解事物的習慣。（同上，164）

人的意識活動，除了觀察和理解的一般過程，還有聯想、記憶、錯覺、想像、幻覺等等，通過各式各樣的鏡頭組接手法，同樣可以使之再現於銀幕。蒙太奇技巧首先遵循的是這些意識流程的順序和規律，因而觀眾才能像在生活中認識客觀世界那樣，清晰流暢地看懂電影。（同上，165～166）

蒙太奇手法是我們日常生活中就運用得到的一種理解事物的手法，只是換到電影中使用，就變成了一種專業領域的知識。然而，每一個電影的創作者都會使用到這種將不連續的鏡頭轉化成連續鏡頭的手法，並將自己所想要賦予的意義加諸在這樣的手法之上。所以如果我們想要看穿電影中的意象，了解這樣的手法是必要的，更遑論是一個電影創作者，對於這樣的手法應該要更加嫻熟。

意象在電影中的出現，往往是透過連續不間斷的鏡頭，因為大部分的意象不太可能只是單一的出現，就如同前面所提到的，意象的出現是會透過後續的鏡頭不斷累積、加深的。因此，如果不熟悉蒙太奇手法，對於這樣處理意象的手法或許會感到困惑；但是相反地，如果了解了蒙太奇手法在理解事物上的重要性，要了解電影中出現的意象相對地就簡單了許多。再換個角度來看，如果可以熟練地使用這樣的手法創作一部電影，對導演、編劇所想要賦予意義的畫面來說，會是更加成功的鏡頭的使用。

由此可知，電影的意象存在蒙太奇的手法中是不爭的事實。如果我們想要更接近電影創作者的想法，便要更進一步的了解這個手法並熟練地運用它在觀賞電影的時候。一個意象透過連續鏡頭不斷地出現，並不斷地與其他意象堆疊、累積、重複，進而構

成觀眾所觀賞的電影；所以如果要更深入一部電影的核心，那麼能夠抽絲剝繭地將蒙太奇手法的運用一層層地拆開，或許會是更接近電影核心價值的最快途徑。

看電影與看書最大的不同便在於懂不懂得影像背後所蘊藏的意象所代表的意義。與看書不同，我們看著電影的影像，並不像讀著文字便可以自行想像作者所提供的時間與空間，而更像是自己摸索一個屬於未知的領域；雖然導演、編劇提供了具體的人、事、物，但是一個畫面所說出來的「句子」，往往需要觀眾自己去新領神會。不像讀書，只要看得懂文字，能夠將句與句的意思連貫起來，便可以創造出一個屬於讀者自己的領域；看電影需要走進導演、編劇的世界，從這個世界去看在電影裡發生的一切，這樣才可以更加接近一部電影的核心。下列文字更加說明了這點：

> 「看電影」顯然與「看書」或「看畫」、「看風景」不一樣。看書時所看到的是文字。文字是一種符號。你懂這個符號所代表的意義，你就可能看懂很多符號連接起來的意思。但符號的本身所呈現的意義是抽象的。看畫或風景所看到的是形象，這些形象常常是孤立的，它所呈現的意義在客觀上是單一的。看電影複雜多了。它所牽涉的問題是人類在未有電影之前所未曾面臨的，有了電影之後迄今也沒有完全解決問題。因為電影的出現，在人類文明史上是一件充滿問題的事件。印刷術的發明，並未改變詩或散文的本質。新樂器或唱片技術的發明也沒有改變音樂的概念，但電影技術的發明與電影的誕生是同一件事。任何有關電影藝術的討論都必須回溯到電影技術的發明所帶來的最原始問題上去。（謝鵬雄，1988：134）
>
> 影片以映象取代文字敘述，因此電影可能比書寫作品更富於符號功能。符號不是數字，它是景格內物的陳列，人的舉手投足，靜動之間的對應或對比等所指涉的蘊意。

因為不訴諸文字，而和觀眾能瞬間建立臨即感，流動其間的符徵和符旨非常值得探討。（簡政珍，1993：85）

當映象指涉意義，它要求導演和觀眾經由影幕作意識交流。電影的製作絕非單方面意識的自由放射。無論藝術層次的高低，經由影院放映，各種職掌的人事投入，電影就沒辦法完全擺脫商業行為。純意念形態的電影困難重重，原因正式如此。電影的攝製必先感知觀眾的反應（但不是討好觀眾），這是電影的本體宿命。（簡政珍，1993：85）

電影與其他藝術並不太一樣，並不是看到一件事物便可以與另外一件事物串聯在一起，尤其是電影中的意象這一層面的問題。前面提到，意象是會堆疊累積的，所以當一個意象出現的時候，如果沒辦法與其他意象作出立即且有效的解讀，往往就會失去了解讀一個意象的最佳時刻。因為當所有意象堆疊在一起後，所指出的一部影片所真正想要探討的主題、議題或問題可能就不只一種了。但是在電影中，意象的出現往往都是孤立的，看起來與其他物事並沒有特別的指涉關係，所以在探討起來便顯得相當困難。但是相反的，如果可以將意象看作單一物件，透過修辭學方法的角度，將意象有邏輯地整理出來，或許在處理上便會方便許多。

電影的藝術始終不像其他藝術類別一樣可以採用自由心證的方式去觀賞、判別。因為電影是由導演、編劇主觀的安排所拍攝完成，不像是其他藝術類別往往都讓觀賞者保有相當大的自主空間。所以觀賞電影的同時，也是觀眾嘗試著走進導演、編劇內心世界的時候。或許大多數的觀眾只是想要接受一部電影的故事完整性，但是相較於這樣的觀賞角度，想要更深刻的體會一部電影帶來的刺激、震撼、感動等情緒作用，走入導演、編劇的世界之中與他們一同深刻的體會，會比起只是觀賞形式上的安排來得要深層得多。

　　從以上的探討得知，電影中的意象一定是存在的；而且可能除了存在之外，意象還以各種形態呈現在觀眾、電影教學者、影評人的面前。透過修辭學的運用，可以更深入的了解在電影中的意象存在的方式，並可以更加深入解析堆疊的意象背後所想要表達的主題、議題或問題。這樣觀賞電影的角度，可以讓觀眾更加的深入一部電影的製作背景、拍攝過程與導演、編劇的用心，更可以發掘在電影故事情節以外的事情，甚至串連出與導演、編劇共同的想法。

　　在探討意象的過程當中，最不可忽略的就是蒙太奇手法的使用，因為或多或少，在導演、編劇創作一部影片的過程當中，蒙太奇手法就蘊含其中，這可能是無意識的，就像是前面舉過的例子，即使沒有學過語法學，人們還是懂得如何和其他人對話，因為這是一種說話上的習慣，而蒙太奇手法則是在理解事物上最常使用的一種習慣。當我們面對一連串說明單一事物的連續鏡頭，裡頭所蘊藏的意象往往互相累積、堆疊，而透過蒙太奇手法的角度來看這些互相累積的意象，會是在解析意象這方面最好的手法。

> 根據蒙太奇理論，一個一個的照片，即使是沒有明確意義或相互之間沒有直接關係的事實片斷，只要在一定的意圖之下把它們連接起來，就可以表明作者想說的概念。（佐藤忠男，1981：15）

蒙太奇理論就是這樣構築出我們現在的電影世界。電影的意象通常也都寄寓在這樣的拍攝手法裡頭，透過一個個看似不連貫的鏡頭將它們組合起來，成了一個連貫性的畫面，然後將一個個看似不相干的意象，透過這樣的組合不斷地堆疊、累積起來，這就是電影意象的傳達管道。而透過這樣的手法使用，可以讓觀眾在看似不相干的場景裡頭，找出共通點並將它們連貫起來成為一個有脈絡可循的意象群，這也是電影藝術與其他藝術最大的不同點。

　　不過蒙太奇手法並不是萬能的，許多人認為只要把鏡頭一個一個連貫起來（不考慮前一個鏡頭與下一個鏡頭之間的關係）就是蒙太奇手法的運用。為此，佐藤忠男提出了「蒙太奇論的修正」：

> 　　即使是單一鏡頭的映像，也可以經由被攝體具有特徵的形象，或由攝影機位置的設計，或由配光、色彩、音樂等效果，多少可把它摘成各種情緒或概念的型態。但是要把這些意義決定性地提升為較這些直接呈現出來的事物更意味著某種特定心情的東西時，就非要名為蒙太奇的操作不可了。（佐藤忠男，1981：31）

> 　　從觀眾的立場而言，這就是「鑑賞（經驗）→理解（認識之、被情緒左右之）→以被前一個場面所左右的心再鑑賞→再理解」這種過程的重複。這種過程也就是藝術的辯證法。然而，電影的蒙太奇也者，並不是為使意義通順而把一個一個的鏡頭連接起來就可以的，也不是像愛森斯坦所說的非任意衝突或相剋不可，而必須顯示「由於上一個鏡頭所引起的意義來決定下一個鏡頭看事物的角度，並使下一個鏡頭能展現更具明確意義的象徵」這種發展不可。（同上，32）

> 　　所以我們可以知道，電影裡頭的確包含了許多意象，且這些意象透過修辭學的方法與蒙太奇的手法相互結合，進而形成一個巨大的意象網絡。身為觀眾、電影教學者、影評人或電影工作者，了解這樣巨大網絡的運作與存在是應該要有的素養，於此同時才不會誤解了一部電影所真正想要探討的事務。而即使了解了電影意象的存在，更重要的事情應該是如何去解析、分辨出每一個意象出現在每一個鏡頭之下所代表的意義。更重要的是，既然可以確定電影之中的確包含了許多的意象，那麼探討電影中的文化意象，自然而然地也就成了不可或缺的一個議題。

第二節　電影文化意象

　　如前節所述，電影中的意象是確實存在且不能否認的。然而，在既有的文獻當中，鮮少看見有針對電影中的意象進行較徹底的研究的，多數的研究仍舊止步在電影的故事軸上，或者深入一點談及電影的拍攝手法的緣由，而很少人會針對單一出現的鏡頭或者連續出現的意象作出深入的說明或判斷。在這樣的情況之下，論及電影中的文化意象的人更是少之又少；有些人頂多說明電影中的意象含有文化提示的效果，卻沒有明說在哪些鏡頭裡出現的哪些效果代表了哪種文化，暗喻了或象徵了哪種文化裡的哪種思考模式。

　　文化研究理論在二十五年前出現並發展、茁壯，特別是在英國、澳洲、美國和加拿大等地有卓越的成績。文化研究理論是由幾個不同的學術範疇相互激盪對話而成，最主要的學科有文學、歷史和社會學。這些不同的學科都有各自的研究方法，文化研究理論連結這些不同研究方法，成為一門跨學科的理論。正因為是一門跨學科的理論，再加上其急速擴張，所以很難斷定到底什麼是文化研究理論。不同的機構和創建者對文化研究理論的成分都有不同的見解看法，但也正因為很難為文化研究理論下定義，所以造就了這個理論最有利之處，它可以發展出不同的分析和理解不同學科領域的方法學。（Joanne Hollows、Mark jancovich，2001：223）

　　雖然現實情況是這個樣子，但還是有研究者試著採取文化型態的角度嘗試著更加深入電影裡頭：

　　　　培養人類學家蘿斯・班乃迪特及瑪格麗特・米德的哥倫比亞大學，出現了以班乃迪特所謂的「文化形態」（patterns of culture）角度來研究電影的嘗試。（David Bordwell，1994：122）

　　這種研究方式典型的例子是伍芬斯坦和萊茲1950年有關一部自由主義的社會問題電影《走投無路》（No Way Out，1950）的文章。一位黑人醫生因他的白人病人死亡而被控醫療不當；病人的兄弟是位精神錯亂的種族主義者，他脅迫這位醫生；最後驗屍證明了醫生的清白。伍芬斯坦和萊茲由建構電影的外在意義開始：種族偏見是為思想端正的人們所嫌棄的。「在意識層面──也就是討論的層面──似乎除了仇視黑人者之外，任何人都會被導演主導的電影用心所感動。」但是伍芬斯坦和萊茲進一步指出某些場景牴觸了電影的訊息。他們強調黑人醫生缺乏信心、欺騙擁護他的白人，以及為白人驗屍所牽涉的冒瀆問題。再者，形象研究（iconography）注意到黑人和喜劇被連結在一起，還有一場暴力的高潮戲中，出現了白人女性遇到一幫黑人男性而尖叫的影像。（同上，123）

　　伍芬斯坦和萊茲結論道：這部電影導演的善意當然是無庸置疑的。但是為了顯示種族歧視是如何地錯誤，導演必須創造情節和角色，以詳細的影像來描述；此處，來自非意識層的幻想浮現至表面：黑鬼成為我們必須要負擔的沉重負荷；白人身體的犧牲是必要的；受侵犯的白人女性向著銀幕掙扎突圍等等。導演努力否定這些未經承認有關黑人的夢魘，將之集中在一個特殊的病態的角色上，但是否定的努力事實上是白費力氣。就劇情而言，電影的片名極度令人困惑，表達了基本的曖昧性；雖然仇視黑人者注定要失敗，遭誣告的黑人也會得就雪冤，但是片名似乎陳述了更深的想法，引導出矛盾的「寓意」：無路可出。（同上，123～124）

從上述可以看出，雖然有學者試著以文化的角度切入一部電影的賞析，但僅止於大部分的內容構築而成的劇情的分析，很難對單一的物事進行深入的解析；而且就片名與內容方面矛盾的分析，

影評人似乎無法得到單純相似或者統一的說法,到最後只不過是拿劇情矛盾的地方當作片名「可能是」的解釋。這樣的分析很明顯的在一部電影的講評裡是不足夠的。

如果以文化的角度切入一部電影,卻不能夠給予一部電影在以片名貫串整個劇情上有所合理的解釋,那麼這樣的分析對於觀賞電影的人,基本上是沒有多大的幫助的。分析者往往容易犯一個過錯,就是容易將片名的意義用一種統攝的手法套用到電影的劇情之上,彷彿不管電影的劇情怎麼樣安排、一些意象如何的出現,都得跟片名息息相關才可以。這樣的分析角度,忽略了片名其實只是一種輔助,藉由簡單的幾個詞彙把電影的內容統攝在一起,卻不代表了整部電影的內容都是一直圍繞著片名在打轉。就如同上面引用的最後一段話,分析者最後的結語是:「引導出矛盾的寓義:無路可走。」如果電影的整個過程與片名是呈現矛盾的對比,那麼對觀賞者而言,究竟看一部電影的重心應該要放在哪裡,便成了一大困擾。

所以在採用文化的角度來分析一部電影的時候,分析者不應該只著重在一個文化的內部底蘊,也應該要對一個文化的來龍去脈有基本的了解,這樣才不會在分析的過程中偏向社會學的看待方式。畢竟文化是包含了一個民族(一個生活團體)生活的全部,如果只朝向社會化的角度來分析,那麼它就難免有失偏頗;更甚者還會如同以上的分析一樣,硬是要將電影的內容和片名作出連結,結果卻只能找出矛盾的寓意。這樣的分析讓人看了實在也很難摸著頭緒,更遑論要普通的電影觀眾去了解其中的意義;這只是徒增了一些不需要的困惑罷了。

在其他的一些電影的分析方面,則會指出導演所受到的文化上的薰陶,並把這些影響如何地運用一些手法轉述到電影當中。如同以下所舉的這個例子:

　　除了人際關係，溫德斯的道路影片還反映了許多文化本質，其中最明顯的是美國文化入侵德國的後遺症。《道路之王》（Kings of the Road）一片的主角就曾說：「美國佬殖民殖到我們潛意識裡了。」溫德斯的主角常常聽美國流行曲，引用民謠手鮑伯‧狄倫的歌詞，哼唱搖滾樂，最重要的，他們經常看美國電影。（焦雄屏，1989：106）

　　溫德斯對這個文化現象是愛憎參半，他的主角一方面為美國文化吸引，一方面又謹慎保持距離執著自己文化的過去。《美國朋友》更以美國為題，由巴黎、慕尼黑、漢堡這些大城看美國的文化影響。（同上，106）

　　溫德斯本人受美國及美國電影影響尤深。不過，在《美國電影》雜誌訪問中，他表示他的電影語言雖然是美國式的，表達出來卻是最「德國化」的東西。與其說溫德斯是受美國影響的德國導演，毋寧說他是吸收了兩種文化的長處，從中突破一條他自己的路。（同上，106）

在電影當中，導演、編劇表現出自己的文化觀念是很平常的事情。就如同上述的這個例子，不管一個導演、編劇的國籍或所處的文化區域是什麼，在他（們）的電影表達手法的運用上，或多或少的就會將自己的文化觀念展現在其中，這是很難免除的。因為我們生活在一個歷史性的生活團體裡頭，而一個歷史性的生活團體很難不有自己在生活上獨到的方式與表現的手法；凡是人，就無法脫離文化的陶冶與培養。所以在這樣的前提之下，回過頭來看一部電影的形成，就不難觀察到創作一部電影的人所存在的文化觀念，會透過各種手法出現在電影裡頭。即便創作者本身並不是刻意去展現這一層面的表現，卻還是不可避免地觀眾依舊可以從電影當中發現電影創作者所存在的文化的痕跡。

　　但這裡也出現一個問題：如果電影創作者本身並沒有刻意表現其他文化（不是自己生長的文化觀念）的手法，但在電影裡頭卻出現其他文化的表現方式，這就分析上是否會影響影評人的判斷？

　　其實這樣的問題存在電影中已是普遍的現象。就像已了解的，電影是採用連續鏡頭的手法呈現，其中意象的表現也是從第一個鏡頭不斷地累積，一直到最後的鏡頭都有不同意象的存在，所以或多或少會出現其他不屬於電影創作者所屬的文化的表現手法。尤其是在現代資訊如此發達的社會，即便是不同區域的人，也可能會接收到其他區域的文化影響，所以就電影創作者來說也是一樣。在有意識或無意識當中，任何人都可能藉由各種傳播媒體——例如廣播、電視、網際網路等——而受到其他種類的文化影響，甚至連電影本身也是文化底下的一種產物，也有可能不同文化的電影創作者，因為觀賞了其他電影創作者的電影，從中受到了啟發或者影響；而這樣的啟發與影響，又藉由受到影響的電影創作者表現在自己所創作的電影裡頭。就這樣，一個電影創作者受到影響，進而透過作品表現出自己所受到影響的部分，接著又以自己的作品去影響其他電影創作者。這是一個很大的網絡，連接的線在電影已經發展到現在形式的社會上，早就已經是密密麻麻、糾結纏繞的狀態了。

　　現代的電影創作者，即使生活在一個固定的文化區域，在他的電影中，卻依舊可能有著其他文化區域的影子。就像華裔導演王穎，在《點心》（Dim Sum：A Little Bit of Heart）這部電影中，雖然基本上談的是上下兩代的代溝問題，但是環境放在美國舊金山，使這個問題益形複雜。傳統與現代的張力，加上東方與西方的衝突，使整部電影成為重要的旅美華人生活紀錄：上一代移民如何適應完全陌生的文化，土生土長的下一代如何爭取社會階層的爬升（upward mobility）。從唐人街到旅居文化，上下兩代面臨的是無數觀念的衝突、溝通，以及無止境的妥協、讓步和互愛。（焦雄屏，1989：107）

　　電影劇情基本上是架構在三個文化體系清晰的角色上：母親代表傳統的東方，她平日不說英語，對中國人傳統的禮儀（婚嫁死亡）十分注重，對家鄉也非常懷念。在返鄉省親前夕，她決定要去考美國公民，移民四十年後她要堂堂正正地以美國人的身分回鄉。她的女兒則是不折不扣的美國人，在大學修碩士，講究個人自由，不把婚姻當倫理習俗，以說英文為主。叔叔卻是夾在中美文化的過度，一方面熱衷西方文化（房間裡掛美國影星照片，喜歡看法蘭克‧凱普拉——最「美國人」的電影），又常惋惜中國傳統美食將隨上一代消逝。王穎仔細經營這三個人的觀念差異，使《點心》充滿了豐富的文化符號。（焦雄屏，1989：109）

　　如同這個例子，雖然導演王穎並不熟悉東方的傳統文化，但也許是在生活周遭或大眾傳播媒體的耳濡目染之下，他對於自己深為華裔的身分有著很深的認同，所以才可以在一部電影裡頭結合了東西方的不同文化，用各種不同的手法去呈現他所想要表達的主題。

　　現代很多的電影創作者都是這樣，雖然自己所處的文化區域並不包含兩種以上的文化，但表現在電影中的手法，往往超過了一個文化特有的方式，可能有著兩三種、甚至更多種文化所可能有的表現方式。在資訊媒體如此發達的現代，電影創作者所能擷取的資訊多了很多，而這些資訊就成了影響一個電影創作者在創作一部電影時的觀念想法。

　　所以當我們在以文化的角度分析一部電影的同時，不可忽略的也許在一部電影當中意象的表現手法可能不只一種，畢竟這是個資訊大爆炸的時代，每個電影創作者所獲取的資訊比起以前傳統社會來說增加了許多。這也讓分析電影的研究者或影評人在分析電影時，不可能再只從一個角度去分析，更應該要多廣角的去判別在電影中不同的文化表徵。

出現在電影中的文化有時也會因為時代性而有著不同的表現手法。以下舉一個例子：

《天倫夢覺》是卡山取材自美國小說家史坦貝克（1902～1969，於 1962 年得諾貝爾文學獎）的長篇傑作《伊甸園之東》（East of Eden）而拍成的電影，由保羅‧奧斯朋寫腳本。片子結尾是考爾在家看護中風的老父，經亞倫女友的勸慰，老父終於諒解了考爾的孝心。（羅青，1995：39～41）

片子的主題著重在家庭倫理的問題上，尤其是兄弟的感情、父子的關係。兄弟之間相互嫉妒，父親對兒子有所偏愛等等家庭問題，一直是西方文學中的一大主題。而這類故事的原型（Arche-type），本源自於《聖經》。在《舊約》第四章中該隱殺弟的傳說，就是兄弟鬩牆的悲劇。該隱是亞當夏娃的長子，務農；其弟亞伯，牧羊，兄弟雙雙共其所有奉獻上帝，耶和華看中了亞伯的，「該隱就大大的發怒，變了臉色。」於是便在田間跟弟弟打鬥，把他殺了。（同上，42）

亞倫在此，是該隱的影子，他只知種地，討好父親；考爾則像亞伯，他精於商業，頭腦較靈活，有如牧人。二人爭相獻出他們的所有，奉給父親，而父親與耶和華一樣，偏向於一方，引起悲劇。亞倫處處討好父親，暗暗打擊弟弟，不斷使考爾自卑、自暴自棄，這等於精神上的謀殺，幾乎把弟弟毀了。而考爾讓哥哥發現生母之真面目，破壞了他的自尊，使他在幻滅後憤而從軍，企圖自我作賤、自我毀滅。這也可視為一種變相的謀殺。（羅青，1995：42～43）

亞倫對弟弟的傷害，結果使他加入了歐戰，正如該隱被罰「流離飄蕩在地上一樣」；考爾對哥哥的傷害，使他必須在家中陪伴中風的父親，以為贖罪，正如該隱「住在伊甸園東邊」的生活一樣。（同上，43）

在了解了片子的內容後，我們便可發現其片名是多麼的深刻而恰當。把「East of Eden」意譯成《天倫夢覺》，雖然無法將原文的暗示傳達出來，但已經算得上是貼切可貴的了。這也如上面所說，有的時候片名不見得可以包含整個電影的劇情、內容，但卻可以是電影中重要的隱喻所暗示的事情。就如同《天倫夢覺》這部片一樣，雖然在英文片名所暗喻的是《聖經》中該隱與亞伯的故事，但礙於文化的不同，東方人也許會不懂得這樣的暗喻（宗教不同所致）；所以在東方的電影片名翻譯之下，翻成簡單易懂的《天倫夢覺》，較符合東方人所懂得的意思，這也是不同文化角度所導致的結果。

再說，西洋文學經常用希臘羅馬神話或《聖經》故事為基本的原型，並將之現代化。因為時代雖變了，人性卻是永恆的，古人遭到的問題，現代人依舊會遇到。因此把現代的故事襯以歷史神話的深度，或賦歷史神話予現代的面貌，往往可以使作品更富有厚實的衝擊力，從而避免流於單薄淪為膚淺。電影的製作也深受此一傳統的影響，即使不是改編自文學作品的片子，也往往會利用神話材料，使內容更為深沉有力。（羅青，1995：43～44）

我們知道，美國開國之初，清教徒的精神與氣息十分濃重，至今南方各州還存有許多極端保守的清教思想。這種教條式的人生觀，有時會變為十分殘忍的反人文行為。卡山曾自白道：在三〇年代，當我還是個學生的時候，四周圍流行著一種清教主義……現在清教主義無論是在美國或蘇俄的形式下出現，都已解體了。美俄青年開始懷疑父母的處世態度、及既成的道德規範，甚至懷疑自己的政府、國家，也懷疑他們自己。因此，現在世上一切的事情，便比當時要複雜得多了……在當時，我們還肯定價值，肯定美國會進步，甚至還認為該把政權交給藝術家，而那個時候的美國政府，也有變為共產政權的傾向。不久，我轉而反對共產集團……我變得很快，變得激烈的反對共產政權……漸漸，我不再

說：『這個人是保守的，那個人是激進的。』這簡直毫無道德。特別是當事情永遠在不斷發展，不斷改變自身成新的東西……有起源，有突變；一切事物都會變，並且會持續改變。在戰時，如你所知，事事物物一直如此，此外無他。一件事，一下子這樣做，一下子又那樣做，就是這麼回事。就在那時候，我開始拍反清教電影。《天倫夢覺》是一部反清教的片子。劇中有一個角色，大家都以為他是好孩子。但在最後，卻由於自私、自滿，轉變成一個殘酷的惡人。同時，另一個角色，大家都說他是壞孩子，最後，卻證明他心中的善良比誰都多。（引自羅青，1995：44～45）

在各個不同的時代裡，社會都有該時代該有的面貌，所以這些面貌到了電影創作者的手中，就成了代表那個時代樣貌的作品。不能否認的，「文化」也會受到時代的影響。就如同前面所舉的這個例子，卡山心中的價值觀也隨著所信仰的事物不同而有所改變，除了順應時代的潮流之外，也是那個當下的文化創造出來的一種氛圍；而這樣的氛圍改變了卡山的思想，讓他從中得到教訓與進步，進而創作出只屬於他的（不僅僅是文學改編作品）《天倫夢覺》。這除了是一部文學的改編作品之外，更有著電影創作者在當下的社會、文化的轉變之中所感受到的感情與世界，在這樣的轉變裡，電影創作者的思考也跟著轉變。因為文化的不同，所以呈現在表現系統裡的東西也就跟著有所不同。

因此當我們在分析電影中的文化意象的時候，時代性是應該要列入考量的。因為每個時代有每個時代不同的面貌，和平、統一、爭戰、分裂，這些東西都會影響當下社會的生活方式，也直接地對每一種文化造成程度上不同的衝擊。但是或多或少，文化都會隨著社會的氣氛而有所改變；而處在改變中的電影創作者，自然而然地會將自己所感受到的改變表現在電影的拍攝裡頭。身為一個分析者、電影的觀賞者，這一部分的考量是不可或缺的；否則，即便能夠掌握到電影中所暗示的主題、議題或問題，卻會

掌握的不知所以然。因為不懂得電影創作者所身處的時代、地域，就算可以對電影作出再精確的分析，卻也始終掌握不到電影創作者心中的旨意。

再回頭來看，究竟電影中的文化意象所要表達的東西是什麼？為什麼電影中的文化意象可以稱作電影當中最為重要的一個區塊？

在電影文化進步的地區如法國或義大利，電影不僅代表一種藝術的形式，它同時也代表一種全面性的群體意識型態，更是一種高級的文化形式。他們的群眾如何生活、如何思想，以及如何處理生命的問題，在在都反映在整體的電影文化現象上面。相對的，電影文化也反映這些，二者（群體的意識型態與電影文化）互相為用，相輔相成，有什麼樣的意識型態，就有什麼樣的電影文化。反過來，有什麼樣的電影文化，也就有什麼樣的意識型態。（劉森堯，1982：63）

看電影是現代人生活的一項重要課目，許多人看電影，在電影中尋求娛樂，或尋求情感寄託，或尋求美感滿足，沒有任何一項藝術像電影那樣大眾化。一個地區群眾喜愛看什麼樣的電影，就反映出該地區的群體意識型態，也反映出其文化水準。那麼反過頭來看，電影文化就代表了一個地區的心智狀態。（劉森堯，63～64）

由此看來，電影中的文化意象所代表的就是一個地區的意識型態、文化水準，更可以說是一個生活團體的心智狀態的成熟與否。在成熟的心智狀態下所拍攝出來的電影，應該對於文化意象的經營有一定水準以上的表現，絕不會是東拼西湊出好幾種文化連結在一起的複雜意象。因為電影要得到觀眾、研究者、影評人的認同，最重要的地方在於「看得懂」。不論是懂劇情的內容，或者是更深入的了解了電影創作者在電影中所象徵、暗喻的主題、議題或問題，能夠獲得觀賞者的認同一直都是電影最基本、也最崇高的目標；如果播放出來的電影是讓人丈二金剛摸不著頭緒

的，那麼即便劇情故事安排的再精采、動畫特效做得再華麗，相信這樣的電影應該也還是乏人問津的。

　　電影中的文化意象的存在，不僅僅只是豐富了電影本身的創作，更重要的，它讓電影不單單只是影像的集合、鏡頭的使用，更讓電影被賦予了一種「記錄」的功用。如同以下這段話所談到的：

　　　　今天，沒有一樣藝術作品能夠像電影那樣普及、那樣大眾化。著名電影理論學者巴拉茲早在二〇年代即在論著中寫過：「電影的出現為我們人類文化展開了一個新紀元，成千成萬的人每天晚上走入電影院，通過視覺作用去經歷許許多多的不凡經驗……」在當時或今天，電影的影像形式確實很風光的籠罩了整個地球表面，但巴拉茲在當時即已看出，電影的影像不單單只是一種單純的影畫活動，它同時也具備了更深一層的社會意義，它並沒有全面取代文字形式的文化，但電影在社會意義方面的功能，確實有它強而有力的一面，那就是廣泛性的意識溝通。（劉森堯，1982：71）

　　　　不知不覺，電影自身在社會活動中建立起一套文化的價值模式。沒有電影，文化系統沒有損失；可是有了電影，文化系統卻因而更形豐富，也因此更形複雜。人們在電影中所經歷吸收者，不僅只是個人的情感經驗作用而已，同時也反映了一個地區群眾的群體意識型態，這之間牽涉到的又是全面性的文化問題——文學的、政治的、經濟的、思想的。（同上，71）

從單純的一面去看，電影只是藝術，形式類似繪畫和攝影，精神本質則類似文學，也可能接近哲學。可是從社會面去看，電影就相當複雜了，一個地區群眾對電影的接納程度，或說是對電影的品味能力，或他們自己所出產的電影，在在都反映了一種文化水準，等於就是表現了他們的智慧和心智能力。（劉森堯，1982：71

～72）因此，電影中的文化意象不僅僅是透露出了電影創作者所屬的文化區域，更記錄了一個文化當中所包含的一切——包括文學、政治、經濟、思想等。

　　因為這樣，電影中的文化意象有了屬於它自身的重要性。由於它也可以記錄歷史，所以不管從以前到現在社會如何的演進，都可以從電影的拍攝手法當中展現。尤其是電影可以透過連續鏡頭的使用產生時間上的跳脫，因此不管在一個文化中，不同時間發生的歷史事件所產生的不同影響，都可以透過鏡頭的使用在電影當中以象徵或比喻的方式呈現出來。這直接地說明了電影中的文化意象的重要性，不只是讓人去分辨一部電影所屬的文化區域，更可以提醒觀賞者有關這個文化的曾經、演變及現在。可見電影中的文化意象不可或缺的存在每一部電影裡頭——不論是有意識或無意識的。

　　電影中的文化意象也可以反應社會現實。例如由小野與張佩成合作編導的《成功嶺上》，就可以看出這一點：

> 　　成功嶺的大專集訓，不但是大專學生的軍訓經驗，也是每一個有弟子上大學的家庭之共同經驗；同時，也是中華民國每一個受過入伍訓練的役男的經驗。編導選了這樣一個反映現實的題材，處理這些與廣大群眾息息相關的經驗，必須要以相當客觀及寫實的手法來表現，方才易得到普遍的認同。（羅青，1995：139～140）

> 　　本片的主題既然是在點名集訓對大專青年的意義，故重點也就放在集訓的過程上，人物眾多，事件固定，難以有太出乎觀眾意料之外的發展。這是片子受主題所限的先天不足之處。在這樣的情況下，編導似乎應該強調入伍前與入伍後那些學員的改變。由是觀之，片子在開頭介紹人物背景，便稍嫌短促不足。（同上，141）

> 以反映社會現實以及寫實電影的觀點來看,《成功嶺
> 上》可以說是相當難得的成功作品。由片子的表現,我們
> 可以看到編導已經盡了很大的力量,把教條化、訓誨式的
> 習套減至了最低的程度。而在寫實方面,不可諱言的,編
> 導也確確實實掌握了許多嶺上生活的真實細節及片段,以
> 不慍不火恰到好處的含蓄手法,生動活潑的呈現在觀眾的
> 眼前,博得觀眾的會心大笑,以及對成功嶺的親切感。(同
> 上,143)

如同這樣的寫實電影,電影中的文化意象也佔據了非常重要的位
置。因為寫實電影反映的就是社會的真實情節,透過文化意象的
使用,勾起觀眾對於一個事物的印象以及認同或回憶,這也是文
化意象重要的功用之一。因為文化既為一個生活團體的共有意
識,那麼在這裡頭便有很多東西是普羅大眾都有印象且熟悉的。
文化意象在這個時候就起了功用,只要在電影裡稍加著墨,以意
象的方式去勾勒出同一文化團體的共同經驗,便可以獲得大眾的
歡迎與認可。

再者,不論電影產量的多寡,文化意象在電影中是不可避免
的。自來「為人生而藝術」與「為藝術而藝術」,是兩相糾纏、互
見消長的立場問題;這個藝術工作者的態度問題,一直影響到如
今的電影工作者:很顯然有些電影工作者極具有「使命感」,認為
他所從事的是很神聖的工作。他的任何行動,可能都直接對社會
有所損益,對文化有所助長或破壞。另外一些電影工作者,則以
為拍電影終究是謀生的方式之一,只要盡心盡力去拍,電影拍成
什麼樣就是什麼樣,至於能否寓技於藝,能否代表國家文明……
均不在考慮範圍之內。就電影工作者這兩種基本態度而論,其實
如果能夠了解「文化」的意義,在「文化」廣大含意的統攝下,
兩種電影工作者之間的差距,幾乎全告消弭。(曾西霸,1988:178)

> 既然電影不論在什麼樣的心態下加以製作，都勢必將會成為
> 文化的一部分，那麼產量的多寡，是否意味著文化的優劣？
> 答案無疑是否定的，因為電影與文化二者之間的關係，是指
> 電影可以作為一國文化的最佳反映；換言之，判定一國文化
> 的高下，取決於該國電影水準的高下，而非電影的產量的多
> 寡。印度電影多少年來，一直以年產超過五百部的數字，高
> 踞世界首位，但真正讓印度電影揚名寰宇的還在薩泰耶吉·
> 雷而已。如果除開了雷，殊少人會因為印度電影產量奇多，
> 據此想當然耳地認為印度文化亦執世界牛耳。從這樣的認識
> 上出發，以我們國片如此有限的市場，每年製作兩百多部的
> 電影，它足以顯現的文化水平，不只無法令人興奮，還可能
> 正好令人為之擔憂。（曾西霸，1988：179）

所以我們可以知道，電影的產量多寡並不會影響到電影中的文化
意象的素質，因為電影產量的多寡並不會影響到一個國家或一個
文化區域的生活水準。鑑於此，電影中的文化意象是源自於一個
生活團體的生活水準，因此電影中的文化意象並不會受產量多寡
而有著品質上的優劣。相反地，如果一個國家或一個文化區域的
電影產量比不上電影大國，但卻能將電影中所表現的文化意象以
高水準的手法去操作，那麼反而能呈現一個國家或一個文化區域
的生活水準是很高的。

　　不論電影創作者如何地使用各種不同的手法去拍攝一部電
影，電影中的一切依舊擺脫不了文化意象的統攝：即便電影創作
者如何盡心盡力在擺脫文化這一層面在電影中的展現也是一樣。
因為電影就是一個社會的縮影，再怎麼樣避免，電影創作者所擬
造出來的生活圈，還是不能擺脫在潛意識中根深蒂固的文化觀。
就算再怎麼虛擬、怎麼努力擺脫文化的套用，卻還是不自覺地被
文化給圈選在它的範圍裡面。

　　由此可知，文化意象在電影中是不可能缺少的一個要素，無論有心與否，電影創作者或多或少地會將他所存在的文化觀念加諸在電影的連續鏡頭使用裡。只要稍微的用心，以多一點的角度去觀賞一部電影，就不難發現存在電影中的文化意象所代表的生活團體及其世界觀。而相對的，如果有意成為一個電影創作者，對於文化層面的經營，也就不可或缺了。

第三章

意象的界定

第三章　意象的界定

第一節　意象的性質與功能

一、意象的性質

　　當今中西學界對於「意象」的定義和使用，往往言人人殊莫衷一是，很難有共通一致的看法。但「意象」是用來表情達意，其首要標的在形成具體可感的形象，讓讀者（觀賞者）憑藉此一文字繪的圖畫而產生審美聯想，這點卻是無庸置疑的。

　　意象其來有自，我們主觀的感覺是對客觀物象的摹擬或重複，透過回憶和聯想的心理運作，可以讓具有美感經驗或印象深刻的事物在我們腦海中重新顯現它的影像光彩。意象是指我們意識中的記憶，我們常常會將記憶與印象揉合在一起，並對世界的物象有所反應，而詩人憑藉著心靈的活動，召喚自己往日的回憶經驗，此時內心的意念與外在的景象結合，運用具象的詩歌語言來傳達抽象的情思，便能造就暗示或象徵的聯想效果。（周慶華等，2009：44～46）

　　趙滋藩曾經指出：「所謂意象，即能運用心能，組織成的心靈圖畫，簡名之曰心象。雖然它不一定只是屬於視覺的。凡過去的感覺或已被知解的經驗，在心靈上的重現，或詩人的自我表露，我們都謂之意象。由各別意象組構成的一整幅人生的圖畫，或燦現的一個封閉的世界，我們就叫它們為意象。」（趙滋藩，1988：363）與此相似，姚一葦也認為「意象可以說來自個人過去經驗的累積。但是此間所謂的經驗並不限於個人親身的經歷，也包含得

自傳聞或圖書的記載。」（姚一葦，1979：56）姚氏相信只要活人在此世，自然會心與物接主客交感，從而產生複雜而豐富的意象，有時這意象的繁複也非語言文字所能傳達。於是姚氏乃援引葆爾丁對意象的十種分類，並且指出意象會隨著我們的知識和經驗而有所改變：空間的意象、時間的意象、關係的意象、人事的意象、價值的意象、感情的意象、確定的或不確定的意象、真實或不真實的意象、意象劃分為意識、潛意識與下意識三種不同領域、公眾的意象與個人的意象。（同上，57～61）

張錯認為「凡是文字在閱讀中引起圖畫般的形象思維，都叫意象。一首詩的構成，可能藉文字組成不同的意象單元。在閱讀中，意象經常互補、重疊、牽引、暗示作者要表達的主題。」（張錯，2005：134）

作家使用意象修辭來描繪事理景物情，藉由隱喻和象徵的意義關涉，便是希望創造具體生動的文字圖畫效果。英美新批評家倡導「細讀」（close reading）法，對詩歌的賞評乃以意象為主要剖析對象，其焦點便落在細微且又整全的肌理結構上，並強調比喻不只是修辭手法，而是一種理解世界的方式。（周慶華等，2009：48）

「意象」一詞並非是舶來品，它本是中國古代文藝理論固有的概念，也不只是英文 image 的翻譯詞語而已，更不是英美意象詩派的產物。它散見於古代文論、詩話、詞話、書畫美學的篇章之中，但從來卻無確定的涵義和一致的用途。中國最早的詩歌理論著作梁代鍾嶸的《詩品》提出：「指事造形，窮情寫物。」從意象的理論來看已談論「形」與「情」這兩方面。唐代古典詩歌盛行，詩創作中的意象更多樣化，意象是詩人藝術創作的追求重點。（李元洛，2007：136）盛唐王昌齡在《詩格》中提出「詩有三格：一曰生思。久用精思，未契意象，力疲智竭，放安神思，心偶照鏡，率然而生。二曰感思。尋味前言，吟諷古制，感而生思。三曰取思。蒐求於象，心入於境，神會於物，因心而得。」此與劉

勰《文心雕龍・神思》相比,「心入於境,神會於物」頗有道家情懷;那就需要玄解之宰,尋聲律而定墨:燭照之匠,窺意象而運斤。中唐白居易的《金針詩格》:「詩有內外意,內意欲盡其理,裡謂義理之理……外意欲盡其象,象謂物象之象。」見到了詩歌創作之中內意與外象之間的關係。晚唐的司空徒將物象與心意連繫起來考察,他的二十四詩品提出意象之說:「是有真跡,如不可知。意象欲出,造化已奇。」宋代梅聖喻在《續金針詩格》中說:「詩有內外意,內意欲近其理,外意欲近其象。」明代何景明在〈李空同論詩書〉裡提出:「意象應曰和,意象乖曰離。是故乾坤八卦,體天地之撰,意象盡矣。」明代王廷相在〈與郭價夫學士論詩書〉中認為「夫詩貴意象透瑩,不喜事實黏者,古為水中之月,鏡中之影,可以目睹,難以實求事也……嗟呼,言徵實則寡餘味,情直致而難動物也。故示以意象,使人思而咀之,感而契之,邈哉深矣,此詩之大致也。」明代胡應麟說:「古詩之妙,專求意象。」它在《詩藪》中也批評詩人學杜甫:「得其意,不得其象。」(同上,136～138)

　　中國古代詩歌美學雖提出意象之說,但僅僅是印象之說,點到為止,沒有細緻的解釋或理論的展衍。一開始意與象屬於兩個詞,第一個將意象和為一個詞而運用於詩歌理論的是劉勰的《文心雕龍》,明代何景明指出意象是意與象的有機結合。(李元洛,2007:138;吳曉,1994:18)

　　西方文論家認為,意象是指由我們的視覺、聽覺、觸覺、心理感覺所產生的印象,憑藉語言文字的表達媒介,透過比喻和象徵的技巧,將抽象不可見的概念,轉化為具體可感的意象。然而,一首詩的意象無法完全為人了解時,它的意義和作用就會有某種程度的神秘感,因此讀者倘若想探究意象簡中的奧妙,就得進入了詩意所寓的想像世界,把各種意象串連起來,再加以綜合判斷,最後找到對詩作的整體認識。(周慶華等,2009:47)

　　真正使「意象」一詞廣泛應用，是在二十世紀初意象主義詩派出現之後。意象派先在美國出現，接著在英國迅速擴展和傳播，代表人有 Ezra Pound、Amy Lowell、Thomas Stearns Eliot、James Joyce 等人，意象主義的哲學基礎是 Henri Bergson 的直覺主義，藝術家的任務就是透過直覺捕捉意象，意象是詩人內心一次精神上的經驗，它具有感性和理性兩方面的內容，也就是 Ezra Pound 所說：「意象是理性和感性的複合體。」（吳曉，1994：19）

　　意象派受到法國象徵主義影響，反對英國維多利亞時代陳舊題材與老調形式，主張詩歌應該以精鍊凝縮的表達方式創作意象，語言採用口語，色彩要求亮麗，格律解放，改用片語節奏代替輕重音節，借「物象」入詩，用以刻劃心理。意象派的論點出現在 1913 年 3 月號的《詩刊》，F.S.Flint 發表〈意象主義〉一文，提出意象派創作三原則：一是直接處理事物，無論是客觀還是主觀；二是絕對不使用任何無益於表現的詞彙；三是詩的節奏應該採取連綿的音樂性短語，不以輕重音節的反覆來形成。Ezra Pound 也發表〈意象主義者的幾個不〉：語言不用多餘的詞，不用抽象詞，不用劣詩來複述好散文已講過的東西，不要以為詩藝術比音樂藝術簡單，不要襲用別人的。英美現代詩的宗師 Thomas Stearns Eliot 他在評論 William Shakespeare 的《哈姆雷特》時提出有名的「意之象」理論。他說：「表情達意的唯一藝術方式，便是找出意之象，即一組物象、一個情境、一連串事件；這些都是表達特別情意的方式。如此一來，這些訴諸感官經驗的外在事象出現時，該特別情意便馬上給喚引出來。（李元洛，2007：144）

　　由上述可以得知，意象有一種「暗示性」，在藝術的表達上，作者在有意識或無意識之中將意象加諸在作品中，使意象以比喻（隱喻）、象徵的樣子存在藝術之中，讓觀賞者去摸索，藉由自身相關或外來的經驗去分析意象，進而得到一種文字繪的圖畫，藉此去了解一個藝術的內涵。

二、意象的功能

（一）意象滿足審美需求

　　表象是人記憶中所保留的感性映象，我們將客觀外物的形狀聲音氣味色彩留存記憶就是表象，所以表象也是對於外在事物的理解。表象由於理性的作用上升為概念，也可以經由感性的作用上升成為意象，大量的表象事物儲存累積可以成為以後意象作用的材料。詩人藉此表象的基礎注入主觀的內容並且與一定的情意相結合，便出現飽含思想、情意、審美意趣的意象。所以同樣的自然物進入詩人的情感範圍就不是原先的自然物，它是詩人心靈作用的產物，是生命的一部分。因此，抒情詩不是塑造自然界存在的客觀物形象。（吳曉，1994：13）

　　當作品完成時，對於讀者而言是欣賞的起點，對於詩中的意象不是被動的接受而是主動的觸發。在意象的使用上，是詩人的內在之意融入外在之象，讀者根據詩人所創作外在之象，去尋找並領會詩人原來的內在之意；不僅如此，欣賞不是被動或消極的接受，而是主動的積極參與與創造。原作的意象稱之為「原生性意象」，讀者根據原作意象在自己的審美欣賞活動所構成的意象可以稱之為「再生意象」或「繼起意象」。試想如果詩作指示概念的堆積和陳述，缺乏鮮明和內涵獨特的意象，只有抽象的說法，缺乏具體呈現，那麼要讀者接受已顯困難，更別說要轉化為美的創造了。（李元洛，2007：146）

　　意象和美分不開的原因是：美必然要有形象，美的形象是美的第一個特徵，只有能引起人們美感的具體鮮明的形象，才具有審美的價值。毛正夫的《中國古代詩學本體論闡釋》從情景互動切入主客互動，雖然主體佔著主要地位，但是客體（形象）也是不可或缺：

> 儘管情感主導流向和感情作為終極模式，但物態特徵仍是
> 重要的，沒物態的「實」，無法生出藝術的「虛」，即便是
> 藝術的「虛」，離開了物態之實，也將變得空洞貧弱。（引
> 自仇小屏，2006：200）

意象的生成都是因象而生感情，也是因情而生象，如果沒有意向
很難達到作者之情，讀者也因沒有意象的存在而無法進行更深層
次的審美。要注意的是雖有意象，但只是堆砌一些支離破碎、不
知所云的圖像是無法給人美的感受，這些表象材料必須在美的欣
賞基礎下進行分析、取捨、鎔鑄才會成為美的意象。許多詩歌意
象安排就是要達成美的享受，意象的獨創與眾不同很能激發讀者
的驚奇與新鮮感覺。例如《莊子·外物》先借「筌者所以在魚，
得魚而忘筌；蹄者所以在兔，得兔而忘蹄」的共同生活經驗，推
論出「言者所以在意，得意而忘言」的哲學理念。王弼《周易略
例·明象》藉此意已說解意象，使得「意」與「象」有了緊密的
結合。《文心雕龍·宗經》說：「辭曰而旨豐，事近而喻遠。」都
因象可忘，所以意可以無限的**翻轉與擴大**。（蕭蕭，2007：262）

（二）意象可以破除言難盡意的困境

　　大體而言，語言傳播是一個「意義化」的過程，它所要傳播
的就是「意義」。「意義」又可以區分為「語言面意義」和「非語
言面意義」。前者是指語言由於結構而有的內在關係和指涉在外的
對象，不一定是具體可見的事物。後者是指伴隨語言而來有關言
說者自覺的感情、意圖、世界觀、存在處境和不自覺的個人潛意
識、集體潛意識等。（周慶華，1999：59）

　　語言與意義是語言哲學核心的問題，到底是應該用語言來把
握住意義，還是透過意義來把握住語言。《莊子·天道》說：「世
之所貴道者書也，書不過語，語有貴也。語之所貴者意也，意有

所隨，意之所隨者。不可言傳也。」莊子探討「言」與「道」的關係，認為道超越具象事物不可言傳。語言雖以表意為功能，但卻不具絕對性，常常陷入「言不盡意」的困境。為什麼會有這樣的語言困境？可以從言語者（主體言語的為象）、客體、語言本身三方面來探求原因。作為言說者（主體），「成心」是導致語言困境的原因，也就是語言主體所具有的偏見或先入之見。從認識論來看，語言主體所處時間、空間及文化環境侷限，產生認識的片面性和有限性。再者任何人在進行觀察和判斷活動時都不免先預設立場或採特定的視角，此必然造成不同判斷的結果。再者從言說的對象來看，它是具體的嗎？它客觀存在嗎？它有根源嗎？如果不能為人的感官和理智所認識，卻只能被體物，那被描述再多，也是越模糊不清。最後從語言本身來看，現實世界的語言也是在自我心中的生活環境所搭建的，加上權力意志的介入，運用語言也會導致語境的歪曲（語言也決定文化）。要認識客觀而活潑的世界根本無從認識，更有可能進行支配戕害。莊子說：「可言可意，言而愈疏。」對象化語言無法言說非對象化語言。（刁生虎，2005）

對於哲學最高境界趨於難說的部分是採取不說還是只尋出路，或從「說什麼」轉向「怎麼說」，還不怎麼確定。唯一可以探知的是我們極盡思維想清晰的描述如果無法達到目的或根本目的是體悟而難以言說者，只好採取創造一種能辯破語言規限及其既定範式，不固守任一取向，也就是用詩性的語言來克服此一困境。詩歌語言向象徵言說的方向改變口語，「隱喻」就成言說的本質，使用這種「能指」與「所指」、「能喻」與「所喻」之間既相似而又並不相同的緊張關係擴展了人類心靈的經驗範圍。（刁生虎，2005）

使用詩性語言，可說具有鮮明的模糊性，更有利的闡明所欲言說目的的不定性、創造性和無限解釋性。指對聽受者的角度，詩性語言有很大的召喚性，它在語文單位的組合留下許多的空白，召喚讀者的聯想及想像能力。（刁生虎，2006）

　　文學作品每一字句裡面的意義就是我們內在的想像品，過去有很多的文論家認為只要將所要表現的想像品完全的說清楚或表達更完全，就能達到所要表達的「意」。於是語言表現力的完全與否也成為詩人文學家努力的目標。但重點是我們如何行使語言的傳達力？如果能狀難寫之景如在目前，又能含不盡之意見於言外，就達成效果。於是在傳達時能將內在的意儘量的表現於語言之中，或是用相關或相反的語言來映射那說不盡或說不清的意。所以在文學作品中傳達意義的方式就是韻律和隱喻的合成物。詩人文學家將意象構造分為三層：一是意象的直譯；二是用譬喻表達意象；三是進入譬喻的世界來表述那譬喻的意象。這和在中國古代的賦、比、興的方式（賦是直接的用法；比、興是間接的用法）相當。（王夢鷗，1976：121）繁複意象的使用能克服言不盡意的困擾，取譬寓意的方式也就成為文學中經常性的用法。

（三）意象可以有「自我逃避」功能

　　文學的意象性的語言也不敢保證相關旨意可以表達成功，「自我逃避」就成為戲玩意象的修飾詞。（周慶華，2007：125）Louis Dupré 提及意象可以讓運用者有「自我逃避」的功能。他說：「宗教人採用意象，因為無法『直接』說出他想要說的，而意象容許他逃避既成的實在界。但他討厭某種明確的實在界劃歸意象本身。」（Louis Dupré，1996：160）

　　周慶華在《紅樓搖夢》一書中提及《紅樓夢》作者所塑造石頭這古今無雙的意象，從女媧鍊石補天的神話故事延伸出多一塊「無用」的石頭，這一「無用」的石頭去經歷一場幻緣也是「無用」的故事。這一連串的「無用」作者說不清之處都推給石頭這一意象，去讓人任意猜測。（周慶華，2007：126）一方面克服言不盡意的困擾，一方面讓讀者停留在意象的推測上，不斷地思考琢磨，而作者則可以逃避言須盡意的要求。

第二節 意象的類型及其系統差異

　　知道了意象的性質與功能之後，應該要能夠判別何種意象呈現出來的意義是屬於哪方面的功能。而本節將進一步的將意象分門別類，分析出意象的類型與其在系統上的差異。

一、意象的類型

（一）生理意象

　　辭章意象形成的「外圍成分」，指的就是用以表情達意的「材料」，就是具體的「象」。一般來說，文學作品的義蘊是抽象的，而所運用的材料是具體的，以具體的材料來表出抽象的義蘊，能使辭章發揮最大的說服力和感染力。「託物連類」能引以蘊蓄情理，而在比興互陳中，也可使或歡愉或慘戚的感情「隱躍欲傳」。（陳佳君，2005：217～218）

　　從以上的定義可以看出「意象」往往寄託在具體的物事之上。藉由具象的物事，從而抒發作者心中的情感。就具體的物而言，舉凡天文、地理、動植物、時節氣候等自然物和人體特徵、人工建築、器物、飲食等人工物以及不帶有事件發展的人物，都歸屬於具體的物的範疇。再就事而言，凡是發生在天地宇宙之間的事情，都可以成為辭章的材料，而所敘述的事，可以是經歷過且時隔不久的事實，也可以是歷史事件或典故的運用，甚至可以是虛構的故事。

　　例如王維的〈雜詩〉，這是一首書寫懷鄉之情的詩作，內容如下：

　　　君自故鄉來，應知故鄉事。來日綺窗前，寒梅著花未？

在這麼多與故鄉有關的人事物象中，作者僅選以「寒梅著花未」
入詩，使得故鄉綺窗下的「寒梅」，頓成全詩的焦點物材。黃永武
就特別在談詩歌的「空間簡化」時，舉了王維的〈雜詩〉作分析，
他表示：「故鄉」的空間概念十分空泛抽象，可以寫的景物也很多、
很雜，但作者只擇取綺窗與梅花二個具體景物，將場景簡化，以
綢糊的綺窗作底，來襯托開花的寒梅，使寒梅成為空間精緻化處
理後，所獨存的景物，在鏡頭前十分凸出。而由於梅花多半在嚴
寒的冬季綻放，因此「寒梅」有點出時節的作用。（引自陳佳君，
2005：227～228）

再者如孟浩然的〈過故人莊〉，這首詩的中間兩聯敘述道：

綠樹村邊合，青山郭外斜。開軒面場圃，把酒話桑麻。

全詩的場景就設定在郊野外老朋友的田莊，因此詩中運用了許多
農村景物來鋪陳環境。劉鐵冷《作詩百法》就說：「此詩以田家二
字，為通體之眼，蓋所遇皆田家之境也。」無論是「莊外之境」
或「莊中之境」，透過作者所揀選的綠樹、青山、場圃、桑麻等材
料，都可令人感受到一派田家風情。（陳佳君，2005：228～229）

在李白〈黃鶴樓送孟浩然之廣陵〉則是用了「煙花」這個物
材。此詩是首春日送別之作，敘事的前二句如下：

故人西辭黃鶴樓，煙花三月下楊州。

交代故人是於三月時，西辭武昌，前往楊州。這裡用了一個獨具
情味的植物材料——煙花，煙花是指霧靄中的繁花。首先，作者
運用這映入眼簾的迤邐春景，呼應離別的「三月」時節。有人表
示：煙花是由「煙」和「花」聯合成一名詞性詞組，形成一個「複
合意象」，在詩歌當中用以代表泛稱的時間意象，呼應前面「三月」
的特稱性時間意象。（陳佳君，2005：229）

由以上例子可知，生理的意象都取材自外在物事，並用簡單
的辭句將壯闊或者複雜的環境納入其中，使讀者在感受上可以藉

由簡單的敘述而產生與作者相同的對景物的感想；也可藉由意象之間的呼應，表達出特稱性的時間意象。而這些無論取材自自然的物事或人工的物事的意象使用法，都可歸類在「生理意象」。

（二）心理意象

心理的意象，其實就是由生理的意象衍伸而來。因為創作者往往會將自己的精神意識、內心所感的一切，在作品中使用各種比喻、象徵的手法呈現，而這些使用的詞句與生理的意象相同，大都是藉由外在的物事進行。所以簡單來說，可以把生理的意象與心理的意象看成是一個整體，只是心理的意象層次又比生理的意象高了一點，指的是創作者藉外在事物所表現的內在情緒。

如同上述王維的〈雜詩〉，在生理的意象方面，他是藉由簡單的景物勾勒出家鄉具體的樣子。而在心理的意象方面，他藉「寒梅」暗含懷想故里的意識。洪邁《容齋詩話》寫道：「古今詩人懷想故居，形之篇詠，必以松竹梅菊為比興。」他舉例說：「陶淵明有『我屋南窗下，今生幾叢菊』之言，杜公也有『為問南溪竹，抽梢合過牆』、『故園花自發，春日鳥還飛』等詩句，王介甫也說『道人北山來，問松我東岡』等。」都可見古今詩人憑著本身對故園空間的經驗和印象，藉故鄉所生的松竹梅菊等植物意象，來抒發思鄉之情。而王維的〈雜詩〉也是用以寄託遊子思鄉的情意。（陳佳君，2005：227～228）

孟浩然的〈過故人莊〉寫的是赴約途中所見到的景物，由田園明媚的風光襯托出心情的開朗與愉悅。「開軒面場圃」寫的是到田家後老朋友相會面、話家常的喜悅。這些物材不僅勾勒了全詩的田家風貌，也襯托出詩人在赴約時心情的輕鬆愉悅，和與老朋友對酌時的自然閒適，成功的將好友之間深厚的友誼凸顯出來。（陳佳君，2005：228～229）

　　李白的〈黃鶴樓送孟浩然之廣陵〉所使用的「煙花」被藉以渲染離情。因為籠罩在一層煙霧中的春花，正契合著離人憂悶不明朗的心境，而綿延不盡的花，又襯出詩人離愁之多。（陳佳君，2005：229）

　　由此看來，心理的意象也藉助著生理的意象的提升而存在創作者的作品之中。當自然外物與創作者的內在情感產生了緊密的結合之後，便能夠大為增強作品的感染力，讓讀者在閱讀這些作品的同時，可藉由對外在事物的了解，進而理解一個創作者在創作的當下所感受到的心境。而這些藉由外在事物寄託創作者情感的意象，可稱為「心理意象」。

（三）社會意象

　　有許多的意象內含著憂國憂民、懷憂喪志，或者是想要影響他人想法的權力意志，這些暗示存在這個社會上的現象而產生的意象，就是所謂的社會意象。

　　如杜甫的〈聞官軍收河南河北〉，此詩旨在寫「聞官軍收河南河北」後「喜欲狂」的心情，詩文如下：

> 　　劍外忽傳收薊北，初聞涕淚滿衣裳。卻看妻子愁何在，漫卷詩書喜欲狂。
> 　　白日放歌須縱酒，青春作伴好還鄉。即從巴峽穿巫峽，便下襄陽向洛陽。

唐寶應元年十月，代宗命雍王李適率軍追討安史叛軍，十一月叛軍將領薛嵩、張忠志等先後投降，河南平。寶應二年正月，李懷先以幽州降唐，田承嗣也以魏州降，史朝義則遭唐朝官兵圍剿，敗走莫州，復於前往幽州途中，為李懷仙兵追及，圖窮自縊，河北遂平。歷經三朝，延續七年的安史之亂終於平定了，飽受戰亂流離之苦的杜甫在梓州得知了這個喜訊，內心的狂喜激動可想而

知。這首〈聞官軍收河南河北〉便深刻的反映了他當時的心情。（陳佳君，2005：277）

又如《世說新語・德行第一》〈華歆王朗俱乘船〉記載華歆、王朗同乘船逃難時，於途中所發生的事件，並藉此事材，將處世應慎始慎終的主旨隱於篇外：

> 華歆、王朗俱乘船避難，有一人欲依附，歆輒難之。朗曰：「幸尚寬，何為不可？」後賊追至，王欲舍所攜人。歆曰：「本所以疑，正為此耳。既已納其自托，寧可以及相棄邪？」遂攜拯如初。

作者先以兩人「俱乘船避難」為引子，再依時間先後陳述事件主體，也就是先寫有一個陌生人欲投靠他們，華歆感到有些為難，但王朗卻未經考慮就一口答應。接著再寫追兵追至，王朗竟因情勢危急而想拋棄此人，最後經華歆分析事理後，才一如初衷的同往避難。兩人面對同一情境，但處理的方式和態度卻天差地別，不僅使文章形成鮮明的對比，透過文末一句「世以此定華、王之優劣」作收，也將一番待人處世的道理含蓄點出。（陳佳君，2005：278～279）

再如歐陽脩〈賣油翁〉，記載了一則事件，以從中見處世之道：

> 陳康肅公善射，當世無雙，公亦以此自矜。嘗射於家圃，有賣油翁釋擔而立，睨之，久而不去。見其發矢十中八九，但微頷之。肅康問曰：「汝亦知射乎？吾射不亦精乎？」翁曰：「無他，但手熟爾。」康肅忿然曰：「爾安敢輕吾射！」翁曰：「以我酌油知之。」乃取一葫蘆置於地，以錢覆其口，徐以杓酌油瀝之，自錢孔入，而錢不濕。因曰：「我亦無他，為手熟爾。」康肅笑而遣之。

陳康肅，宋真宗咸平時進士，精於射箭。作者在首段就點出了他的專長和自得意滿的態度；下文則從賣油翁「觀射」和「瀝油」

兩件事，記述賣油翁與陳堯咨的對話與動作。通篇不見議論性的理語，而是以此現實性的事材，鋪陳為一篇內容，透過敘述故事的方式，從篇外帶出「技高惟手熟，故不需自矜」的道理。（陳佳君，2005：279～280）

從以上諸例可以看出，許多創作者在將自己想要影響他人的想法或對政治時局的看法加諸在作品中時，不見得會用很明白的方式表達；像是這樣將所想要講的、影響他人的說法隱藏在所引的意象之中。這類型的意象，就可稱為「社會意象」。

（四）文化意象

所謂的文化意象，指的就是將一個觀念系統所包含的事物，寄託在以意象表達的作品之中。在此的意象雖然可能包含了生理意象、心理意象和社會意象，但最終要表達的卻是一個文化的基本。這類型的意象，可稱為文化意象。

盛唐詩歌第一項精神特色是：亂離血淚與桃園仙鄉的各具風姿，互不相強。安史亂起後的第五年，唐帝國境內，遍地仍在進行軍事衝突，亂離慘劇無時不有，然而這些刻骨銘心的經驗殊少在王維的集中出現。他於安祿山叛軍破長安時被俘送洛陽，被迫接受偽職；這段既慘痛又屈辱的遭遇固然使他的一生懺悔不安，這從他在洛陽感泣而作的「萬戶傷心生野煙，百官和日再朝天，秋槐花落空宮裡，凝碧池頭奏管絃」一詩，以及晚年的篤奉佛法可以想見。既然說「萬戶傷心生野煙」，自然是不能無感於社會的動亂。然而，王維的基本生命畢竟偏向一己性靈的修養護持，因此於時代的苦難、生民的塗炭，竟似未曾關注。（劉岱總、蔡英俊主編，1982：159～160）

王維白璧有瑕的自罪意識，顯然使他無法正視整個時代的動向，不得不求助佛法以求解脫。這種清淡的生活方式，對於仕宦之士無疑具有某種程度的自苦。這樣的心理，在回答朋友問及自處之道的〈酬張少府〉中有相當明顯的表白：

> 晚年惟好靜，萬事不關心。自顧無長策，空知反舊林。松
> 風吹解帶，山月照彈琴。君問窮通理，漁歌入浦深。

萬事所以不再關心，而只耽溺於松風解帶、山月彈琴的自適，理由是「自故無長策」；這不是懷才不遇的自嘲，也不是泛泛的謙詞，而是冷靜思考後的自覺，所謂「顧」也正暗示回頭反省的動作。而「空知反舊林」所強調的也正是：只有把向外奔騰的激越向內凝斂為寧靜的平淡，才是此生安頓之法。（劉岱聰、蔡英俊主編，1982：160）

　　像這樣傾向「個體我」自覺的詩人，既少措意於人事的紛擾，眼光不免轉向淳樸的自然世界，或超然塵外的神府仙鄉，而已悠然自化的主觀情懷賦予這些田園山水以理想的精神色彩。於是他們的作品或從歷史的幻變無常中委身自然，或從萬彙的森羅雜陳中靜觀自然，或從生活的機械板滯中返歸自然，從而使個人的全幅生命進入人天圓融契合的世界，獲得無言而又自足、素樸而又消遙的純粹之境。（劉岱聰、蔡英俊，1982：161）

　　像是這樣的意象使用，其中寄託了緣起觀型文化中「自求解脫」的想法，這便是將意象的層次又往上提了一層。從文化的五個次系統中的規範系統提升到觀念系統來看，便是「緣起」的概念。像這樣關涉到文化而使用的意象，就可稱為「文化意象」。

二、意象的系統差異

　　在談到意象的類型後，更深入地要接著談的就是意象的系統差異。所謂意象的系統差異，就是意象在文化的五個次系統中，以不同的方式表現出不同的內涵。

　　先前提過，文化可分成三大類型：創造觀型文化、氣化觀型文化與緣起觀型文化。在這三大文化類型之下，會出現的意象內涵自是不甚相似。舉個例子來說，像是上節提到晚年的王維崇尚

佛法，對於政治已經不甚感到興趣，甚至對於「流離」這件事也感到沒什麼大不了，對於顛沛流離的萬民也不再關心。雖然在他的詩作中還是會不經意的透露出對黎民百姓的關心，但這樣的關心僅只於心理一時或偶爾的觸動，並不會讓王維有任何實際的作為去改變這樣的事情。因為晚年的他一味的追求性靈上的滿足、簡單樸素且消遙的生活，雖然有感百姓之苦，卻無實際作為去解決他所感到的不安穩；他追尋著自我解脫，雖然有普渡眾生的意思，卻無普渡眾生的作品。

像是這樣只求自己超然物外的想法，所牽涉到的便是緣起觀型文化的規範系統——自求解脫。所以可以很清楚地從王維的詩作或者行事風格上看出，晚年的他，已經到達了一個逆緣起的境界，而終極信仰就是佛；很明白地，這是符合緣起觀型文化的一種意象的表現。

像是影片《那山那人那狗》，老父親苦苦地等待孩子接下他的郵務員的職位，卻不肯輕易交給別人，這正是氣化觀型文化的一種具體表現。因為在氣化觀型文化之下，雖然重視勞心勞力分職，但也強調親疏遠近的關係，所以當老父親要卸下郵務員一職的時候，他寧願等待兒子回到鄉下才卸下自己的背包，也不願輕易交給別人。這樣的意象表現方式，符合氣化觀底下的強調親疏遠近的規範系統，所以可以知道這樣的意象是屬於氣化觀型文化的一種表現。

再如電影《海上鋼琴師》中，主角 1900 決定隨著炸船一起逝去，身為主角好友的 Max 卻沒有極力的阻止他這樣的行為，這正是創造觀型文化尊重各人抉擇的一種具體表現。從這裡可以看出創造觀型文化底下那互不侵犯的精神，以此一精神作為意象，在電影中暗暗帶出，所以可以知道這樣的意象使用就屬於創造觀型文化底下的意象。

　　由以上可知，雖然意象的類型可基本分為生理意象、心理意象、社會意象及文化意象，但是當這些不同的意象在使用的同時，卻有可能是屬於同一個文化系統類型。端看每一個意象是否符合不同文化系統的觀念、規範，藉此可以判定不同意象的使用是屬於哪種不同的系統。

第三節　意象影像化的情況

　　在《大英百科全書》中，對「movie」這個名詞曾作如下解釋：

> 電影是用於表達工作的一種現代機械工具，它是重新敘述事實，以傳達情感的刺激及經驗，這種工作是用口頭或者文字的語言，用整套的生動舞臺、音樂和銀幕的藝術來達成的。在這種情形之下，所有的動作都是經過主動設計，用美術方法順序表現出來，正如雅典女神廟的牆上所繪的馬隊行列一般，電影攝影機把動作攝成了平面藝術。（引自梅長齡，1978：1）

顯然地這說明偏重於電影表現的方法和作用。以下是《韋氏大字典》的解釋：

> 電影是一連串的照片或圖畫，用極快的速度連續放映於銀幕上，由持久印象而造成人或物的動的錯覺。（引自梅長齡，1978：1）

這是從電影表現的形式方面所作的解釋。在我國《辭海》中，對電影的解釋又有更詳盡的說明：

> 通常以其用電燈光（為光源）映放而稱曰電影，活動影片為由幻燈改良而成，因其映於白幕上的影像，能表現人物的實際活動狀態，故名。其放映機大概與幻燈相同，所異

> 者為多一按定速旋轉的輪盤，影片（軟片）即捲於輪盤上
> 而使它在安放畫片的位置急速移動。影片的製法，是用活
> 動照相機，順次攝取目的事物的若干個影像於賽璐璐製的
> 軟片上而成，此等影像，每個高四分之三吋，闊一吋，如
> 有一千呎的影片，約每分鐘五十呎，故每秒鐘約有十三個
> 動作稍異的影像順次刺激觀者的視官，而觀者因視覺暫流
> 的作用，得感覺各影像為連續的，宛如實際的活動狀態然。
> （引自梅長齡，1978：1～2）

由以上的幾種定義來看，可得到幾種概念：電影是一種現代機械
工具、是一種傳播媒介。電影有聲、光、影像，可以藉此傳達情
感和經驗。電影是由於持久印象造成動覺的綜合藝術。因此，有
人概括的給電影作了一個簡單的定義：

> 電影是綜合文學、藝術、戲劇、光學、聲學、電子學等現
> 代科學器材，把光、形、聲、色攝取在軟片（Film）上，
> 成為一連串的畫面，用同速度的轉動，在特定的暗房（電
> 影院）裡，連續將畫面映射於銀幕，顯出活動的影像，傳
> 出影像的音響，藉以描繪宇宙風貌、傳遞人類思想、增益
> 人生智慧的一種大眾傳播媒體。（梅長齡，1978：2）

以上大概是電影在三十年前被下的定義，那時候的電影還侷限在
投影於白色布幕上、必須在暗房（電影院）裡播映等必要因素。
但是現代的電影範圍因為資訊媒體的發達，也被放寬了許多。現
代看電影的觀眾不用一定要到電影院裡，也不一定需要白色的布
幕來充當銀幕，因為 VCD、DVD 的出現，加上播放器的普及（包
括了 VCD Player、DVD Player、電腦的光碟機等），電影的定義就
被放寬了許多。即使是在家裡放影片自己觀賞，以現代的定義來
說，也可以說是在看電影；也因此，電影在現代社會的流傳也越
見普及。

　　但是即使是在現代，電影還是有某部分的定義沒有改變，那就是「電影是一種綜合的藝術」。因為在電影裡面，綜合了許多藝術的條件，諸如文學、繪畫、音樂、戲劇、攝影等，這些都可以說是電影裡不可或缺的元素；而也就是這些藝術的成分綜合在一起，才能構成一部電影。而所謂的藝術，其中就不乏「意象」的存在。如前述，當創作者在創作一種藝術的同時，便是將自己所感知或已經驗的東西以具體的形象加諸在作品中，而這些東西就稱為意象，而觀賞者或閱讀者必須依靠著自我對一意象的理解去解釋、解讀作者在創作當下究竟要表達的是什麼。

　　因此，電影身為一門綜合的藝術，其中的意象存在也就不言而喻。然而，電影中的意象有一個與其他種藝術不同的特性：影像化。在電影中的所有表達方式都與影像有關。如同電影的定義一般，電影是一連串的影像以定速不停的播放，因為視覺殘留的效果，使電影中的動作有如連續一般的不斷進行。所以不論怎麼樣的意象放入電影當中，最基本的表現方式，就是以影像的方式呈現；而影像便以比喻的技巧將所含的意象呈現在觀賞者眼前。

　　比喻技巧是種藝術策略，經由比喻來暗示或明示抽象意念，文學和電影都用到這技巧。母題（motifs）、象徵（symbols）和隱喻（metaphors）是其中最普通的技巧。這三者事實上可能重疊，其主體或事件遠超過其表面的意義。要分辨這三種技巧最實際的方法是依其突兀的程度而分；其中母題是最不凸顯，隱喻是最顯出，象徵則是在二者之間。（Louis Giannetti，1992：382）

　　「母題」是完全與電影的現實結合，可稱為「隱設」（submerged）、「隱形」的象徵，它有系統地在結構中重現，卻不易引起注意。因為其象徵意義不可顯露就離開上下文（context）。「象徵」可以指涉非表面的意義，也可因戲劇上下脈絡不同而改變意義。比如在黑澤明的《七武士》中，象徵的意義便不斷變化。片中年輕的武士與農家女互相傾慕，但階級界限幾乎無法跨越。一場夜景戲中，

兩人不期而遇。黑澤明用分離的畫面，強調兩人的距離，戶外熊熊火光象徵兩人間的障礙，但兩人互相吸引靠近。他們在同一個鏡頭內，大火雖象徵障礙，卻也暗示兩人心中的熱情。他們倆再靠近時，火已在一旁，使其性愛象徵控制全畫面。兩人進茅屋，火光強調個中的情慾，兩人做愛，火光透過茅草，在他們兩身上造出陰影。忽然農女父親發現兩人的戀情，火光這時象徵他內心的道德憤怒。武士的領袖只好拉住他，他們兩的影像幾乎被強烈的火光映得發白。接著大雨傾盆而下，年輕憂傷的武士沮喪地走開。結尾，黑澤明以特寫顯示火被雨交熄。（Louis Giannetti，1992：383～385）由此可知，象徵的意義隨著影片的播放，即使是同一個物象，其中的意義也可能有不斷的變化。

「隱喻」一般是由表面無關的事物比喻產生意義，譬如語言上的隱喻就是將不和諧的兩個名詞連接在一起，如「被憂愁撕裂」、「被愛吞噬」、「有毒的時間」等。剪接也常將兩個不同意義的鏡頭並列，產生第三個意義——這就是艾森斯坦蒙太奇理論的基礎。特殊效果（如光學沖印），能使兩個或三個以上的事物納入同一畫面中，產生現實中沒有的隱喻。電影的隱喻比母題和象徵突兀，因為它較不融入前後文脈絡中，也顯得較不真實。（Louis Giannetti，1992：395）

此外，還有寓言（allegory）和比喻（allusions）。寓言在電影中少見，因為它趨於淺白化，這種技巧完全避免在寫實主義中出現。最著名的寓言角色即是柏格曼《第七封印》中的死神，該角色除了「死亡」，沒有其他曖昧意義。「比喻」是指眾人熟知的事件、人物、藝術作品等。（Louis Giannetti，1992：395～396）

所以在意象影像化的情況之下，意象有可能以「母題」、「象徵」、「隱喻」、「寓言」或「比喻」的方式出現。只是因為電影是透過許多個單一鏡頭組合而成的連續鏡頭，在連續的動作之下，意象的呈現方式也會隨著連續動作而不斷堆疊、改變；所以影像

化的意象幾乎可以說是不只有一個單純的指涉意義，還會隨著影片的不斷播放，而出現更多不同，或者加強、加深的意義出現。

　　隨著電影不斷地發展，它對人類社會所提供的貢獻，已經不僅僅只是娛樂、欣賞、教育、報導等功效，因為電影的影像之中可以蘊含許多種不同的意象，所以它已經可說是成為國際間的一座橋樑和國際間的一種共通的語言。在以往，人們想要表達自己內心的情感與思象，僅能以文學和圖畫為媒介，可是自從有了電影，它可以把人們的思想和情感以影像化的方式表達的更完美、更透徹、更婉約。將意象影像化的電影，還有以下幾種功能 （梅長齡，1978：13～18）：

一、提供高尚娛樂

　　電影是一種綜合藝術，涵蓋之廣，內容之博，遠超過其他藝術，更難能可貴的是它平易近人，老少咸宜，不論智愚，不分男女，均可欣賞。美國廿世紀電影公司名製片家喬生曾經一再強調電影的娛樂性，他說：「電影就是娛樂，它為人們安排兩個小時的娛樂，要在這兩小時之中，佔有了花代價的人不要再看世界，也就是不要再煩惱或苦悶，欠人債的在兩小時之內不要還債，殺人犯也可以在兩小時之內不受監禁之苦。娛樂不是教育，娛樂就是開心，教育是上課，上課應該在教室裡，戲院應該只是娛樂。」

二、拓展視野思路

　　毫無疑問地，電影使觀眾增廣見聞，拓展知識，電影的工作人員攜帶了電影攝影機到處去拍攝外景，從太空到海底，從山巔到戈壁，從過去到現在，從戰爭到和平……就像是攜帶了觀眾的眼睛，引導觀眾去親身耳聞目睹那些見所未見、聞所未聞的事物景象，這是何等奇妙的功效。

三、輔助社會教育

　　一部電影——當然是主題明確，富有教育意味的電影，它可以教忠、教孝、教禮、教廉……陳文泉的《電影概論》中說：「從效率方面說，看一個鐘頭的電影，比教八小時的課更有效，尤其在科學方面的教學，可以省掉許多為實驗而攜帶和消耗的教料，既省時間，又省金錢。」這固然是偏重於教學電影而言，但是一般劇情片，照樣也具有強烈的社會教育的功能，對學校教育和家庭教育都有不可估量的輔助作用。

四、強化心理建設

　　看比利・懷德的《戰地軍魂》和約翰・福特的《碧血自由魂》，自然會產生一種崇敬軍人的犧牲精神；看中影公司的《英烈千秋》和《八百壯士》，自然也會頓生熱愛國家的忠貞思想。至於表彰「父子之親、兄弟之愛、鄰里鄉土之情、民族國家之愛」的題材，更是極大多數電影故事的主題，足使觀眾接受潛移默化的作用。

五、配合文化宣傳

　　電影的內涵具備了文學、戲劇、音樂、繪畫、雕刻、建築、舞蹈等藝術的特質，以及人類古往今來的衣、食、住、行、育、樂等項生活情趣與方式，這些具有民族特色或朝代象徵的文化，往往在電影中獲得非常顯著的介紹，因而使各項藝術和傳統文化也藉著電影的傳播力量，散播到各個不同的觀眾心裡。

六、促進國際了解

　　許多電影的外景隊，往往為了劇情的需要而遠赴國外拍攝，以及許多地區性和國際性的影展活動，使國與國間的電影工作人員彼此互相交誼，而更使觀眾能夠藉電影畫面的媒介，看到了鄰

國或友邦的風光文物，無形中促進了彼此的了解，增加了彼此的友誼。

　　鑑於電影有以上幾種功效且流傳與發展甚廣，所以現今有許多文學著作紛紛也投入了這個將意象影像化的工作裡。像是《佐賀的超級阿嬤》、《暮光之城》、《哈利波特》、《蘇西的世界》等著名的著作，在電影發達的這個年代，也都成了著名的改編電影。

　　然而，影片只是一種表現方式，是故事的圖像化，將一種語言轉化為另一種語言（文字轉化為影像）。但對原著的忠實如果不是不可能，也是相當少見的情形。因為我們無法以視覺來表現文字意義，就像用文字幾乎不可能表現用線條、形狀和顏色所表達的一樣。其次，概念中的意象，也就是由閱讀在腦中所產生的形象，與電影意象基本上完全不同，因為電影意象是建立在真實的材料之上，它立即呈現而非經想像而漸現。（G. Betton，1990：143）

　　在改編時，對事物或人物的外在描寫要求忠實，大致不成問題，因為這不牽涉對人物或事件的任何主觀見解；但電影的敘述是以表演形態為主，在要表達抽象的、內在的、隱伏的內容或主觀的感受時，就立刻出現嚴重的問題：影片只能以影像間的關係和語言，來暗示並顯現人物性格。因此，要呈現一部以表現心理為主的傑出文學作品，是多麼困難就很容易了解了。（G. Betton，1990：143～144）

　　此外，還有一個「時間」的問題，影片必須以最短的時間匯聚最多的東西，在有限的時間內，將一切藉情節進展表達出來，因而有必要加以風格化，省略原著作中大部分材料，只將最重要的保留在情節中，最有意義的保留在角色中。就這一點來說，電影已經是一種創作活動，即使是很被動的、非常尊重原著的改編。由於文學和電影兩種全然不同的表現方式，即使最小心謹慎的改編也是將一種語言變換成另一種語言，是一種翻譯。編劇（或改編者）和導演忠實於原著固然重要，但更要緊的是顧及以影像的

表達力，創造一件藝術品，使人物生動，從而使觀賞者感動、好奇、驚愕、心服……（G. Betton，1990：144〜145）

所以整體來說，不管是原創的電影，或是從其他創作類型改編而成的改編電影，創作電影本身就是創作一種新型態的藝術。這種藝術的最大特點，就是可以把所有的藝術成分都蘊含在其中，並且以影像的方式寄寓具體或抽象的意義在內。

一個鏡頭的使用，可能簡單，也可能複雜。因為電影的特性在於連續性，所以一個物件的出現，在這一秒與下一秒之間，有可能就產生了不同的意象，這得隨著劇情的走向與播放的機制而定。因為電影還有許多種特殊的處理手法，比如快轉、慢速播放、剪接等，所以影像化的意象並不如在文學作品當中所創作出來的那樣是死板板的；即使在文學著作當中用上再多的字去營造一個意象出來，那意象始終只有一個面目，即便換了章節，固定的意象所存在的意義也不會有任何的改變。然而，電影中被影像化的意象，因為一個物件可能要代表的事務太多了，所以即使是重複出現，在這過程當中所展現的意象也可能是不同的意義。還得搭配演員的表演、音聲的控制、燈光的明暗、拍攝的節奏等手法才能夠斷定一個相同的物事所代表的意義是否相同？或者已經轉換了？

簡單來說，意象影像化的情況在現代已經很普遍了，不管是以電影或者以電視劇的形式（然而電影是其中最大宗，電視劇是否具有意象還有待討論），現代的觀眾已不能只是滿足於自己腦中虛構出來那些對創作者心中的意象的解釋，更多的是需要接受聲光的刺激，以便達到自己腦海對意象的感知力，進而創造出意象之外屬於自己所感知的世界。就此觀點而言，意象影像化的情況可說是在現代社會的一種必要的活動。

第四章
電影意象的運用

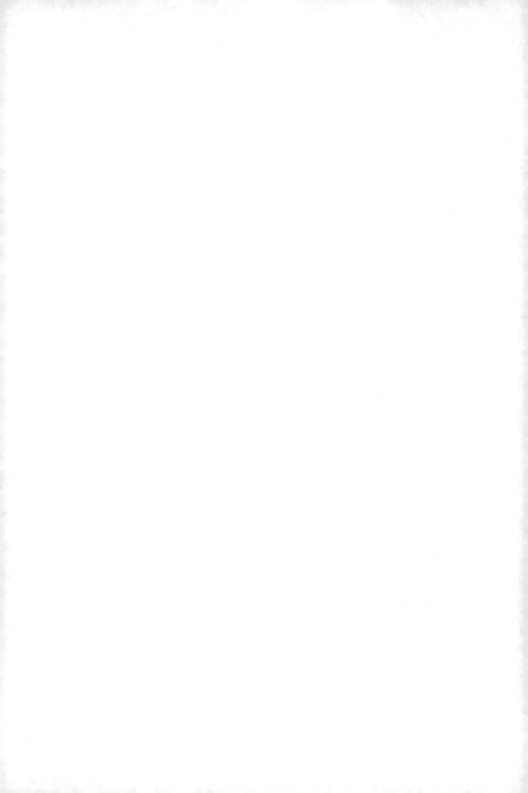

第四章　電影意象的運用

　　在前一章節，說明了意象的界定範圍之後，接著就是把界定出來的意象運用到電影裡。而在電影裡的意象運用的呈現方式不出幾類，約莫可以分成透過字幕直接呈現、透過影像間接比喻或象徵、透過燈光音聲間接比喻或象徵等方式。

　　在談到這些呈現方式之前，必須先知道意象透過怎樣的方式在各個不同的領域呈現；以下以簡單的圖表，將意象呈現的方式作一說明。

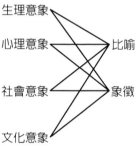

圖 4-1　意象呈現方式示意圖（1）

　　在前面的章節有提到，意象的表現方式不出以上四種。透過具體的事物，從而抒發作者心中的感情，就是「生理意象」。用簡單的詞句，將壯闊或複雜的環境納入其中，使讀者在簡單的敘述中產生與作者相同對景物的感想。而這樣的生理意想的提升，使讀者能夠藉由對外在事物的了解，進而理解作者在創作時所感受到的心境變化，就是「心理意象」。又如果作者透過這些意象的創作去影響他人的想法或對政治時局的看法，此時的意象呈現就是「社會意象」。最後，將一個觀念系統所包含的事物，寄託在意象

的表現手法裡，此時的意象可能包括生理意象、心理意象、社會意象等，這種手法就稱為「文化意象」。

至於意象的使用手法，通常透過比喻與象徵的修辭方法呈現。使用比喻手法，是建立在心理學「類化作用」（Apperception）的基礎上——利用舊經驗引起新經驗。（黃慶萱，2009：321）因為對於意象的理解，讀者必須透過作者所創作的內容去分析與思考，才能得出屬於每個人對於同一意象的不同想法。這樣的過程，以讀者的舊經驗為基礎去展現，才能夠輕易的勾起讀者新的經驗，所以透過比喻的手法，較能達到作者所想要呈現的意象的本意。而象徵手法，是任何一種抽象的觀念、情感與看不見的事物，不直接予以指明，而由於理性的關聯、社會的約定，從而透過某種具體形象作媒介，間接加以陳述的表達方式。（同上，477～479）因為有了理性的關聯與社會的約定，所以在作者所創作的作品當中，讀者可以得到一種不需解釋便能理解其意義的體會，而意象透過這樣的手法存在於各個作品當中，便更能得到讀者一致的認同。所以不論是生理意象、心理意象、社會意象或者文化意象，便透過此二種手法存在於各式各樣的作品中。

由以上的界定可以知道，生理意象、心理意象與社會意象都可以由單獨的手法呈現；只有文化意象的表現，必須將此三種意象的手法包含在其中才能透顯。也就是說，文化意象是生理意象或心理意象或社會意象的深層體現（而不是有一種意象叫做文化意象）。所以我們可以將意象呈現的方式修改為下圖。

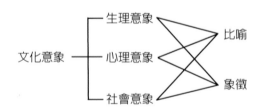

圖 4-2　意象呈現方式示意圖（2）

　　因為文化意象的使用，包含了一個觀念的所有可能性，所以可能包含了生理意象、心理意象及社會意象的運用，因此在分類上文化意象可以包括此三種意象的呈現方式。

　　在電影當中的意象使用，也是這樣。透過字幕或者非字幕的手法，在短短的幾個小時之中，將導演、編劇所想要表現出來的想法，以意象的手法存在於影片之內。因此，在電影中的意象又可以以下圖來表示：

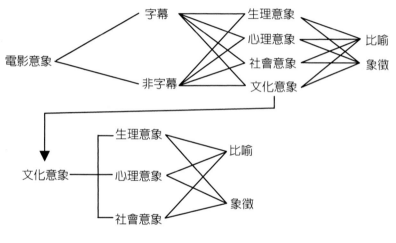

圖4-3　意象呈現方式示意圖（3）

　　電影基本上可以分出的表現範圍，就是字幕與非字幕兩種。其中非字幕，包含了影像、燈光、音聲等。而在字幕與非字幕之間，相較於其他文學作品的意象使用，也是以生理意象、心理意象、社會意想與文化意象的手法呈現導演、編劇的想法，也同樣的使用了比喻與象徵兩種修辭的手法存在於影片之中，好讓觀賞者可以在欣賞影片的同時，能夠產生與導演、編劇相同的心境。

　　相同地，在電影作品中，文化意象的使用，是透過生理意象、心理意象與社會意象的營造而完成的，所以文化意象一層必須再

予拉出而顯現統括的功能，這樣才能看清各個不同的意象存在於電影中的地位。

此外，如果要更清楚各個意象在電影中以什麼手法呈現，還必須對修辭上的比喻與象徵手法作更深入的理解。而這在意象的呈現手法上，可以用下圖更明白的表示：

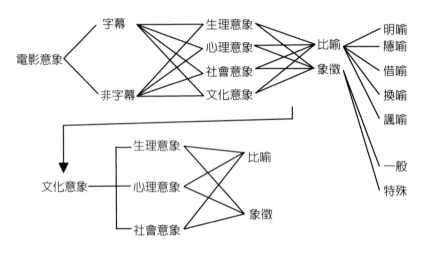

圖4-4　意象呈現方式示意圖（4）

在比喻的修辭法上，可以粗略的分出明喻、隱喻、借喻、換喻與諷喻等五種。像是「問君能有幾多愁，恰似一江春水像東流」（引自黃慶萱，2009：327），就是明喻的使用。莎士比亞（Shakespeare）的詩「四十個冬天圍攻你的容顏」、彌爾頓（John Milton）的詩「吹著它悶熱的號角」、高柏（Natalie Goldberg）的詩「她丈夫的呼吸把她的睡眠鋸成兩半」和古希臘無名氏的詩「蟹鉗住蛇，對蛇說，朋友，你應伸直，不要橫行」，分別是隱喻、換喻、借喻與諷喻的使用。（周慶華，2010：281～282）

在象徵的修辭法上，則可以簡單的分為一般與特殊的用法：

> 談到象徵事物，大別可分兩種：獨立的象徵事物與不獨立
> 的象徵事物。前者如十字架或納粹的鐵十字，各具其獨立
> 的象徵含意，不受故事的上下文的控制。但是，大多數的
> 象徵事物的含意是不獨立的，是受上下文控制的。（黃慶
> 萱，2009：494）

由以上的定義，我們可以知道在「象徵」此一修辭法的分類上，可以分為獨立與不獨立兩種，而這是象徵法使用在象徵事物上時的用法。而其中獨立的用法實屬較為特殊的用法，只有在特定的環境中才會產生特定的解釋，所以又可以將此種用法視為「特殊」。相反地，無須在特定的環境中便可以產生解釋的象徵用法，就是一般的使用。

這在電影的環境中也是一樣。不管是否透過字幕來呈現，倘若要引起觀賞者的共鳴，很自然地導演和編劇在無形中便會使用此二種修辭的手法來將自己的理念灌注到影片的拍攝、剪輯與播放裡，以此引起觀賞者心中特定或不特定的共鳴。

以下的節次，就以字幕與非字幕的意象呈現手法，來解析電影中各種不同意象的呈現方式。

第一節　透過字幕直接呈現

當觀賞一部電影的同時，其實我們所接收到的除了燈光的刺激之外，也接收了導演跟編劇在電影拍攝時就已經決定好要讓觀賞者了解的訊息。所以通常一部好的電影，在緊湊的劇情之外，也會適度的安排一些隱晦不明、不完全說明的情節留給觀賞者自己作思考；靠著觀賞者一己之力去理解那些意思並不完全的意象背後所代表的意義與觀念。而所以要這麼做，除了受限於一部影片的時間長短之外，更重要的是對於同一個物件、同一個事件，不同的人就會有不同的感受，生活上如此，電影中也是如此。因

為受到時間、環境種種限制的電影自然沒有辦法將這些意思全部言明，所以留給觀賞者自己去思考，是很不錯的一種手法。就如同我國國畫中的留白手法一樣，比起將所有空間都填滿，讓觀賞者有自己的思考空間，相較之下當然是比較好的作法。

在大多數的藝術作品中，這種留給觀賞者省思的空間，通常是以文字或圖樣來呈現；但是電影是一動態的影像與燈光、音聲結合的藝術作品，所以留給觀賞者省思的手法自然與其他藝術作品有著不同的地方。正因為電影這個藝術作品展現的手法有很多種，所以意象的呈現方式自然相較於其他種類的藝術要來的多樣化：它可以透過觀賞者所能接受的一切訊息來表示，也就是可以細分成字幕、影像、燈光與音聲等層面來說明。而本節的重點便將著重在字幕此一重點進一步的說明，而字幕所呈現的效果，如下圖（放大的粗體字）所示：

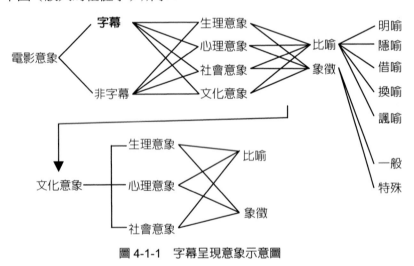

圖 4-1-1　字幕呈現意象示意圖

如上圖所示，字幕在一部電影的意象呈現中的位置，是與非字幕相對的地方。由此可見，以字幕的方式呈現意象的方式，可以說是電影意象的一種很重要的手法。

　　在談論到字幕所挾帶的意象之前，應該要先了解字幕的功用與由來。依據黃坤年在〈電視字幕改良之我見〉一文所述，在我國有電視節目播出的初期，由於現場的節目比較少，所以國外的影片便成了主要的節目來源。而那時電視製片的技術，尚未有雙聲帶的設備，為了解決語言不通的問題，所以才在影片播出時加上了中文字幕的說明。後來自製的戲劇節目增加，為了便於使用方言的觀眾欣賞國語節目，或為了僅僅懂得國語的人觀賞方言節目，所以大部分本國自製的劇情節目也加上了字幕輔助。（黃坤年，1973）而不是只有在使用華語的地區才會有語言不通的問題。以泰國為例，各國的進口影片，尤其是美國片，在泰國都非常受歡迎，部分原因是因為泰人有個聰明的手法來解決這個外語障礙。泰人使用一種稱為「亞當夏娃化」的手法，當影片在播出時，演員藏身在觀眾看不到的地方，透過擴音器當場配上泰語對白，對嘴技巧幾乎半秒不差。（引自陳佩真，2008：14）

　　在西方國家，其實很多的電視節目、電影，播放時都沒有搭配字幕。雖然這可能是因為形系國家與音系國家的文字理解上的差異所造成的，但無法改變的事實是——在我國，舉凡電視節目或者電影（不論國片或西洋片），都搭配著字幕。劉說芳曾經對字幕影響對節目的理解程度作過抽樣實驗，其結果依序是國語發音無字幕、國語發音有字幕、英語發音有字幕、英語發音無字幕。（劉說芳，1993：41）從這樣的結論來看，在我們熟悉的語言節目或電影中，字幕的使用有可能造成理解上的反效果；相反地，在我們不熟悉的語言節目或電影中，字幕的使用能夠提供不同層級的觀賞者一定程度上的幫助。無論怎樣，字幕的使用在我國的電視、電影來說，是由來已久的一種表現手法。

　　如同圖 4-1-1 所示，字幕在電影意象呈現的方式中，是直接表達意象的一種方式，也是觀眾第一時間接受到藏在導演、編劇心中所想的事物的第一個表徵。就如同寫詩一般，字幕呈現意象的

手法也是透過比喻、象徵等修辭的使用來表現，字幕表現出了導演、編劇心中那些如詩般的未盡的想法；而這些未盡的想法，在西方人與東方人所創作的電影中也有所不同。依照西方人的說法，詩的思維是一種非邏輯的思維；它以近於野蠻人的「創思」，大量運用隱喻、換喻、借喻和諷喻等技巧來傳達情意。反觀中國傳統因為「視域拘限」而一逕往吐屬盡關現境的途徑伸展，導致「藉物喻志」專擅於象徵的方式始終如一，並不像西方那樣形式一波翻新又一波而充分顯現出「取譬成性」的特色。（周慶華等，2009：11）

　　西方人習慣「獨佔」式的說那是緣於詩性思維的需求，它以各種比喻手段來創新事物，從而找到寄寓化解人／神衝突的方式（也就是試圖藉由詩創作來昇華人性終而解決人不能成為神的困窘的「化解」跟神性衝突的一種作法）。如「無色的綠思想喧鬧地睡覺」、「她拳頭般的臉緊握在圓形的痛苦上死去」和時間的熾熱一直持續到睡眠為止」等等，這些讓語言學家和哲學家無法捉摸語義的「非正常」句子卻成功的隱喻創新了一個有關「茂長的思緒」、「死亡的絢美」和「無止盡的煩躁」等感性世界。像這種情況，所締造的勢必是一波又一波的創新風潮。它從前現代寫實性的詩奠定了「模象」的基礎，再經過現代新寫實性的詩轉而開啟了「造象」的道路，然後又躍進到後現代解構性的詩和網路時代的多向詩展衍出「語言遊戲」和「超鏈結」的新天地，這中間都看不出會有「停滯發展」的可能性；而西方人在這裡得到的已經不僅是審美創造上的快悅，它還有涉及脫困的倫理抉擇方面的滿足，直接或間接體現作為一個受造者所能極盡「回應」造物主美意的本事。（周慶華，2007：15～16）由以上可見，電影自然也是屬於藝術創造的一環，所以在西方的電影中，表現意象的手法自然地多以比喻的方式為主，就連呈現在字幕的表現上也是這樣，以比喻的句子為中心。

　　反觀東方，則可以歸結為情志思維為「隱微見意」所造成的。所謂情志思維，是指純為抒發情志（情性或性靈）的思維，它的目的不在馳騁想像力而在儘可能的「感物應事」。因此，相對於詩性思維，情志思維很明顯就少了那麼一點野蠻／強創造的氣勢；它幾乎都從人有內感外應的需求去找著「詩的出路」。而這無慮是氣化觀底下以為回應所專屬的「縮結人情和諧和自然」的文化特色使然（因為氣化成人，大家如「氣」聚般的虯結在一起，必須分親疏遠近才能過有秩序的生活，以致專門致力於經營良好的人際關係或無意世路以為逆向保有人我實存的自在，也就「勢所必趨」，並且也因此而有別於西方社會那種神／人能否契合的恆久性關懷；而同樣都是氣化，萬物一體，當然就不會像有受造意識的西方人那樣為達媲美神的目的而窮於戡天役物）。（周慶華，2007：16～17）基於此一論點，可以知道東方人的電影創作，表達意象的手法較偏重於象徵修辭的使用，主要是因為人與自然同為一體而無可分割，也沒有造物主可以遙想，所以在電影中的呈現手法自然地就以使用象徵手法居多。

　　其實字幕的使用，主要是搭配演員的臺詞，也就是對白；所以字幕所呈現出來的意象，其實也就是藏在對白中，使用了各種不同修辭法的文句。如上所說，東西方的社會環境原本就有很大的不同，再論及信仰的話，東方以自然氣化的「道」為主，而西方以唯一的造物主「上帝」為主，所以在電影對白的設計上，就產生了根本上的不同。因為影響東方人的文化觀念為氣化觀，最主要的是要與周遭環境產生一種「和諧自然」，達到一種「物我一體」的境界，所以在電影對白的設計上，往往會使用自然界或者周遭的事物作為一種象徵的對比。相較於東方人的氣化觀，西方國家受到創造觀的文化觀念影響深遠，所以在創作對白的時候，較趨向於使用比喻的方式，不斷地去翻新、創造，以達到可以「媲美上帝」的境界；而想要創新，比喻修辭的使用是最好的途徑。

因為這類的修辭可以運用的範圍很廣泛，自然而然地就較不會與他人重複，進而可以達到一種專屬於自己的獨特性，所以比喻修辭在電影對白的使用上，在西方電影是常見的。

以下就舉幾個例子來印證東西方電影在對白（就是字幕）的創作上，有哪些差異。

在電影《嫁妝一牛車》中，有許多經典的對白，除了在形容阿好與簡仔之間曖昧不明的感情之外，也有針對阿好的外型與心裡所想的事情的批判，像是「在室女一盒餅，二嫁底老娘一牛車」，就是在形容阿好與簡仔之間發生了曖昧不明的感情之後，簡仔最後假藉照顧阿好家庭的名義，送給了萬發一臺全新的牛車；表面上好像是幫助萬發可以賺更多的錢來養家，但實際上卻是因為簡仔與阿好發生了不倫戀之後，簡仔自認為牛車可以撫平萬發心中那股戴了綠帽、不甘願的想法。然而，萬發在收下了牛車之後，也的確對於阿好與簡仔兩人之間不倫的情感睜一隻眼、閉一隻眼，假裝自己看不見，把別人的耳語都當作聽而不聞的蜚短流長。換句話說，原本已經重聽的萬發，對於村人流傳著阿好與簡仔之間不倫的感情其實已經動了怒氣，在電影中也不只一次的表現出不愉快的情緒，但是在簡仔送的牛車的收買之下，也學著把自己當成一個廢人般地不聞不問，等於是默認了阿好與簡仔之間的骯髒關係。

在這句話裡，「一盒餅」象徵了一個女性初次出嫁時的價值，有如一盒喜餅一樣讓收到的人同樣地分享那嫁娶的喜悅；而「一牛車」卻剛好相反地象徵了再次嫁娶的代價，因為不再是在室女，而且對於家庭各方面的照顧與男女之間的性事也不再陌生，所以二次出嫁的嫁妝自然會比較貴，從一盒餅的代價直接升為一牛車。

在許多人的眼裡，「嫁妝一牛車」很像是當女性出嫁時，家裡給的陪嫁品就是一牛車的意思；但是在導演與原創作品的作者的巧思之下，「一牛車」所象徵的意義並不是待嫁女兒心的意思，相反地代表的是一個欲求不滿、貪得無饜的女人出賣了自己的清白

的代價。而「嫁妝」兩字則象徵了萬發因為感覺到自己的無能，所以發現了自己的老婆與鄰居之間的不倫關係之後，非但沒有憤怒、妥善地處理，而是將自己的老婆以半買半相送的代價出賣給了自己的鄰居，裝聾作啞的結果便是雖然失去了自尊與尊嚴，但是卻換來可以養家活口、屬於自己的牛車以及再也不用替別人管理牛車的輕鬆。

在戲中有一句形容阿好外型的對白，鄰人說著：「豬八嫂一位，瘦的沒四兩重，嘴巴有屎哈坑大，呵！胸口一塊洗衣板，壓著不嫌辛苦嗎？」在這句話中，屎哈坑與洗衣板使用了比喻的手法，形容阿好的嘴巴很大，胸部平坦的很；但是在「豬八嫂」這個詞上卻用了象徵，因為東方人基本上大抵都聽過《西遊記》的故事，所以對故事中的人物「豬八戒」想必並不陌生。在這裡的「豬八嫂」，自然說的就是豬八戒的妻子；而豬八戒的外型並不是很好看，想當然耳會嫁給豬八戒的女人自然也漂亮不到哪裡去。所以這裡使用了「豬八嫂」一詞，象徵了阿好的外型的不起眼，甚至是到了難看的地步，所以才會嫁給被形容成豬八戒的萬發。豬八嫂配豬八戒，恰似天生的一對。

再看邵氏的經典電影《佛跳牆》，其中也不乏一些精采的對話使用了相當的象徵手法。

在電影的劇情中，錢先生要向張老頭討回借款，在大街上、人來人往的地點起了爭執，而這時候主角濟公恰好登場，還配上了一首主題曲，其中有句歌詞是這樣的：「天不管，地不收，也會剛來也會柔。」這裡的「天不管」與「地不收」，恰恰地象徵了濟公活佛的特殊身分，上天管不著祂，即使是死後的世界——地獄——也收伏不了祂，這兩句詞兒象徵了濟公活佛在這天地之間的特殊存在，不受任何神魔人的管轄，逕自做著自己所想要做的事情而毫無限制。而第二句的「也會剛來也會柔」，則是象徵了濟公活佛在處理事情上的手段是很有彈性的，並不會一味的強迫人們

去行善積德，但也不會只是引導而不做任何的處置；對於善與惡，祂有祂的一套標準，並不會受到世間人們的目光而改變自己行事的風格與手段。我們慢慢地可以發現，濟公在幫助人的手段上並不是都用很直接的手法，反倒是都會經過一些手段，讓受幫助的人知道自己被幫助的原因，並讓他們體會到自己的窘境之後才真的伸出援手；相反地對待惡人，濟公也會讓他們知道自己犯錯的原因，但是不見得當下不作任何處置，相反的會讓惡人們受到應有且及時的報應。

在濟公正式登場了後，圍觀的人潮裡頭有人就對著濟公說了：「臭和尚，一身垃圾氣。」這裡的垃圾氣象徵的不僅僅是濟公身上所散發出來的氣味像是垃圾堆一樣，更多的是濟公很熱心地想要搞清楚錢先生與張老頭之間的糾紛實屬為何的同時，其他人對於濟公的熱心並不以為然，紛紛認為這樣一個不起眼的和尚，對於事情起不了任何幫助。所以這裡「垃圾氣」，不單單是形容濟公給人的外在觀感，更多的是象徵人們心中那種瞧不起人、以外表評斷一個人的低俗品味。

隨著劇情的進行，錢先生與張老頭之間的對話也越來越多，像是錢先生就對張老頭說出：「今天你要是不付錢，袍也沒得穿。」在這句強硬的話語裡，也使用了象徵的手法。食衣住行一向是中國人生命中最重要的幾件大事，在錢先生對張老頭說的話裡，要剝奪張老頭穿衣服的資格，象徵了要將食衣住行當中的「衣」給剝奪；而通常我們會將食衣住行排出一個順序，能做到前者的，才能繼續完成後者。在這個順序裡，「衣」的後面還排了「住」與「行」，所以錢先生的一句話，象徵的是讓張老頭只剩下「食」的能力，其餘的都要剝奪走；而至於留給他還有「食」的能力，則是要張老頭還能活下去，活下去才能夠繼續還錢。所以這句「袍也沒得穿」除了象徵張老頭將被剝奪的一切之外，也象徵了錢先生心中那貪得無饜的慾望。

　　再接著，圍觀的群眾問錢先生能否再給張老頭一點寬限，錢先生回答了：「這善門難開，今天他要是不付錢，就是不行。」一般來說，「善門難開」是在比喻力有未逮、好人難做的意思，也有好事做不圓滿，反倒變成了壞事的意思。但是在這裡，錢先生所謂的善門難開，不單單只是解釋了他無法再繼續放縱張老頭如此的欠他債，更深的象徵了錢先生對於討債的堅持與決心，以及聽不進眾人勸說的一種任性。即使街坊鄰居再怎麼的說之以理、動之以情，仍舊抵不過錢先生已經激發起的貪欲；所以這裡的「善門難開」有著比原來的意思更深一層的象徵意義。

　　再看經典國片《看海的日子》，裡頭的主角白玫在養父過世要作法會的時候，提早一天回到家裡，結果卻發現法會在預定日期的前一天──也就是白玫趕回家的這一天──就已經先舉行了。這時候白玫對養母說出：「要是我明天回來……」而養母回應她：「那也沒關係啊！燒一個香、拜一個拜就好了。」在這裡，為人子女參與過世的父母的法會，本就是盡孝道的一種本分，但是因為白玫年幼時就被養父賣到妓院，導致其他的兄弟姊妹都看不起她，所以沒人通知她法會提早舉行，而養母更是不在乎，甚至叫她燒一個香、拜一個拜就好了。所以這裡的燒香與拜拜，象徵的是白玫在家人心中毫無地位的樣子，沒人在乎一個在妓女戶度過身不由己的日子的姊妹、女兒，甚至把她回家這件事看成一種不應該，連要跟她坐在一起度過法會的時間也覺得丟臉。而更甚者，白玫的養母甚至對她說：「對了，妳的孝服被別人穿去了。」在中國傳統社會的喪禮中，兒女披麻帶孝本是應該，但是白玫連孝服都沒得穿，這象徵了家人並沒有給予她一個作為兒女的基本地位，甚至輕視她、不把她當一回事；更欺負人的是，連她的養母也不認為這個女兒有任何的重要性，只是輕描淡寫地把她回家披孝這件事情帶過，一點也沒給予白玫一種生為人的尊重。

　　至於白玫在與養母的對話中，透露出了自己心中的無奈與難過，所以說出了：「是的，我是個爛貨，十幾年前被你們出賣的爛貨。」這裡的「爛貨」象徵了一種沒有地位的人權，也象徵了白玫心中對於自己存在的地位再也沒有任何遐想。她知道自己的兄弟姊妹看不起她，甚至是養母對於她的存在也是可有可無看待，他們需要的只是白玫出賣自己的肉體所賺的錢，沒有人對於這個流落在外的女兒、姊姊有任何的體諒，甚至覺得她髒、不堪。在內外交相煎熬的狀態下，白玫用簡單的「爛貨」兩個字，替自己抱屈，替自己感到不值得，甚至覺得自己活著並沒有什麼價值。這也間接交代了後來的劇情，也就是白玫離開妓女戶，因為她不願意再做別人眼中所看到的「爛貨」，她為了要找出自己存在的價值，所以不惜和嫖客生下了一個孩子，因為也只有這樣，她才能藉由做母親的感覺，去找到自己存在的價值。

　　所以劇情不斷的延續下去後，當白玫懷了孕，回到了自己真實的故鄉，在生下孩子的那一刻，醫生很高興地告訴她：「恭喜！是一個男孩子。」這裡的男孩子象徵了一種希望的感覺。在中國傳統大家庭的社會，重男輕女的觀念是一定有的，因為男孩子象徵了傳宗接代的希望，也是延續家庭的一種可能，更是農業社會裡不可或缺的重要勞力。所以在對白裡，醫生很強調「男孩子」三個字，而白玫生了孩子的喜悅，也是從知道孩子是個男的才開始。藉由生了一個男孩子，白玫得到了生命延續的可能，也找到了自己生存的希望與價值；雖然有想要找出孩子生父的念頭，但就像前面說的，當她用「爛貨」兩個字形容自己的時候，她就已經對這社會對她的觀感感到失望，所以在生了孩子之後，白玫並沒有積極想要找尋孩子生父的念頭，只是偶爾想要到漁港看看，因為孩子的父親是個漁夫。

　　從以上幾個例子可以看出來，在東方世界的電影表現手法中，透過字幕表達出來的意象手法，雖然不乏使用比喻修辭的例

子，但是多數還是使用象徵的手法。就如前述的，東方世界很明顯的受到氣化觀的影響，所以在縮結人情和諧和自然的前提之下，為了表達人與自然本為一體的概念，所以使用象徵的對比手法自然地就會比較多。

再者，我們可以看到西方以好萊塢為主的電影，不難發現其中出現在字幕上的意象表達方法，多以比喻為主。以下舉幾個例子以證實此一觀點。

在電影《香水》中，敘述了主角葛奴乙所以成長為一個連續殺人犯的經過。上帝給了葛奴乙一個過人的天分，也就是他的嗅覺異於常人：可以分辨出許許多多一般人所無法分辨出來的味道，甚至可以聞到很遠的距離以外的東西，以及能用味道來分析距離、物體的形狀等，對葛奴乙可以說是家常便飯。但是在電影裡頭用了一個很強烈的諷喻的手法，就是當葛奴乙準備要出發到格拉斯城的途中，在一次露宿的機會中突然發現，雖然他可以聞到別人所無法聞到的氣味，甚至可以聞到女人身上最強烈的香水味，但是他自己本身卻沒有任何的氣味。在這裡，電影的旁白提到：「眾神也似乎對他微笑。」這裡比喻著葛奴乙雖然在嗅覺異於常人，但諷刺的事情是眾神好像也跟他開了個玩笑，讓他生而為一個沒有味道的人；就好比他可以透過鼻子嗅到別人靈魂的味道，但是卻沒有辦法嗅到自己的靈魂味道，彷彿自己是個沒有靈魂的人、只是一部機器。在這個情節裡，用了一個強烈的諷喻，讓葛奴乙跟普通人之間，有了更大的不同處。

接著在格拉斯城的花田中一對嬉戲的男女，對話之中不時透露出想要得到對方的意思，所以從女方的口中說出了：「聽說你是個採花高手。」這裡的「花」被比喻成女性，而「採花高手」自然地就是比喻男子是個留連在女子之中的尋歡客，這裡也用了一點諷喻的手法。

再看電影《英倫情人》裡面，講述艾莫希伯爵和凱薩琳之間的不倫戀情。在兩人之間的感情不斷地加深之後，凱薩琳曾在一次看電影的約會之中，對艾莫希表示了她覺得兩人之間的不應該，畢竟她是個有夫之婦，所以她不應該與艾莫希有這段戀情才是。在這裡，艾莫希和凱薩琳的兩句對白藏有很深的隱喻意思。艾莫希：「我還沒開始想念妳。」凱薩琳：「你會的。」這裡是比喻著凱薩琳雖然表面上想要結束跟艾莫希不倫的關係，但是卻又沒有決心，在心裡的空位依舊留了一個給艾莫希；而艾莫希也是如此，雖然知道凱薩琳想要和他結束關係，卻也發現了凱薩琳意志並不堅定，所以用「我還沒開始想念妳」來隱喻著他心中並不會將這段關係結束的想法，更在另一方面提醒了凱薩琳說他知道凱薩琳並不希望這樣的關係結束。而凱薩琳那句「你會的」則是比喻著她想要結束這段關係的決心，因為只有在關係真的結束之後，兩人才會開始想念對方。但是這樣的輕描淡寫的結果，卻是兩人更深的糾纏。

再把電影的時間往前推一點，當艾莫希在沙漠裡與阿拉伯的老人交談時，艾莫希在筆記本上寫著：「山峰起伏有如女人的背脊。」在這裡隱喻了艾莫希與凱薩琳之後將在這如女人的背脊的地方有著一段轟轟烈烈的感情；更隱喻了最後凱薩琳將死亡在這有如女人的背脊的地方。

在電影《心靈捕手》中，有一句不錯的對白：「你花費十五萬美金所受的教育，在公立圖書館花一塊五美金便可獲得同等學問。」（張春榮，2005：37）在這裡，主角威爾對於只會死讀書、背死書的大學生使用了諷喻的方式，批評了他們只會被動的學習，而不懂得掌握學習的主動權。這句話中除了諷刺現今的大學生除了只會繳交學費到學校被動地學習之外，更提供了普羅大眾一種新的思考邏輯，也就是主動學習或許遠比只會讀死書來得要強、更來得可以獲得自己所想要得到的知識。

在電影《時時刻刻》中，女主角之一的吳爾芙對她的先生說出：「我的人生被偷走了，我住在我不想住的小鎮，過著我不想過的生活，我問你為什麼會發生這樣的事。」吳爾芙雖然患有憂鬱症，但是在大家口口聲聲說著為她好的同時，她自己的意願並不想要搬到鄉下居住，她想住在倫敦，她想要與自己的姊妹可以常常聯絡。在這句對白中，隱喻了吳爾芙強烈的排斥著當下生活的想法，她覺得她的人生已經不再屬於她自己，因為她連要住在哪裡都沒有權利自己決定，每個人都替患病的她做了每個人自以為是好的決定，但是卻沒有人重視她心中所真正想的意願。所以在她創作《戴洛維夫人》的同時，其時也是在為自己鬱鬱寡歡的生活作出強烈的抗議。

從以上幾個例子可以看出，西方世界的電影中常採用表現意象的手法較偏向於結合兩種不同的事物而成一新的事物的比喻修辭，因為受到創造觀的影響，每個電影的創作者都想要媲美上帝造物的精神，勇於創造出專屬自己的形象才能夠編導出獨樹一格的電影作品。

由此可知，東西方的電影在意象的表達上，有著屬於各自的風格。雖然使用的修辭手法並不一樣，但是都會透過演員的對白、影片的字幕來展現這些意象的表現。因此，可以確定的是，「字幕」在一部電影中，不單單只是提醒觀賞者究竟演員們在說些什麼，更重要的是字幕本身就代表了一種意象的存在。所以在觀賞電影的同時，不妨也把字幕當作是觀賞的重點之一，也許這樣可以更加體會到編導者心中所要傳達的美感。

第二節　透過影像間接比喻或象徵

如同前述，電影意象的表現手法，除了透過字幕的直接呈現，還有透過影像、燈光與音聲等的間接呈現。因為影像、燈光與音

聲並不是在第一時間就將意象的比喻或象徵呈現在觀賞者的面前，所以在界定上影像、燈光與音聲的呈現方式是定位在間接的手法上。因為意象的出現必須再度透過觀賞者自我的思考才會出現，並不像是字幕在對白出現的同時就將比喻或象徵的手法呈現在觀賞者的面前，所以在理解影像、燈光與音聲所呈現的意象前必須先透過對於攝影技巧的了解，才能夠進一步去分析哪些鏡頭使用了哪些意象。

在本節，所要談的是電影中的影像如何去呈現導演、編劇心中所想要表現出來的意象。

維多夫（Dziga Vertov）組織了真理眼團體（Kino Eye Group），主張電影乃「在未知的狀態下被捕捉的生活」（Life caught unawares）。也就是說，電影應捕捉未經安排與操縱的現實，而拍攝者唯一可以施展具創造性的控管，就是他能選擇如何拍攝、以及在剪接過程中如何安排鏡頭的並列關係。（井迎兆，2006：15）

庫勒雪夫（Lev Kuleshov）和維多夫一樣，在鏡頭並列關係的實驗上，絞盡腦汁，因而成就了有名的「庫勒雪夫效果」（Kuleshov effect）。只是他的實驗目的和維多夫的不盡相同，在膠卷極度缺乏的情況下，他不斷和他的學生們分析與重剪現有的影片，終於發現了如何透過剪接，使非演員看起來像擁有精湛的演技，以及如何能表現出演員在演出時所不知曉的特殊意念。實驗的內容是，他以一張面無表情的臉和鏡頭、一碗湯、一口棺材中的女人，以及一個玩玩具的小孩等鏡頭，分別接成不同的段落再放給觀眾觀看，進行意念解讀的實驗。爾後，前蘇聯默片電影大師之一的普多夫金（V. I. Pudovkin）聲稱：「觀眾都相當驚訝於演員精湛的表演。」就是演員表情的鏡頭，在和三組鏡頭對照之下，給人一種極其微妙的變化的感受。在第一個人物和一碗湯的組合裡，觀眾獲得演員有飢餓的感覺，然後依次分別有哀傷和愉悅的感覺。諷刺的是，演員在其中並未做任何的表演，因為他們本是同一個鏡

頭，只是分別與不同的鏡頭並列在一起而已。雖然如此，竟能產生出極為不同的意念與效果。於是庫勒雪夫展示了一項重要的理論，就是電影意義的產生，並不存在於鏡頭的本身，而在於它與其他鏡頭的並列關係（juxtaposition）。（井迎兆，2006：15～16）

　　從上述可以了解，電影的影像其實本身並沒有多大的意義；它的意義是由於和其他的影像產生了並列的關係，即使演員本身並沒有做太多的表演，但一旦鏡頭經過切割、並置的處理，對於觀賞者而言就成了一幕幕有意義的連貫戲劇，而這裡的意義指的就是在觀賞者眼中所產生的意象結果。

　　在最近映像的氾濫狀態中，觀眾已習慣於任何映像的表現，而對任何奇特的連接法都不會感到驚奇。因此，對連接的自然不自然這個問題，再也沒有人過問了。但在 1920 年代至 1950 年代之間，連接的好壞，卻是電影表現的核心之一。當時的電影主要以情感為武器，所以電影作家所關心的，就是如何在不中斷情感的流露下，使各種不同的映像映現出來。（佐藤忠男，1981：160）

　　重疊的技巧正是為了避免情感流露的中止而設計的鏡頭連接法。一般把它當作一種省略並暗示兩個鏡頭之間某些時間經過的方法。所謂的某些時間，可能指的是數秒鐘，也可能是數年間。例如在前鏡頭中看起來年輕的臉孔，經過重疊後，在後鏡頭裡變成老年人的臉孔，我們就知道其間已有數十年的時間過程。實施重疊的前後場面，重疊後也不會顯得不自然，其中必有某種意義的關連性。也就是同一人物出現於兩個鏡頭哩，或映現同一場所，或者前鏡頭中的人物所談論的地或人變成後鏡頭的內容。重疊時，觀者會無意識地在後鏡頭中找尋跟前鏡頭有關連的內容，因此年輕的臉孔變成老年的臉孔，觀者也知道是同一個人經過了幾十年的時間過程。（佐藤忠男，1981：160～161）

　　重疊有表示時間過程的效果，其實它的效用並不止於此，還可在映像徐徐消逝之間，變成一種移情效果而使情感逐漸提升。

映像雖然很美，但徐徐消逝而去，這使我們產生虛無飄渺的感覺，更使我們想多看一下即將消逝的畫面，由此而引起更深一層的情感提升。重疊時必須注意的，就是不能把前鏡頭的美，在與後鏡頭重疊時，變得支離破碎（佐藤忠男，1981：161～162）。

所以在觀賞電影的同時，其實觀賞者不斷地受到影像重疊的影響，從這鏡頭到那鏡頭之間，不論經過了多少的時間，我們都會在後鏡頭找尋前鏡頭曾經存在的痕跡。也因此透過影像呈現的意象是一種連貫不中斷的手法，從第一個出現意象的影像到同一個意象結束的影像，這中間不論透過鏡頭的講述經過了多少的時間，同一個意象的呈現是不曾中止的；所以在了解透過影像表現的意象的同時，所有的影像是不容許被錯過的。因為在電影中的時間雖然是跳躍式的，一個分鏡可能就經過了數十年的光陰，但其間還是有不少連貫的鏡頭，也就代表了一個意象在這些鏡頭當中都會出現，呈現一種連貫。

既然了解了影像在陳述一個意象之間是不曾中斷的，那麼接著就是要了解影像如何去「說明」意象在影片中的存在。

電影是由時間所組成，就是記載在膠片上的一段段時光的痕跡，簡稱鏡頭（shot）。一個鏡頭就是一段連續曝光的影片，它是電影中一段最短的時空單位，可短於一秒或長至數十分鐘。以時間和敘事單位而言，電影是由鏡頭、場景（scene）和段落（sequence）所組成。在同一場地所拍攝的所有鏡頭，將組成一個場景，藉以描繪在該場地裡所發生的情節與動作。而後許多場景就構成一個段落，描繪戲劇動作中的一段時程與發展。最後，所有的段落就組合成一部完整的電影（film）。（井迎兆，2006：56）

鏡頭之於電影，就如字句之於文章。雖然不完全相等，但卻可以作為我們領會它的意義的方法。文章是由字句所組成，而電影是由鏡頭所組成，電影中的鏡頭比較像文章中詞彙和句子的綜合體。因為文章中的辭彙比較單一，就符號學（semiology）中的

符徵（signifier）與符旨（signified）間的關係而言，是單一而固定的。狗就代表狗，是中性的，統一的概念。然而，電影中的鏡頭，其意義則比較像句子；一隻狗的鏡頭，不像文字中的狗的概念那麼單純，它更具敘事效果。如一隻飢餓的狗、兩隻不友善的狗、一群打群架的狗等，都帶著清楚而強烈的敘事性。以文字來形容的話，鏡頭好比是一個帶有主詞、動詞、形容詞、副詞與名詞的句子，一個鏡頭就可以完成一個敘述，或者一段敘述也可以由許多鏡頭共同來完成，端視作者對鏡頭語言的選擇和運用。正因為如此，所以電影也就無可避免地衍生出多樣而複雜的風格來。（同上，56～57）

　　電影雖然不論鏡頭的多寡與長短，都能被稱為電影，但電影鏡頭的多寡與長短卻影響電影敘述的風格與意念的性質。電影的意念可以是簡單、明確、變化多端、直接而快速的，它也可以是複雜、曖昧、不斷延展、冗長而緩慢的，這些風格與意念的形成，與電影鏡頭的多寡與長短是息息相關的。（井迎兆，2006：57）

　　所以我們可以了解電影的鏡頭所拍攝出來的影像猶如我們敘事的文字，只是一個鏡頭可能不僅僅是只擁有一個文字的敘事性，相反地一個鏡頭所呈現出來的敘事性較接近一句完整的句子，所以可以簡單的認為一個鏡頭所表現出來的就是一個完整的故事，有主詞、動詞、受詞，這些都包含在一個簡單的鏡頭。而鏡頭跟鏡頭連貫起來所形成的電影，可以清楚地被界定成是許多的故事融合在一起的一個大故事，而在這個大故事裡頭，則藏有許多透過鏡頭講述的小故事，而在每一個不同的小故事之中，則更藏有許許多多的意象；在這樣的界定之下，我們可以發現電影其實就是不斷地以意象堆疊起來的影像，透過各種的意象使用，將這些影像堆疊成一個龐大且複雜的大故事。

　　正如上述的例子所說的，在文章中提到「一隻狗」，它所代表的就是一隻狗，一隻沒有任何狀態的狗，可能就是停在那裡，不

提供閱讀者任何多餘的聯想空間；但是在鏡頭拍攝下的「一隻狗」，就不單單只是一隻狗，那隻狗一定有牠的狀態，或站或坐，或跑或跳，或追逐或爭執。換句話說，這隻狗在影像的陳述之下，有牠的特定狀態；而這一特定狀態，經過鏡頭的連續使用，還會呈現不同的變化。在這樣的例子中我們可以了解，鏡頭的敘事性是很強烈的，即使只是拍攝一個單一、不改變的物件，其受到外在影響的問題依舊存在。例如光影、外力的介入等，這些都會改變一個在鏡頭前面出現的物件；而改變後，此一單一物件所代表的意義可能就不同以往，而是產生了新的意義。所以鏡頭的使用可以將複雜的意象簡單化；相反地，也能將簡單的意象複雜化。而這種控制權，單看拍攝者如何拿捏、取捨；而解讀權，則是掌握在每個不同的觀賞者的心中，不見得同一意象對於每個人將獲得同一解讀。

在了解了鏡頭的使用後，另外一個重點就是電影中的時間。因為我們在觀賞一部電影，往往只花了一、兩個小時，但是電影的敘事並不只是這麼短暫或漫長的時間，往往在一部短短的電影中，其間所經過的時間可能由數秒到數時年或數百、數千年不等；而這些時間的流動，在電影裡還可以透過特別的快動作、慢動作、定格（靜止動作）等來表現，其代表的意義都有所不同。

從早期的默片時代開始，快動作就大抵用在製造喜劇效果。快動作效果的製造依賴於底片的構造（就是攝影的速度），拍攝快動作時，演員以正常的速度表演，但以較緩慢的速度攝影，則放映出來的影像動作的速度便顯得較快。在冒險片或動作片中快動作也可以產生極佳的效果，使動作變得更刺激些，像西部片裡頭牛仔騎馬瘋狂追逐的場景，印地安人追逐蓬車的場景，或懸崖邊緣激烈的打鬥場面等。還有一些鬥劍或比鎗的場面以快動作處理，甚至可以產生幾近於芭雷舞姿的效果來。（史帝芬遜（Stevenson）等，1976：127～130）

　　慢動作用於表現作夢、幻想以及悲劇場面。有時候，我們可以想像，以異於尋常的慢動作來表現開門或關門的動作，或一個人倒地的動作，是不是可以加強悲傷悽涼的氣氛？法國的導演柯利耶（Armand Cauliez）在〈電影之關鍵〉（1958）一文中說過：「快動作的鏡頭因為節奏明快，迷眩我們，所以是喜劇性的，容易引起我們發笑。慢動作的鏡頭因為節奏緩慢，而且冗長，容易感染我們哀憐的情緒，所以是悲劇性的。悲劇傾洩我們的情緒，慢動作即在移去這個情緒的堵口，而快動作則相反，在增加這個堵口。」（史蒂芬遜等，1976：130～133）

　　至於「還原動作」，這是電影中很有趣的一個現象。這種技巧現代電影很少使用，因為效果太過奇特，除非神怪片或魔術片，否則很難得派上用場。早期的電影大多用於魔術或喜劇效果（譬如打碎的陶器自己復合回來），但大抵來說這種技巧在今天的電影可以說幾乎要絕跡了。（史蒂芬遜等，1976：134）

　　靜止動作的畫面相當人工化，很少用來製造藝術效果，過去電影不常使用，可是近年來行情看漲，用的人越來越多，頗有淪為陳腔濫調的趨勢。我們看電影時常常可以看到畫面呈現靜止的照片以配合說明劇情的需要。譬如劇中為了說明歷史人物或與劇情有關的人物時，常常在畫面插入圖畫或照片以便加深觀眾的印象，有些導演甚至用一連串靜止的畫面來闡述一項戲劇過程。然而，畫面上呈現靜止的照片和畫面上呈現靜止的動作是不可混淆的，前者乃將照片以特寫鏡頭直接拍上去；後者乃於剪接時不斷呈現相同的畫面架構，放映到銀幕上時，正在動作的影像突然停止，依劇情需要，固定片刻，這兩種效果極為不同，不可混為一談。（史蒂芬遜等，1976：134～136）

　　單一鏡頭中時間的變化流動和現實世界是一樣的，可是如果從一個鏡頭變入另一個鏡頭，則時間的變化和流動便變得絕對自由。換句話說，涉及到蒙太奇剪接的運用來變換鏡頭時，則鏡頭

與鏡頭之間的時間關係，其伸縮性便非常的大，時間可以從現在溶入過去或未來，或從過去未來溶回現在；而且也可以從現實世界溶入夢境或幻想的世界，將現實與幻境來回互相交叉呈現；有時甚至可以在鏡頭與鏡頭互相連貫的時間關係之間插入與這時間毫不相干的另一鏡頭，而這個插入的鏡頭其時間節奏可能自己獨立，與前後的鏡頭毫不相同，但它在影片中可能有著決定性的作用。電影和文學在敘述故事方面，對時間的處理都相當自由，比起戲劇來要自由的很多。而二者也有形式（論文比紀錄片，教科書比教學用的技術片），但這二者的形式與時間無多大關係。不過小說與電影有一點很大的不同，就是小說可以透過書寫形式來表達時間的狀態，電影除非以旁白或字幕來說明，否則很難對這種情況作適當的交代。電影沒有所謂的時態──過去、現在或未來，我們看電影時，只有銀幕上發生的事情和此刻在觀賞電影的我們有關係。電影瞬時即逝的本質是別類藝術所沒有的。也就因為這樣，電影能夠表現出文學所無法表現的簡潔敘述與節奏。小說中長篇大論的描寫，在電影中常常只要一個鏡頭便交代的一清二楚；而且電影因為有影像的活動和剪接的運用能夠表現出故事節奏的快慢，這是書寫形式的文學所無法做到的。普通一部電影能夠具備有敘述故事的功能，那是由於電影有其自身的慣例，銀幕上鏡頭呈現的次序是故事事件發生的次序。如果要有次序上的變化，則必須先給予暗示或說明。寫作方面也有其相同的慣例，作家必須按次序呈現他的敘述，譬如：「我來，我看到，我征服。」一步一步把故事呈現出來。當然，這中間我們注意到「然後」這個連接詞的省略，但要知道某些省略常常可以加強故事的生動性。（史蒂芬遜等，1976：137～140）

因此，在電影中的時間流逝，雖然可以透過各種不同的表現手法呈現，但是基本上還是會讓觀賞者有一定的共識才繼續進行後續的陳述。比如說字幕、旁白的說明，又或者是同一演出者的

面容、動作變化，這些都在在的提醒了觀賞者有關電影中的時間流逝。然而，必須要注意的一點，則是我們雖然看到的是電影中的「此時此刻」，但是電影中的時間卻是不斷地在流動而不中止的；透過鏡頭與鏡頭的連接，透過各種特殊手法的運用，電影中的時間就這樣綿密連貫而不中斷地持續跳躍著。

　　以下，透過幾個東西方電影裡的幾個例子，來說明透過影像表現出來的電影意象。

　　在電影《戲夢人生》中，介紹主角李天祿出生到讀書之間的這一段時間，配以旁白，而影像的部分則是由一場布袋戲帶過。這代表著這中間的時間仍在進行；而人生如戲，這一段時間的進行就像是一場布袋戲一樣，雖然有很多事情在發生，但一切都恰如其分，自然而且照著時間演進在改變，所以並不需要一一介紹。而這裡就用了東方人拍電影的一種手法，也就是鏡頭與鏡頭之間的過場很冗長，即使有些加以旁白介紹，但是仍舊會把一些跟電影主題本身不相干的事物拍攝進鏡頭裡。因為在氣化觀的影響下，東方人拍電影的手法也受到了影響，盡力的要求物我不兩分，以達一種與自然和諧的地步。所以在電影的拍攝手法上，就較不像西方人拍電影時，鏡頭與鏡頭之間的分隔較為清楚且快速。好比在介紹李天祿的出生的時候，鏡頭固定拍攝了特定的場景後，跳躍至與李天祿息息相關的布袋戲臺；而這段布袋戲演出的時間，則是由李天祿自己配旁白，來說明自己出生到讀書這一段時間裡他自己覺得發生在周遭的大事。

　　接著在本片中還有一個特色，就是當李天祿還沒有離開原本的家庭出外組織自己的家庭前，電影的畫面往往是人滿為患的，而且在許多人的鏡頭裡面，也不會給幼年的李天祿特別的特寫鏡頭或者強調哪位演員表演的是李天祿的角色；相反地，鏡頭使用一貫的固定，每個演員在鏡頭前來來去去，彷彿每個演員都很重要，也彷彿每個演員都不重要，並沒有特別強調哪位演員是本部

片中最重要、最特殊的角色。這也是東方人拍攝電影的一種特殊手法，因為受到了氣化觀的影響，東方人通常都是大家庭的組織，而每一個人都是這個組織中的一分子，每個人都與這個組織之間有著密不可分的關係。因此，在拍攝電影上，這樣的習慣也被置入。由於在氣化觀的中，強調的就是人與人、人與自然之間不可分割如氣一般，是一種糾結纏繞的關係，所以這一點搬到電影裡頭，自然地就會造就無法分割的場景，以致固定的鏡頭使用的特別多。再者，既然人與人之間無法分割，且又是屬於同一個家庭環境，自然地在人來人往中，就無法取捨出一個重要角色，所以拍攝電影的同時自然特寫的鏡頭就比起西方電影來的少。

再看電影《暗戀桃花源》，其中拍攝的手法也有很多東方電影常見的特色。像是在電影中排演《暗戀》的時候，導演喊了「卡」後，電影就應該要進入下一個鏡頭才對，但是實際上卻是導演進入了畫面，甚至更進一步地直接在畫面中指導男女主角應該要怎麼樣去表演出該有的感覺。其實明明應該是一場簡單的戲，結束了就應該要進入到下一個鏡頭，但是過場畫面卻很冗長，有了導演的介入與演員之間的對白，使得每一個畫面看起來好像都是同等重要，讓人不清楚到底哪場戲才是電影裡的重心。這和上述的一樣，人與人、人與自然之間有著糾結纏繞、難以分割的關係，所以即使應該要進入下一場戲，但是這中間的過場時間變得與電影表演的時間一樣的重要，致使過場時間自然就較為冗長；而在過場的鏡頭裡也有著額外的表演。

接著可以看到當飾演江濱柳與雲之凡的演員在對戲的時候，他人卻進入影像中，而且將兩位應該是主角的人隔在畫面的兩端，彷彿這場戲並沒有任何人是重心一樣。這一來造成了兩個有特色的地方：一個是同一場景裡頭的人物很多；另一個則是主角與配角在畫面上較沒有區分。其實我們可以很清楚地看出來這場戲的主角就是江濱柳與雲之凡兩人，畢竟在對戲的人就是他們兩個，

但是半途卻殺出了《桃花源》一戲的演員介入，把場面搞得混亂不堪，但是在對白上卻又清晰地顯示了江濱柳與雲之凡的表白。這就像在東方社會裡頭，往往有人在發表意見的同時，其他人也會介入，彷彿不需尊重發言者的權利一樣；只要想講什麼，隨時隨地都可以表達自己的意見，甚至是在其他的地方竊竊私語一般。也因為這樣的觀念，所以造就了在電影的拍攝手法上，東方世界的電影往往都是一個場景裡頭有著很多的演員，而且叫人較分不清主角、配角的分別。

還有在電影進行到了江濱柳住進了臺北某醫院的病房時，在布置病房布景的同時，過場的鏡頭帶到了空的觀眾席，觀眾席上只有導演和導演的助手。彷彿在隱隱之中告訴觀眾，這齣戲都照著導演和還沒有登場的觀眾們的意念而進行著，即使是還沒有出現的觀眾，但卻隱隱之中影響著整齣戲劇的演出。因為戲就是要演給觀眾看，另一方面來講也是要演出導演心中的形象，所以在布置場景的過場中間，鏡頭才會帶到沒有人的觀眾席以及獨自坐在觀眾席裡關注著戲劇進行的導演身上。

再者，當影片進入排演《桃花源》的時候，主角很自然地就是《桃花源》中的老陶與春花，但是當袁老闆出場之後，三人之間巧妙且有趣的互動卻是以袁老闆居中來表現。在這裡也可以看得出來，雖然袁老闆在這齣戲劇中的角色也是很重要的，但是以重要性來說應該還是要以老陶及春花為主。這就是在氣化觀特有的拍攝電影手法的影響下，主角與配角在鏡頭裡的位置並不是那麼重要，所以就會發生上述的情況。

另外，在本片電影的最高潮地方，使用了一個讓人看了便印象深刻的手法，就是讓兩齣戲劇同時在舞臺上演出。兩齣戲本來應該沒有交集，卻因為在同一個舞臺上演出，讓兩齣戲的臺詞彷彿冥冥之中就搭配了起來。往往是《暗戀》的演員的一個問句，卻變成了《桃花源》的演員來回答。相反地，《桃花源》的臺詞也

變成了《暗戀》的演員接續著講下去。雖然一齣是悲劇，另一齣是喜劇，但是在無形之間，因為在同一個鏡頭裡，悲劇與喜劇變得沒有了界線，彷彿變成了在舞臺上融合為一體的戲劇。這一點也是在東方世界的電影拍攝手法才會出現的，把悲與喜交溶在一起，讓情緒也跟人與人之間沒了界線一樣；因為氣化觀的影響，所以人與人之間本就是交結糾纏的，換個角度來看就是情緒的表達也是如此。沒了界線，對著高興的人可以說高興的話語，轉個身對著悲傷的人就表達悲傷的情緒，連情緒也受他人的影響而繼續進行著。

以上是東方受到氣化觀影響的幾種拍攝電影的特殊手法。接下再以幾部西方電影的拍攝手法為例，以說明東西方電影的不同意象表現手法。

在電影《時時刻刻》中，我們可以看到拍攝的過程，在鏡頭裡出現的人物數量，除了吳爾芙的姐姐帶著小孩來探訪之外，其他的場景所出現的人物數量都屈指可數，而且主要的鏡頭都集中在本片電影的三個主角——吳爾芙、蘿拉布朗、克勞麗莎——身上。與東方世界的電影不同，在西方世界的電影拍攝手法往往會將鏡頭集中在特定的角色身上，當然地主要都是集中在主角的身上。像是蘿拉布朗在旅館中嘗試著要自殺的時候，她躺在床上，然後毫無預警地，畫面的右端淹進了大水，而鏡頭就這樣固定在躺在床上的蘿拉布朗身上，從水淹進來到蘿拉布朗的衣服在水中逐漸漂起，鏡頭就這樣固定著；直到下一個鏡頭毫無預警的回到蘿拉布朗突然從床上彈起來，這才讓觀眾明白原來那大水只是蘿拉布朗對於自殺的想像，而在這段時間之間，鏡頭沒有一刻離開蘿拉布朗的身上，也沒有任何人的介入。因為受到創造觀的影響，西方世界的電影在拍攝的手法上，很明顯地會將每一個角色獨立出來；而發生在特定角色身上的事情，拍攝時鏡頭自然地就集中在該角色身上而不會隨便抽離。由此可以發現，在西方世界的電

影中，與東方世界的電影相反地場景的人物會以主要演出的角色為主，不會隨便多予置放角色；而在畫面上，主角與配角的位置會有明顯的區隔，主要會將重要的角色放置在畫面的中央。也因為這樣，在呈現方面自然而然地會將主角較為凸顯。

　　再者看電影《香水》，在一開始葛奴乙的母親因為涉及殺害自己的小孩而被送上斷頭臺的片段，前前後後用了約莫不到五秒就交代過去。因為葛奴乙的母親並不是本部影片的重點，所以在畫面的處理上並不會花太多的時間去經營。而其他影響葛奴乙的角色也都是這樣：收養葛奴乙的孤兒院長在賣了他後馬上遭遇搶劫而被殺；又賣了他的鞣皮店老闆才賣了他不久便被馬車撞死；從他身上得到一千種香水製作方法的香水店老闆，在葛奴乙離去的夜晚便死在坍塌的自家中。這些人雖然對於葛奴乙後來出現連續殺人的行為都有一定程度的影響，但這樣的影響畢竟只是成長過程中微不足道的事情，所以在電影的呈現手法上，自然而然地並不被多予置喙，而是以簡單的手法與簡短的時間帶過。

　　在《香水》一片中，相信最多人有印象的片段應該就是當葛奴乙被送上斷頭臺時的畫面。這個畫面充斥著對葛奴乙的指責與想要看看一個殺人魔最後下場的人，所以整個畫面被人潮給塞的滿滿的。但是在這樣的場面之中，我們還是可以很清楚的看出主角如何地被區分出來。葛奴乙站在斷頭臺上，而當他拿出香水使用的時候，全場的人都對他跪下膜拜，即使是將要行刑的劊子手也相同，所以在如此人山人海場面中唯一凸顯出來的便是身為主角的葛奴乙；本來應該複雜且混亂的場面，在導演的巧思之下變得更加把主角存在的地位給顯現出來。而在葛奴乙最後的下場的鏡頭裡也是，當葛奴乙把剩下的香水全部倒在自己身上，引來了路邊的流浪漢人群來將他生吞活剝，雖然葛奴乙在此刻被人群給淹沒，但這時候鏡頭依舊把葛奴乙所在的位子擺在畫面中央，直到圍上的人群退開了，地上只剩下葛奴乙的衣服的同時，畫面轉

而為由上往下拍，依舊是把葛奴乙（衣服）擺在畫面中央。因為本部影片就是以葛奴乙為中心在運作，所以從頭到尾凡是葛奴乙出場的畫面，都是將葛奴乙擺在畫面最重要的位置。

最後看電影《英倫情人》，其中最重要的角色該屬艾莫希伯爵與凱薩琳和漢娜，只是漢娜的重要性是存在現實時間裡，影片裡大部分的時間都是艾莫希伯爵的回想。在電影一開始沒多久的運輸隊的場景，整個運輸隊是龐大且人數眾多的，但是鏡頭一下子就聚焦在凱薩琳身上，也藉由這樣的拍攝手法就簡單地點出了凱薩琳身為女主角的地位。而在往後某場在酒吧裡頭的場景，舞池中間有許多人在跳舞，從畫面上可以看得出來應該是很吵雜的一個環境，但是鏡頭卻只是簡單地帶過人群，便集中地拍攝著艾莫希伯爵與凱薩琳，並隨著跳舞的兩人而移動著。在創造觀的影響之下，一部電影裡的主要角色是導演創造出來的「人物」，就如同上帝創造了人類一樣，導演秉持著媲美上帝的想法，自然而然地會想要將自己所創造出來的「人物」當成講述故事時的重點，因此電影的主要畫面自然地就圍繞著導演所創造出來的人物身上轉。而電影中有另外一個特點就是過場的時間很迅速，完全不拖泥帶水。《英倫情人》一片中的時間主要是過去與現在，所以等同於是兩個時空不斷地交替使用；但是在這樣的時空轉換之間是很迅速的，不像東方的電影一般，凡是過場都要使用所謂的「過場鏡頭」來交代過場之間可能發生的事情。在創造觀的影響之下，每一個時間、場景都是很獨立的，也許彼此之間有著某些程度上的連結與關係，但是這樣的連結與關係並不是那麼的重要。因為如果是重要的，在電影的拍攝手法上會用連續的鏡頭去攝取；相反地，如果連結與關係並不是那麼強烈的兩個時間與場景，便不需要過度冗長的過場鏡頭去交代，因為每一個時空都會發生屬於那個時空特殊的事情，無須太過強調期間的連結。就如同在《英倫情人》中，回憶與現實之間的切換是沒有使用任何過場畫面的。

從以上的分析，可以看出東西方的電影的拍攝手法在影像的呈現上有著明顯的不同。以下將這些不同以表格列出：

表 4-2-1　東西方電影影像呈現的不同

東方	西方
場景人物多	場景人物以主要演出角色為主
主配角在畫面上較無區分	主配角在畫面上有所區分
較不凸顯主角	較凸顯主角
過場鏡頭冗長	過場迅速切換

透過以上表格，可以清楚的看出東西方電影在影像呈現時候的不同處。而因為有這些不同處，所以在透過影像表現的意象上，自然而然的會有所不同。此外，在處理東西方不同的電影影像上，使用的觀點與手法也不盡相同。

第三節　透過燈光音聲間接比喻或象徵

在前節介紹過了透過字幕直接呈現意象與透過影像間接比喻或象徵意象的手法，在本節要介紹的是非字幕呈現意象手法的第二種，也就是透過燈光音聲間接比喻或象徵表達意象的手法。與透過影像間接比喻或象徵意象的手法一樣，因為不像透過字幕直接呈現，而是透過燈光音聲的間接手法呈現在觀賞者的面前，所以在理解這類意象的時候，必須經由觀賞者的思考才能夠慢慢的理解。也因此，在了解這類意象之前，仍必須透過了解電影的攝影技巧，才能進一步的去分析在不同的燈光音聲中，呈現了哪些不同的意象。

以下就燈光與音聲的部分，分別說明其中的攝影技巧；透過對這些技巧的了解，可以讓觀賞者對於導演、編劇在電影中所暗藏的意象有更深的體會。

　　一般來說，攝影師在導演的指示下，應該負責燈光的安排和控制。很少有創作者會忽視電影的燈光，因為燈光能準確地表達意義。經由燈光方向和強度的變化，導演能引導觀眾的目光。但是電影的燈光很少是穩定不變的，只要攝影機或被攝物稍有變動，燈光就得改變。拍電影所花費的時間大部分都耗費在調整每個鏡頭複雜的燈光。每個鏡頭，攝影師都得考慮其內部的動作。不同的色彩、形狀、質感，都會反射或吸引不等亮的燈光。如果拍攝的是深焦鏡頭，考慮便得更複雜，因為燈光也有深度。電影攝影也不同於靜照攝影，它必須留意不斷變換時空與燈光的關係。另外，拍電影的人也沒有靜照攝影師能使用暗房技巧的自由度：諸如多層反差的相紙、遮光法、氣壓清潔刷顯影的選擇、放大用的濾片等。彩色電影中，燈光的明暗變化較不顯著，因為色彩會使陰影層次模糊，使影像平板化。同時，彩色會分散注意力，使黑白的影像減少吸引力。（Louis D. Giannetti，1989：32～34）

　　燈光的風格有很多種，而且往往與電影的主題及氣氛有關。比如喜劇和歌舞片，燈光的風格就較趨明亮，陰影較少布局。悲劇和通俗劇較常用「高反差」燈光風格：亮光處特別明亮，而黑暗處也相當有戲劇性。神秘劇和驚慄劇則較趨低調風格，陰影均採投射式，亮光也帶有氣氛。一般而言，攝影棚內的燈光打法較為風格化及戲劇性，而外景燈光因為多採自然光源，比較有自然風格。（Louis D. Giannetti，1989：34）

　　由於這種象徵法的長久傳統，有些導演會故意將我們對明暗的期待誤導。燈光既有寫實也有表現色彩。寫實主義的人喜歡用自然光，尤其在外景鏡頭。不過，即使在外景，大部分導演仍得用些燈及反射板來加強自然光，或者使太陽光柔和些。自然光會使影像有「紀錄片」的感覺，光質感較粗糙不圓潤。在室內攝影時，寫實主義者喜歡利用明顯的光源，如窗戶、燈架來打燈，或者他們也會用擴散式的打燈法，以去除人工化和高反差效果。簡

單的說，寫實主義導演不喜用「戲劇性」的燈光，除非該景有明顯的光源。表現主義的導演則較偏向象徵性的暗示燈光，他們常常以扭曲自然光線的方式強調燈光的象徵性。比如說，從演員臉部下方打的光，即使演員臉上沒有表情，也會顯得陰險邪惡。同樣的，任何位於強光前面的人或物都有些恐怖的暗示，因為觀眾總會將光與「安全」相聯，任何阻擋此光源者，都威脅了這種安全性。但從另一方面來說，如果這種背輪廓光的效果是在外景，反而會帶有浪漫柔和的效果，因為外景開闊的環境，不會像內景製造出困陷的感覺。（Louis D. Giannetti，1989：34～37）

　　如果光源從臉部上方罩下，則會造成天使般的效果，因為這種光源暗示神的光澤下被。這種「神跡」般的燈效常會變得老套，只有好的燈光技師能將這種技巧處理得含蓄有致。從臉部正前方打的光會使臉部輪廓平板化，通常只有在業餘攝影中出現。至於背光（一種近似背輪廓光者），會使影像柔和幽雅，有女性、浪漫的效果，用來強調女性的頭髮最恰當。至於聚光燈能使明暗產生激烈對比，其影像顯得變形、撕裂，表現主義者好用這種聚光燈製造心理及主題效果。創作者也可將光圈放大，產生「過度曝光」的效果。夢魘和幻想的段落可常見這種處理法。（Louis D. Giannetti，1989：37）

　　從以上介紹可以發現各種不同的燈光具備著基本的效果，但是這種「效果」也必須配合上電影中的劇情與場景才能得出一連串的連結與反應。也就是說，同樣的一種光源，在不同的電影場景、氣氛之下，所代表的意義也有可能不同於上述的每種燈光的效果所帶出來的反應。

　　導演處理演員的工作需要另一項富有特性的要素——那就是燈光，缺少燈光的作用，所有物體、人物或任何東西都不可能存在於電影之中。導演在攝影棚裡頭透過燈光的運用，創造出未來銀幕上所要出現的影像樣子，燈光是影響畫面感度的唯一要素，

不同強度的燈光交織成我們在銀幕上所看到的影像。燈光的作用不僅在於發展影像的外在形式——不僅只是使影像讓人看得清楚而已，不運用燈光照耀演員的表演固然不行，但燈光的作用也絕對不只是照明演員。如果燈光的作用僅止於照明演員，則所照耀出來的演員說來也只是一種簡單而明暗不分的不確定物體而已。燈光的強弱明暗可以加以變化，以塑造成演員表演工作中的一個有機成分，燈光的結構可以刪除，也可以強調演員表演動作的某些部分，藉以增加表現的力量。由此可見，燈光並非單單只是用來固定演員的表演工作，而且應該本身就是演員表演工作的一部分。（普多夫金〔V. I. Pudovkin〕，2006：116）

由此可知，燈光在一部電影中扮演著不可或缺的角色。如果缺了燈光，演員在一片黑暗中的表演也就不盡精采。其實許多的角色透露出自己在影片中的地位，也都需要燈光的輔助：比如說好人的角色，就需要柔和一點、不那麼直接且強烈的燈光來映襯；相反地在片中壞人的角色，可能就需要直接且具有一點破壞性的燈光來照射，以此映證角色心中邪惡的部分。因此，在一部電影中，燈光的效果與其說是一種輔助，倒不如說是表達導演、編劇心中所思考的意象的一種強力的工具。

照明的主要目的，在於操縱調節對我們環境的知覺。照明幫助我們或使我們用一種特殊的方法去看、去感覺。照明幫助我們去分明、去強調我們的環境，它提供我們經驗的前後關係。照明更特殊的目的在於調節我們外在的時空環境，以及我們內在的情感環境。這種特殊照明目的暗示著照明的不同功能。（Herbert Zettl，2003：29）

通常有兩種主要的照明導向：一為外在的，也就是在我們時空環境中的導向；一為內在的，也就是在我們情感環境中的導向。在空間的導向方面，照明可以指示我們物體看起來像什麼樣，它是圓的或是扁的，它是否有粗糙的表面或硬邊。它可以指示我們

一種物體與其他物體有關聯的地方在哪裡。有效的照明應儘量給我們足夠有關一種物體的形式與大小，以及它與環境的關係資料。為了達成這種空間的導向功能，我們必須謹慎地控制光與影的相互作用。因此，陰影的控制通常變成比亮區的控制更為重要。在觸覺的導向方面，表面結構是一種空間的現象，因為把表面結構充分放大後，像峰巒峽谷以及一脈高低起伏的山脊與罅隙。唯一不同的，就是為空間的照明，主要地在於把我們導向更好的視界；而為表面結構的照明，在於投合觸摸的感覺。如同空間導向的照明一樣，明暗度變換速度的控制極為重要。光影的控制，也有助於使觀者變成在時間上有所導向。在其最基本的運用上，照明可顯示白晝或夜晚。更特殊的照明可指示白晝裡的大概時間。舉例來說，至少可指示中午或傍晚，以及季節裡的夏天或冬天。且光如同音樂一般，能喚起我們內在的多種特殊感覺。單靠照明可能無法像音樂那樣叫我們哭或笑，但它能確定地指示我們，場景是否反映著明亮而快活或神秘而不祥的情調。（Herbert Zettl，2003：31～41）

由上述可知，照明（光）的效果不單單只是對觀賞電影者指出物體的外在形狀，甚至可以勾起觀賞者內在的記憶，提醒觀賞者一個物件的觸感、所處的時空關係，甚至可以引起觀賞者內心的情緒反應，進一步地影響著觀賞者在觀賞電影中的每一幕時的不同情感。

由此來看，燈光在電影中扮演著一個不可或缺的角色。在一般的認知當中，燈光所以要存在電影中，只是一種照明的作用；但是如果以意象的角度去觀察電影中燈光的使用，便可得出其實燈光不僅僅有照明的功能，相反地還有勾起記憶、提示空間、時間轉換、暗示氛圍等作用。所以要明瞭一部電影的創作者在每個不同的影像之間想要給觀賞者的感覺，對於影片中燈光的使用手法與暗示作用的了解就變得不可或缺。

　　再者要談到電影中的音聲。在電影中的音聲大致上可以分為配音與配樂兩種：配音指的是角色的聲音、非角色而存於電影中的其他聲音（音效）；而配樂則是使用在電影片段中或搭配歌詞、或以純音樂形式存在的聲音。同樣地，在電影中的音聲也有著與燈光相似的暗示作用，不單單只是為了填滿電影的每一個空隙才使用。

　　一般以為音效主要的功用在營造氣氛，但事實上它也可以成為電影的主要意義。音效的聲調、音量、節奏均能強烈影響我們的反應。高調會使聽者產生張力感，尤其當該聲效又延長，其尖銳的刺耳感會令人焦躁不安。尤是在懸疑場面，特別是高潮前或高潮中都十分管用。低頻率聲音比較厚重、不緊張，常用來強調莊嚴、肅穆的場景。低音也暗示神秘及焦慮，懸疑場面也常利用其作為開始，再逐漸提高其音調。音量影響也差不多，音量大的感覺緊張、爆裂、強迫，而音量小則顯示細緻和遲疑。節奏也一樣，越快越令人緊張。在追逐戲漸漸趨近高潮時，汽車的輪子吱嗝聲與地下鐵的轟隆聲都漸大、漸快、漸尖銳。這場戲的聲效大大幫助了戲劇效果，聲效本身的剪接也與影像剪接一樣熟巧有力。畫外音能使觀眾想像景框外的空間，也能製造場景地理效果，使觀眾了解距離遠近及環境大小。聲效也能在懸疑及驚慄片中製造恐怖效果，我們對看不見的東西總是特別害怕。有些聲效的作用是潛意識的，比如下雨聲。而有些聲效的象徵意義也可以很明顯。（Louis D. Giannetti，1989：178～180）

　　現實中，我們的耳朵有選擇性，能過濾雜音，專心注意談話的對象等。電影一般也是過濾雜音，某些雜音可以建立環境的背景意義，一旦背景與主角關係清楚後，雜音就可以消掉。但紀錄片工作者，尤其是「真實電影」往往避免過濾雜音，尤其是主題就是暴力、隱私權的欠缺、寧靜和和平的喪失，永遠提醒我們現代都市生活中安寧幾乎是不可能的事。然而，完全的寂靜也有主

題作用，它給人的感覺是真空，好像有什麼事要發生、要爆發似的，象徵了焦慮、恐懼、懷疑，甚至憤怒、疲憊，有時寂靜會比對白還重要。（Louis D. Giannetti，1989：181～182）

無聲的世界給人的感覺是不真實的，許多導演就用無聲來製造奇幻的夢境效果。所以德國表現主義式的鏡頭移動配合無聲，特別能表現歇斯底里、超現實的怪異效果。在有聲片中突然的無聲也常象徵死亡。（Louis D. Giannetti，1989：182）

由上述可以了解，每一種的聲效（音效）都有其特別的地方，但這是以一般的狀況而言。畢竟在不同的電影中，不同的聲效（音效）該有其在電影中特殊的地位；所以當我們在分析電影中的聲效（音效）的同時，應該要針對不同電影表達的不同主題來進行。

在電影上，當對白停止時，通常由畫面來繼續講故事。無論如何，在電視上播映的時候，畫面通常不再適當地進行故事。由於沒有對白來幫助傳播，我們變成以懷疑的眼光與不舒服的心情，去注意電影對白之間漫長的空白。電影對白，盡其自然地也許會與寬銀幕映像同時出現，但在電視上出現時，卻顯得緩慢而不調和。雖然如此，在電影上，如同在電視上一樣，我們必須認定聲音為一種不可或缺的美學要素，而非為從視覺分開的實體。再者，運用聲音的基本準據，就是全盤銀幕事件的最後傳播目標。畫面與聲音必須藉能使它們彼此緩和後變成平衡的、分明的、強調的全盤銀幕事件的方法來運用。（Herbert Zettl，2003：439～440）

技術上，電影音響通常具有高品質。在所有電影中，聲帶與畫面分開錄音。如此，我們就對聲帶的品質有充分的控制力。我們能把聲帶的任何部分——包括一部分對白，錄音並且再混聲。只有在聲音與畫面被適當地操縱與調配後，兩個要素才算「結了婚」，也就是把它們兩印在一起（指完成拷貝）。在電影院裡的聲音再生設備，也具有高品質。高傳真擴音器與音響喇叭系統，保證了聲帶的最適宜的再生品質。（Herbert Zettl，2003：440）

　　電影聲音有三種功能：提供主要的或附加的資訊、製造情調與美學能量、補充銀幕事件的韻律結構。一般而言，我們能把話說得比把東西呈現出來的更快而準確。幾句話也可易於補充視覺訊息，而給予適當的前後關係或批評。訊息變得越概念化，我們越遠離具體知覺，我們也必須越依賴口頭語言。任何藉一些傳真度探查我們思想與觀念的精細複雜度的電影事件，不能單憑畫面起作用；它必須依賴口語傳播。且聲音有助於製造情感的前後關係與事件的情調。快樂的音樂可強調銀幕事件的全盤性快樂的前後關係；悲傷或不吉利的音樂則相反。音樂或其他音效（諸如電子噓聲、哨聲以及哀怨聲）可給事件的視覺部分附加美學能量。舉例而言，卡通片大大地依賴音樂與音效作為其能量來源，我們不會單單看到惡棍倒栽地裡的畫面，它實際上被伴奏的音效捽進地裡去。且視覺誘導力圈的韻律結構本身，經常不夠正確或顯著地去把不同的畫面要素合在一起，以使觀者知覺個別的鏡頭、場戲、段戲為一視覺整體。（Herbert Zettl，2003：440～441）

　　音樂是相當抽象、純粹的形式，要務實地談音樂的「內容」，有時是相當困難的事。有歌詞時，音樂本身的意義就比較明晰。歌詞和音樂本身固然都能傳達意義，但與影像配合時，意義就更容易傳達。從默片以來，電影音樂的用法進展不大，僅作為氣氛或背景罷了。唯有艾森斯坦和普多夫金堅持音樂應有自己的意義和尊嚴，有些影評人甚至認為有時候音樂應主導影像。不過，導演中，有人將音樂用來強化影像，有人完全描述情節動作，也有人堅持不能讓音樂喧賓奪主。不過，大師級的導演往往對音樂有高明的見解，在他們手中音樂可以與影像互相陪襯或產生辯證。（Louis D. Giannetti，1989：182～183）

　　音樂的作用很多，在電影字幕升起時的音樂就宛如序曲，能代表電影整體的精神和氣氛。有些音樂能暗示環境、階級或是種族團體。音樂也可用來預示即將發生的事，讓導演能事先給觀眾

警告，有時它只是虛驚一場，有時卻爆發為一高潮。有時角色得約束或隱藏情感，音樂也常能暗示他們的內心狀況。無調、不和諧的現代音樂一般給人的感覺是焦慮。這類音樂沒有旋律，甚至乍聽像分散混亂的雜音，藉此製造焦躁、缺乏方向、歇斯底里的印象。音樂也能使主導的情緒中立或造成相反的效果，有時用來代表角色的個性，而角色塑造的音樂配上歌詞就更明白。而音樂也一般被認為是用來補救低劣的對白及表演，但有的電影卻能將音樂與對白作最好的配合。（Louis D. Giannetti，1989：182～189）

　　從上述可以明瞭，音樂和音效相同，都是在填補電影中空白的部分。在一部電影中，角色的對白不可能填滿每一分一秒，所以在沒有對白的部分，勢必用音效或音樂填補上；而填補的音效或音樂當然也不能不經考量就隨意配上。在電影中所使用的音效與音樂都是配合著電影劇情一起進行的，可能在補足劇情的不足處，也有可能是在提示觀賞者其他影片中未有表達的部分，更多的部分是在描述角色與環境的關係。所以在一部電影中，音效與音樂是不可或缺的媒介，我們不能奢望一部電影完完全全是由角色與角色之間的表演與互動來表現，這樣的電影未免讓觀賞者太沒有喘息的空間了；相反地，為了填補這些不完美的地方，使用音效或音樂，讓觀賞者可以在自己的腦海裡運作劇情，想來是一種更好的方式。

　　以下舉幾個例子來說明音效與音樂在電影中所扮演的地位。而如同影像所象徵、比喻的意象一樣，東西方電影在音效與音樂的使用上，也同樣地比喻、象徵了不同的事物。

　　在電影《暗戀桃花源》中，有關《暗戀》的戲劇排練的片段，整體背景的燈光偏暗，僅有的燈光也較集中在江濱柳與雲之凡兩個角色身上。昏暗的燈光彷彿暗示著觀眾在這兩個角色之間即將到來的分別與隔閡；而集中在兩個角色身上並不甚明亮的燈光也在隱約中透露出兩個角色對於未來沒有對方的歲月，仍舊抱持著一絲絲相聚與喜悅的希望。但是在後續的劇情中，觀眾可以得知，

江濱柳與雲之凡終究分隔兩地，相聚的希望越見渺茫，而終究在兩人的愛情隨著各自組織家庭日漸消逝的幾十年後，兩人才得以在異地（臺北）相見，冥冥之中透露出當初兩人在昏暗的燈光下愛的濃烈的同時，早已注定了兩人始終要分別的結果。而在戲劇進入了《桃花源》的片段時，現場的燈光變得較為明亮，隱隱揭露了這齣戲劇是喜劇，而雖然戲劇中也有不小一段角色分別兩地的戲，但終究不比《暗戀》的相思之苦，取而代之的是角色心中由掙扎轉而為解脫的轉變。在電影中的老陶從武陵進到了桃花源時，本來較為昏黃的燈光也突如其來的轉變為一種明亮，暗中表現出了桃花源裡的人的心境揭示澄澈透明、毫無心機的。在燈光的轉變之中，觀眾也可以發現角色心境的轉變與環境的變化。

在《暗戀桃花源》中，當角色集中在舞臺上排戲的時候，雖然畫面並沒有拍攝出來，但是從音響中依舊會隱隱傳來畫面外有人在講話、行走的聲音。在無形中表現了即使戲劇在進行中，但這與觀眾普通生活並無二致。因為在我們平常的生活裡，其實本就與他人脫不了關係。尤其是在東方世界受到氣化觀的影響，人與人之間的連結是很強烈的；即使表面上看起來並無互動，但是在暗地裡卻還是擺脫不了人與人之間的糾纏。所以在《暗戀桃花源》電影裡呈現了標準東方人社會的特點，即使彷彿在做著獨立的事情（排戲），但其實與其他人（工作人員）也脫不了干係。

在片中另外一個特色就是音樂，尤其在《暗戀》的部分。音樂的使用是為了配合角色內心的狀況，或許藉由角色自己哼出、唱出，或許藉由媒介（收音機）播放，又或者是後製時再配上的，音樂的使用也是片中的一大特點。

接著再看電影《戲夢人生》，整部片的色調很簡單的都偏暗，屋外的場景拍攝時用的幾乎都是自然光，而屋內的戲則完全沒有打光，憑藉的是屋內原有的光源（陽光、日光燈、燈泡）。從李天祿的出生一直到李天祿離開家裡出外打拚，這過程中即使有轉

換，但是在拍攝時使用的燈光卻一直沒有轉變，除了在紅燈區的霓虹燈呈現較多色彩之外，其他時候拍攝的亮度來源幾乎都保持著一樣的灰暗程度。在這樣的氛圍之下，觀眾感受到的是一種壓抑、一種抑鬱的氣氛，彷彿暗示著在李天祿的那個時代，臺灣處在一種被統治、思想被壓迫的環境裡頭，每個人都像是有志難伸、毫無思想可言；這樣的場面即使維持到了李天祿長大成人也並沒有多大的轉變。在被殖民的時代，人民生活中的一切重要事物都被壓抑，所以心中或多或少的都有著陰暗的層面。而本片在拍攝的過程中似乎就是在暗示著這樣的環境，所以在燈光的使用上並沒有特別的去打光；相反地，大部分時候都用著自然的光源。紅燈區的霓虹燈則是較為特別的部分，因為那代表著李天祿漸漸地接觸到花花世界，而這樣的世界是在被殖民時沒有的，所以霓虹彷彿暗示著李天祿心中漸漸光明的色彩，也代表著臺灣的環境漸漸地往好的方向轉變，人民可以擁有自己各式各樣的思想，一切行為都變得較為自由了起來。

在《戲夢人生》中其實並沒有太多的音樂配樂，用的較多的是布袋戲的配樂，這也暗暗的象徵了人民生活的簡單與壓抑。因為音樂是一種複雜性的結構，除了在快樂或者需要時才會自然而然的產生。在《戲夢人生》的故事背景裡，當時的臺灣還被日本殖民統治著，人民並沒有太多思想上的自由，創作能力自然地也被壓抑，即便有了創作也不見得可以發表，所以在那年代屬於臺灣人民自己的歌曲並不多，於是表現在電影裡頭，自然地配樂的使用就變得並不是那麼重要。相反地，片中的「雜音」很多。這裡指的雜音並不是吵雜的聲音，而是當角色在對話、環境在轉變的時候，常常都有大量的「畫外音」，也就是觀眾看不到的、存在畫面以外的聲音。這也是東方世界拍片的一種特色。如同前述的，東方世界受到氣化觀的影響，人與人之間的界線並不是那麼明顯，於是當角色在對話的時候，自然地會有其他人的聲音或者身旁正

在進行的事情的聲音介入。再者，氣化觀強調的就是要與外在一切達到和諧自然的境地，所以當攝影機在拍攝外景的時候，自然界的一切聲音（蟬鳴、鳥叫、流水等）在無形中就成了影片的一部分而不會在後製的時候被刪除。

東方世界的電影往往都較重「實際」，所以在燈光與音樂的使用上，大都是用來連接不同的鏡頭；而音效的使用則較趨頻繁且範圍廣大，幾乎只要是在拍攝的環境內的聲音，都會被收入影片裡頭。

至於以下要談的西方世界的電影，則不同於東方世界的電影。西方電影重視的是人的獨特性，所以自然地在拍攝手法上所使用的燈光與音聲也較為不同。

先看電影《香水》，在香水師父與葛奴乙在地下室配製香水的一場戲中，現場的光源除了香水師父手中的一盞蠟燭而已，但是在拍攝出來的影片卻清楚的顯現了香水師父與葛奴乙的臉及上半身。而且蠟燭光應該是會隨著氣流而搖曳不定的，但是在這場戲中，映照在兩人臉上的光源卻是固定且明亮的。西方世界受到創造觀的影響，每個人都是獨立且獨特的個體，這樣的思想在電影中也表現的淋漓盡致；所以即使是在昏暗不明的拍攝環境裡，照射在角色身上的光源卻仍舊穩定、明亮，讓角色在電影中可以將自己的演技發揮的徹底。

接著看到的是當葛奴乙已經開始了他連續殺人的行為時，電影中有許多片段是葛奴乙對他所物色上的女性進行的一連串的跟蹤。不同於東方世界的電影，當葛奴乙在影片中跟蹤著他將要下手的對象時，電影呈現出來的是只有女方倉卒的腳步聲與葛奴乙規律且沉穩的腳步聲。如果同樣的片段，以東方世界的拍片手法來呈現的話，想必會有許多的蟲鳴聲或者其他人的聲音入鏡才是。但是在西方人的拍片手法裡，除了主要角色與主要劇情所必須用到的聲音，並不會讓其他的聲音也進入影片裡頭（除非有些聲音具有某些暗示劇情的作用或與接續的劇情有所關聯）。因為西

方人重視的是獨特性，所以當這段劇情主要講述的是兇手與被害者之間的關係，並沒有涉足到第三人，那麼除了主要的兩個角色的聲音之外，其他聲音都是不被需要的。

在電影中有另一個特點就是音樂的使用。其實在《香水》一片中的音樂使用並不算頻繁，但是在特定鏡頭裡頭音樂卻是很重要的元素。比如葛奴乙開始了他的連續殺人行為時，犯案的經過從一開始與被害者有互動，到了後期的幾個被害者被害的經過，幾乎都是以緊張、快速的音樂帶過。因為犯案的過程是重複的行為，即使被害人是不同的，但是處理手法卻是重疊的；為了避免這類重複的影像與對白，所以在影片中使用了配合著外在情境（緊張、懸疑的氣氛）的音樂，讓觀眾不會在重複的狀況中感覺到重複時的無聊。

再看《英倫情人》一片中，有一個很特別的地方，就是當夜晚來臨的時候，月亮通常都會充當拍攝室外場景時的固定光源。就常識而言，月光即使再明亮也是有一定程度的，但是在片中月亮的亮度足以支撐在室外拍攝時所需要的亮度。很明顯地，片中的光源其實是來自於劇組的提供，只是為了讓夜晚時室外的亮度有一個合理的依據。月亮通常就充當了一個重要的光線來源，在室外的拍攝場景裡，可以發現在畫面中都會拍攝到月亮，而且它的亮度彷彿都不會減少一般。

再看在沙漠裡遇到砂暴的一場戲，被困在車裡的艾莫希與凱薩琳唯一擁有的光源是手上僅剩的一支手電筒，但是在影片播放的過程，觀眾可以看到的是兩人全身的動作，這代表著其實車內有足夠的光源照亮兩人全身，且這光源固定地照在兩人身上。鏡頭一角帶到車窗外的世界，可以清楚地看見一片漆黑，足以證明在場並沒有足夠的光源照亮兩人全身，所以一定是劇組搭設起來的燈光作為現場的光源。而這樣的光亮與車外的黑暗對比也暗示了兩人的關係從曖昧不明進展到一種確定的地步；而劇情的走向也是這樣，在脫困了以後兩人之間的不倫關係急遽且濃烈的發展了起來。

此外，在酒吧跳舞的一場戲，則是影片中音樂使用的特殊場面。舞池裡不乏跳舞的人，且現場的音樂也很大聲，但是在影片中的呈現卻是只收音了兩個人之間的對話。在畫面上我們可以看到其他跳舞的人其實也有在講話，從嘴唇的開闔便可確定這一點，但是在影片的播放中並沒有其他人的聲音。這也是西方世界拍電影的特殊手法之一，除了必要呈現的聲音，其他人的聲音並不需要出現在影片中。和東方世界與自然和諧的手法並不一樣，西方世界受到創造觀的影響很濃烈，所以對於「個體」重要性的強調是不遺餘力的。

諸如上述的幾個例子，東西方的電影在燈光、音聲的使用手法上，並不完全相同，相反地各自有各自的特色。而這些不同的手法都受到不同的文化性的影響。下列二表歸類出東西方電影在燈光與音聲的一些不同處，以供參考：

表 4-3-1　東西方電影燈光呈現的不同

東方	西方
較暗	明亮
光源閃爍跳動	光源固定
特寫鏡頭強調光源	無特寫鏡頭強調光源
較多色彩	色彩單調

表 4-3-2　東西方電影音聲呈現的不同

東方	西方
以有詞的歌曲配樂較多	以純音樂配樂較多
音樂使用頻繁	音樂使用較不頻繁
配樂重角色內心	配樂重外在氣氛
音效較多	音效較少
大自然音聲多	大自然音聲少

　　透過以上兩個表格，可以更清楚的分辨東西方電影在燈光與音聲使用上的不同處。雖然電影種類很多，所以時有特例，但基本上脫離不了上述幾個概念。由於東西方電影在燈光與音聲使用上的不同，所以在意象的表達上自然也會有所不同。因此，在處理東西方不同的電影上，使用的觀點與手法勢必也要有所不同才是。

第五章
電影文化意象的因緣
及其形態

第五章　電影文化意象的因緣及其形態

第一節　文化意象的由來

　　經過前面章節所陳述的事實後，電影中的意象存在已經是不言而喻了。在各種意象的存在中，可以統攝性的分析出生理意象、心理意象、社會意象、文化意象等；其中最特殊的當屬文化意象。

　　文化意象通常不是單一存在、出現的意象，它必須透過使用生理意象、心理意象或社會意象的手法存在。也就是說，如果在電影中使用了生理意象或心理意象或社會意象的表現方式，可以透過分析這些意象是否具有文化性，進而得到該意象是否屬於文化意象的結果。

　　在這樣的認知之下，可以得到文化意象是藉由生理意象或心理意象或社會意象的手法出現在電影中，而這些意象的手法蘊含了某種特定的世界觀，也就是深層的文化性所在，因此就可以進一步地將這種意象界定為文化意象。在這樣的觀念之下，可以下圖作一個簡單的表示：

圖 5-1-1　文化意象示意圖

　　文化意象並不如其他意象一般是種獨立的存在，又或者是一種單純的解釋就能統括。相反的，文化意象必須和其他類型的意象同時存在，且透過推斷其他類型的意象中是否包含文化性，如果有包含文化性，才能進一步地將這類型的意象推斷為文化意象的一種表達方式。相對的，如果當生理意象或心理意象或社會意象單純的就只是一種象徵或比喻，其中並不包含有文化性在裡面，那麼這類型的意象就不晉升為文化意象。如下圖所示：

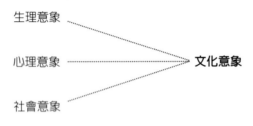

圖 5-1-2　非文化意象示意圖

　　在上圖中的虛線代表未銜接，所代表的意思就是當生理意象或心理意象或社會意象中並不具有文化性，則這類型的意象就不能升格為文化意象的一種，在解釋上就單純只是具有某些特定的意義而已。

　　在前面的章節已經介紹過生理意象、心理意象、社會意象與文化意象的特質（詳見第三章第二節）。然而，在論及文化意象之前，必須對「文化」一詞有所界定，這樣才能對文化意象有所初步的認識。

　　文化（Culture）一詞起源自拉丁語中的「Cultus」，原詞中有「耕作」的意思，指人類在自然界中從對土地耕耘和栽培植物的勞作中取得收穫物，進而引伸為對人的身體和精神兩方面的培養。文化的成形，來自於人類在為了生存綿延的動力下，開始對自然產物加工，進而使人類遠離野蠻狀況創造了文化。相對於此種「物質性解釋」，《大美百科全書》提及，文化被當成「抽象術

語」使用，則是在近代十九世紀中葉一些人類學者的著作中才開始。（蘇明如，2004：18）

　　就文化的構成而言，傳統東方觀點「文化」一詞幾乎等同於「教化」。例如〈說苑・指武〉有言：「凡武之興，為不服也，文化不改，然後加誅。」在中國古籍中，文化的涵義多為文治與教化。把「文化」一詞當成「教化」來使用，重視文化的實用功能。相對而言，西方觀點中的「文化」一詞，則較強調人生實踐過程中的產物，包括藝術、道德、宗教、法律、科學等各門學問。一般以為，對文化的最古典定義來自於人類學家泰勒（E. B. Tylor）所著的《原始文化》（Primitive Cultures）一書，其認為：「所謂文化或文明，是一種複雜的整體，在其廣泛的民族學的意義上來說，是包括知識、信仰、藝術、道德、法律、習俗，以及其他由社會成員習得的所有能力與習慣所構成的複合體。」可知構成文化的不只是能觀察、計算和度量的東西和事情，它還包含共同的觀念和意義。一般而言，「文化」可分廣義與狹義：「廣義的意義」將人類一切勞動成果都被視為文化產品，人類一切活動都被視為文化活動；「狹義的意義」則經常把文化與文學、藝術聯繫在一起。（蘇明如，2004：18～19）

　　對於文化此一概念，文化人類學領域有諸多研究成果，以「法國結構主義學派」學者李維史陀（Claude Leve-Strauss）為例，其試圖以超越古典人類學家的結構分析方法來探討人類文化思維的深層結構，認為「一切社會生活的形式實質上具有同一本性，就是心靈的有意識活動背後有著普遍的無意識規律」。他把語言學的結構方法通用到文化人類學，認為人類社會中的每一位置與其他成分的關係，就像語言符號系統一樣，運用此結構法從事人類文化中親屬關係、儀式行為與神話的研究。另外，易受矚目的是，「文化生態學派」學者研究文化，認為每一類文化都因生態環境的不同而有不同的演進路線，重視不同地域特徵的文化特性及文化起源的領域。有論者以為，當代文化人類學學派眾多，不僅對原始

部落的文化進行研究，也分析研究當代社會的人類行為和社會現象的內在原因。其對人、文化、社會的研究，深刻的透視人類社會文化發展的各個側面，促成各個學科之間的交容，也影響了其他社會學科的研究。各個學派按照各自的理論詮釋各種文化之間的差異性和同一性，並用心思想與方法探討文化諸因素之間的關聯，以及運用這些要素來區分當前社會文化問題。這些研究成果都對我們認識「文化」一詞有極大助益。（蘇明如，2004：19～20）

　　文化研究由英國起頭，名稱的出現肇始於 1964 年在英國伯明罕大學的當代文化研究中心（Center for Contemporary Cultural Studies），指英國在第二次世界大戰後所形成的知識傳統，由雷蒙·威雷斯（Raymond Williams）等人所開創。由英國發起，產生背景乃因應於二次世界大戰後，英國社會從生產關係、政治民主到文化形構上全面性的調整；尤其在文化上美國通俗文化的入侵，以流行音樂、麥當勞等大眾文化（Mass Culture）形式席捲英國整個文化環境，「美國化」（Americanization）的危機威脅到英國的「本土文化」，其中主要威脅到勞動階級的文化，這些文化現象成為文化研究的關注焦點。此外，大眾傳播媒體、次文化的發展、性別關係及性別差異問題也是 60 年代文化研究的重要脈洛。80年代，文化研究（Cultural Studies）發展到英國以外的其他地區，已經逐漸不再指特定學科，它橫跨各個領域，成為一個集合名詞，代表專注於特定文化形式的研究者，在分歧且經常相互抗爭的知識領域上所作的種種努力。倘若以法國文化研究代表人物埃爾·波迪爾（Pierre Bourdieu）為例，其一連串的著作中，費盡心力展現不同的社會團體在進行社會權力鬥爭和使用文化產品之間複雜的、內在的關係。他從發問開始：「誰來消費何種文化？」「這種消費有何效果？」針對文化提出「文化資本論」，其認為：「美學判斷並不遵照某種客觀的、自足的美學邏輯……相反的，階級區分取代了品味，因而更加強了階級之間的劃分且肯定了統治階級有權利將他們的權威加諸其他階級之上。」在他和阿倫·達貝（Alain

Darbel）合著的《藝術之愛：歐洲藝術博物館及其群眾》中，提出國營美術館的參觀者可由階級和教育程度來區分。認為「整體來說，勞工階級不上美術館，而且他們特別避開現代藝術」、「勞動階層把美術館歸到教堂一類的地方，而不是圖書館或商店」、「勞動朋友感受到對立和疏離，比起中產階級和上流階級訪客，他們在這種地方停留的時間短得多」。其研究指出，藝術博物館純為有修養的、有特權的階級服務：此特權經由宣揚「良好」與粗俗品味不同，合法和不合法風格各異，而得以合法化。為了進一步解說這樣的觀點，波迪爾使用了一個經濟上的暗寓：

> 「文化資本」意味閱讀和了解文化符號的能力，此種能力在社會階級中分布的並不平均。勞動階級擁有的文化資本微乎其微，並且在文化權力的戰爭中系統性地節節敗退。當文化資本被投資在品味的運作上，便為其持有者生產出極高的效益和「合法性效益」，再度為統治階級之所以為統治階級作辯護，為其合理性作辯護。（引自蘇明如，2004：22）

整體而言，波迪爾認為只有對持有文化資本，並能夠閱讀經過編碼的符號的人，藝術作品才有利益和意義，其文化資本論提供我們對文化的另一種看法。文化研究學於當前人文領域正方興未艾，其陸續產生的研究成果值得我們多所注意。（蘇明如，2004：20～23）

綜上所言，「文化」一詞本身就具有多維視野觀點，更不斷衍生出其他新字或新詞組，如「文化政策」、「文化官員」、「文化事務」等。這些詞彙都表示出文化界的期望和需求的多樣性，為文化理念開拓出它原本就很複雜的語意範圍，或許正象徵文化界的豐沛活力，以及普羅大眾對文化日益高漲的興趣。（蘇明如，2004：24）

由以上的說明可以稍微窺知文化的內涵，代表的事物並不如一般人所想像的那麼簡單。簡單的說，「文化」並非指包含單一項度、物事的名詞，而是統括了所有人類活動所經歷、產生、結果的一切。但是即使到了現在，「文化」一詞也沒有一定的定義與解

釋，眾家學者、研究者雖然可以理解文化的內涵，但是也僅能就某些特定的領域進行了解，而無法給予「文化」一個全面性的解釋與定義。所以進行文化相關事物的研究的同時，對於文化有初步或者深入的了解是必要的，因為不管研究的內容多龐大或複雜，於「文化」一詞面前也不過僅只是冰山一角。

此外，在網路發達的現代，文化的定義又變得更加複雜，某些特定的文化變得不再單單屬於一個地區，反而是與其他地區的文化互相交雜融合，形成了一種更新潮卻還未被定義的文化。這些是受到文化全球化的影響，因為網路交通的發達與便利，使得文化與文化之間也產生了不少的交流，進一步的使「文化」一詞的定義變得更加複雜：

> 強調多面向也許太過苛刻了。現實生活中，全球網絡的複雜和規模之大，使我們根本不知如何著手，而只能從中選擇可行的途徑開始。採取這種切入的方式，當然會使我們有所損失，無法完整一窺全球化。但這不表示從特定角度開始，就一定是「單面向」研究。因為探討面向是如何選擇的，其影響十分鉅大。（John Tomlinson，2005：19）

所謂的文化面本應該有更清楚的定義，但是文化的涵蓋面一向廣泛而複雜，要清楚定義文化絕非易事。不過，長久以來，我們對何謂「文化」約略已有某種程度的共識，這已足夠我們去界定文化面以探討全球化。首先，文化可以被解釋為：人類經由象徵性符號的運用，創造出意義，而後建構生活秩序。這樣的解釋也許太過空洞，但的確使我們更容易分辨。廣泛來說，提到經濟，我們關切的是人類生產、交換與消費的過程。談到政治，我們要探討的是權力如何在社會上被集中、分配和利用。說到文化，則我們所欲了解的就是人類如何生存，個人和團體又如何建構起彼此了解的秩序和意義，以方便溝通。很重要的一點是，在觀察社會生活的「各面向」時，不可將個別活動和整體分離。當人們在

辛勤工作一日後，來點娛樂活動時，他們並沒有從「經濟活動」轉為「文化活動」。倘若如此，只怕人們將無法自他們在日常的工作中，獲得任何意義和樂趣。同樣地，狹隘地認為所有藝術、文學、音樂、電影等才是文化的表徵也不盡然正確。雖然他們確實是一種重要的表達方式，並因此而產生重要的意義，但其象徵意義絕不僅侷限於文化面。（John Tomlinson，2005：20～21）

　　從上述的內容可以了解，文化的表達方式絕對不僅侷限在某些領域；相反的，凡是人類所做的一切，都與文化有所關聯。尤其在全球網路發達的現在，人與人之間的聯繫變得更加密切，充斥在交流中的活動，使得「文化」一詞的定義變得更加繁雜。在生活中是這樣，轉化到電影裡的內容也是這樣。

　　電影可以說是生活的一種延伸，因為有了生活上的林林種種，也才會有創作電影的動力與基礎。所以在生活中與文化相關的事物不斷地發生，在電影裡也就充滿了這樣的情況。

　　但是就如前面提到的，文化意象必須透過生理意象或心理意象或社會意象的手法才得以呈現；也就是如果在電影中出現的生理意象或心理意象或社會意象中包含了文化性，那麼此類的意象就可以另闢蹊徑的稱為文化意象。舉例來說，在驚悚片《奪魂鋸》中，兇手約翰身為一名癌症末期病患，卻不想輕易地向現實與這個社會的救濟屈服；相反的，他開始對那些不尊重自己生命的受害者下手。他設計了一連串的「測試」，以威脅受害者生命的方式讓受害者們「不得不」接受專屬於他們每個人的考驗。雖然多數的受害者無法從這生死存亡的遊戲當中逃脫，但也有少數逃脫了遊戲這個困局的受害者，最後反而成為了約翰的左右手，配合著約翰的計畫，繼續給予其他受害者永不休止的「測試」；直到了約翰因病死去，這樣的遊戲卻仍舊尚未終止。

　　這樣有關支配生死的問題，屬於社會意象的一種。因為這其中包含了大量支配著觀眾對生與死的觀念的念頭，有著影響其他

人想法的權力意志。不過這裡的社會意象就不僅僅只是社會意象而已，因為生與死的問題牽涉甚廣，與宗教信仰或者是文化觀念有關，在不同的文化觀念下就會有不同面對生與死的態度；但是在《奪魂鋸》片中的導演使用的手法，明顯地就是扮演著一個旁觀者——也就是上帝——的角色，他把控制生與死的權力交給了片中的癌末病人約翰，很明白地讓約翰運用各種的手法去支配他人的生死。這樣的手法，將自己當成了可以賦予人生命與帶走人活著的權力的角色，很顯然地就是一種媲美上帝的觀念，在文化觀念中，屬於創造觀，而終極信仰自然就是上帝。所以以《奪魂鋸》為例的話，我們可以用一個簡單的圖形來表示它的文化意象的內涵：

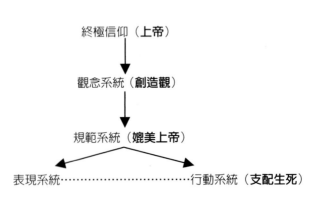

圖 5-1-3　電影《奪魂鋸》文化意象示意圖

　　從上圖可以清楚的看出，在《奪魂鋸》片中的文化意象存在的方式。它透過了社會意象的手法，襯托出了在創造觀型文化當中的信仰觀念，這樣的手法既然牽涉到一種文化的層面，自然而然地就屬於一種「文化意象」。因此，從這裡我們可以了解，文化意象不會以單一的方式出現在電影之中，它必須透過生理意象或心理意象或社會意象的呈現方式，將其內蘊性展現出來。

　　相反地，在《奪魂鋸》片中，兇手出現在受害者面前的方式，都是透過影片，使用一個戴著詭異面具的玩偶與錄音機的搭配出現，轉達給受害者他們所需要接受的考驗內容。在這裡的玩偶自然而然地代表著一個地獄來的使者的角色，從它的外表不難聯想到這樣的地步。所以這裡使用了一種心理意象的手法，利用了人們對於「未知」的恐懼，再配合著影片中玩偶出現時的詭譎氣氛，成功地營造出了兇手的深不可測。但是此一意象便與文化意象搆不著邊，因為對於「未知」的恐懼與對可怕的外型有著不祥的預兆，這是一種普遍的意識，並不是任何一個文化觀念下的產物。所以在這樣的意象運用中，單純的就只是利用人與人之間的「共識」，創造出了一個兇手的角色，並不包含任何的文化性在裡頭；所以此類無法升格為文化意象的意象使用，就單純地停留在心理意象的階段。

　　再者看國片《佛跳牆》當中的濟公活佛，當他救了被頭陀騙去全身財物與衣裳的張文魁時，因見張文魁全身一絲不掛而不敢離開河邊，便權宜地將自己身上的袈裟脫下讓給張文魁穿，並不顧慮在場觀看的民眾眾多（倒是有說出兒童不宜之類的話，要小孩子迴避），反而很自然地拉著穿上袈裟的張文魁便往市集裡頭走去，甚至大剌剌的走進了酒樓，坐下便大方地點起酒食請張文魁吃。在東方的氣化觀型文化之下，人活著便是要與大自然和諧共存，因為一切都是精氣化生，所以在此精氣的範圍裡頭，所有的一切都應該要和諧自然、不起衝突；在觀念系統的表現上自然是氣化觀，而終極信仰便是「道」。片中的濟公活佛體現了此一觀點，雖然呈現的手法是種生理意象，給人放蕩不羈的感覺，但在無形中已經顯現了一種文化專有的特質，所以這樣的意象表現就屬於一種文化意象的呈現。如果以《佛跳牆》為例的話，可以下圖說明其中的文化意象：

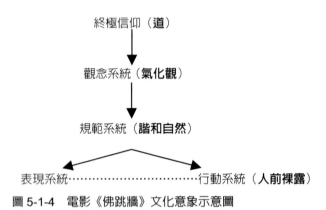

圖 5-1-4　電影《佛跳牆》文化意象示意圖

　　因此，從上圖可以清楚地看出來，在電影《佛跳牆》中，有這樣一個文化意象的存在。它透過了生理意象的呈現手法，更深層的表達出了一種文化形態之下的觀念與行動，所以這類型的意象就可歸類為文化意象的一環。而同樣地，這裡的文化意象依舊不是以單一的方式呈現在觀眾眼前，而是透過了生理意象的手法轉化為一種文化的特色來體現。這也說明了文化意象的複雜性，很難透過單一的手法在電影中出現，通常還是得搭配著生理意象或心理意象或社會意象的出現一起使用。只是這樣的意象手法很容易被觀眾或分析者忽略，往往都被解釋成單純的意義，而忽略了其實在這些表面的意義背後，還牽涉到了有關一個文化的特殊存在。

　　相反的，在片中的頭陀因為可以以低廉的代價換到濟公活佛使用了障眼法變出來的珍珠而沾沾自喜。這裡也運用到了一些心理意象的手法，就是人們很容易單純地只看待事物的外表，而忽略了事物真實的內在是否如同外表一般的具有價值。這裡的心理意象也是運用了觀眾們對事物的共同意識，也就是人們很容易被

虛有其表、魚質龍文的事物給矇蔽了雙眼，自以為佔到了便宜，殊不知其實吃虧與佔便宜之間僅僅一線之隔。像是此一意象的出現，就不能夠歸類為一種文化意象，因為在這一意象中並沒有包含任何有關文化觀念的暗示，而只是單純的利用了觀眾的同理心與共識，創造出了一個大家看了都會會心一笑的劇情與意象。

像是以上所舉的例子，其實在不同文化觀念下所創作出來的電影，或多或少的都會包含一些該文化的意涵在裡面。但在現代這個文化也慢慢邁向全球化的時代，其實大部分的電影創作作品裡頭，出現的文化意象往往也不單單只是一個文化觀念就可以解釋的。資訊的爆炸與融合，讓文化也產生了劇烈的震盪，這一點在電影的表現手法上，其實已經是種不容忽視的存在。只是大部分的電影創作還是容易侷限在自己所屬的文化觀念裡頭而無法跨越各文化系統之間的那一條界線。此類的電影作品也就不能被評比為較劣質的作品，因為這只是創作電影者的視界是否夠寬廣、他的文化程度到達哪一種地步的表現而已。即便是這樣，對於電影觀賞者與分析者、研究者而言，最重要的並不是去批判一部電影中所包含的文化意象的多寡，而是應該要重視電影中出現的生理意象、心理意象、社會意象是否包含著文化的質素在裡頭，進一步去發覺並分析為什麼有這類型的文化意象的運用。畢竟「文化」一詞的包含甚廣，任何人類有知覺或無意識的活動往往都離不開文化的範圍。在電影的創作中也是這樣，因為電影離不開生活中種種發生的事故（即使是文學改編電影，其取材多半來自生活），自然而然地就也離不開「文化」的範疇。

因此，當研究者、分析者或觀賞者在欣賞一部電影的同時，最重要的並不再只是如何去批評劇情的走向合不合理、電影裡頭的聲光音效使用的恰不恰當、演員表演的精湛與否等問題，甚或者拍片時投入的資金的多寡，這些雖然都有可能是影響一部電影在播放時給人們精采與否的感覺的因素，但是如果忽略了電影中

特意或者不經意出現的意象內容，那麼即使再精采的電影，看起來也就自然地失去了它所依恃的根本──也就是文化。因為人們的生活怎麼也離不開文化，甚至仍不斷地「創造」文化，所以如果失去了這個「根本」，那麼所有的事情也就失去了意義。也因為這樣，文化意象在電影中的存在可以說是一種自然、一種基礎，所有的創作都應該奠基於此。其他創作是如此，電影的創作也應該如此。

第二節　電影文化意象的內蘊性

在前節說明了文化意象的由來後，本節將討論電影文化意象的內蘊性。但倘若要討論到電影文化意象的內蘊性，那麼就得先決定採取何種文化研究的角度去看電影文化意象。

在這裡，依便採取「一個歷史性的生活團體表現他們的創造力的歷程和結果的整體」的界定方式 （沈清松，1986：24） ；而這個界定還可分列出五個次系統，包括終極信仰、觀念系統、規範系統、行動系統與表現系統。

所謂終極信仰，是指一個歷史性的生活團體的成員由於對人生和世界的究竟意義的終極關懷而將自己的生命所投向的最後根基；如希伯來民族和基督教的終極信仰是投向一個有位格的造物主，而漢民族所認定的天、天帝、天神、道、理等等也表現了漢民族的終極信仰。所謂觀念系統，是指一個歷史性的生活團體的成員認識自己和世界的方式，並由此而產生一套認知體系和一套延續並發展他們的認知體系的方法；如神話、傳說以及各種程度的知識和各種哲學思想等都是屬於觀念系統，而科學以作為一種精神、方法和研究成果來說也都是屬於觀念系統的構成因素。所謂規範系統，是指一個歷史性的生活團體的成員依據他們的終極信仰和自己對自身及對世界的了解而制定的一套行為規範，並依

據這些規範而產生一套行為模式；如倫理、道德（及宗教儀軌）等等。所謂表現系統，是指一個歷史性的生活團體的成員用一種感性的方式來表現他們的終極信仰、觀念系統和規範系統等，因而產生了各種文學和藝術作品。所謂行動系統，是指一個歷史性的生活團體的成員對於自然和人群所採取的開發和管理的全套辦法；如自然技術（開發自然、控制自然和利用自然等的技術）和管理技術（就是社會技術或社會工程，當中包含政治、經濟和社會等三部分：政治涉及權力的構成和分配；經濟涉及生產財和消費財的製造和分配；社會涉及群體的整合、發展和變遷以及社會福利等問題）等。（沈清松，1986：24～29）

　　縱是如此，上述的界定並不是沒有問題。如五個次系統既分立又有交涉，要將它們併排卻又嫌彼此略存先後順序，總是不十分容易予以定位；又如表現系統所要表達的除了終極信仰、觀念系統和規範系統等等，此外當還有呈現它自身，也就是由技巧安排所形成的一種美感特色，而這都在一個「表現」（將終極信仰、觀念系統和規範系統現出表面來或表達出來）概念下被抹煞或被擱置了。雖然如此，這個界定所涵蓋的五個次系統作為一個解釋所需的概念架構，卻有相當的實用性，所以這裡也就予以沿用了。而從相對的立場來說，這比常被提及或被引用的另一種包含理念層、制度層和器物層等的文化設定或包含精神面和物質面等的文化設定更能說明文化世界的內在機能和運作情況。而它跟不專門標榜「物質進步主義」意義下的文明概念是相通的。也就是說，文化和一般廣義的文明沒有分別，彼此可以變換為用。而這倘若真要勉為理出一個「規制」化的系統來，那麼重新把這五個次系統整編一下，他們彼此就可以形成一個這樣的關係圖（周慶華：2007a：183～184）：

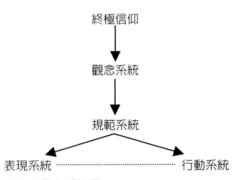

文化

終極信仰

觀念系統

規範系統

表現系統 行動系統

圖 5-2-1　文化五個次系統圖（資料來源：周慶華，2007a：184）

　　當中終極信仰是最優位的，它塑造出了觀念系統，而觀念系統再衍化出了規範系統；至於表現系統和行動系統，則分別上承規範系統／觀念系統／終極信仰等（表現系統和行動系統之間並無「誰承誰」的情況；但它們可以互通〔所以用虛線來連接〕。如「政治可以藝術化」而「文學也會受政治／經濟／社會影響之類」）。（周慶華，2007a：185）

　　文化性要有系統區別作用，必須以深層性的觀念系統中的世界觀為標誌，所以才有三大文化系統的稱呼，包括創造觀型文化、氣化觀型文化與緣起觀型文化。

　　在創造觀型文化方面，它的相關知識的建構（及器物的發明），根源於建購者相信宇宙萬物受造於某一主宰（神／上帝）；如一神教教義的構設和古希臘時代的形上學的推演以及西方擅長的科學研究等等，都是同一範疇。在氣化觀型文化方面，它的相關知識的建構，根源於建構者相信宇宙萬物為自然氣化而成；如中國傳統儒道義理的構設和衍化（儒家／儒教注重在集體秩序的經營；道家／道教注重在個體生命的安頓，彼此略有「進路」上的差別），正是如此。在緣起觀型文化方面，它的相關知識的建構，

根源於建構者相信宇宙萬物為因緣和合而成（洞悉因緣和合道理而不為所縛就是佛）；如古印度佛教教義的構設和增飾（如今已傳布至世界五大洲）就是這樣。（周慶華，2007a：185）依上述的五個次系統分別填入內涵，可得出三大文化系統的特色，如下圖：

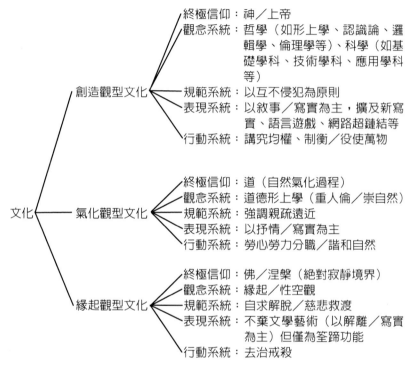

文化

創造觀型文化
終極信仰：神／上帝
觀念系統：哲學（如形上學、認識論、邏輯學、倫理學等）、科學（如基礎學科、技術學科、應用學科等）
規範系統：以互不侵犯為原則
表現系統：以敘事／寫實為主，擴及新寫實、語言遊戲、網路超鏈結等
行動系統：講究均權、制衡／役使萬物

氣化觀型文化
終極信仰：道（自然氣化過程）
觀念系統：道德形上學（重人倫／崇自然）
規範系統：強調親疏遠近
表現系統：以抒情／寫實為主
行動系統：勞心勞力分職／諧和自然

緣起觀型文化
終極信仰：佛／涅槃（絕對寂靜境界）
觀念系統：緣起／性空觀
規範系統：自求解脫／慈悲救渡
表現系統：不棄文學藝術（以解離／寫實為主）但僅為筌蹄功能
行動系統：去治戒殺

圖 5-2-2　三大文化系統內涵特色圖（資料來源：周慶華，2007a：186）

　　由此也可見，三大文化系統的文化形式為一而文化實質卻大有差別。這如果還要進一步了解為什麼西方有所謂的政治民主和科學發達等而非西方則否的問題，那麼就可以這麼說：西方國家，長久以來就混合著古希臘哲學傳統和基督教信仰，這二者都預設（相信）著宇宙萬物受造於一個至高無上的主宰，彼此激盪後難

免會讓人（特指西方人）聯想到塵世創造器物和發明學說以媲美造物主的風采，科學就這樣在該構想被「勉為實踐」的情況下誕生了（同為古希伯來宗教後裔的猶太教和伊斯蘭教，在它們所存在的中東地區因為缺乏古希臘哲學傳統的「相輔相成」，就不及西方那樣成就耀眼）。至於民主政治，那又是根源於基督徒深信「人類的始祖」因為背叛上帝的旨意而被貶謫到塵世，以致後世子孫代代背負著罪惡而來；而為了防止該罪惡的孳生蔓延，它們設計了一個「相互牽制」或「互相監視」的人為環境，也就是所謂的民主政治（一樣的，信奉猶太教或伊斯蘭教的國家並沒有強烈的「原罪」觀念或根本沒有「原罪」的觀念，所以就不時興基督徒所崇尚的那種制度，而終於也沒有開展出民主政治來）。反觀信守氣化觀或緣起觀的東方國家，他們內部層級人事的規畫安排或淡化欲求的脫苦作為，都不容易走上民主政治的道路。因為人既被認定是偶然氣化而成，自然就會有「資質」的差異，接著必須想到得規避「齊頭式平等」的策略以朝向勞心／勞力或賢能／凡庸分治或殊職的方向去籌畫；而一旦正視起因緣對所有事物的決定性力量，就不致會耽戀塵世的福分和費心經營人間的網絡。同樣的，科學發明沒有可以榮耀（媲美）的對象，而「萬物一體」（都是氣化或緣起）或「生死與共」的信念既已深著人心，又如何會去「戡天役物」而窮為發展科學？顯然各文化系統彼此形態不同，從終極信仰以下幾乎沒有一樣可以共量；這一旦要有所相強（被強迫者倘若想仿效對方，那麼也不過是「邯鄲學步」，終究要以「超前無望」的憾恨收場），前景勢必不會樂觀。（周慶華，2007a：187～188）

當然，世界現存的三大文化系統雖然便於讓人歸類分析出某些意象可以代表的文化性，但其中卻仍舊存在著一些尚未解決的問題。

　　這些問題大體上是創造觀型文化鑄下過多不堪的典範以及氣化觀型文化和緣起觀型文化太大意的隨波逐流，而造成如今舉世瘋狂的爭權奪利和耗用地球有限資源的「全球化」浪潮。我們知道，創造觀型文化所崇尚的天國（人被創造後雖然「犯罪」被貶謫到塵世間，但最終還是渴盼重回上帝身邊）信念過深，會反過來企圖「埋葬」現實世界。所謂「基督教的傳統教示，塵世的歷史是有它確切的起始和結束的，真正有價值的東西僅存於上帝所在的天國。這種強調『他世』的說法，往往導致人們對今世物質世界的罔顧或甚至無度的榨取，而助長生態的破壞和物質的消耗。基督教學說的其他缺點，就是有關『支配萬物』的觀念；它一直被人們利用來作為殘酷地操縱及榨取自然的理據」（撮自雷夫金〔Jeremy Rifkin〕，1988：355～361），說的一點也不含糊。雖然有些新神學家已經在「重新界定『支配萬物』的意義。他們主張任何剝削或殘害上帝創物的舉動都是有罪的，而且也是叛逆上帝意旨的一種褻瀆行動；同樣的任何破壞所賦予自然世界的固定意旨和秩序，也是一種罪行和叛逆。因此，許多新神學家指出，所謂『支配萬物』並不意味人類有權剝削大自然，它的真義乃是指管理大自然」（同上），但因為「錯誤」已經鑄成且積重難返（西方人不可能從可以維持霸權的科學中收手），這些讜論未免「緩不濟急」而徒留遺憾罷了。還有創造觀型文化所內蘊的塵世急迫感，長期以來不斷地有意無意的衍生出一種暴力愛，以「強迫接受憐憫和教誨」的方式在對待非西方世界的人；它所要索得非西方世界的人「悔過」的承諾，已經低估了非西方世界的人的「求生之道」（也就是不跟西方世界的人一般見識）。這代表了裡面隱含有西方世界的人既不了解自己也不了解他人的近於「全盲」的問題。所謂「一個正視挑戰並接受對它和對我們時代整個文化的共同生活的審判的基督教，可以為人們應付更嚴重困境的方式作出深遠的貢獻。基督教的作用不在於它似乎可以成為政治、經濟和社會

的替換物。基督教本身不是在技術世界中建立起的不同的工程，也不是另一種管理城市和處理國際事物的方式；但基督教可以為新的希望提供基礎。因為透過對基督教的信仰，它賦予人們以『天國公民』的希望，同時伴隨著塵世的責任感。在這裡人們敢於承認自己真正的罪惡，同時基督教能夠對社會衝突提供富有成效的抨擊；因為透過對基督教的信仰，它使人們意識到即使歷史的分化不能清除，『我們都在基督裡合一』」（塞爾〔Edward Cell〕，1995：120），像這種把塵世的責任扛在一身的「自我陶醉」模樣，不啻暴露了西方世界的人的普同幻想和支配欲望，難免要成為衝突或紛爭的根源。而所有當今所見的能源短缺、環境破壞、生態失衡和核武恐怖等後遺症，也就是從這兩點（指崇尚天國的信念過深和塵世的急迫感）「發端」。氣化觀型文化和緣起觀型文化原不是這個路數的；但從一個多世紀以來隸屬於這兩個文化傳統中的人憚於西方科技的威嚇脅迫，也都挺不住而被收編「隨人起舞」了；以致已現的能趨疲徵象的「沒有明天」的後果，也就得由大家來「分攤」承受。此外，全世界所一起挺進的後現代／後資訊社會，這種更自由化的生活形式所帶來的刺激、快感和新浪漫情懷，卻是以虛無主義為代價的。西方社會從現代起「放逐」造物主而追求「自主」性（自己想當上帝第二），所藉來代替失落的終極關懷的是哲學和科學；而哲學和科學到了為追求更大自由的後現代也一併被放逐了，人們從此生活在一個沒有深度且支離破碎的平面的世界中。為了避免繼續「迷失」，一些有識之士已經看出必須「超越後現代心靈」，重返對造物主的信仰，才能挽回嚴重扭曲的人性和化解塵世快速沉淪的危機。非西方社會本來沒有「靈性復興」的問題（因為信仰不同的關係），但已經追隨西方社會的腳步走到了現在，自然也得同樣面對必須「自我拯救」（策略有別於西方世界的人）的關卡。（周慶華，2007a：188～190）

　　再次要談的是世界現存三大文化系統未來要如何「良性」的競爭問題。先前由於西方社會「現代」化的成就光芒四射，非西方社會不免暗生企慕而有踵武西方社會後塵的「現代化」思潮和作為。它所涉及的是一個社會的經濟、政治、技術和宗教等等的持續變革。因此，有人就給「現代化」作了這樣的定義：「開發程度較低的社會為達到和開發程度較高的社會相同的水準而發生的變革過程」。再具體一點的說，這種變化過程所要塑造的社會特質，約有「（一）穩定發展的經濟；（二）社會文化逐漸走向非宗教神權的文化特質；（三）社會上的自由流動量應增加並受鼓勵；（四）社會和政治的決定應採納大多數人的意見，鼓勵社會上的成員參加政策性的決定；（五）社會成員同時應具包括努力進取的精神、高度樂觀、創造並改變環境的毅力以及公平並尊重他人人格的價值在內的適合現代社會的人格」等幾項。（張建邦編著，1998：28）這都是以西方社會為模本所從事的「自我改造」工程。如果說現代化「乃是一個社會從原有傳統中為追求體現幸福或提高人民生活水準和改善生活品質而進行的社會全面性轉化的變遷過程」（同上），那麼這就是非西方社會普遍向西方社會取經所造成的風潮。然而，這裡面所隱藏的支配／被支配的權力關係，卻很少人去留意而有所「慚惡」式或「奮起」式的覺醒。這可以分兩方面來談：第一，非西方社會被西方社會支配的「奴事」的警覺性不夠。長久以來非西方社會在西方文化強力的衝擊下，紛紛走上西方社會所走過的或正在走的「政治民主」、「經濟自由」和「科技領航」等等「現代」化的道路。當中政治現代化和經濟現代化部分，始終走得步履蹣跚，自然不必多說（非西方社會很難學好西方社會的管理方式或遊戲規則）；而以工業化為主的科技現代化，問題更多。如科技現代化所預設的不外是：西方民族或種族優越感、視科技現代化為一世界性和必然性的時代潮流、科技優越或萬能主義的思想、把科技現代化等同於進步主義來看待等

等。這不只無法檢證，還有誤導他人的嫌疑（驗諸許多第三世界國家實施科技現代化的結果，幾乎要瀕臨崩潰和破產的邊緣，可以確定這點）。又如科技現代化帶來了生態環境的破壞、能源的枯竭和核武等後遺症，至今仍沒有人能想出有效的辦法來挽救（只能偶爾作些消極的抵制或小規模的控制）。非西方社會既然要實施科技現代化，那麼受西方人宰制和參與了現代化持續性噩運的行列等後果絕對免不了。換句話說，科技現代化（對非西方社會來說這依舊是「現代進行式」的）是一條「不歸路」，而非西方社會正隨人腳跟盲目的走在它上面。第二，西方人支配非西方社會所存的「普同幻想」的欠缺合理性。理由在西方人信守的原罪觀一旦發用後，勢必以一種「暴力愛」收場（既不信賴別人，又要試著去感化別人，以彰顯自己特能包容別人的罪惡；殊不知別人未必有罪惡感，也未必需要他們強來感化）。這種暴力愛的背後，隱隱然的存在著人自比上帝的妄想（周慶華，2007a：190～192）：

> 罪就是對上帝的反叛。如果因為有限和自由相混，見處於理想的可能性中而不能說它無罪的話，那麼它一定是有罪的，這是由於人總自詡是自己有限中的絕對。他力圖將他有限的存在變為一種更為永久、更為絕對的存在形式。人們一廂情願地尋求將他們專斷的、偶然的存在置於絕對現實的王國之內。然而，他們實際上總是將有限和永恆混為一談，聲稱他們自己、他們的國家、他們的文明或者是他們的階級是存在的中心。這就是人身上一切帝國主宰性的根源；它也說明了為何動物界受限制的掠奪欲會變成人類生活中無窮的、巨大的野心。這樣一來，想在生活中建立秩序的道德欲望就跟想使自己成為該秩序中心的野心混雜在一起，而將一切對超驗價值的奉獻敗壞於將自我的利益塞入該價值的企圖之中。生活和歷史有組織的中心必須超

越生活和歷史本身。因為在時間上、歷史上出現的一切太平面、太大不完全，無以成為它的中心。但由於人認識的侷限性、由於希望自己能克服自身的有限這兩點，使他註定會對局部有限的價值提出絕對的要求。簡單的說，他企圖使自己成為上帝。（尼布爾〔Reinhold Niebuhr〕，1992：58）

這一自比上帝的妄想，終於演變成帝國主義而進行對「他者」的支配、懲治、甚至無度的壓迫和榨取：「西方資產階級把基督教世界之外的異教地區是為『化外之邦』，所以當他們獲得了生產力的迅速發展所賦予的巨大力量，可以向海外擴張時，他們所使用的武器並不僅僅是大砲，而且也有《聖經》；不僅有炮艦，而且也有傳教士」。（呂大吉主編，1993：681）這在早期是靠著強大的軍事力量征服別人，後來則是靠著文化的優勢侵略別人，始終有著「血淋淋」式的輝煌的紀錄。換句話說，原罪觀假定了人人都會犯罪，而一個基督徒自比上帝（這是就整體西方基督教世界的情況來說，不涉及個別沒有此意的基督徒），橫加壓力在非基督徒身上以索得悔過的承諾，卻忘了他自己的罪惡已經延伸到對別人的干涉和強迫服從中。（周慶華，2007a：193～194）

　　由以上的分析，可以知道世界現存三大文化系統是可以有效的區別，並可據為解釋文化與文化之間所存在的各種現象差異。而這在「社會」上的文化既然可以這樣解釋，那麼存在藝術、文學方面的文化也可以這世界現存三大文化系統來解釋；而融合了各種藝術與文學的電影當然也可以這三大文化系統來分析、歸類。

　　在電影中的各種意象以文化觀念的方式存在，如果要仔細分類，可以簡單的分出生理意象與心理意象屬於行動系統；社會意象則是屬於規範系統；而最高層級的文化意象則以觀念系統的方式存在電影裡。這樣的分類可以下圖表示：

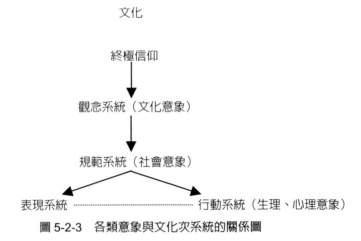

圖 5-2-3　各類意象與文化次系統的關係圖

　　因此，當我們發現了電影中出現的生理意象或心理意象，都
是屬於行動系統的一種表現方式；如果此類意象可以上推出一種
權力意志的解釋，就等同於可以推衍出文化系統中的規範系統；
又如果從規範系統（電影中的社會意象）可以再往上推衍出觀念
系統，那就代表此一意象是屬於文化意象的一環。而這也就是電
影文化意象的內蘊性所在。也就是說，電影的文化意象是內蘊於
電影的生理意象或心理意象或社會意象中，它也可以觀念系統中
的世界觀來解釋為所專屬的特性。其實，從圖 5-2-3 來看，電影的
生理意象、心理意象和社會意象也都帶有文化性，只是那都是淺
層性的；只有到深層性的世界觀（終極信仰已內在其中），才足以
定位具有「系統別異」作用的文化意象。

　　在電影裡頭，或多或少的使用意象來比喻或象徵導演、編劇
心中想表達的意念，而這些意念大都出於對人文環境的關懷與對
社會無法排遣的憂慮。只是在不同的文化環境中，所使用的手法
或多或少有所不同；即使使用了相同的手法（比如燈光的轉換、
慢鏡頭的使用、遠焦鏡頭的拍攝等），因為身處的文化環境並不相

同，自然表達出來的意思也就不一樣。比如說許多暗色燈光的使用，在西方世界的電影裡往往代表著一種外在的情境，所以只牽涉到生理、心理意象的層面，所暗喻的是即將到來的恐怖、未知的情事；但在東方世界的電影裡頭，這樣的燈光使用往往有更深一層的寄寓，畢竟多數的東方國家都曾被強權殖民過，所以暗色的燈光往往代表了對社會的憂慮與對前景的不看好或者意外事件的發生。諸如此類的社會意象，就可以再往上推衍出觀念系統；也因此這樣的手法在東方世界的電影裡，常常就可以升格為一種文化意象。

就如同使用三大文化系統來看全球化的問題一樣，電影的創作也受到全球化的腳步影響，漸漸地在創作的過程中加入了許多不同的元素。像是西方的電影開始也加入了許多東方的思考，比如說禪、自然、武功等。這些本不屬於西方宗教信仰中的思考模式，因為全球化的影響，或多或少也成了西方電影中重要的元素。而在東方的電影也一樣地受到西方世界的思想浪潮的影響，加入了許多諸如動畫、化妝、爆破等的技術，讓電影的整體性顯得愈加完整。

但是這其中仍舊有不少問題有待解決。就像西方世界的電影的武打鏡頭，以往強調的是對招之間的力與美的展現，強而有力且經過安排的打鬥更加凸顯西方人在體態上的優美與協調；但是現在加入了東方武俠的功夫元素，西方世界的電影在武打的場面上，漸漸地失去了「力」的元素，轉而為強調「美」，重視的是招式與招式之間的美感與流暢度，反而忽略了在肌肉發達演員身上多下點展現身材的功夫，讓許多演員空有一副好身材卻無法展現，只是不斷地做些有如模特兒般的「定點姿勢」。相反的，在東方世界的電影受到西方世界的思考衝擊之後，大量的動畫使用，反而讓劇情看起來有些不自然。以往東方世界的電影強調的是人與人之間的關係，但現代的電影卻轉而為強調「獨善其身」的動

畫演出：讓演員與演員之間的互動變少了，反而是特寫的場面不斷；而許多英雄式角色不斷地推陳出新。這與東方世界以往的思考起了很大的衝突，也讓觀眾在觀看這類使用了大量動畫的電影時感覺到一種莫名的突兀。

因為在無形之中，每個人都受到自己所處的文化環境的影響，即使自己並不覺得，但是當我們在看電影演出的同時，就會發現到許多與自己想法格格不入的地方。因為電影裡頭包含了許多的文化性，所以當某些電影橋段與自己所接受的文化教養並不相同時，自然而然地觀眾就會生出一種無形的排他性，也就是無法接受與自己所信守的文化觀念不同的事物。雖然有些電影的確是一代名作，但是並不代表其中所展現出的內容與過程能被「所有」的觀眾所接受。在探討電影中的文化意象時，這個問題（如何避免觀眾產生排他性）是很重要的。

第三節　電影文化意象的系統差異類型

探討完了電影文化的內蘊性後，可以確定的是電影文化意象以觀念系統的方式存在文化的五個次系統內。也因此，電影文化意象就有了系統上的差異；因為文化系統有著創造觀型、氣化觀型、緣起觀型的差異，所以電影文化意象在表現上也就有這三種系統的差異。

在創造觀型、氣化觀型、緣起觀型等三大文化系統中，所見在表現上最大的差異，自然而然地顯現於「想像」這一層面。因為在西方世界的創造觀中，有兩個世界可以讓人「遙想」和「揣測」（周慶華等，2009：262），而另二系文化系統則缺乏這樣的世界觀，相對的在「想像」上的表現力就較弱。這樣的狀況可以簡單的圖形表示：

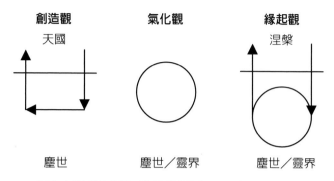

圖 5-3-1　三大文化系統塵世／靈界關係圖（資料來源：周慶華，2008：106～108）

　　以想像力為依據，電影的發展踏上了與詩的發展同一條路上；電影與詩一樣，最獨特的地方顯現在「想像」這一層面。在西方，「浪漫詩人稱頌想像力為一種洞視世界的媒介，以及詩的寫作的制衡力量。柯立芝認為想像力是『形式的精神所在』：一首詩的統一性來自詩裡洋溢的想像視景，而非光遵循一切外在成規所產生的。一首詩不像一部按藍圖設計出來的機器，而是一個有生命結構，因本身所固有的重要原則所構成。想像力在本質上說，是一種活動力，能制限它所涵蓋的事物。華滋華斯以同樣的精神說應當給予事物『某種想像力的色彩』。浪漫詩人的想像力理論促成了對於嚴謹成規（諸如已衰落的新古典主義以及任何狹義的自然主義或寫實主義）的不信任態度。一首詩是一個自成自律的創作，詩裡的世界即使跟現實世界有所關聯，也必有區別」。（姜森〔Robert Vincent Johnson〕，1980：32～33）這不僅在前現代派的浪漫主義時期如此，連更早的古典主義和寫實主義時期也是如此（這只要看看荷馬的史詩《伊利亞特》《奧德賽》、旦丁的《神曲》和彌爾頓的《失樂園》等描寫天上人間及其歷險爭鬥情節的「高度揣摩」狀況，就可以知道它的樣子）、甚至演變到現代派／後現代派／數位派等一樣沒有減低絲毫。換句話說，倘若少了想像，那麼一切的自由幻變和新啟通路等都會難以「克盡其功」。（周慶華等，2009：261～262）

　　相對上，氣化觀型文化傳統但以「內感外應」見長，想像力不容易醞釀，也少有發揮的機會，以致迄今在仿效人家的詩作上依然「難以企及」。至於緣起觀型文化傳統既然以「逆緣起解脫」為宗旨，自然也不會窮於發展想像力（但因為它的文化背景有部分貌似創造觀型文化，所以輾轉造就了不少詩偈也可見另類的聯想翩翩）。它們的更深因緣（換個面向看待），乃在於創造觀型文化有兩個世界可以讓人「遙想」和「揣測」，而另二系文化則相對匱乏（如上述）。（周慶華等，2009：262）

　　在上圖中，緣起觀型文化所預設的涅槃（佛）境界，只是解脫後的狀態（也就是生死俱泯），迥異於創造觀型文化所預設的天國的實有。只不過該境界的趨入不易，仍有可以臆測的空間，所以它的筌蹄式的詩偈還是有某種程度的想像力發揮。唯獨氣化觀型文化受限於氣化「一體」的世界觀，儘往高度凝鍊修飾用語上致力，至今依舊跨域不易成功。（周慶華等，2009：263）

　　我們知道，想像是創作事物的根本，而創造觀型文化中人就是那樣「因緣際會」的佔有了該一權利。所謂「人類受造的目的，是為了創造；唯有創造，人類才能以榮耀回報造物主」，（魏明德〔Benoit Vermander〕，2006：15）這說的是事實，但不是全人類；只有有受造意識的人才會這樣衝刺。因此，同樣要講究創新的新詩，在這個環節上理所當然的得再運用想像力「創新」下去。這在西方人不必言宣，就會有人繼起勉為突破（難保將來不會出現更新潮的作品）。（周慶華等，2009：263）

　　過去中國傳統原有系統內的基進求變的觀念。所謂「夫設文之體有常，變文之數無方，何以明其然耶？凡詩賦書記，名理相因，此有常之體也；文詞氣力，通變則久，此無方之數也。名理有常，體必資於故實；通變無方，數必酌於新聲。故能騁無窮之路，飲不竭之源。然綆短者銜渴，足疲者輟途，非文理之數盡，乃通變之數疏耳」、（范文瀾，1971：519）「夫文學不能立古人之

前，猶之人類不能出社會之外。然而改革社會，豪傑之所能為；則變化古人，亦文學家之有事乎！變化如何？曰：仍其義，變其例；仍其例，變其義」（郭紹虞等主編，1982：514）和「蓋文體通行既久，染指遂多，自成習套。豪傑之士亦難於其中自出新意，故遁而作他體以自解脫。一切文體，所以始盛終衰者，皆由於此」（王國維，1981：25）等等，都道出了歷史上文人的心聲；而實際上古來的詩詞歌賦等文體也不斷在「小幅度」更動向前推衍（光是詩，就有各種古體詩和近體詩等「詩體代變」的情況），但這一切都無從跟新詩的全面性「解放」相比。判分兩橛而不再相涉的結果，就是如今這樣「中不中，西不西」的局面（也就是傳統詩沒得著延續，而西方自由詩又僅是半吊子影附，兩相落空）。（周慶華等，2009：263～264）

正如上所述，詩作的發展在西方世界有著長足的進步，因為他們有一個「實質的對象」可供他們「遙想」與「揣摩」，所以在創作力上，遠遠地超過另二系文化。相反的，在氣化觀型文化與緣起觀型文化裡，因為缺乏一個可以媲美的對象，所以在想像力的發展上始終舉步維艱。而這樣的情況，在電影裡也是一樣。因為西方的電影創作受到了想像力的影響，才能夠不斷地推陳出新、進入到新的時代，而這樣的發展，也影響到了拍攝電影的手法以及電影實際呈現出來的效果，往往讓人耳目一新。而在其他二系文化中，雖然在電影拍攝的手法上也受到創造觀型文化的影響，但因為始終缺乏一個可以媲美、想像的對象，所以止步在「仿效」，而無法真正地開創屬於自己的風格，這樣的情形尤其在現代／後現代的電影裡頭愈加明顯。看得出此二系文化下的電影創作者有試圖著要拍攝出較前現代電影不同的影片，但因為受制於自己文化觀念的影響，始終無法馳騁想像力去開拓一種新的電影風格，只能以模仿之姿將西方世界的電影當成仿效的對象，模擬著現代／後現代等類型的電影風格。所以在現代／後現代影片的呈

現上，常常會讓人有種並不流暢或者窒礙的感覺，主要的原因就在於這種風格在此二系文化中只是以模仿而創造出來，並非屬於自己的原創。在馳騁想像力這一方面，氣化觀型文化與緣起觀型文化，始終矮了創造觀型文化一截。

「想像」與「創造力」的例子，在創造觀型文化的世界裡很輕易就可以發現。像是電影《楚門的世界》，就是一部很明顯使用了榮耀／媲美上帝的思考邏輯所拍攝出來的電影。在這部電影裡，主角楚門活在一個「被創造」出來的世界「海景鎮」裡（此處所說的「被創造」指的是非上帝所原創的世界，而是由「人類」另外再行創造出來的世界），這個世界充滿了一個人生活中所會經歷的一切，包括了各種提供「食衣住行」等基本需求的資源。在電影一開始，觀眾也許會不明白鏡頭所要述說的故事到底是什麼，鏡頭不斷地追蹤著楚門的一言一行，看似單調的手法讓人抓不到重點。但是隨著故事的不斷前進，漸漸地鏡頭所以會這樣如影隨形地跟蹤著楚門的謎底也漸漸明朗。原來楚門並不如一般人一樣地活在普通的世界裡，相反地楚門是「被挑選」出來的「幸運兒」（隨著故事的進行，會慢慢地明瞭這樣的「幸運」並不真的是幸運），住在一個由攝影團隊所營造出來的「巨大片廠」裡（電影中有假設性的提及此一片廠與中國的萬里長城並列為在月球上可肉眼看到的巨大建築之一），他生活中的一切，雖然也是出自他自己的意願在進行，但其實卻是被攝影團隊精密的控制著。包括了楚門的家庭背景、過從甚密的朋友、他的婚姻等，都是被「安排」好的（片中一度提及設計了要楚門離婚，並且「掉入另一個愛的漩渦裡」）；甚至連大自然的一切，日昇月落、風起雲湧、潮汐的漲退等，都是受控在攝影團隊的手裡。直到一個女孩意外的出現，不按照劇組給的劇本演出，反而和楚門譜出了一段在楚門心中一直無法忘懷的戀情為止，這個「被創造」出來的世界才在楚門的好奇心與決心之下被破壞、被拆穿。

　　在片中，所有的場景看起來是自然和諧而美麗的，一點也無法被察覺那是個「人工的世界」。觀眾隨著鏡頭的引導，一步一步地去解開這個特殊的世界的謎底，直到影片的中期才發現為什麼楚門佔據了電影中絕大部分的戲份，原來是因為這個世界是圍繞著楚門打轉的。

　　很明顯的，這部電影的拍攝手法充分的運用了「想像力」與「創造力」，把一個再簡單不過的生活類型（楚門的生活模式相信與許多的上班族相同）拍攝成了一種特殊的存在。這部電影體現了媲美上帝的思考模式，因為上帝創造了這個世界，所有的一草一木都是上帝精心的傑作，這些是人類原本不可能辦到的事情。但是由於「想像力」與「創造力」的發揮，人類擁有了創造事物的能力，上帝可以創造出來的東西，人類一樣可以創造出來（就如同上帝可以創造人類，而現今的人類也不斷嘗試著創造出機器人一般）。電影中的巨大片廠，可以說是媲美上帝最具體的成果與解釋。而楚門過著被監視的生活，就如同在想法中，我們的一舉一動也躲不過上帝的雙眼一樣；片中的導演所扮演的就是類似這樣一個上帝的角色，從一個凡人無法發現的地方（月亮攝影棚裡）不斷地看著這世界的一切演變。於此同時，導演也掌控著楚門的生活，甚至連他的喜好或恐懼也都被掌控著（例如楚門因為童年看到父親掉入海中失蹤而得了恐水症，這是為了讓楚門不敢離開這個四面環海的攝影棚的一種操控手法），就如同人類在上帝面前也是赤裸的，我們的一切愛惡欲其實都躲不過上帝的眼睛一般。從這些觀點來看這部電影，可以發現電影中的攝影團隊其實已經以「上帝」的角色自居，用著「上帝」的能力在操控著一個普通人類的生活。

　　但此片其實並不單單只是採用了媲美上帝的想法，更重要的觀點其實正是榮耀上帝。在楚門漸漸地感覺到他所生活的世界有些不對勁後，他千方百計的想要離開他所生長的海景鎮到外面（其他國度）看看，雖然從小學立志想當個航海家卻被老師打回票（每

當他有離開海景鎮的想法時，總是會有人阻撓他這樣的想法苩壯）
開始，他看似對外面的世界已經不再抱持著什麼想像，但私底下
卻仍舊千方百計的想辦法要離開。歷經了好幾次的失敗後，有一
場戲是楚門與好友馬龍坐在月光下的橋邊，兩個人喝著啤酒促膝
長談。這時楚門問馬龍是否曾經有離開海景鎮的想法？馬龍回答
楚門的時候，提到了他並不想離開海景鎮，因為他找不到這個世
界上有哪個地方跟海景鎮一樣有著如此美麗的景色，同時他也說
到這美麗的景色，是上帝造物時的傑作。馬龍在這裡提到的上帝，
雖然並不是真的上帝（指的是在月亮上看著這一切的攝影團隊），
但是卻可以讓人由衷地體會到其實在影片中的一切，除了是媲美
上帝所創造出來的以外，在一切的背後，冥冥之中就有一個造物
主的存在，不論這造物主以什麼樣的面貌出現（在片中自然就是
導演克里斯托），祂的存在在每個人心中是獨一無二且不可被取代
的。可見在這部電影中採用了媲美上帝的手法，直接地表達人們
心中那種榮耀上帝的想法。

　　因此，《楚門的世界》一片，其實可以簡單的圖形來表示其中
所蘊含的文化意象：

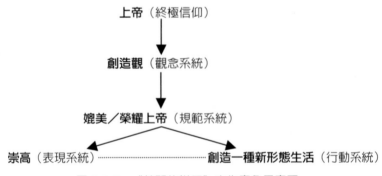

圖 5-3-2　《楚門的世界》文化意象示意圖

　　從上圖可以看出，其實《楚門的世界》創造了一種新形態的
生活（充滿理想狀態，雖然不真實卻美好），而進一步的以文化的
五個次系統回推，可以在規範系統發現這是一種媲美／榮耀上帝
的觀念，在觀念系統則是創造觀，終極信仰方面自然的就是上帝
（而跟行動系統同層次的表現系統，則顯現一種媲美上帝創新的
崇高美感）。

　　反過來看氣化觀型文化底下的電影，類似《楚門的世界》這
種富有創造力與想像力的電影似乎就寥寥可數。因為氣化觀型文
化講求的是「內感外應」，自然在馳騁想像力一事上就比不上創造
觀型文化底下的人們。像是電影《鹿鼎記》，雖然也是以原創人物
為電影中的主要角色，但是比起創造觀型文化那種整體性的想像
力與創造力，氣化觀型文化的電影始終是弱了一些。《鹿鼎記》的
主角韋小寶雖然也是虛擬人物，但比起楚門來說，這一人物始終
脫離不了歷史的事實，與歷史上的諸位人物有所牽連。從這一點
來看，就可以知道氣化觀型文化底下的創作，鮮少有可以擺脫現
實的束縛，而達到一種完全的虛擬。而電影中的韋小寶雖然身為
主角，但其實電影裡的主題分很多個，並不見得每個段落的劇情
都以韋小寶為中心轉動（例如神龍教假裝的皇太后與敖拜被殺的
情節，其實主要影響的人都是康熙，只是這些情節都是以韋小寶
為推動的人物），這樣的現象在氣化觀型文化中的電影是很常見
的。因為氣化觀型文化所講究的是縮結人情和諧和自然，所以即
使電影中有所謂的主、配角之分，但在整體的劇情上每個角色的
重要性幾乎都是差不多的，很少有那種完全靠主角的表現撐起一
部影片的電影出現。在《鹿鼎記》中也不例外，韋小寶和陳近南、
海大富、多隆、敖拜、康熙、建寧公主、假太后等人都有許多精
采的對手戲，故事的主軸也不完全是圍繞在韋小寶的身上，通常
韋小寶扮演的都是劇情與劇情之間連接時穿針引線的角色。而所
以要在劇情中安排這麼多角色與韋小寶有所交集，其實就證明了

「縮結人情」這一點在氣化觀型文化中是不可或缺的，這也是《鹿鼎記》一片所以會大受歡迎的主要原因之一；看著韋小寶和諸位角色之間的搞笑互動充滿了趣味，這也才吸引得了觀眾的注意力。

　　不過，這樣的劇情與創造觀型文化的電影相較之下，在想像力與創造力方面自然是虛弱了許多。因為氣化觀型文化始終無法擺脫人與人之間的束縛，必須以一個「真實」為電影的基礎才能發展出更多的情節與故事。這一點也透露出了氣化觀型文化電影的文化意象。以下圖為此一意象的簡單表示：

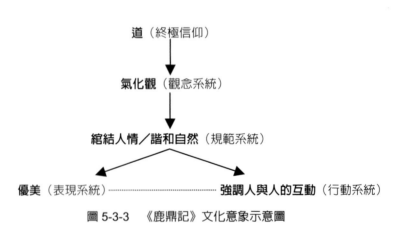

圖 5-3-3　　《鹿鼎記》文化意象示意圖

　　從上圖可以看出氣化觀型文化所表現出來的文化意象與創造觀型文化表現出來的不同。因為氣化成人的結果，所以專門致力於經營良好的人際關係或無意世路以為逆向保有人我實存的自在（在整體美感上也傾向優美）。這與創造觀型文化的理念，實多有不同。

　　最後，緣起觀型文化因為逆緣起的緣故，所以在想像力與創造力上，實在沒有什麼特別的表現，所以在電影這方面的表現上也就沒有什麼值得討論的地方，以下圖表示：

文化

佛（終極信仰）

緣起觀（觀念系統）

逆緣起解脫（規範系統）

悲壯（表現系統）⋯⋯⋯⋯⋯⋯⋯⋯⋯⋯缺乏想像力／創造力（行動系統）

圖 5-3-4　緣起觀型文化意象示意圖

　　如同前述，因為緣起觀型文化的規範系統為逆緣起解脫（因為捨世的關係，所以美感略帶悲壯性），所以不起心動念對於逆緣起而言才是正常的。也因此，在想像力與創造力這方面的表現，自然較為缺乏也比不上創造觀型文化的世界了。

第四節　電影文化意象的學派式差異類型

　　討論完電影文化意象的內蘊性及系統差異後，再者便是要討論電影文化意象的學派式差異類型。因為電影文化意象就如同其他文學或學科類型，只要一旦有了「跨系統」的分別，就會再發生變化；而這種變化最明顯的變項，就是「學派」。換句話說，學派的變項一旦介入知識系統的運作，它的走向就會出現不同的脈絡。（周慶華，2007a：163）而在這裡所要探討的學派，約略可以分成前現代／現代／後現代這三種類型。

　　前現代，是指現代出現以前的時代，它約略以西方十八世紀所出現的工業革命為分界線（甚至再早一點到十四～十六世紀的文藝復興時期）。至於東方，則遲至十九世紀末開始接受「西化」

以前，都屬於前現代。前現代所可以考及設定的特色在於世界觀的建構及其運用；它的「成形」不啻可以為人類的文化「奠定」良好的基礎。（周慶華，2007a：163）

　　這在西方的情況，可以藉底下的一段論述來想像它的樣貌：西方歷來的世界觀，表面上繁複多樣，實際上卻有相當的同質性，就是都肯定一個造物主（神／上帝）以及揣摩該造物主的旨意而預設世界所朝向的某一特殊目的；如古希臘人認為世界是由神所創造的，所以它是絕對完美的，但它並非是不朽的；世界本身就含有衰退的種子。因此，歷史自身可視為一種過程。在這種過程中，事物的原初秩序在黃金時代裡，一直保持著完美的狀態，只有在往後的歷史階段中，才無可避免地陷入衰退的命運。最後當世界接近終極的混沌狀態時，神又再度介入而恢復原初的完美，於是整個過程又重新開始。這樣歷史就不是朝向完美的一種累積性進展，而是一種由秩序邁向混亂的不斷交替。這種觀念就影響到古希臘人對社會究竟要怎樣建立秩序的理念，好比柏拉圖、亞里斯多德相信最好的社會秩序乃是變動最少的社會；在他們的世界觀裡，根本未存有不斷更動和成長的概念。因此，他們最大的心願，就是儘可能保持世界的原狀，以留傳給下一代。又如基督教的歷史觀主宰著整個中世紀的西歐，它認為現世的生命，只是朝向下一個世界的中途站而已。在基督教的神學裡，歷史具有開創期、中間期以及終止期的明顯區分，而以創始、救贖及最後審判等三種形式表現出來。這種世界觀認為人類歷史乃是直線型，而非交替型的。它並不認為歷史正朝向某種完美狀態前進；相反地，歷史被視為一種不斷向前的鬥爭，當中罪惡的力量不斷地在塵世播下混亂和崩潰的種子。在這裡，原罪學說已徹底排除了人類改善生活命運的可能性。對中古世紀的心靈來說，世界乃是一個秩序嚴密的結構。在這種結構下，上帝主宰著世上每一事物，人類根本沒有什麼個人目標；只有上帝的誡命，值得他忠實的服

膺。基督教的世界觀，提供了一種統一化且含攝一切的歷史圖像。這種神學綜合世界觀，個別人根本沒有一席之地。人生在世的目的，並不在於「貪得」，而在於尋求「救贖」。基於這種目標，社會就被看作一種有機性的「整體」（一種上帝所指引的道德性有機體）；而在這種有機性的整體下，每個人都有他一己的角色。（周慶華，2007a：163～165）

　　至於東方的情況，則有兩種較為可觀的世界觀：一種是流行於中國傳統的「自然氣化宇宙萬物觀」；一種是由古印度佛教所開啟而多重轉折的發展著的「因緣和合宇宙萬物觀」。前者，以為宇宙萬物為陰陽精氣所化生（自然氣化的過程及其理則，稱為道或理），所謂「道生一，一生二，二生三，三生萬物。萬物負陰而抱陽，沖氣以為和」（王弼，1978：26～27）、「夫混然未判，則天地一氣，萬物一形。分而為天地，散而為萬物。此蓋離合之殊異，形氣之虛實」（張湛，1978：9）、「無極而太極。太極動而生陽；動極而靜，靜而生陰。靜極復動。一動一靜，互為其根。分陰分陽，兩儀立焉。陽變陰合而生水火木金土，五氣順布，四時行焉。五行一陰陽也，陰陽一太極也，太極本無極也。五行之生也，各一其性。無級之真，二五之精，妙合而凝。乾道成男，坤道成女。二氣交感，化生萬物。萬物生生，而變化無窮焉」（周敦頤，1978：4～14）等，都在說明這個意思（各文中另有陰陽精氣所從來的推測）。中國傳統所見這種世界觀既然以宇宙萬物為陰陽精氣所化生，那麼宇宙萬物的起源演變就在「自然」中進行；這不無暗示了人也該體會這一「自然」價值，不必作出違反自然之理的事。道家向來就是這樣主張的，而儒家所強調的道德形上學（所謂「夫君子所過者化，所存者神，上下與天地同流〔孫奭，1982：231〕、「盡其心者，知其性也；知其性，則知天矣」〔同上，228〕、「天命之謂性，率性之謂道，修道之謂教」〔孔穎達等，1982：879〕等，可為代表），也無不合轍。中國傳統的人信守這樣的世界觀，

所表現出來的多半是為使自然和人性、個人和社會以及人和人之間達成和諧通融、相互依存境界的行為方式和道德工夫。後者，以為宇宙萬物的出現和消失，都是因緣和合所致。也就是說，有造成宇宙萬物存在的原因或條件，才能夠促使宇宙萬物的實際存在；反過來說，沒有造成宇宙萬物存在的原因或條件，也就不能夠促使宇宙萬物的實際存在（或者當造成宇宙萬物存在的原因或條件消失了，宇宙萬物也要跟著消失）。而由此「衍生」出人生是一大苦集，最後要以去執滅苦而進入絕對寂靜或不生不滅的涅槃（佛）境界為終極目標。所謂「若法因緣生，法亦因緣滅。是生滅因緣，佛大沙門說」（施護譯，1974：768 中）、「此有故彼有，此起故彼起……此無故彼無，此滅故彼滅」（求那拔陀羅譯，1974：92 下）、「所謂此有故彼有，此起故彼此。謂緣無明行，乃至純大苦聚集；無明滅則行滅，乃至純大苦聚滅」（同上，18 上）、「是故經中說：若見因緣法，則為能見佛，見苦集滅道」（鳩摩羅什譯，1974：34 下）等，就是在說明這些道理。佛教這種世界觀的具體顯現，普遍流露在講究修鍊冥想、瑜珈術以及其他的心身冶鍊等行為而將能量的消耗降到最低限度。（周慶華，2001b：78～79）

　　上述東西方三種世界觀，都各自根源於背後的終極信仰（如創造觀就根源於對「神／上帝」的信仰；而氣化觀和緣起觀就分別根源於對自然氣化過程「道」和絕對寂靜「涅槃」境界的信仰）。而正是這種具有統攝性的世界觀各自塑造了各自的文化特色。雖然無法繼續有效的「推測」三種世界觀在神造／上帝、氣化／道和緣起／涅槃的信仰上還有什麼原因促成彼此的分立，但它們或「強」或「弱」的穩居世界「三大世界觀」的地位卻是可供驗證的。而這也就是前現代可據以為設定認知對象的「極限」所在。（周慶華，2007a：163～168）

　　所以會有「現代」的出現，主要是因為西方人向來信守的創造觀所內在的造物主「絕對支配力」的鬆動，而讓西方人得著自

由馳騁思慮和無限伸展意志的機會，從此多方激盪串聯而營造成功的。它展現在十四世紀到十六世紀文藝復興所「假想」古希臘時代「人文主義」的復振（其實古希臘時代並未含有這種脫離神控色彩的人文主義），以及十七世紀啟蒙運動對「人文理性」的強調和十八世紀工業革命對「工具理性」的崇拜。當中還穿插著十八世紀以來由美國獨立運動和法國大革命所掀起的「政治民主」和「經濟自由」等世俗化的浪潮。此外，十六世紀出現的新教的宗教改革，也一起匯入了「推波助瀾」的行列。而它的「成就」的複雜性，可以從下列這段論述看出一斑：

> （現代社會的內涵）（一）工業化：傳統社會進入現代社會的動力是工業化。工業革命是真正對傳統結構和生產組織產生挑戰的主角。現代社會和傳統的基本區別之一是：前者的主調是工業地，後者的主調是農業地；工業化在某一意義上說就是「經濟的現代化」……（二）都市化：在西方，都市化的腳步是緊跟著工業化而來的……我們可以看出，由於都市化的趨勢，逐漸把許多傳統的「生活模態」摧毀了……（三）普遍參與：上面我們已提到都市化導至了「知識」和「媒介系統」的成長……由於知識和媒介的相互刺激發展，使社會大眾投入到一個「廣大的溝通網」，這樣就產生了一種「普遍參與」的現象；而「普遍參與」則為現代社會的重要內涵之一……（四）世俗化：傳統的社會在基本上是一「聖化的社會」。所謂聖化的社會，是指社會的行為是受宗教的啟示、傳統的教條、習俗的成規以及先知真人的「典則」所控制的，人們自覺或不自覺地接受一種「神秘主義」的支配；他們把宇宙萬物和個體看作是一種神秘的結合……而現代的社會，則剛剛相反，人們對自然、人事都有一「世俗的態度」。他們受實證科學的洗禮，人們的行為思想都建立在「理性」的基礎上；以一種

實效的觀點作為衡評萬物的標準……（五）高度的結構分
殊性：這就是雷格斯所說的「高度的繞射化」……在傳統
社會裡，家庭幾乎負擔起宗教的、政治的、經濟的、教育
的所有「功能」，也就是它的「功能」是高度普化的；但在
經濟發展、技術發展的逼促下，社會的結構自然而然地趨
向分殊：社會、政黨、工會、學校、學術團體等都應運而
生，每一種結構都扮演它特殊的角色，擔負它特殊的功能。
士、農、工、商的區分在現代社會中完全失去了意義；三
十六行的說法也顯得落伍……（六）刀度的「普遍的成就
取向」：傳統社會是一簡單的農業社會，一切技術都是樸素
的，人們用不到特殊的知識和技術……但由於工業化、技
術化的結果，許多工作已非憑經驗和直覺可得而為，而需
要相當的專門知識和技術；於是乃不能不遍初一種「普遍
的成就取向」……（金耀基，1997：132～138）

雖然如此，現代的工業化下的科學技術和世俗化下的民主政治等
特色，並不如後人所推測的那樣已經「解除魔咒」而不再相信造
物主的主宰力了。（沈清松，1986；鄭祥福，1996）當中科學技術
的發展，全是為了模仿造物主的風采或證實造物主的英名；民主
政治的演變，所要防止人性的再度墮落，也依舊沒有抹去造物主
在背後的絕對的支配力。（巴伯〔Ian G. Barbour〕，2001；施密特
〔Alvin J. Schmidt〕，2006；武長德，1984；張灝，1989；周慶華，
2005）因此，所謂的工業化或世俗化後，原世界觀中所預設的高
高在上的造物主並沒有消失，只是經由現代人的塵念轉深而暫時
「退居幕後」或被「存而不論」罷了；必要的話，祂隨時還會被
「請」出來或被「召喚」回來。（周慶華，2001b：81～84）從前
現代到現代，人類已經走過很漫長的道路，而文化也幾經「推移
變遷」或「改造修飾」了，接著該是盡出餘力對這一路的遭遇及
其成果一番省思了。

　　所謂的後現代，就是起因於這個「等待尋釋」空檔的發覺，結果成效更為可觀，無異為人類文化開啟了另一片新天地。而同樣的，後現代也是由西方社會所發起和帶動而後為非西方社會所仿效，情況比現代更風行且更具普遍性。（周慶華，2001b：88）

　　後現代所涉及的是對西方現代及前現代所有成就的全面性的省察與批判。當中的「理路」，約略是這樣：首先是後現代一詞的「自我定位」。有人認為「後現代」只是個通稱，其實它就社會來說，就是「後工業時代」；在知識傳承的方式上，就是「電腦資訊」；在一般生活的形態上，就是「商業消費」；反映在文學藝術的寫作上，就是「後現代主義」。（羅青，1992：245、254）不論這樣的「區分」是不是很貼切，至少有一點是「不容否認」的，那就是「後現代」是從第二次世界大戰後，新科技電腦的發明，帶領人類進入一個資訊快速流通的社會（也就是「後工業時代」或「資訊社會」或「微電子時代」）而逐漸形成的。（周慶華，1999a：178）其次是後現代觀念成行的社會背景及其實踐。由於新科技電腦的發明，使得「知識」在一夕之間成了集體財富。理論性知識具體化後，所生成的「科學工業」（如聚合物、光學、電子學、電磁通訊學等）正蓬勃興起；而「知識工人」將成為社會生產中的主力。這些改變，直接間接的衝擊到人類生活各個層面。當中最明顯的是，它使人由反思到唾棄二、三個世紀以來所形成的「現代社會」（工業社會）的一切。（葛雷意克〔James Gleick〕，1991；奈思比〔John Naisbitt〕，1989；托佛勒〔Alvin Toffler〕，1991；詹明信〔Fredric Jameson〕，1990）再次是後現代觀念在發展過程中所要塑造的時代特色。因為有新科技電腦可以倚仗，所以使得大家形塑新時代特徵的信心大增，而終於表現出了有別於過去任何一個時代所能展現的特長。如（一）累積、處理、發展知識的方式，由印刷術改進到電腦微處理，人類求知的手段，有了革命性的改變；（二）知識發展的方式得到了突破，各種系統的看法紛紛出籠，

社會的價值觀及生活形態就朝向多元主義邁進；（三）所有的貫時系統和並時系統裡的有機物及無機物，包括人、事、物，都可以分解成最小的資訊記號單元，都可以從過去的結構體中解構出來，而資訊的交流重組和複製再生就成了後工業社會的主要生活及生產方式；（四）在資訊的重組和再生之間，大家發現「內容和形式」的關係也可以解構，以致古今中外的資訊就可以在人類強大的複製力量下無限制的相互交流、重組再生；（五）後工業社會的工作形態，把工業社會的分工模式解構了，生產開始走向「個體化」、「非標準化」，而工作環境則走向「人性化」等等。（羅青，1989：316～317）此外，後現代所連帶具有的「後設性」，也發揮了相當大的作用。也就是說，它針對前現代的「現代性」、「理性」和「中心主體性」等等的批判一直「不遺餘力」。（鄭泰丞，2000）「繼起者」有的據以為表現在「改良式」的對自由的追逐；有的表現在拋棄社會文化的完全超越的自由的崇尚；有的表現在女性主義、後殖民主義、生態保護等「反對性」的運動，可說是風起雲湧且高潮迭起。由於這類後設批判極盡「左衝右突」或「披荊斬棘」的能事，使得相關的論述在「捕捉」和「條理」後現代本身的特性上，就出現了眾說紛紜的有趣的畫面（周慶華，2007c：171～172）：

> 伽達瑪和德希達都認為後現代主義產生於（二十世紀）六○年代，是伴隨著現象學、分析哲學的式微和存在主義、結構主義的衰落，以新解釋學和解構哲學的興起為標誌而登上現代思想舞臺的；貝爾認為後現代主義是隨「後工業社會」的來臨而興起，是社會形態在文化領域的反映，因此後現代主義產生於六○年代；哈伯瑪斯則認為後現代主義興起於二次世界大戰以後，是一股反現代性的思潮，必須加以反抗；李歐塔認為現代主義是後現代知識狀況的集中體現，因此後現代主義的根本特徵是對「元敘事」的懷

疑和否定，所以他把後現代主義的興起看成是六〇年代中期的事；詹明信則認為後現代主義是晚期資本主義的徵候，標誌著對資本主義深度模式的徹底反叛，它的興起時間是五〇年代，跟消費的資本主義有著內在邏輯一致性；當代美國思想加史潘諾斯認為後現代主義的本質是「複製」，它的世界觀是一種重偶然性、重歷史呈現性的「機遇」，它的興起時間應追溯到海德格的存在哲學。（王岳川，1993：6～7）

近十多年來，整個人類社會挾著後現代的餘威，更向一個後資訊時代挺進。這個時代以網際網路為核心，嘗試締造一個跨性別、跨階級、跨種族、跨國家的「數位化」世界；同時也把人類推向一個新的價值行銷的「知識經濟」世紀。（尼葛洛龐帝〔Nichoals Negroponte〕，1998；米契爾〔William J. Mitchell〕，1998；柯司特〔Manuel Castells〕，1998；喬登〔Jordon〕，2001；寶治等〔Martin Dodge〕，2005；梭羅〔Lester C. Thurow〕，2000；湯林森〔John Tomlinson〕，2005；森田松太郎等，2000；范德美（Sandra Vandermerwe），2000；寇威〔Noel Cowen〕，2005；奈思比〔John Naisbitt〕，2006）相關的論述正在傾巢而出，儼然要攀躋上另一波高峰。而所謂的後現代社會，似乎這時候才要「真正」的來臨。（周慶華，2007c：173～174）

　　人類從現代走到後現代、甚至網路時代，不論是否走得穩當，都無法輕易的抹去這幾個階段所形成的學派特色。也就是說，生活在某一個世代或信守某一個世代的人，他們感染了那個世代的氣氛或有意要去參與那個世代的更新創舉，都會藉由各種可能的手段來達成風格區隔的目的而使得我們不得不有所「稱名」對待。好比在文學的表現上，我們會以「寫實」（模象）來指稱前現代所見文學整體的情況；而以「新寫實」（造象）和「語言遊戲」及「超鏈結」等分別來指稱現代和後現代以及網路時代等所見文學的整

體情況。而這些「寫實」（模象）、「新寫實」（造象）、「語言遊戲」和「超鏈結」等等，也就因為它們的統攝和衍繹力強而自成學派的徵象。而從當今的角度看，它們跟文化系統「結合」演出後，就可以複製成底下這一簡單的圖示（周慶華，2007a：174）：

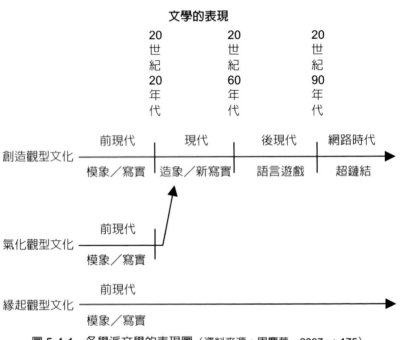

圖 5-4-1　各學派文學的表現圖 （資料來源：周慶華，2007a：175）

　　在這裡，世界現存三大文化系統所原有各自的「寫實」（模象）表現，名稱雖然相同，內涵卻互有「質別」。換句話說，創造觀型文化中的寫實主要是在模寫人／神衝突的形象的「敘事寫實」；氣化觀型文化中的寫實主要是在模寫內感外應的形象的「抒情寫實」；緣起觀型文化中的寫實主要是在模寫種種逆緣起的形象的「解離寫實」（周慶華，2007c：124～125），彼此都在模寫自己所要模寫的形象而鮮少有交集。

　　如同上述，在文學方面有這三個時代的進程，電影既屬於文學的一種（電影是文學藝術的多種綜合體），自然也有前現代／現代／後現代的學派分野。

　　電影是大眾文化的一部分，因為它非常緊密地參與到幾乎每一天的文化波動——我們以各式各樣的方式處在世界中。大眾電影非常巧妙地提供了一種共享的時空經驗（約瑟夫・納托利〔Joseph Natolley〕，2005：40）。在這類的時空經驗中，觀眾可以體會每日的不同處，即使自己並不身處在一個情境裡，也可以藉由電影的觀賞，去體會在不同情境中的感受與處理事件的方式。如同文學一樣，透過電影的觀賞，觀眾也可以有所感應，進而反映出屬於自己的一套解釋。

　　在電影的表現手法中，如同文學可以區分出來的一樣，也有所謂前現代／現代／後現代的分野。前現代的電影，講求的是寫實，把發生的故事或情節依照現實而表現出來，以一個觀眾（每個人）可以接受的過程與結局來當作整部電影的主軸與情節線的的發展。所以前現代的電影講究的是實事求是，以不出乎預料的結局與單一的故事情節線作為電影中的主要發展；雖然這類型的電影較能夠輕易的被觀眾所了解（因為故事單純、情節簡單），前因後果也交代的較清楚，但以整體性來說就較缺乏想像空間與給予觀眾的省思空間。一切的開始與結束，由導演、編劇說了算，並不額外多給予觀眾發現其他事物的空間。現代派的電影則將故事情節寫得較為複雜，因為有了新寫實的空間，所以故事情節並不一定要擇一而終；相反的，也許觀眾可以從電影中得到與創作者所想要表達的不同的過程與結局。這類的電影提供了觀眾較大的想像與思考的空間，不把結局寫明，而是讓觀眾自己去獲得屬於自己所想要的答案與解釋；且這類型的電影描寫較多人心的層面，不將鏡頭著重在外在事物的演進，而是將角色人物的內心擺為敘事時的重點。所以這類型的電影處處充滿了想象與思考的空

間，不再拘泥於單一的表達形式，而是讓觀眾一同參與電影的演出，可以自己的想法參與在角色人物的表演裡面。最後是後現代的電影，這類的電影通常充滿了離奇與不可思議的場景。因為在後現代的電影裡頭，已經將一部電影的拍攝手法拿來解構，所以任何現實或非現實的元素參與在電影裡都是正常的，只是這樣的方式往往會讓觀眾一頭霧水，很難在短時間內就完全融入到電影情節裡。後現代的電影的敘事者已經跳脫以往前現代或現代派電影的單一敘事方式，反而是將劇情寄託在多重的角色裡頭。當觀眾在觀賞這類電影的同時，已經不單單是以思考就可以負荷這類龐大的劇情；因為當表演者不再是以單一重心存在電影中，觀眾在選擇觀看的同時，就必須選擇自己所想要參與的角色的眼光，藉由這樣的眼光才可以窺得電影中所想要表達的故事其中的一部分。通常後現代的電影都是耐人尋味的，在不同的層面就有不同的說故事者，演員與導演是分立的，導演說的是屬於自己心中的故事，而演員雖然同時也在演出導演的訴求，卻也同時地在表現屬於演員自己的演技。而觀眾在觀賞的同時，其實就已經把自己也擺在影片中，把自己當成拍攝影片的一分子，所以常常會有不懂單一鏡頭中所要表達的事物的困惑。因為在影片中的一切都被解構了，所以並不是憑著看過一次電影，就可以了解電影中所要講述的重點。

在西方的前現代電影，以《海上鋼琴師》為例。1900 一出場便表現的氣勢非凡，一生都在海上漂泊的他，必定沒有學過如何彈奏鋼琴，更不可能對音樂有著異於常人的素養。但是導演與編劇卻在電影中安排 1900 長大後初登場便能彈得一手好琴，彷彿這是他與天俱來的能力一般。這裡使用的正是創造觀型文化中特有的模象寫實。因為人類是造物主所創的，所以在任何事物的表現上，都可以馳騁自己的想像力，把一切模寫的彷彿該當如此美感。反觀東方氣化觀型文化的電影，以《那山那人那狗》為例。在電

影中其實並沒有任何馳騁了創作者想像力的地方，一切的劇情都隨著時間的流轉而推移，父子之間的親情總是一次又一次的遇到摩擦，進而排解，最終得到兩父子對彼此的認同。這就是東方前現代的寫實手法，屬於一種內感外應的方式，因受到外在環境的影響，所以才會有內心的轉變與感化。至於緣起觀型文化中的前現代電影，更與西方前現代電影有著大大的不同。以《春去春又來》為例，其實片中主要講的就是要人去除慾念才得以解脫，所以在片中以老和尚和小和尚不斷地在慾海中浮沉，給了觀眾一種反比的印象，而電影主要要講的就是要觀眾逆向操作這樣的感覺才能得到解脫，所以這樣的寫實屬於一種解離的狀況，更是大有異於西方世界的前現代電影。

　　至於現代電影，因為西方世界有造物主的觀念，所以充斥著要媲美上帝的整體氛圍，因此才能成就「開發新世界」的想法。像是《班傑明的奇幻旅程》就開啟了不同以往的新的感官刺激。一反上帝造人的順序，用由老年不斷的變年輕最終回歸虛無的順序來締造一個與上帝創造所相反的世界。正因為西方世界有著造物主的觀念，所以才會有媲美上帝的想法產生，也因此才會有現代派的出現；而這類型的表現手法，在美感上傾向滑稽。而相反於創造觀型文化世界的現代派，氣化觀型文化世界的現代派，則是有模仿西方世界的感覺。因為氣化觀型文化並不像創造觀型文化有著可以尋求媲美、榮耀的對象，而一切的寫實都是以內感外應為主，所以在創新的腳步上，如果沒有受到外來的刺激，自然是跟不上西方世界的；所以在現代電影的創作上，氣化觀型文化的世界就有點模仿創造觀型文化世界所創作的電影那樣的氛圍。以《羅生門》為例，雖然導演把一個事件分成了很多不同的角度與支線去探討，而最終也讓答案無疾而終，看似一種新寫實的手法，但實際上卻並不如創造觀型文化世界所創造的新寫實那般順暢。電影中雖然採用了許多不同角色相互矛盾的證詞作為主軸，

但實際上還是圍繞在一個事件為中心，並沒有創造出新的問題與衝突出來，這樣的新寫實手法，與西方世界的新寫實手法相比起來，著實的還差了一截，始終讓人有「不足」的感覺。至於緣起觀型文化就沒有跨越到現代派電影這一層面，因為緣起觀型文化講究的是逆緣起，才可以得到最後的解脫，所以任何的起心動廿都會影響這樣的進程，於是在電影的發展上就停留在前現代的程度（文學也是如此）。

最後演進到後現代，這也是由創造觀型文化所一手帶領著前進的轉換。因為有著可以永遠媲美、榮耀的對象（上帝），所以在文學藝術的表現上，創造觀型文化世界的改變是持續不斷的。到了這個階段，他們已經不僅僅滿足於創造一種新寫實的風格，甚至把電影的所有層面都拿來解構，以解構為一種創新的方式。以《黑色追緝令》為例，影片中似乎是以一個事件作為貫穿，但是在導演拍攝的手法運用上，就把這樣的時間順序給解構了，讓影片中的時間似乎是沒有順序，事件與事件之間似乎也沒有什麼關聯。但是如果細心去比較，仍舊可以發現其實影片中的故事都是有相關性的，但是在時間順序上卻並不是一直線的往前或往後，而是一錯綜複雜的方式互相穿插著。這樣的拍攝手法，與以往電影拍攝的方式有著很大的不同，那就是把拍攝電影的整個手法都重新排列組合，呈現一種新的風貌；而在美感的表現上，則呈現一種拼貼的美感。在氣化觀型文化底下，並不如創造觀型文化一般的可以衍進到後現代，但是卻仍舊苦苦的追隨著西方世界的電影而模仿著。以《暗戀桃花源》為例，電影中嘗試著要解構拍攝的手法，但實際上卻只有多出一種手段——以導演為解說員而出場在電影中，這樣的解構手法說來並不完全，尤其在跟創造觀型文化的電影比較之下，更顯得如此解構的薄弱。至於緣起觀型文化，既然已經沒有轉變成現代派，自然而然就與後現代更搆不上

關係了，所以緣起觀型文化目前在後現代的電影創作上，依舊是沒有可觀的成果。

　　隨著時代的不同，電影在學派的差異上，也有著不同的表現。雖然這些學派所表現出來的電影不見得有優劣之分，但是卻對觀賞者的欣賞角度有著不同的考驗與增長。於是在身為觀賞者或電影參與者的同時，要採用何種學派去創作、去欣賞，也是電影提供給人們另一種多元性的選擇。

第六章
電影文化意象的案例舉隅

第六章　電影文化意象的案例舉隅

介紹過文化意象於電影中存在各種不同系統／學派中與存在方式後，接下來的章節將舉實例來印證上述的各觀點。

第一節　創造觀型文化系統的電影文化意象

一、《海上鋼琴師》

在電影《海上鋼琴師》開始播放沒多久，當麥斯（Max）拿著自己的樂器到當舖典當，以及當丹尼（Danny）在船上撿到雷蒙（Lemon 或 1900）的時候，雖然鏡頭都沒有採取特寫的方式，但燈光卻都特別地打在當下的主要演員的臉上。在當舖裡，雖然燈光並不算昏暗，但因為外在環境是晚上的關係，所以有一些角落並不能被天花板上垂吊下來的日光燈給照亮（為了配合時代背景，日光燈的使用還未像今日一般普及）；但是特別的是，當麥斯與當舖老板對話的時候，除了從頭上打下來的燈光之外，很明顯地在臉部的部分有著其他燈光的照明，才讓兩人的互動在昏暗的環境裡看起來變得比較明顯。而在丹尼撿到雷蒙回到了船底的動力室後，也是一樣的情況：因為動力室在船底的部分，所以燈光原本就顯得較暗，加上一些器械的運作所產生的煙霧，讓昏暗的船艙底部更加的視線不清。當丹尼在想辦法幫雷蒙取名字而與其他人對話的時候，很明顯的原本在昏暗的動力室裡應該是看不清楚每個人的臉部表情，但是當任何一個人在與丹尼對話的時候，就有其他的燈光打在說話的人臉上，好讓觀眾明白究竟是誰在說

話、做什麼表情。像這類的拍攝手法，就符合了創造觀型文化電影的燈光運用，其目的除了是提醒觀眾應該要注意的對象，更是重視每一個人的演出，且強調在每一幕影像裡頭主要的角色與次要角色的分別；而這樣的鏡頭與燈光的運用，在片中比比皆是。

再者，當甫上船的麥斯在一晚大風浪中覺得不適而離開房間卻在大廳旁的走道嘔吐的時候，初次遇上雷蒙。雷蒙引著麥斯進入船上大廳並要求麥斯解開大廳中的鋼琴的固定鏈鎖的整個過程，麥斯都因為風浪而在船上走得顛三倒四的，反觀雷蒙卻在搖晃不已的船裡行動自如、一點也不受影響，雖然是習慣使然，但這也證明了在創造觀型文化的電影裡頭，主角總是要有些異於常人的能力一般（受創造時就與他人不同、有獨特性）。接著，當麥斯應雷蒙的要求解開了鋼琴的固定鏈鎖後，雷蒙隨著鋼琴的移動（因為船身的搖晃）而在大廳中飄移不定，而雷蒙卻神態自若的彈奏著鋼琴（這是長大後的雷蒙初登場，片中也沒有交代過他是否學過彈琴，彷彿這是他天生就有的能力），在這整個過程中，大廳裡有著許多的物品與柱子，但鋼琴卻能夠順利的躲閃過這些障礙而完全不受影響的移動著（雖然撞破了一面玻璃且最後撞進了船長的寢室），彷彿冥冥之中就有一種力量在幫助雷蒙度過這些危險（甚至連走道上散亂的鞋子也都隨著鋼琴的經過而整齊的徘徊每間房間的門口），這也證明了在片中的雷蒙的與眾不同，像是與生俱來就有著與他人不一樣的能力一般，在這船上的一切都會順著雷蒙的意識行動。且在黑暗的大廳裡，當鏡頭帶近雷蒙與麥斯的時候，可以發現他們的臉上表情透過特殊的燈光照射（甚至由閃電來照亮），在黑暗中一樣的清晰。這些都證明了雷蒙這個人物的特殊性，也透過這樣的人物塑造來榮耀上帝，證明上帝造物的完美。

當兩人被懲罰而去幫爐子加煤炭的時候開聊著有關麥斯是新紐奧良人的時候，雷蒙雖然從來沒有下過船，但是卻能夠說出麥斯所感受到的新紐奧良的樣子。這樣的手法是創造觀型文化中的

馳騁想像力，即使雷蒙從來沒去過這個地方，但是他卻可以綜合別人的描述與自己的想像而編織出一個連從新紐奧良來的麥斯都相信的說法（讓麥斯以為他不是從沒下過船的 1900）。

當雷蒙與大西洋爵士樂團一同在船上演奏時，他總是在一段循規蹈矩的彈奏後，便自顧自的彈奏起不同的曲調，這時候樂團的指揮總有自己的獨白：第一次，指揮對著空氣向上帝懺悔自己是個罪人，所以才沒辦法跟隨上雷蒙的演奏；第二次，指揮生氣的對雷蒙發怒，甚至說他是個黑鬼養大的雜種，並威脅著當聽眾不再喜歡雷蒙這一套演奏之後便要將他扔入海裡，說完這些話後，他轉身就離開了大廳，甚至撞倒了服務生手中的托盤也置之不理。這是創造觀型文化底下的一種權力意志的延伸，因為身為一種獨特（上帝造物，每個人都是獨特的），所以習慣去掌握其他的人、事、物，當遇到「非我族類」的狀況的時候，等於自己的存在被威脅了；所以在電影中，大西洋爵士樂團的指揮多次遇到雷蒙這樣脫序的演出後，終究無法看著自己的權威一直被別人挑戰（因為在樂團裡，每個樂手的演奏順序是掌握在指揮手裡的，當指揮需要某種樂器，某些樂器才開始演奏；而雷蒙一直不理會指揮的權力，一直脫序的演奏出其他樂手無法跟上的音樂），所以才會有失控的場面發生。

隨著劇情的前進會慢慢的了解雷蒙還有另外一種特殊能力，他能夠憑著一個人的外表、行動，去推斷這個人的心理狀態（雖然劇情並沒有演出他的推斷是否準確），他會去想像且分析他所觀察的人社會階層、聲音、氣味，並具體的畫出一幅屬於自己腦海中勾勒出來的一幅有關於他所觀察的人的圖畫。這樣的能力近乎上帝所能做的，所以這樣的橋段安排，更是說明了上帝創造出雷蒙這個人的完美，藉此以榮耀上帝。

接著，當傑瑞（Jerry）要上船挑戰雷蒙之前受訪時，曾自誇的說自己是爵士樂的發明者，這很明顯的也是一種權力意志的延

伸。因為爵士樂的由來已久，很難真的說出究竟這類的音樂風格的創始人是誰，頂多只能說出它發源在什麼年代、什麼地點；而傑瑞自誇的說自己是此一類音樂的發明者，很明顯的顯現出了他想要支配這個領域的慾望，這自然是一種權力意志的象徵，也是創造觀型文化底下的一種規範類型。

當雷蒙與傑瑞在船上比琴藝的時候，一開始雷蒙只是隨意的應付著，但傑瑞卻用著一貫瞧不起人的態度一直給予雷蒙緊迫盯人的壓力，最終這樣的壓力換來雷蒙全力的表演。在這段全力的表演中，全場的觀眾鴉雀無聲，讓人印象深刻的是一名貴婦的假髮不經意的被剝落以及一名紳仕的雪茄掉落在自己的褲子上而他們都毫無自覺地沐浴在這場音樂的洗禮中，直到雷蒙演奏結束，拿起了一開始準備好的香菸在琴絃上點燃且拿給傑瑞抽了之後，全場才響起歡聲雷動的掌聲。這也是創造觀型文化底下的一種意象，大家彷彿在看著上帝創造神蹟一般的鴉雀無聲，直到神蹟已經完全的展示在眾人面前，大家才有所反應的拍手叫好；這裡把雷蒙的地位提升到媲美了上帝，因為只有上帝才有資格創造出讓眾人都感到驚訝的事物，而這樣的創造對上帝而言並不是一種挑戰，這從雷蒙對傑瑞說出：「這是你逼我的，混帳。」便看得出來，雷蒙一開始只是壓抑著自己的實力且用欣賞的眼光去看待傑瑞的演出，直到意識到傑瑞的確是來挑戰自己的，才拿出自己深不可測的實力。這彷彿是人類在挑戰著上帝權威的戲碼，結果當然是人類依舊對上帝望塵莫及。

電影最後，麥斯找到藏在船艙底的雷蒙，試圖著勸雷蒙與他一同上岸組個樂團之類的，但是最終雷蒙選擇了與這艘他一生所繫的船一同消逝。在雷蒙輕鬆的話語中，麥斯也放棄了勸雷蒙下船的念頭而獨自離開。這樣的事情在別的文化觀型底下幾乎是不可能發生的，但是在創造觀型文化中，尊重個人意願是一種基本的規範。雖然這樣的選擇對其他人（麥斯）而言並不見得是好的、

正確的，但是對於當事者（雷蒙）而言卻是自己最終的選擇，所以其他人會選擇尊重這樣的抉擇。

在這部片中，另一個很大的特點來自配樂。從劇情開始到劇情結束，電影中的配樂都是以純音樂的方式出現，完全沒有配上任何歌詞。前面說過，音樂在電影中最大的功用在於填空，把無聲的缺點補足，然而在一部創造觀型文化的電影裡頭，每一分每一秒的影像都是一種獨立的創造，多餘的外來聲響只會破壞原本創造出來的完美，所以在這部電影中的配樂除了填空與劇情需要（暗示外在環境給人的感受）外，並沒有使用任何有歌詞的歌曲；畢竟這是一部跟音樂有關的電影，所以在劇情中所有的配樂就都來自音樂，並沒有對劇情造成多餘的干擾。這也是創造觀型文化底下榮耀上帝的一種觀念，因為創造是美好的，而被創造出來的事物是完美的，所以並不需要其他太多的東西去為原本創造出來的東西增色。這樣風格的配樂使用，也只有在創造觀型文化底下的電影才能看到。

二、《香水》

在《香水》電影一開始，葛奴乙（Grenouille）被上著枷鎖拖到群眾面前宣佈罪行與刑罰，他將被砸斷身上多處關節且綁在十字架上直到死亡。群眾在臺下大喊著「惡魔、兇手」之類的話語，顯見葛奴乙犯下了天理不容的滔天大罪，而這樣的罪行最終只能以跟耶穌一樣被吊在十字架上作為懲罰。由此榮耀上帝的作為可見一斑，因為葛奴乙的罪行並不同一般，所以讓他直接受到上帝的懲罰（綁在十字架上），這是創造觀型文化底下一種中世紀歐洲常見的榮耀上帝的方式。

葛奴乙其實是一種特殊的存在。因為他一出生，他的母親嘗試著要殺死他，結果卻相反地換來自己上了絞刑臺的命運。爾後，孤兒院的賈亞爾太太才一將他賣到鞣皮廠，回程路上就被強盜搶

劫並殺死。而鞣皮廠的老闆葛利馬將他賣給香水製造商包迪尼
（Baldini）後，也因為被馬車撞到而摔死。而包迪尼老闆以一百
種新調制的香水為給葛奴乙一張學徒出師證書的交換條件讓葛奴
乙到格拉斯學油萃法，在葛奴乙離開當晚就因為房子倒塌而喪
命。而油萃場的德魯奧一向對葛奴乙並不好，最終成了葛奴乙犯
下的罪行的替代兇手。由此看來，葛奴乙的存在有著一種獨特性，
凡是只要利用他而離開他的人終將喪命。這是創造觀型文化底下
的一種特殊性，只要身為一個傳奇人物，就會有著與眾不同的能
力與命運。而葛奴乙除了這種特殊的命運之外，他的特殊能力自
然來自他那與眾不同的嗅覺，他能夠聞到平常人所無法聞到的味
道，甚至可以憑著味道來分析一個東西的外型、地點等，這些都
符合創造觀型文化中的每個人都有獨特處的特殊規範。

　　當葛奴乙意外下手殺害第一個受害者時，受害者在一個黑暗
的環境中，僅靠著一盞燭光的照明工作著。當葛奴乙出現後，整
個場景雖然沒有亮起來，但明顯地打在兩人身上、臉上的光線是
很充足的。雖然並沒有特寫去帶到兩人臉上的光線，但是比起周
遭很明顯的是有額外的光源照著兩人，這是創造觀型文化底下的
電影的特殊手法，會利用光線來強調主要演出的人的表情與動
作。而這樣的鏡頭在後續的劇情裡也不斷的出現（尤其當葛奴乙
殺人時），像是當葛奴乙在向包迪尼在地下式學習蒸餾術的時候，
在場的光線也是只有幾盞搖曳的燭光，但是打在兩人身上的光線
卻是很充足的。

　　在葛奴乙送貨到包迪尼的店裡時，是另外一種文化意象的呈
現。葛奴乙很積極的在包迪尼的面前展露自己天生的才能，不斷
地調製出讓包迪尼吃驚的香水，只為了希望可以向包迪尼學習萃
取香味的方法。這也是創造觀型文化底下才會有的劇情，人們很
積極的表現自我、展露自己與他人的不同處，強調自己的獨特性，
勇於表現自己的專長，以爭取自己想得到的東西。

　　此後，當葛奴乙不斷的殺人，造成全格拉斯城的恐慌，大家都亟欲捉拿兇手時，珞兒（Laura）的父親李奇（Richis）曾說過一句話：「我們城裡有一名兇手，我們得運用『神賜的智慧』逮捕他。」這句話很明顯地在榮耀上帝，比起其他人只會一味的把追緝兇手的希望寄託在聖母院，理智的人卻願意以上帝賜予人們的智慧實際的去捉拿兇手。尤其當捉到了一個假的犯人時，李奇冷靜的對法官分析為什麼這名犯人並不是格拉斯城裡所有兇案的兇手，由此證明上帝給予人的智慧是要用在追求真相上的。這自然是創造觀型文化底下一種榮耀上帝的規範，將人類比起其他生物更有價值的智慧歸功於上帝的創造。

　　當行刑的一刻到來，本應該被拖行至廣場的葛奴乙卻換上了華服、坐著馬車出現，並備受禮遇，執行刑罰的劊子手也跪在葛奴乙的腳邊，這一切都因為葛奴乙使用了那瓶他殺了許多處女之後製成的香水。當他在廣場上使用了那瓶香水之後，聞到味道的人都忍不住要臣服在葛奴乙面前，甚至連教宗也大喊：「天使降臨。這不是人，這是天使。」更甚者，眾人都褪去衣服，直接在廣場上做起愛來；而李奇激動著從看臺上拿著刀想要衝上前去殺了眼前這個殺死了自己女兒的兇手，卻也在聞到那瓶香水的味道之後棄了刀，跪在葛奴乙的面前請求葛奴乙的原諒，甚至開始了另一波緝捕「真兇」（代替葛奴乙受刑的受害者）的行動。連電影旁白在葛奴乙踏上回巴黎的路途上也說：「他還擁有足夠的香水，可以奴役全世界的人，可以去王宮，讓國王親吻他的腳；可以寫一封灑了香水的信給教宗，透露他就是新的救世主。只要他想，這一切他都做得到。他擁有比金錢更有威力，或比死亡、恐怖更屬害的能力，支配人的愛欲，所向無敵的能力。」而葛奴乙回到了巴黎自己出生的地方，使用了那瓶自己「精心」調製的香水，就在他使用那瓶香水時，影像中所有的燈光都聚焦到他身上，彷彿他是天地間的唯一，而這些異樣的光芒也引起了街上流浪漢們的注意，最終引致流浪漢們將他分食而

亡。此時旁白說：「當他們吃光他後，每個人都感受到純粹的幸福，他們這輩子第一次，相信自己做了某件事純粹是出自於愛。」由這段劇情與旁白的輔助來看，使用了香水的葛奴乙已經儼然在人們眼前成了與上帝一般的存在，因為只有上帝可以支配人們的愛欲，也唯有上帝才可以接受人們如此的讚美與全然的懺悔。很明顯的，葛奴乙的存在媲美了上帝，這是在創造觀型文化底下才會有的文化意象。葛奴乙創造了一種只有上帝才可能創造的可能性，他與上帝一樣可以支配人們的愛欲，擁有了同上帝一般的能力。如此明顯的媲美手法，也唯有創造觀型文化的電影才會使用。

三、《英倫情人》

在電影開始沒多久，軍中護士漢娜（Hana）就決定將自己與來歷不明的傷患愛莫西留在荒郊野外的一幢修道院，以便就近照顧不便移動的艾莫西（Almasy）。軍中的長官不斷地對漢娜說明這件事情的不妥：「這裡很不安全，全城都滿布賊匪和德國人，我不能批准你做這樣的傻事。並非處處都烽火平息的，我們擔驚受怕是正常的。」但是已經下定決心的漢娜卻聽不進這樣的勸告，反而說：「等他死了我就趕回去，我需要大量嗎啡和一支手槍。」顯然地，漢娜的決心不受任何勸告的阻礙，一意孤行的想要照著自己的決定走。而最終的結果，軍中的長官不得不同意漢娜的決定，更派遣了幾名士兵幫忙將艾莫西移動到修道院裡，順道將修道院裡的一切打理好才離去。從這裡來看，很明顯的可以看出創造觀型文化底下那種尊重個人意願與決定的規範性，雖然軍中長官明明覺得這樣的決定並不妥當，但是在漢娜的堅持下，長官最終還是決定尊重漢娜的選擇；雖然這樣的選擇結果是好是壞還不能得知，但是在當下，個人的選擇與意願還是被尊重的。

接著鏡頭轉到只剩下兩人的空屋，漢娜大方地在園子裡脫光了洗澡，一點也不在意旁邊是否有人會看見。這是創造觀型文化

底下的一種展現自我的態度。因為人的身體是上帝所創造的，是美好的事物，所以即使完全的在陽光下展露，也是應該感到驕傲的事情，沒什麼好感到難為情或羞赧的。所以影片中的漢娜大方地在園子裡洗澡，並不介意是否會被人看見，只想把自己身上的塵埃洗淨，便是出自這樣的一種規範。而另一方面，被照顧的艾莫西對於漢娜，並沒有因為自己是個被照顧者而有所客氣。當他知道漢娜使用了屋子裡的書籍在修理樓梯後，他很大方的以幽默的口吻提醒著漢娜：「趁妳還沒把書挪作其他用途，讀一些書給我聽吧！」這也是一種展現自我意志的方式，完全不造作，想到了自己心中的感受便直接說出來，這也是創造觀型文化底下才有的一種態度。

當基夫頓（Clifton）要將凱薩琳（Katharine）獨自留在沙漠飛往開羅時，艾莫西與基夫頓有一小段對話，也顯現出了創造觀型文化中尊重個人意願的特質。艾莫西：「基夫頓，恕我多管閒事，你這樣留下你太太恰當嗎？沙漠會令女士很難受的，未免太難為她了吧？」基夫頓：「噢！你瘋了嗎？凱薩琳昨天說她很喜歡這裡。我在三歲時就認識她，我們在結婚前就情同兄妹，我很了解她的承受能力，我認為她自己也很清楚。」艾莫西：「那就好。」從上述的對話來看就可以了解，基夫頓尊重凱薩琳的個人意願，所以放心的留她在環境艱困的沙漠裡與其他人一起度過；而艾莫西則尊重了基夫頓的意願，並沒有因為自己擔心一個女人留在沙漠裡很危險而堅持著要基夫頓把凱薩琳帶走；他聽完了基夫頓的說詞，便也尊重了基夫頓的意願，讓凱薩琳獨自留在沙漠裡。在創造觀型文化裡，每個人都是獨立的個體──即使是夫妻也是一樣，所以每個人都有替自己的行為、選擇負責的能力，其他人能做的就是尊重，這一點從基夫頓與艾莫西的對話中就可以體會。

艾莫西發現洞窟與接下來的風暴兩場戲令人印象深刻，其中的燈光與聲音的使用更是凸顯了創造觀型文化的電影風格。當艾

莫西進入洞窟，所有的照明設備只有他手中的手電筒，配合著一開始妖異詭譎的音樂，在洞窟中的艾莫西的一舉一動在鏡頭前依舊是清晰可見；等到艾莫西發現牆上的壁畫，音樂風格一轉為豁然開朗，而整個畫面也變得更為明亮。而沙漠中遇到風暴一場戲，照明設備依舊只有艾莫西手中的手電筒，但是躲在車子裡的艾莫西與凱薩琳的一舉一動在鏡頭前卻是光亮無比，可見有其他的光源照著他們，但鏡頭並沒有特別強調這一點。而在回憶與現實間，配合著輕音樂的流動，更讓整個畫面順暢無比。這幾點都是創造觀型文化的電影獨有的特性，強調角色的演出，不使用凸出的音樂搶奪了演員的風采，更不會讓照明演員的光線在鏡頭前太過凸出。

當大衛（David）在早晨放起音樂而吵醒了艾莫西，他和艾莫西之間的幾句對話顯露出艾莫西在音樂方面有過人的天賦。大衛：「真正的問題是誰做了那曲子？」艾莫西：「歐文伯林。」大衛：「為誰做的？」艾莫西：「顯赫之人。」大衛：「有什麼歌曲是你不懂的嗎？」這幾句簡短的對話，透露出艾莫西在音樂方面有極廣泛的認知，而劇情中也不斷地透露出艾莫西喜歡哼哼唱唱的；但是在整部電影裡卻沒有提到為什麼艾莫西會對音樂認識極廣，彷彿這是他天生就懂得的東西。這在創造觀型文化的電影裡也是常見的事情，主要的角色通常都會有一些異於常人或天賦異稟的地方。在《英倫情人》裡面也不意外，身為主角的艾莫西對於音樂的認知是一個未知的謎，但重要的是他就是對音樂有著異常的敏感度，這是其他人所望塵莫及的。

雖然知道艾莫西的身體並不適合淋雨，但是當知道戰勝消息的那個雨天來臨的時候，漢娜還是與基普等人抬著擔架將艾莫西抬至雨中淋雨。因為艾莫西曾經說過他想要淋雨，為了尊重艾莫西的願望與意志，即便知道不妥，卻也還是按照了艾莫西的想法做了這件事。與上述的一些例子相同，這是創造觀型文化特有的尊重個人意願的規範，因為即使知道這樣對艾莫西的身體並不好，

但在他也復原無望的同時，倒不如就順著他的意思，讓他淋雨淋個夠。

在電影的最後，仍舊是創造觀型文化底下那尊重個人意願的規範的標準演出。基普走了，留下了漢娜與艾莫西，當漢娜要幫艾莫西注射嗎啡減輕他的疼痛時，艾莫西用無法伸直手指的手靜靜地將剩下的嗎啡都推到漢娜面前，並用堅定的眼神對漢娜示意要她幫忙完成他最後的一個心願，即使這個心願會殺了艾莫西自己。漢娜明白這是艾莫西的決定，但卻也在心中掙扎不已，所以就算最終她下定決心要完成艾莫西的願望，卻同時掙扎的哭了起來。與《海上鋼琴師》類似的，當最後主角決心要將自己的生命往終點推去，最後陪在這兩部不同影片的主角身旁的人都同樣的選擇了尊重、成全主角這樣的想法。這是只有在創造觀型文化才會發生的劇情，因為每個人的獨特性是值得、需要被尊重的，所以即便這最後的決定都是攸關生死的問題，在主角身邊的人卻也都同樣的選擇了配合主角的決定。

四、《深夜加油站遇見蘇格拉底》

在電影一開始，鏡頭便以慢動作的方式進行拍攝，將米爾曼（Millman）在體操表演中的肢體動作鉅細靡遺的拍攝下來，包括了肌肉的線條與體操動作的整體美感都涵括在畫面裡頭。這是在創造觀型文化中才會去強調的事情，因為人既然身為上帝的創造物，自然就是完美無瑕的，所以在任何肢體動作的展現上，都會包含了力度與美感，這也是一向被強調的榮耀上帝的方式。

當米爾曼第一次在深夜的加油站遇見老人時，因為老人左右腳的鞋子並不一樣而引起了他對老人的注意。當他買完東西要離開時，老人隨著米爾曼離開的腳步到店外的椅子上坐著，米爾曼回頭注意了老人的行為（因為老人的鞋子引起他對老人的好奇心）；而當鏡頭短暫地離開了老人身上，而當米爾曼再次回頭的時

候，老人已經站在商店的屋頂了。這樣的事情在普通狀態下、或在一個普通人身上是不可能的，除非練就了一身「瞬間移動」的功夫，但是在電影中的老人彷彿有著異於常人的能力，在短暫的不到三秒鐘的時間便可以從平地登上屋頂。從電影的片名來看，不難推測這名老人就是片名提到的「蘇格拉底」，也就代表著這老人是這部電影裡頭的一個關鍵人物。就像前幾部舉過的電影一般，在創造觀型文化的電影中，主角或者片中的關鍵人物通常都會身負與平常人不同的能力，而這些能力都不會在片中有所交代，彷彿這是種與生俱來的能力一般。在本片中的老人也是這樣，有著異於常人的能力（這點越往後看就有越多的表現），而自始至終為什麼老人有這樣的能力，卻完全的沒有在電影中有所交代。這很明顯的是創造觀型文化的電影才會有的特色，主要的角色通常都會有著比起其他人來講較為優越的天賦或能力（米爾曼在體操方面的天份也是他人難以達到）。

當老人問米爾曼：「如果你沒獲選參加奧運，那代表了什麼？」這對平常人而言其實只是個簡單的問題，因為凡事都有好與不好的兩面，普通人一定會思考如果自己做得到會如何，做不到又如何。但是米爾曼的反應卻異常的大，甚至懷疑自己為什麼要再度去找老人而負氣的轉身離去。如果追根究底，其實這是一種權力意志被別人侵犯的感覺。因為創造觀型文化中的人對自己的權力意志是很重視的，當自己認為自己可以支配某些事物（以影片中的米爾曼為例，他就一心認為自己可以通過奧運會選拔的預賽）卻被別人從旁阻礙，那麼就會激起心中不愉快的那面；就像片中的米爾曼覺得自己的領域被老人的問題侵犯了一樣，因為他認定自己只能贏，也只會贏，卻從來不敢正視如果自己失敗了的話會怎麼樣，於是老人的話就侵犯到了他的權力意志，而這樣的想法在創造觀型文化中，是比起其他類型文化更要來的強烈的。

　　當隊上要再選出一個鞍馬選手的時候，米爾曼自願參加，並且在這次的鞍馬表演中讓眾人瞠目結舌，但是在前一些的片段中，米爾曼清楚的表明他並沒有很認真的接受過鞍馬的訓練，所以在選拔的時候會有如此傑出的表演是出人意表的。這也證明了上述創造觀型文化的電影中的主要角色都會有過人的能力這一點，當米爾曼使用了老人教給他的專注力，他自然而然地把自己在體操方面的天份發揮的淋漓盡致。這樣的能力是潛在的、平時不會發揮的，但是這並不代表這些異於常人的天賦並不存在。

　　當米爾曼的隊友受傷與米爾曼自己出車禍的時候，都可以清楚的看出來在旁觀看的人並不會多加議論、揣測，而是等待專業的人進行處理與救護。因為每個人都有著自己擅長的領域且每個人都是獨立的個體，所以當遇到並非自己可以控制的事情時，在創造觀型文化的社會中，就不會發生那種完全的圍觀（就是把受傷的人團團圍住的狀況）與議論紛紛；相反地，反倒是會很冷靜的在旁觀看，並把問題留給擅長處理的人去處理，這也是尊重個人領域的一種具體表現。

　　米爾曼的腿斷了之後，一度灰心的夢到自己爬上學校鐘樓，想要放棄自我。這時候出現了另外一個米爾曼（代表米爾曼心中一直放不下的權力意志、支配欲），而兩人起了一陣不小的爭執。兩人在鐘樓上不斷的拉扯，甚至拉扯到有一人已經懸空，最終的結果是那個代表米爾曼心中權力意志的那個人掉了下去。這一片段的表現是創造觀型文化底下將權力意志用具體的方式表現出來，代表米爾曼心中的自我拉扯，並在放開手的那一瞬間將代表著心中權力意志的自己摔下鐘樓，也代表著米爾曼終於放開心中對於名聲的執著。

　　當米爾曼的教練拿給他奧委會取消他的參賽資格的信件時，他深深的覺得自己被教練給放棄了，所以即使已經受到老人許多的訓練與教育，他卻還是忍不住發火與沮喪；因為即使都懂得這

些道理，但是支配與追求的權力意志在他的心中仍舊無法被抹滅。這是創造觀型文化底下很典型的例子，對於權力意志毫無隱瞞的表現。即使米爾曼已經都懂得不應該要讓權力意志再度在心中擴張，卻仍舊擺脫不了一時對權力意志的掌握，也因此他才會怒氣沖沖的離開了體育館。因為自己心中的優越感仍然沒有完全的消退，覺得自己做得到、比別人做得好的感受仍在心頭，所以對權力意志的追求並不能在遇到事情的時候完全的放開，也因此才會有這樣的橋段。反觀當電影到了最後，當隊友求助於他的時候，他已經完全可以放開心中的雜思，等到自己上場表演的時候，才有了最終完美的演出。

五、《火線交錯》

電影開始沒多久，蘇珊（Susan）就因為槍擊而受傷（這在電影中半段才會演出來），因此理查（Richard）只好將自己的兒女留給墨西哥籍的保母照顧，但是這天是保母兒子的婚禮，所以她必須要回去墨西哥，但因為理查自己趕不回去又臨時找不到人照顧孩子，所以強迫保母「必須」留下來幫忙照顧孩子。這裡牽涉到權力意志與自由意志，也是創造觀型文化所強調的事情。理查因為自己無法照顧孩子（也找不到別人幫忙），所以即使知道保母有必須且想要做的事情，他還是勉強保母留下來照顧孩子。從這裡可以看出支配欲的展現；理查的使用了自己的權力意志去影響保母的自由意志，不但以強硬的語氣和態度，更使出了利誘的方式（替保母的兒子另外辦個更好的婚禮），完全不給保母辯白與解釋的機會就將電話掛上，似乎保母的煩惱不算是一回事，把剩下的問題都自私地丟給保母去解決。

當理查與蘇珊夫婦在路邊吃東西時，店員端上了可樂與兩個裝有冰塊的杯子，蘇珊要求理查把杯子中的冰塊倒掉，因為她說不確定那冰塊是用什麼水製成的；但是理查因為可樂是熱的，並

不打算照著蘇珊的話去做。這時候蘇珊強硬的拿起了理查的杯子，逕自將冰塊倒掉，也順道將自己杯中的冰塊倒掉。這也是一種權力意志與支配欲的展現，因為蘇珊覺得在那個環境的衛生並不好，所以希望丈夫可以依照自己的意思，以免喝到不乾淨的水，即使理查的想法並不是那樣，但在創造觀型文化裡的支配欲是很強烈的，這種潛藏在意識之中的想法促使蘇珊採取了強硬的手段，並不理會理查當下的感受。而在這段劇情中另外一個有關權力意志的表現是蘇珊提出疑問，詢問理查他們為什麼要到那荒涼的地方旅行。而理查的回答是為了可以讓兩人獨處，在蘇珊的反應中，這回答明顯地出乎她的預期與想像。可見兩人要出外旅行之前，對將要去的地點與要做的事情並沒有溝通好（從兩人的對話與相處模式或許可以推測出這是理查想出來要修補婚姻的一趟旅行），而是理查獨自規畫了這一趟行程，然後強迫蘇珊跟著一起去（從蘇珊一直很緊張與不安的表情可以看出這一點）。

　　當蘇珊中槍急需救治的時候，在遊覽車上的眾人只是坐在自己的位置上並沒有移動去幫忙，只有車上的翻譯（導遊）幫理查出主意。而當最後車子調頭要去找醫院的時候，車上其他的乘客似乎並不願意，也急忙著對著司機喊「調頭」。因為在創造觀型文化中，每個人都是獨立的個體且擁有自己的權力意志，所以當有人受傷的時候並不會有不懂得如何救治的人下去幫忙，相反地比較會做出類似冷眼看待的反應。像劇情中的遊覽車為了要找醫院而迴轉，則是侵犯到了其他人的權力意志的部分，因為蘇珊的傷跟其他人並沒有相干，所以其他人自然的認為如果為了一件不相干的事情而影響到自己，這是不對的事情。所以當理查著急的時候，其實可以看出其他人雖然陷入了一點點恐慌（因為擔心自己也會成為受害者），但是並沒有人付出其他幫助。而到了後半段，當蘇珊已經到了一個定點等待著救援的救護車或直升機時，車上其他的乘客依舊認為他們沒有必要陪著理查和蘇珊這樣苦苦等候

（因為在一個陌生的地方，身旁都是「非我族類」的人，所以會害怕自己也遭受迫害），所以開出了等待的期限，並且在最終不理會蘇珊的死活而拋下了理查和蘇珊孤單無助地在翻譯（導遊）所住的村莊裡頭等待救援（此時的其他乘客連車都不敢下）；而當乘客表現出不想多等待的時候，理查也用肢體語言（與乘客代表起衝突）表現了他因為想要救自己的太太所以不准遊覽車離開的權力意志，他的態度很強硬，甚至威脅其他乘客如果離開就要對他們不利。這些表現，很明顯的都是創造觀型文化底下才會有的。

在日本的千惠子是個聾啞少女，在她心中一直希望自己可以被當成普通人一樣對待，但是不了解她的人卻往往將她視為特殊人物（在 J-Pop 裡遇到的少年之類），她心中的權力意志（尋求認同感）也因為這樣而遭到違反，因此在一開始她一直都是表現出很叛逆的樣子（與父親相處也不和睦），甚至不惜犧牲色相也想要勾引其他男孩子的欣賞。直到遇到春樹，因為他也會一點手語，對千惠子講話時也會刻意的放慢速度配合千惠子讀唇語的方式，所以在那個當下，千惠子心中的欲望（希望被認同）被滿足了，因此與春樹相處時都很愉快，甚至和一群人相約著去夜店。但是在夜店裡，千惠子卻看到春樹親吻了自己的朋友，也因此她心中的權力意志（獨佔欲）又一次的被違反了，也讓她倉皇的逃離了夜店，連帶的引出了此後她主動找來她自己以為是在調查母親的死因的警察（實際上是調查父親與獵槍的關係），接著以自己的肉體勾引警察的橋段（最終仍舊是失敗了）。由此看來，雖然千惠子是日本人，但是在導演的巧妙安排之下，她其實也就成了創造觀型文化下的產物之一。她一直想要遂行自己的權力意志，卻一再的失敗，也因為這樣造就了她比起其他人更為叛逆的性格。

在《火線交錯》一片中，其實也看得出創造觀型文化中次等民族與種族歧視的觀念。像是當警察找到哈森（販賣獵槍的人）時，問也不先問就先採取制服他與他的妻子的方式，並且在第一

時間就替他們（包括哈森的妻子）上手銬，在民主國家，這樣對待嫌犯的方式幾乎是不可能的（尤其哈森並沒有抵抗）。甚至當警察找不到約瑟夫（開槍不小心擊中蘇珊的小孩）家時，第一時間就懷疑哈森謊報，並且拳腳相向。接著，當警察在途中遇到約瑟夫一家的時候，完全沒有嚇阻或者提出疑問，一下車便對著他們開槍，彷彿他們的命並不值錢一般。而當保母與姪子從墨西哥要返回美國，通過國境時也遭到警察的刻意刁難（警察的手一直握在槍上，有威脅的意味），以致保母的姪子因為害怕二度酒駕被抓，所以就加速闖過了檢查哨，也因此害保母遭到通緝。而千惠子也是類似的例子，因為身為聾啞人士，所以常常遭受到不平等的待遇（排球比賽的裁判判她出場、搭訕的男生因為她是聾啞人士而嚇得倉皇逃走）。當蘇珊被送到翻譯（導遊）的村子休息時，其他的美國旅客因為擔心害怕自己被這些低等民族的人傷害而不敢太靠近或不敢下車。這些都是創造觀型文化中存在已久的陋習，也就是認定別人為次等民族與種族歧視的表現。

　　貫串了全片的東西是「一把獵槍」，從日本出發的獵槍，到了摩洛哥的哈森手裡，接著又經由約瑟夫的手打傷了蘇珊，間接造成了保母被遣返回墨西哥的結局。槍是創造觀型文化底下的產物，只有支配欲強烈的文化才會發明這種用來支配他人的武器；又人與人之間的語言因為巴別塔的事件而遭到上帝的分化，所以從此以後人們有了語言的隔閡。又因為有了語言的隔閡，所以產生了不同的民族。然而，在創造觀型文化強烈的支配欲與權力意志下，所有的種族應該要以上帝所創造的他們為最優等，所以就產生了種族之間的不睦與歧視。《火線交錯》就在這樣的環境中誕生，從片中可以感到創造觀型文化中那種人人為自己思考、把自己擺在最優位的態度，也可以感受到西方社會對於「非我族類」的一種歧視與不平等的看待。因為一把獵槍引起的一連串事件，

其實追根究底，還是得回歸到創造觀型文化對其他民族的不包容與不平等待遇。

第二節　氣化觀型文化系統的電影文化意象

一、《那山那人那狗》

　　當兒子第一次要離家去當鄉郵員的時候，他媽媽叮唸了一會兒，說：「現在不愁吃穿了，當農民有什麼不好？你爸回來了，你要想當工人，就到城裡去當。」在氣化觀型文化的社會裡，家族的觀念是最重要的一個環節。雖然說孩子的年紀到了就應該要獨立自主，但是與西方創造觀型文化的社會不同的是，氣化觀型文化家族制度更為嚴謹，認為身為一個家族的人就應該要住在一起或者生活在一個相同的範圍之內，以便就近照顧。就像《那山那人那狗》片中的兒子一樣，雖然他接下了爸爸鄉郵員的工作是出自於自願，家人也沒有多作攔阻，但是在媽媽的心中，還是希望自己的孩子可以做個比較不辛苦（因為長年在家等待孩子的爸爸，所以了解鄉郵員工作的辛苦面）的工作，也好離家近一點（或者就住在家裡），以便三不五時可以有個照應。

　　片中的那條狗取名叫做「老二」，自然地就是把牠當成家中第二個孩子。在大陸實施的一胎化政策，讓每個家庭都只能擁有一個孩子，在長期的累積下來，也的確出了不少問題（比如孩子的管教、男女數量的平衡等）。而在氣化觀型文化的社會裡，較為崇尚的家族制度是大家族，正常來說都希望可以多生幾個孩子以便增加生產力（傳統農業社會的觀念）；然而一胎化的實施卻讓這樣的想法起了很大的矛盾與衝突。所以在想要多養幾個孩子的家庭或者需要勞力的家庭，自然而然就得轉換想法或尋求別的方法。在片中的老二，就是在轉換方法後的一種存在。當然，老二也可

以當成是爸爸的分身，因為每次在到達一個地方的時候，都是由老二先負責報信，然後爸爸才抵達。

當父子兩人準備要離開第一個村莊的時候，村裡的人全聚集起來，在村委會外頭歡迎他們。雖然爸爸說他們是來歡迎兒子的，但其實這只是次要目的，主要目的還是來歡送爸爸的。在氣化觀型文化中，常常會把歡迎、歡送這類的事情辦的很盛大，凡是對大家有貢獻的人，都可以接受這份殊榮。因為人與人之間都是和諧忍讓的，沒有誰適合做太凸出的事情，所以一切的事宜都由大家一起著手進行，而不用特意把事情攬在幾個特定的人身上。像是片中這類的歡迎（歡送），就是由大家一起來，雖然每個人都在竊竊私語，但沒有人充當發言人，而是讓這類的儀式默默的進行。

當爸爸特意繞了段路送信給眼盲的五婆，這一段劇情在氣化觀型文化中是很常見的。五婆的孫子並沒有真的寫信給她，她所收到的信也都是爸爸自己編纂出來的，因為五婆的眼睛看不見，所以每次都把空白的信紙拿給爸爸，請他幫忙讀信，所以爸爸可以每次都自己掰一些信的內容，好讓獨居在山中的五婆可以安心；並且爸爸每次都會在信裡附上一些錢，讓五婆的獨居生活不至於出太大的問題。雖然在氣化觀型文化底下，愛是有等差的，但是「敦親睦鄰」或「守望相助」的觀念也是在這文化底下很重要的一環。因為五婆的生活環境看在爸爸的眼裡是苦不堪言，所以同情她的處境也是很正常的。最後當爸爸即將退休了，還特意帶著兒子繞去五婆的家中，目的就是為了讓獨居的五婆知道，如果有事情可以麻煩兒子，也讓五婆的獨居生活可以保持無虞的狀態。

後來兒子遇上了山裡的侗族少女，爸爸的介紹就不單單只是：「我兒子。」而是在介紹完之後，順道在後面加上了兒子的年紀。以現代的社會來講，二十四歲結婚是有點太早，這已經不是現代人所認為的適婚年齡。但在氣化觀型文化的傳統社會來講，早一點結婚，早一點生孩子，對於整個家族而言都將是件好事。尤其

是當兒子遇見這少女也勾起了爸爸對媽媽的回憶，所以自然而然地爸爸很希望可以讓兒子早點定下來，所以才在介紹時把兒子的年紀也加了上去。

在這郵路上，雖然一路荒煙漫漫、雜草叢生，但是從這點看來，也是氣化觀型文化裡的一項特點，也就是人與自然的諧和。從本片開始到結尾，基本上除了在河邊烤火以及兒子射出去的那隻紙飛機之外，父子兩人對於所到、經過的環境，都沒有多餘的破壞，即使有的路上真的是雜草長得比人高，甚至把道路都給覆蓋了，兩人也都沒有動手拔除或破壞，完全體現了人與自然的諧和。

在影片中傳達了一個氣化觀型文化中的重要概念，就是「子承父業」。爸爸雖然從鄉郵員的角色退了下來，但是如果要將這個職位交給政府所選擇的人，他實在也放心不下；雖然媽媽一直擔心孩子做這個工作會太累，也不希望孩子像爸爸一樣往往都是一離家就要好幾天、聚少離多，但是在爸爸的想法裡，唯有他的孩子才能夠繼承他的事業。雖然父子兩人一開始有許多理念不和的地方，但經過一次共同的旅程，終究是把兩人的想法勾勒出一個完整的和諧畫面。最終，兒子覺得自己背負得起爸爸所交予他的重擔，而父親也相信只有兒子才可以接手他的工作，這樣的情形在氣化觀型文化中是最完美的和諧狀態。

在片中使用了許多的俗語（俚語），雖然不見得是聽得懂的，但是可以猜想得到那些都是繼承老祖宗智慧而來的話語。例如「一片茅草阻河水」、「路在嘴巴上」、「揹得動爹，兒子就長成了」等，都是老祖宗的智慧留下來的話語。這樣的情形也是在氣化觀型文化的世界會較常見。因為氣化觀型文化的社會中，人與人的互動較為緊密，關係也較為親密，所以容易將經驗傳承給後人。在這樣的情況下，祖先們的智慧也比較容易被留下來，當成老一輩人物的經驗談。這是在氣化觀型文化中較常見的一種模式。

二、《藍宇》

　　電影一開始，陳捍東與員工劉征有段對話：「劉征，你怎麼還不進來？」劉征：「先等會兒，還有點事沒辦完呢！」陳捍東：「我操，神秘兮兮的幹什麼？」劉征：「沒你的事，甭管。」陳捍東：「你還是不是我員工啊你。」劉征：「我是要把他介紹給這裡的王總。」陳捍東：「王八？」從這段對話可以發現，在氣化觀型文化的社會，雖然依舊有主從之分，但其實當中的分界並不是那麼明顯。因為人與人都是氣化而成，所以彼此的關係就較為親密，較難分你我。因此，即使是上司對下屬，雖然有上與下的關係，但就相處而言其實多少摻雜個人情感，所以便不像分工嚴密的社會般，彼此之間還保有一部分的私交在這樣的關係裡。因此，常見的較普通的對話，也就較容易出現在氣化觀型文化的社會裡頭。

　　還有，在過一會兒的鏡頭裡，陳捍東對藍宇說：「我還以為你把我的東西打包起來一塊顛兒了呢！」這也是氣化觀型文化當中一種不信任外人的態度。即使在氣化觀型文化之下人與人的關係較為親密，但因為愛有等差的關係，所以對於不屬於自己家族的人，信任感始終是弱了一點，於是對於非自己親人的人，始終有些不信任感，於是對於自己所擁有的東西在外人的面前總是會重視一點。

　　在陳捍東與藍宇再次相逢的戲碼裡，如果仔細聽，會聽見其實旁邊的人聲吵雜與穿梭的車子的煞車聲音。這是氣化觀型文化拍攝電影的一個特殊的手法，也就是收音極廣。凡是出現在電影場景──即使不在鏡頭內──的聲音，通常都會一絲不漏的也收進電影裡，這是一種氣化觀型文化諧和自然的拍攝手法，不刻意把多餘的聲音去除，相反地保留出現在場景裡外的所有聲音，代表與自然界的無法切割。而陳捍東對藍宇說的話也形成了另一種無形的氣化觀型文化的特點：「我最討厭過節了，整天吃吃喝喝的，沒完沒了。」即使陳捍東這樣子說，但是在接續的劇情會發

現，其實氣化觀型文化中人實在很難避免這樣的場景，凡是過年過節的，總是要與幾個親朋好友聚在一起慶祝；通常都是以家族為單位，非得要熱熱鬧鬧的，才有過節的氣氛。

陳捍東在一次接了藍宇在路上對他說了：「我們兩在一起，全憑自願，合得來就在一起，感覺不好就算了。兩個人要是太熟了，倒不好意思再玩下去了，也就是到了該散的時候，明白了嗎？」姑且不論兩人的感情形式為何，但以上對話在氣化觀型文化來說是有幾分道理的。因為在一起的兩個人，只是相戀，這中間的感覺與程度還不到家人的地步；而在氣化觀型文化中「愛有等差」的觀念是很明顯的，一定是先愛家人才愛其他人，也因為這樣才可以造就感情，那感覺是一種低於對家人的關心，但卻又捨不下的感覺。然而，有的時候太熟了，感情就容易進階成為親情，這樣的感覺就彷彿在跟家人談戀愛，是種不恰當的感覺。所以往往可以看見許多人在一起十幾二十年的卻不結婚，因為那張證書對這樣的戀人來說已經不是太重要的東西，畢竟相處久了感情的形式已經從愛轉變為親情，已經是氣化觀型文化中最為高階的情感了，所以結不結婚、把不把對方轉變為姻親上的家人，其實也就並不是很重要的事情。因此，在陳捍東的觀念中，如果藍宇和他兩人相處的模式已經太過親近，那麼彼此之間的激情自然就會少了幾分，以戀愛的感覺而言並不是那麼好，所以如果兩人太熟了，反而在感情的世界自然而然地無法再相處下去了；相反的，如果將對方轉變為自己的家人，那種感覺又不一樣了。

當陳捍東帶藍宇回家吃年夜飯的時候，因為陳捍東的媽媽堅持要等到大家都回來了，才肯開飯。這在氣化觀型文化中也是很有特色的一環。凡是重要的日子，變得要聚會；聚會又一定得等到所有的人都到齊了才可以開始活動。而這件事還有另一個特點，就是「認同感」。在氣化觀型文化的社會裡，如果有人要進入另一個人的家庭，首先最重要的就是要讓對方的家人認識與認可。陳

捍東帶藍宇回家或多或少有這樣的意味，因為陳捍東的媽媽還在，所以即使他們的感情是一段不適合公開的戀情，但在心底深處，還是會希望自己的選擇可以被家人──尤其是家中的長輩──認可。因為和一個人在一起，在氣化觀型文化的社會中，其實等同於和對方的一家人相處，在這個社會裡，一個人是很難完完全全地只是跟另外一個人相愛而完全不用理會對方的家庭背景的。這在氣化觀型文化的家庭觀念中，是很特別的一個環節。

在陳捍東出獄的日子，他和藍宇雖然沒有約了家裡的重要人士（長輩），但是卻約了和陳捍東關係較好的妹妹、妹婿和員工（劉征）一起聚餐。出獄是大事，在氣化觀型文化的社會裡，凡是遇到坐牢這類較不好的事情，通常在結束之後都會有一個去除霉運的儀式，而這樣的儀式通常是以家族為單位。但因為陳捍東的家人較熟的也就是妹妹小紅和妹婿大寧（也以這二者能接受陳捍東與藍宇的關係），至於劉征，他與陳捍東之間的關係可以親人來比擬了。所以由此可以看出氣化觀型文化對於遇上不好的事情之後的去霉運儀式的重視，也由此透露家族關係的重要。

三、《嫁妝一牛車》

在氣化觀型文化的傳統社會裡，大部分的工作都是以勞力為主，所以常常可以看到眾人一起在工作的場景。在電影《嫁妝一牛車》的開始，阿發與阿好兩夫妻，都是出賣勞力在工作；而在工作的場合，做事情通常都是很多人在一起做，所以也呈現氣化觀型文化中那種人與人之間較為緊密結合的場景，與同事之間的關係都不錯，甚至可以相約一起去做其他的事情。而且通常一些手工（例如阿好剝花生的工作），因為較不需要太大的勞動力，所以常見的場面是一家老小都在一起工作。而且在這類型的場景裡，最常見的事情就是東家長西家短的道別人的是非，這在阿好的工作場景裡是常見的事情。

在阿狗（萬發與阿好的孩子）聽阿好的話跑回家煮稀飯的場景裡，有一幕很特別的鏡頭就是阿狗跑著跑著，竟然經過一段排滿了墳墓的路，這在現代社會是很難想像的，但是在傳統的氣化觀型文化的社會，卻是一種普遍的情況。因為在氣化觀型文化的世界觀裡頭，世界只有一個，所以不管是活著的人或死去的鬼，都存在在同一個世界裡（差別只在於肉眼能否得見），這也是諧和自然的一種方式，人與鬼的和平共存。因為世界觀的影響，所以在傳統的氣化觀型文化社會中，活人與死人其實並沒有太大的分野，畢竟都存在同一個空間，和平共存是一種生活型態；雖然這在現代的社會（受到西方世界的影響）是很難想像的，但是卻是氣化觀型文化社會的一種普遍的相處方式。

在傳統的氣化觀型文化社會，人與人的相聚是一種普遍的情況，所以在閒暇的時候，就會群聚在一起聊天、喝茶、下棋等。在《嫁妝一牛車》裡也是這樣，萬發的同僚在歸還老闆牛隻以後，便跑去類似小市集的地方坐著喝酒聊天。而類似這樣的小市集，在氣化觀型文化社會是常見的，只要有人聚集的地方就會有生意，所以容易吸引一些小攤販到這些地方聚集做生意。

在阿好初遇簡仔的時候，很大方的告訴簡仔如果需要什麼東西，都可以直接到阿好家裡拿；簡仔很疑惑的問說：「你們的門都沒有鎖喔？」阿好回答：「那個破房子，連鬼都不敢來，小偷怎麼會來？」但其實在傳統的氣化觀型文化的社會裡頭，「夜不閉戶」一直都是道德的最高標準。雖然阿好是因為家裡沒有什麼財產值得讓人覬覦，但其實在傳統的社會裡，大多數的人家都類似這樣，敦親睦鄰，給人方便自己也方便，所以在防盜方面並不是那麼的重視。而且阿好一家晚上睡覺的時候都睡在一起，家人之間並沒有什麼距離，這些都是傳統氣化觀社會的特徵。

在電影《嫁妝一牛車》裡有許多的場景都被配上了音樂，而這些音樂通常都是傳統歌曲或民謠的伴奏。與創造觀型文化電影

的音樂都是在配合外在場景不同的是，氣化觀型文化的電影使用的配樂通常都是在暗示主角心中所想的事情或者即將到來、未發生的事情，這樣的暗示較偏心理狀態，而非外在狀態。就像是阿好初遇簡仔的時候一樣，阿好正在跟丈夫萬發抱怨著他都不會陪她聊天，此時得知簡仔搬來當鄰居的消息，心中未免升起一股對這個鄰居的好感，即使沒有見過面，但心裡的感覺卻是好的。到了阿好初次與簡仔見面，這樣的好感在音樂的襯托下，隱隱道出阿好心中的感覺，也就是對簡仔充滿了好感，一如歌曲〈望春風〉一樣，等待著有人來開採她這朵好花。這是氣化觀型文化電影使用音樂的一種特色，除了填補電影的空白之外，也一方面隱隱的暗示著角色的心理狀態。

在電影中有個有趣的橋段，就是阿好聽著眾人說的話，然後跑去參加禮拜，她的主要目的是教堂發的麵粉，而這些都是聽了其他人的話才讓她有了動機去做這樣的事。在氣化觀型文化的社會裡，有好事或者壞事，因為人與人之間的距離並不遠，所以常常經過口耳相傳，很快的就會傳遍很多地方。像是阿好去參加禮拜的行為也是，因為聽了別人對教堂的稱頌，所以自己趕緊去參加禮拜，只為了可以拿到一些好處（麵粉）。一群人參加禮拜的目的都是一樣（為了麵粉），所以在做禮拜的時候，一群人反倒熱烈的討論了起來，這是在氣化觀型文化的社會才會見到的有趣情況。

當阿好與簡仔發生了關係之後，鏡頭一轉轉到與阿好一起剝花生的同伴去，接著的劇情，就彷彿同伴們真實地看到了一樣，準確地轉播了阿好與簡仔的現況。在氣化觀型文化裡，別人的蜚短流長是很常見的，因為即使和自己沒有關係，但因為人與人的關係太過緊密的結合，別人家的事情即使不會影響到自己，但還是會成為生活中的一個話題，畢竟表現得太過凸出的話，就容易招到別人的嫉妒。這在《嫁妝一牛車》裡是很常見的狀況，包括了事後萬發會發現自己的老婆與別人偷情，也是經由別人所說的

才意識到。雖然說有些事情不見得和自己有所關聯，但在氣化觀型文化的社會中，人與人之間無形聯繫起來的的一張網，卻把所有人都跟同一件事給牽連在一起。

後來簡仔因為房子房東要收回去而住進了萬發的家（姑且不論他與阿好的關係），這在氣化觀型文化裡也是常見的狀況。俗話說：「遠親不如近鄰。」往往在緊急關頭能幫到自己的，都是住在自己家附近的鄰居。而阿好也是，在簡仔沒有地方可以去的當下，第一個想法便是讓簡仔住進自己家（不論她是否以自私的想法作為出發點）。因為在氣化觀型文化的社會，大家庭的制度是很普通的，而在大家庭裡的成員，卻不見得都得是自己家族裡的人。重點在於「互相照顧」，當人有急難的時候，就可以看出氣化觀型文化裡那種人與人關係緊密結合的狀況　（到了萬發因為意外傷了別人的小孩而入獄，變成簡仔照顧阿好與阿狗。甚至阿發出獄的時候，還是簡仔騎車去載他）。

四、《戲夢人生》

電影剛開始的場景，便是李天祿的阿公與一群朋友坐在家裡抽水煙、吃花生、喝茶閒聊的場面（場景裡的人不斷來來去去）。對白大概內容是李天祿將要滿週歲，所以李天祿的阿公的朋友問他要辦幾桌來宴請客人，而李天祿的阿公不好意思的回應著。這樣的場面在氣化觀型文化的電影裡是很常見的，因為在氣化觀型文化的社會，人與人之間的來往是很熱絡的，常常別人家的事情都當作自己家的事情在處理。但就像李天祿的阿公所說的，孩子週歲擺個喜宴也不過是讓大家看看這孩子，主要目的是在孩子的成長過程中，大家有個照應。因為在氣化觀型文化的社會，雖然愛有等差，但是基本上對待親朋好友、鄰居的孩子，大多數的人都依舊會採取關心、互相照應的態度，所以為了回報這樣的態度，請週歲酒是個簡單表達心意的方式，同時也讓大家可以親眼看看

這孩子長怎麼樣、家中環境如何，需要哪些層面的幫忙與照顧等。主要的原因與理由，也不過就是要讓眾人認得哪個孩子是誰的，這樣在孩子的成長過程中，也方便其他人伸出幫忙照應的援手。而另外一個重點就是，因為氣化觀型文化裡的人，在與人相處之間較不分你我，所以容易熟稔起來，也因此喜歡遇到事情就大家熱熱鬧鬧的一起慶祝，所以遇到大小婚喪喜慶的事情，總免不了要邀請三五好友、親戚到家裡聚一聚，熱鬧熱鬧。

　　因為算命師說李天祿的命很硬，所以必須改口把爸爸叫阿叔，生母叫阿姨。這在終極信仰是「道」的氣化觀型文化裡頭也是常見的情形。很多事情必須透過算命、卜卦的方式去趨吉避凶，這也是要讓人與自然、人與人之間達到諧和自然的一種手段。雖然有點迷信，但是在氣化觀型文化的社會裡頭，卻是很難避免掉的習俗、習慣。

　　在《戲夢人生》一片中，基本上在室內場景的部分，採光都偏暗。一方面是反映當時社會現實（日據時代，大部分家裡的照明設備都不齊全）；一方面是氣化觀型文化底下的電影的拍片特性。因為在氣化觀型文化裡頭，主要是要和大自然融為一體，所以在電影的拍攝中，除非必要，否則大部分的採光都會依照當時的天氣和真實室內場景的光線進行拍攝。也因為這樣，所以有的時候如果天候不佳或者是在光線照射並不好的室內拍攝，往往就會造成人物的表情不明顯、分不清每個人物之間的差別的狀況。這樣的拍攝手法的運用在寫實電影《戲夢人生》中是很常見的狀況。

　　當李天祿去教漢字的老師那裡偷了上百本的漢字簿子時，被別人給抓到了，別人當著李天祿阿公的面前就教訓起了李天祿，甚至被帶回家後，還繼續被阿公、爸爸教訓。這也是氣化觀型文化中一個明顯的例子，因為人與人之間的關係是密切的，所以當遇到別人的孩子犯錯時，只要身為長輩，彷彿就有資格可以教訓做錯事的孩子；而當在家庭環境裡，一個人做錯了事情，通常也

很難是只有父、母親出面管教，在氣化觀型文化的社會裡，凡是家中的長輩就有權力幫忙管教做錯事情的孩子。所以在片中孩童時期的李天祿偷東西一事，不但被別人管教，回到家還要輪番的接受爸爸、阿公、媽媽的教訓。而在這事件中的另外一個特色是，當李天祿的阿嬤問起為什麼孩子會做錯事時，他的阿公回答說因為別人的唆使，所以李天祿才會去偷東西。這也是一個很典型的例子，因為人與人之間的關係較為密切，所以做事的時候很難避免與別人有所牽涉；而李天祿偷東西這件事情也是一樣，不單單是李天祿自己的錯。在李天祿的家人眼裡，他會這樣做，其實也是因為別人的影響，這點就體現了氣化觀型文化中人與人不可切割的親密關係。

後來大目仔（寄養在李天祿家的女童）因為生母要將她帶回廈門自己撫養而離開了李天祿家。而大目仔的生母原本與李天祿的阿公所想的一樣，都是要等大目仔長大之後嫁給李天祿，但是因為鄰居的一封信，讓大目仔的生母知道大目仔受到李天祿的後母虐待，所以便決定要將她帶回廈門自己撫養。這裡也是氣化觀型文化的表現：一來，將自己的兒女寄養在自己所相信的親朋好友家，這是人與人關係較為密切的社會才會發生的事情。二來，因為鄰居對於後母對大目仔的虐待看不過眼，所以寫信通知她的生母，這表示即使不關自己家的事，但在這人與人密切連結的社會裡，別人（鄰居）家裡的事，自己也有責任去參上一腳，尤其是遇到不公義的事情，更是應該要幫忙解決。這些都是在氣化觀型文化的社會才會看得見的狀況，畢竟每個人在精氣化生的時候就與其他人無法脫離相關性，所以不管什麼事情，其他人也都會幫忙、參與其中。

在這部電影裡，拍攝的手法很喜歡使用遠景的鏡頭（或固定的鏡頭），也因此在收音方面就收得很廣，即使不在鏡頭內的聲音也會收進電影裡。因為在氣化觀型文化的社會裡，人與自然、人

與人最終也最高的目標就是要達到相處時的諧和自然，所以在電影裡的表現也是一樣，即使看不見，但是很多事情還是存在。常常一個固定的鏡頭裡並沒有主要的劇情，但是就會固定很久，藉由收進來的聲音來講述（或者讓觀眾意會）正在發生的事情，這一點在《戲夢人生》中是很一種很具有特色的表現。

　　在李天祿後母（阿嬤）的身上可以看到「愛有等差」的表現，這也是氣化觀型文化中「愛人」的一個特色。李天祿的後母在一場吃飯的戲中，趁著李天祿的爸爸已經出門了，在飯缸裡再加入冷水，讓李天祿沒辦法吃到正常的白米飯，讓李天祿摔破了飯碗就走了出去，而他的後母只是大聲的補上一句：「你最好不要回來。」類似這樣的事情（後母的虐待）很多，像是當李天祿與朋友回家與爸爸商量要給戲班班主的女兒招贅時，他後母也是在他爸爸耳邊火上添油的說：「沒用啦！生到這種的孩子沒用啦！」（雖然最後李天祿還是讓戲班班主招贅了）當李天祿的爸爸將許久沒用的戲偶送給李天祿時，他的後母也刻薄的對他說：「如果有本事就自己去賺，不要老是到這裡挖（寶）。」後母對李天祿的尖酸，在此可見一斑。甚至到了李天祿的爸爸死了，他的後母仍舊討厭李天祿回家奔喪，一直要趕他走。從李天祿的後母身上看得出來「愛有等差」的觀念，一開始她嫁給李天祿的爸爸，因為李天祿和大目仔並不是自己親生的，所以她採取了虐待他們的手段在對待他們；爾後她有了自己的小孩，更是不在乎當時已經在外討生活的李天祿，甚至變得更加厭惡他，越不想讓他回家。

　　在李天祿遇到麗珠後，他旋即與麗珠展開了一段情。在描述他們兩個人感情的橋段中有一場戲，是麗珠故意找幾個好姐妹要測試李天祿對她是否忠誠。因為在氣化觀型文化裡，很難對別人表現出「獨特」的對待，通常即使面對喜歡的人也要對待他們像是對待其他人一樣，以免過於凸出，容易招惹他人的嫉妒。因此，在這樣的情況之下，麗珠自然對李天祿與她的感情無法生出太多

的信任感，但終究想出了一個方法來測試李天祿的心態；這類型測驗別人心態的橋段，也可以說是氣化觀型文化的電影裡特有的。

五、《好奇害死貓》

電影的開頭，小白（千羽與鄭重的孩子）過生日，出門時恰巧遇到剛搬來的梁曉霞。梁曉霞聽說這天是小白的生日，便從自己的沙發上拿出一隻布偶送給小白當作生日禮物。姑且不論梁曉霞與鄭重的關係，這樣的行為明顯是氣化觀型文化中縮結人情的手法。因為在氣化觀型文化重視人與人之間的關係，所以即使與自己並沒有親戚關係，但即將成為鄰居，所以對別人釋出善意是一種正常的觀念；而通常接受禮物這方的人也會感到盛情難卻，自然也就欣然地接受對方給予的禮物。

少女陌陌是一個照片沖洗員，很喜歡拿著手機東拍西照，也喜歡窺探別人的隱密。而千羽與鄭重的關係在人前一直都維持的很好（可以從一起帶著孩子出門過生日看得出來），這是一般家庭很難做到的。也因為這樣，所以在氣化觀型文化的社會中，很容易招人側目（因為以家庭關係而言，這樣是很凸出的）。因此，當千羽與鄭眾帶著小白出門，陌陌聯想起自己所沖洗的照片（後半段會知道是千羽拍的，是鄭重與梁曉霞偷情的照片），因為照片的內容勾起了陌陌的好奇心，讓她對於這一家人的事情感到好奇，不斷地追蹤這個家庭這段時間發生的事情，也終於讓劉奮鬥被警察所逮捕。

當千羽的車子被刮了烤漆、被潑了油漆（後面會知道是千羽自己所做的），千羽在車庫裡尖叫了起來時，引來的不僅是車庫裡的保安，更引來其他不相干的民眾。因為在氣化觀型文化裡，人與人之間的關係是難以分割的，所以不論別人發生了什麼事情，彷彿都與自己相關。換句話說，即使明知道與自己無關，也很容易被事件所吸引而跟著圍觀駐足，甚至在旁品頭論足一番。有時

當事者已經離開事發現場或者這件事已經結束了，但是旁觀者卻往往抓著像是話題一樣的東西而繼續討論個不停。

　　千羽到梁曉霞的店裡做指甲時，鄭重恰巧打電話來。這裡表現出了氣化觀型文化中的一個特點，就是人與人之間講話時較不會有戒心，很容易讓旁人給聽見自己說話的內容。因為氣化觀型文化中，每個人都是精氣化生，在世界裡較難分出人我之分，所以相對的在外在表現上就顯得較為沒有防備，很容易讓別人也參與在自己的事情中。尤其當梁曉霞幫千羽拿著電話給千羽聽時，雖然看似出自善意（怕千羽剛做的指甲會碰壞），但其實這也是參與別人事情的一種手段，尤其梁曉霞與鄭重之間還有一段別人所不能知道的關係。這樣看來，更顯出人與人之間不可分割的關係（順帶一提，在氣化觀型文化中的建築物通常都隔音不好，只要在房子內稍微大聲講話，外頭都聽得到房子裡的人說話的內容）。

　　因為氣化觀型文化的社會是一個群居的社會，所以在人與人的相處上，很難不以自己的習慣、知識、智慧去影響其他人。當鄭重與梁曉霞在屋頂幽會的時候，梁曉霞開玩笑地對鄭重問起他是否在意她的手比較粗糙？鄭重雖然沒有回答，但是卻以行動去混合了一盆的鹼水要梁曉霞天天這樣用鹼水洗手，就能把手上的死皮去掉。梁曉霞以為鄭重是在意著她的手太粗糙而責怪起鄭重，鄭重一發怒便順手將一盆鹼水都往梁曉霞身上潑去；潑完了之後，怒氣也消了，旋即又混合了一盆鹼水要讓梁曉霞洗手，這次梁曉霞雖然哭著，卻乖乖的洗起手來。在這一段劇情中，鄭重因為受到年幼時母親的影響（母親在紡織廠上班，所以手不能太粗糙以免絲綢跳絲，於是想到了以鹼水洗手去死皮〔有沒有真實效果還不見得〕的方法），所以在心裡對「手很粗糙」這件事自然有了計較，即使他並不討厭梁曉霞的手粗糙，但是潛意識卻不想看到這樣的事，以致自然地想起了母親使用的這個辦法要幫助梁曉霞。再者，當梁曉霞不依照鄭重的意思做時，其實鄭重並沒有

生氣，倒是梁曉霞那種看不起自己的態度讓鄭重無法接受。因為鄭重的過往是貧窮的，所以當梁曉霞看不起她自己時，自怨自艾的態度顯然地勾起了鄭重不好的回憶，為了阻止梁曉霞這樣的心態，他順手潑了她一盆水，這算是他制止梁曉霞勾起他心中不好的回憶的一種手法。

鄭重與千羽帶著小白到外公家過生日，在這場生日派對上可以看得出氣化觀型文化家與家的觀念。因為在創造觀型文化社會，過生日往往只是辦個派對，然後邀請三五同齡的好友一同慶祝。但是在小白的這個生日宴會上可以看見的，是許多和爸媽、爺爺奶奶同齡的大人，當孩子在玩的時候，大人就在一旁聊天。這種類似的情況，其實就是氣化觀型文化裡以「家」為單位的觀念。像是接到紅帖時，通常都不只收帖者去赴會，往往都還會帶著家裡的其他人；在小白的這場生日派對上也是一樣，雖然只是孩子的生日，但是往往也與別人的家長有關係。因為這樣的聚會，才可以認識更多的人，才知道在孩子的成長過程中，哪些人會是有所幫助的，也可以趁機拉近人與人之間的關係與距離。

當梁曉霞在屋頂上問鄭重是否還愛她，鄭重以哭泣代替回答。鄭重的心態很符合氣化觀型文化，因為他要梁曉霞離千羽遠一點，主要的目的並不是因為害怕失去千羽，更重要的是擔心失去了千羽背後那給予他榮華富貴的一切。因為鄭重的地位是和千羽的婚姻所換來的，如果少了千羽所帶給他的「家」，他知道自己將會失去目前所有的一切。他就是因為在這個「家」裡頭，所以才可以擁有目前讓人稱羨的生活。而梁曉霞要的，也是氣化觀型文化中所強調的「家」。因為她什麼都沒有，連美妝店也是利用鄭重給她的錢才開的。她要的是愛，要的是可以和自己所愛的人所組的「家」，因為在心中害怕孤單、害怕不被自己所愛的人重視，所以寧願把一切罪責攬在自己身上（以致換來被鄭重殺害），也不想輕易失去一個她所愛，且可能跟她組成一個家的人。嚴格來說，

鄭重與梁曉霞要的都是一個「家」，只是這樣的家的組成並不一樣。他們同樣都有著氣化觀型文化的思考模式，但由於要的東西的面貌並不同，所以最終造成了悲劇。

同樣的，千羽與劉奮鬥也都是想要一個家，所以才會聯手做出了一連串的事件。千羽想要的家，是一個丈夫可以全心愛她的家，所以她急著要將丈夫在外面的女人除去，想到的手段則是讓自己變成受害者，將這一切的罪責歸罪到梁曉霞的身上（因為「有理由」做出一切行為的，最明顯的人是梁曉霞），好讓丈夫可以回心轉意，重新把所有的愛都回歸到自己的身上。而劉奮鬥想要的是一個富有的家，所以當他在幫千羽進行一連串的計謀時，他很強調「錢」這個東西，他一定要在千羽的面前將鈔票數清了才肯進行計畫；到後來，他甚至妄想自己可以以男主人的身分進入千羽的家（從他請千羽煮咖啡，他一湯匙一湯匙慢條斯里的喝咖啡，坐在餐桌的主位，手邊還放著報紙。叫千羽去換套衣服，甚至由自己替千羽挑選。趁著千羽不注意時跑進臥房坐在床上摸床單等行為可以看得出來鄭重想要進入千羽富有的家中，成為另一個男主人，所以他不斷地在千羽面前強調兩人是平等的）。因為自己家中的貧窮，所以他時常以羨慕的眼光望著鄭重家的玻璃花房，在心中勾勒自己總有一天也可以住大房子的夢想。簡單來說，千羽與劉奮鬥也都是標準氣化觀型文化中的人，都把「家」當成自己心中的最基本條件，但就如同鄭重與梁曉霞所要是不同的一樣，千羽最終沒得到丈夫的回心轉意（鄭重被捕），而劉奮鬥也沒得到自己所想要的富有的家（自以為千羽對自己有意思，但其實都是自己的誤會），甚至是被奪去所有而被捕（千羽最後把劉奮鬥保險箱裡的錢全部拿走）。

貫串全片的最基本概念，就是每個角色心中的那個「家」，也是組成氣化觀型文化最基本的要素。只是因為每個人要的不同，在這糾葛的過程中互相傷害彼此，最終落得誰也沒有好下場。

第三節　緣起觀型文化系統的電影文化意象

一、《春去春又來》

　　鏡頭一開始便帶入佛家的三門，也就是「空門」、「無相門」、「無作門」，也可分成「覺」、「正」、「淨」三門。從這三門進入佛法都是一樣的，因為佛法平等、無二無別。但這三門的確有難有易，其中覺門是禪宗走的，它要明心見性、大徹大悟，要上根利智才有辦法通過；正門是依靠經典，用經典修正知見，就是正知正見；淨門則是指清淨心，這個是比較容易的。在緣起觀型文化中，終極信仰是佛，所以一切的準則都以佛法為主。在《春去春又來》一片中就是如此，所以可以見到許多佛法相關的景物。

　　童僧在魚、青蛙、蛇的身上綁上了石頭，造成了牠們行動上的不便。老僧並沒有對童僧加以懲罰，反而是讓童僧遭遇發生在動物們身上一樣的事，讓童僧可以產生一種同理心，進而感受每一個生命的重要性。在緣起觀型文化中，「感受」是一種很重要的事情。片中的童僧在嬉弄這些生命的時候，並沒有感受到這些動物的痛苦，而只感受到自己心中的喜悅，所以對這樣的事情絲毫沒有罪惡感；但是在老僧的誘導後，童僧趕回到自己捉弄動物們的現場，魚和蛇死了，只剩青蛙還活著。在看到魚死了之後，童僧心中感受到了難過，但這種難過還不足以讓他痛苦。但是感受到活著的青蛙被他釋放的那種快樂，在看到蛇的死亡，就讓他覺得自己所犯下的罪孽是如何的深重，也因此他才嚎啕大哭了起來。雖然以緣起觀型文化來說，最高的宗旨是達到逆緣起解脫，所以老僧讓童僧對萬物起了同理心好像不對（因為有取才有受，有受就有愛，貪愛心就會生起），但如果童僧對於生命一點憐憫之心都沒有，那麼就更別說要可以清淨無為、與萬物共享生活、秋

毫無犯了。所以在達到解脫之前，是應該要對周遭萬物存在著一種同理心，因為只有這樣，才能體會什麼是痛苦，也才能從這種體會中悟出如何解脫的道理。

當少女來到寺廟以後，長大的少僧內心起了異樣的波紋。他忍不住將眼神多望向少女幾眼，只因為心中對少女已經有了愛戀的欲望。所以少僧在牽少女上渡船的時候心不在焉的，差點連自己也站不穩；少女與母親在寺內祈求平安的時候，少僧打開側門偷偷的觀察少女的一舉一動；在師父已經睡去後，少僧悄悄地起身偷看熟睡的少女。這些行為都證明了少僧對少女已經起了異樣的心情，所以沒辦法不重視少女的存在。在緣起觀型文化中，因為「有」才會有「取」，也因此才會有「愛」，而後貪愛心就會生起。這些是與逆緣起悖離的路，也是修法的人應該要去除的欲望。但是少僧無法抑制（或者該說停止）心中對少女的欲念的產生與茁壯，反而是順著自己心中的欲望不斷地做出不應該的事情，這些對少僧本身而言都是不好的。但是因為身心都在成長的時期，又沒有人教授他應該如何克制自己的欲念，所以少僧自然而然地順從自己的欲念不斷地犯錯，雖然是人之常情，卻漸漸地悖離了修道人士應該走的道路。

渡船在本片中也有著相當重要的地位，它代表了一種渡世的意念。從一開始由老僧帶領著童僧滑船渡水；接下來老僧再次掌槳則是送走少僧的欲念（少女）；第三次由老僧掌舵則是迎回了壯年男子殺妻的消息（壯年男子種下的「因」）；而老僧第四次渡水也是將迷途的壯年男子引渡回寺廟中，接著則是去接警察（壯年男子所該承受的「果」）；而最後一次則是放下了槳，任船自行漂流、引火自焚時的放下一切。在幾次由老僧掌舵的渡水過程中，我們不難看出其實他真正在引渡的，是一種我們稱為「因果」的循環。前前後後，由老僧親自擺渡的次數總共有六次，實則是引出了童僧成長過程中的三次因果以及自身因果循環的終點。從童

僧欺凌小動物、少僧與少女犯下的錯誤、壯年男子的迷途知返與老僧的生命終結,「船」始終扮演著一種引導的重要角色。然而,相對於水的符號意象,更加深了其實人都在欲海之中載浮載沉的訊息。其中尤以老僧燒船以自焚的一幕更是教人感觸良深,因為焚船意味著此生因果已息,放下執著不再將「渡世」的想法懸掛胸懷,並將自己引渡到另外一個更好的境界去,此因、此果到了船的消失而跟隨著消逝,再度歸來的中年男子所要承受的因果,不該是接續著老僧的因果,而是屬於中年男子自己該要去接受自己所種的因、承受自己所該擔的果。回想當少僧與少女發生關係後,少僧划著船帶少女回到寺廟,卻忘了把船上的繩索固定在岸邊就急著想要走開,接著被老僧一句話提醒才想起船並沒有被固定好,差點漂走。這裡代表著緣起觀型文化那種渡世的觀念,渡船則是在這意象中的一種手法。船的地位與老僧差不多,都是在渡化少僧,所以當少僧犯了錯後回到寺裡卻忘了固定船,代表著就是那當下他魂不守舍的也忘記了老僧的叮嚀,終究犯下了錯事。因此,老僧在少僧還未深陷前,提醒他要把船拉回來,也就是提醒了他要記得老僧的教誨與佛法的薰陶,不可迷失自己而忘了渡人渡己的職志。

「淫念會引發佔有欲,然後喚醒殺生的念頭。」這句話可以說是《春去春又來》一片中最重要且最代表性的一句話。老僧似乎在一開始就預言了少僧與少女的關係將會帶來的災禍,但是他並沒有從中多作阻撓(因為少女的病的確也是因為與少僧之間的關係而痊癒,所以老僧也說這帖藥是對的),他只是在旁觀看著,重要或必要的時刻再加以提醒(例如少僧與少女睡在船上)。他不想看見悲劇發生,所以想在悲劇發生前便加以阻止,也因此才提醒著少女如果已經痊癒便可離去。少僧卻無法在受到誘惑的當下阻止自己已經開始貪婪的心,所以最終選擇了與少女一同離去。在緣起觀型文化的觀念中,貪欲最終總是會招致殺身之禍,即使

不是發生在自己身上，也有可能是因為透過自己的雙手而加諸在別人身上；無論是哪一個，都是悲劇一場。除了類似老僧那種看破紅塵的人可以洞悉這樣的結果，其他人似乎很難在這樣的輪迴中逃脫。片中的少僧也是一樣，他即使已經聽到了老僧明確的提醒，但是在心中的愛欲正強烈的時候，根本無法阻止自己的貪欲作祟。最終在犯下錯了之後，接受了懲罰，才懂得悔改。以逆緣起的角度來看，如果不能阻止自己的愛欲、貪欲、佔有欲等的滋長，那麼根本就無法達到解脫的境界。在少僧所有欲望齊發之際，其實是很難被阻止的，而所有發生的事情就如同「順緣」一般，自然而然地進行了。

少僧離開的時候，帶走了寺裡的佛像，彷彿仍將老僧傳予他的佛法也一併帶走。等到犯了錯回來，也將帶走的佛像帶了回來，彷彿佛法於他而言從來沒有離開過。在緣起觀型文化的社會，佛法是無處不存的，尤其在大乘佛教的國家，渡人是隨時隨地都存在的理念。但是少僧帶走的佛像嚴格說起來，並不是佛法，而是老僧留在他心中的意象，因為從小到大他所懂得的一切就是佛法，而這些都是老僧傳予他的，因此佛像與老僧自然地位是相當的，因為這就是他所懂得的一切。等到犯錯回來後，他仍舊記得老僧的教誨，只是在自己的心志被欲念蒙蔽的那些時刻，他所看到的只有他所想佔有的，其他的東西他一概視而不見；直到老僧再次出現在他面前，他才想起，原來老僧的影子一直都跟隨著他，不曾離去，離開時是這樣，現在他回來了也是這樣。畢竟那地位在他心中是無可取代的，在無形中他已經忘懷不了老僧。這也是他另外一種執念，放不下便無法到達解脫的境界。

片中的老僧儼然是一個得道的高僧（從他可以隨時出現在小僧身旁觀察他就可窺知一二），但他也犯了「我執」的錯誤。因為他一直無法將小僧在他心中的形象消除，一直關心著他，一直對於他的一切無法釋懷，所以他也一直無法安心的做著自己的修

行。從童僧在動物身上綁石頭一直到最後壯年僧人被抓走，這個過程中，他其實一直放不下心中對小僧的關心，也因此一直無法得到完全的解脫。在緣起觀型文化中，渡人是一種很高的境界，但是如果做不好，往往渡人會變得連渡己也困難了起來。片中的老僧就是這樣，雖然他想要渡化小僧，但是由於自己對小僧也有了愛欲，所以一直無法放下對小僧的執著，也因此一直徘徊在小僧的身旁而無法解脫。老僧所以不能達到逆緣起解脫，多半的因素就是因為心中還存有那麼一點愛欲，直到他知道壯年僧人的懺悔與大徹大悟，他終於可以放下心中的石頭，往自己應該要走的路走去（也就是解脫），老僧選擇了閉六識，斷絕感受這世界的一切，如此一來心中將無所罣礙；他選擇自焚與沉船，一者是讓後人不用在意他的逝去，二者代表從此他將不再像是渡化小僧一般的以現實作為渡化他人（但他始終還是掛念著小僧，因此轉化成一條蛇〔代表執念〕繼續守護著將會規來的小僧）。從此可以看出，解脫的困難不僅僅是外在的誘惑，更難的是擺脫自己心中的貪、嗔、癡，如果無法完全的擺脫對他人、他事的欲望，那麼逆緣起的解脫就根本無法做到。片中的老僧即使已經看似個得道高僧，卻也困在這樣的因果裡而無法自拔。

最終歸來的壯年僧人也迎接了他的因果輪迴，如同當年他是個棄嬰而被老僧收養一樣，一個蒙面婦人也帶來了一名嬰孩，等著壯年僧人的收養。在緣起觀型文化中，因果輪迴是很重要的一種觀念。即使有的時候這種輪迴不一定會照著固定的形式（發生的事情不見得同於當初種下因時所發生的事情），但始終是會有果報的。在電影中，壯年僧人所迎來的果與當初老僧接受他的因是同樣的，至此整個因果循環有了完整的體系。所以即使看著蒙面婦人丟棄了嬰孩，壯年僧人所以沒有阻止，也是出自因果輪迴的心態。

二、《心中的小星星》

　　電影中的伊翔是個很有繪畫才能的孩子，但是「才能」這種事情，是只存在內心深處，不太容易發掘的東西。在電影的過程中，伊翔一開始其實受到很多外在事物的引誘（從上學途中去水溝撈魚，看到水窪就想踩、跟狗玩到考試卷被咬得破破爛爛可以看得出來），所以他的腦袋總是充滿天馬行空的想像（好奇心讓他的思考與心情一直都無法平靜而一直接收外在的訊息與刺激）。雖然他會將想像畫成一幅又一幅的圖畫，但是基本上卻沒有將自己的才能顯現出來，頂多只是將這項「特長」表達而已。直到他可以放心的面對自己的內心（在老師的循循善誘下），忘卻外在的誘惑，回頭看看自己內心所想到、接收的訊息，他才正式的發展了自己的才能（像是當要離家前畫下的連續漫畫）。「才能」在接受了外在太多的刺激的同時也就被掩蓋了（例如伊翔天馬行空的想像，卻對實際生活沒有幫助），表現出來的頂多是「專長」，而非令人讚嘆的事情；當伊翔可以平靜的畫圖的時候，也就是他把自己的「才能」顯現出來的時刻。這時候的他，其實心裡很平靜，沒有受到外在的引誘或者壓迫（例如成績的壓力、爸媽的期望等），也才能夠將自己的「才能」表現出來。在緣起觀型文化的社會，就正如才能開發的模式一樣，越想要去表現某方面的才能，越是得到相反的效果；不如讓它適性自然發展，反倒可以得到意想不到的效果。

　　有一幕當伊翔想吃媽媽做的三明治時，他忘記先洗手，而且他用了「左手」拿起三明治，所以被媽媽打了一下。在緣起觀型文化的社會裡，雖然現代也開始使用起餐具，但基本上還是有很多人習慣直接用手拿食物吃。因為對他們而言，食物是神聖的，在整個進食的過程，唯有親手觸碰食物、嗅聞它、揉捏它、感受它的溫度，才能品嚐享受到食物的真味。而且用手吃飯有個嚴格的規

定就是必須用右手拿食物、遞送任何有關食物的東西，用左手是不行的。因此，伊翔用左手抓起食物的行為，顯然地違反了緣起觀型文化社會的吃飯規則，所以受到媽媽的一點點小教訓是應該的（雖然說受到了教訓的伊翔依舊頑皮的叼著食物東奔西跑的）。

　　當伊翔跟羅傑（同棟樓的小朋友）打架後，羅傑的媽媽一狀告到伊翔家。雖然伊翔的爸爸氣憤的很，但是伊翔的媽媽卻沒有怪罪他。這也是緣起觀型文化的一種表現。因為一直以來，伊翔的爸媽都一直「受」，所以才對他有「愛」，但是這樣的感情讓他們看不清楚許多的事實。比如說伊翔的爸爸只會一味的怪罪伊翔的調皮搗蛋、招惹麻煩，相反的不斷地造成伊翔反叛的心；而伊翔的媽媽卻因為愛伊翔的心過重，所以她只懂得心疼自己孩子受的罪，卻沒想到寵愛也是造成許多事情的主因（雖然伊翔的媽媽曾一度嚴格對待伊翔，但是堅持不了多久）。而跟伊翔生活在一起的哥哥約翰更是對這個弟弟寵愛有家，甚至盲目到幫伊翔假造請假單（因為伊翔翹課，回家後拜託哥哥幫他寫請假單）。伊翔的家人有的時候覺得這樣的伊翔讓他們很痛苦，因為伊翔的成績、品行都比不上別人，甚至是個招惹麻煩的問題人物；但是其實這些都是因為他們對伊翔的「愛」，讓他們有所「取」，才會對伊翔的一舉一動看得如此的重要，也才會深陷在這樣痛苦的圈圈中。

　　等伊翔到了寄宿學校後，其實學習上的成效並沒有變得更好，反而因為學校嚴格的控管與多樣的規矩，讓伊翔更加的無法適應，甚至將自己的內心封閉了起來，連跟家人相聚也都毫無反應。就緣起觀型文化而言，伊翔的反應看似看透了一切而無所行動，但是事實正與這樣恰恰相反。伊翔對外在的感受力原本就比一般的孩子還要強（這也是創造力的來源），但是這樣的感受力卻一再的被壓抑，讓他覺得自己似乎真的做錯了什麼，反而讓他越來越不敢展現自我，這與逆緣起是搭不上邊的行動反應。他只是在強迫自己要服從、要與別人一樣，卻在這樣的過程中越加的失

落；因為他有太多的事情做不到，也沒有人告訴他應該怎麼做，每個人要看到的都是成果，沒有人在乎這個過程應該要發生些什麼。所以伊翔的不適應感就產生了，覺得自己無能為力，對於學習與生活管理都難以上手，卻沒有人來告訴他為什麼。他追根究底的心被現實給限制住，所以他再也無法發揮自己的想像力，就讓自己停頓在無法擺脫的煩躁中。就連他最愛的畫畫也不再畫了，因為那是不被允許的，每個人就連畫畫的時候都有一定的規範，天馬行空的想像是不被允許的，所以他的內心雖然仍舊不斷地感受到外在的刺激，但是這些刺激所引起的反應卻不能夠表現出來，因此他只能在內心不斷地反省，反省什麼東西是對的、什麼東西是錯的，也就導致了他逐漸不再與他人交談、交換任何意見。相反的，他將自己封閉在自己對這世界不理解的想法裡，逐漸地變得更沉默。這樣的沉默不但沒有讓他成長、想通這世界的道理，反而讓他對身旁所發生的一切感到更加的無法理解。雖然他的媽媽一度以為伊翔是因為還不能諒解父母送他到寄宿學校就讀而感到生氣無法釋懷，但真正的事實卻不僅是這樣，而是身旁的一切都讓他感到困惑，而少了一個幫他解惑的人在他身邊陪伴他；他的封閉程度到了連哥哥送給他最愛的水彩，他也是放進抽屜裡就不再打開。

　　尼康老師的出現替寄宿學校帶來了一點新的色彩，他讓學生在課堂上發揮想像力，以不違反孩子天生的想法為原則讓孩子創作。以緣起觀型文化的角度來看，尼康老師的教學態度是一種逆緣起的態度，他讓孩子可以發揮自己與生俱來的能力，不加以修飾，不加以勉強。雖然這樣的逆緣起並不算得上積極，但是以教學的環境來說，能夠讓學生把自己心中所想的事情表達出來而不加以限制，已經是難能可貴了。因為在學的環境，其實就是勉強學生打開感官去接受這世界還算新奇的一切，就這樣的角度來看，逆緣起已經是不可能的事。但是在尼康老師的教學裡，他並不打算強迫學生去了解這一切必須透過學習才能認知的一切，相

反的他利用了學生天生所擁有的東西，去創作、去發揮，讓學生在無為中而有所為，這些「有所為」並沒有違反天性，而是順性而作。就逆緣起而言，雖然還是有點消極，但比起一般的學識傳授，這樣的作法讓學生可以更加貼近天生的一切，內在與外在，不強求，不會讓學生得透過接受外在的事物才有所反應，可說是逆緣起的一種表現。

當其他老師對尼康老師在課堂上的表現感到可笑時，尼康老師說了：「何況，還有其他課程能讓孩子表達他們的情緒嗎？」在此可以看出尼康老師與其他老師的不同。其他老師認為教學就是一方教，一方學，就算以強迫的方式也要將知識強硬的塞進孩子們的腦海裡。而尼康老師與他們不同的地方在於，他認為的教學並不是把知識強硬的塞進孩子們的腦海，反而是讓他們自己去學，自己去發揮，擷取他們所要的，然後展現出來。就此可以看出緣起與逆緣起的差異；一個是因為感官有所刺激而有所反應，卻因此而更加無法解脫；一個是讓他們不接受刺激，單憑自己內心有所感才發揮出來，雖然這樣仍舊是無法解脫，但至少離解脫的境界較為接近。

在電影中有個很特別的音聲的運用，就是配樂。介於創造觀型文化與氣化觀型文化中間，緣起觀型文化的電影的音樂使用，既重內心也重外在狀況。配合著主要角色的內心起伏與外在感官刺激，電影中的音樂使用不斷的出現。伊翔受到刺激與不同場景的不同表現，就有著不同的音樂配合；尼康老師的出場與感受到伊翔所處的困境，也有著音樂去配合老師的外在行為與內在想法。這點是緣起觀型文化電影的一大特色。

三、《色戒》

電影一開始便是達世閉關的結束，為時三年三個月三星期又三天。依照仁波切的說法，這是通往涅槃的道路。在緣起觀型文

化中，涅槃指的是清涼寂靜，惱煩不現，眾苦永寂；具有不生不滅、不垢不淨、不增不減，遠離一異、生滅、常斷、俱不俱等的中道體性意義，也就是成佛。所以達世一登場便以不世高僧的地位存在，雖然他的外表看來還很年輕，但是就已經達到了通往涅槃的境界。這樣的人通常已經擺脫了所謂「人」的枷鎖，也應該要能夠做到不動心起念，對於紅塵俗世的一切都看得開而不放在心上，因為已經擺脫了輪迴，所以即使是以「人」的型態存在於世上，也不再有任何俗世的困擾。但是當達世受到仁波切的表揚的時候，在離開時，卻對著坐在一旁的小喇嘛露出微笑，並抬頭挺胸的帶有一點驕傲的氣息走了出去。由此可見，雖然達世完成了通往涅槃道路的修行，但其實心中對於世人的看法仍舊無法放得下；所以對達世而言，並未到達涅槃的境界（後面的劇情表現更多這一觀點）。

達世在表演上因為望見了一個女人而精神渙散，竟發起呆來，年長的喇嘛趕緊加入舞蹈的行列，拉了達世一把，希望可以提醒他專注一點；但達世已無心表演，最後只坐在椅子上發呆。仁波切見到這樣的狀況，並沒有責怪達世的意思，只是淡淡的提醒他如果要更改表演內容，以後記得先提醒他。而仁波切也叫較年長的喇嘛帶著達世去參加豐收慶，讓達世可以散散心。就緣起觀型文化的來說，仁波切的地位是很崇高的，所以這樣的人的心性也自然地較不同於凡人。所以當仁波切看到達世脫序的演出時並沒有發脾氣，反而是心平氣和的替達世著想，這可以看得出仁波切對於世間俗念的淡然處置。再者，豐收慶在藏曆八月的時候舉行，是一種祈求豐收的節慶，又可以稱為「望果節」，意為巡遊田地。這節日本不是固定舉行的，但隨著宗教的發展與傳播，漸漸地這個節日就變成固定舉行的儀式。

達世受到貝瑪的誘惑之後，年長的喇嘛要他去找住在荒漠中的一個老喇嘛。老喇嘛讓達世看了一些類似春宮圖的圖畫，就過

火光的照射，這些本來畫著人像的圖畫就會變成畫著白骨與肌肉的圖。在緣起觀型文化的思考中，欲望、佔有欲都會引來許多的災難與不好的結果，而年長的喇嘛因為看到達世的塵念已起，所以想要幫助他逃脫被欲望佔領的結果，於是讓他去找荒漠中的老喇嘛。荒漠中的老喇嘛讓達世看的圖，其實有兩種意義：一是人死後原本就會變成一堆白骨，即使生前如何的擁有，最後剩下的，每個人都一樣；二是人與人都是骨與肉組合而成的，別人有的，自己也有，所以沒什麼好值得貪戀別人的外在、身體。兩位年長的喇嘛都想幫達世從這些欲望中解脫，但達世似乎沒辦法擺脫自己的心魔。

達世對年長的喇嘛說：「有些事情必須先拋開，才能學會；有些東西必須先擁有，才能捨棄。」就緣起觀型文化的觀點來解釋達世這段話，可以發現他已經迷失了。因為緣起觀型文化最終要求的就是逆緣起解脫，也就是要人可以不起心動念，只有透過這樣的管道，才能夠得到大徹大悟，也才可以進入涅槃而解脫。從達世的觀點來看，他卻認為這樣的解脫必須透過先擁有再失去，這與佛教的本意已經相違；因為佛教並不是教人捨棄，而是要人可以將一切紅塵俗世都看開，不捨棄自然就沒有所謂的擁有。因此，以這樣的觀點來看達世，他已經迷失在自己的欲望中了。所以最終他選擇脫去袈裟還俗，以便達到他所想的事情。

貝瑪的未婚夫賈瑪彥在知道了貝瑪與達世的關係之後，決定要放棄與貝瑪的婚約。所以在星象師來的時候，他反倒委託了星象師幫貝瑪與達世的婚期看日子。從緣起觀型文化來看賈瑪彥的行為，會發現其實他比為了貝瑪還俗的達世還要來得接近解脫的境界一點。因為賈瑪彥知道三人的競爭一定不會有好的結果，所以願意成全其他兩人，他放得下、看得開，就佛教的觀點來看，這點比起捨不下的達世，賈瑪彥更接近涅槃的境界。

　　商人達瓦與達世做生意時用了欺騙的手段，在秤斤論兩的時候讓自己那一方佔了優勢卻被達世發現了，也因此羞愧的說以後不再和達世他們做生意。達世的心態離佛的境界越來越遠了，因為開始對人生中的一切有了計較，不再保持著平常心態看待世情。就緣起觀型文化的角度來看現在的達世，已經與當初得到仁波切表揚的達世已經是兩個人了，這樣透露出了入世容易出世難的觀點。另一個觀點，達世改變了傳統，也為村子帶來了許多預想不到的轉變。

　　達世最終還是跟不斷誘惑他的蘇耶妲發生了關係，趁著貝瑪帶著達瓦進城去作買賣的時候，雖然半途就被回來的貝瑪打斷了這段偷情的過程，但達世還是跟蘇耶妲發生了不可告人的關係。從緣起觀型文化來看達世這樣的行為，可以發現他在欲海中不斷地越陷越深、不可自拔。當他意識到貝瑪回來的時候，想要馬上終止這段關係，卻被蘇耶妲的一句「別動」而打消了念頭。蘇耶妲可以說是來誘惑達世的惡魔，然而因為遠離佛法太久了，達世終究還是抵不過這般惡魔的誘惑而就範，終於還是做出了對不起貝瑪的事情。

　　沒多久，索南（與達世最好的喇嘛）帶來了阿波（年長的喇嘛）的死訊，並把阿波留給達世的遺書交給他。裡頭寫著：「我自知任務未了，因此我將進入輪迴，我知道我們後會有期，也許到時候，你就能告訴我孰者為重：是滿足一千個欲望？還是只克服一個？」就緣起觀型文化的思考方式來講，欲望是永遠滿足不了的。滿足了一個，必定會再生出兩個、三個……無數個欲望，所以一輩子奔波擾攘，只為了滿足心中無窮無盡的欲望。當初達世就是克服不了自己單純的欲念，所以還俗到了塵世，娶了貝瑪、生了孩子。而從最簡單的欲望開始，現在的達世擁有了更多，卻擔心了更多的事情，因為他生出了更多的欲望必須等待著被滿足。以這樣的觀點來看一個人，要達到逆緣起的解脫，的確是很困難的一件事。

受到了阿波的精神感召，達世決定要回歸喇嘛的身分，繼續修身成佛。而他最後的心魔來自貝瑪，當他快要到達寺廟的時候，貝瑪的幻影出現了，就如同當初悉達多王子離開耶輸陀囉一樣，達世也拋家棄子。貝瑪的幻影沒有強制的要求達世應該回家，反而是跟他說了她的心情與想法之後，將自己最後的祝福（祈求平安的包裹）留給達世而離開。而達世後來在一顆石頭上發現一段文字：「人如何可以使一滴水不乾涸？」答案在石頭的背面：「將它拋入大海。」就緣起觀型文化來說，修身是很重要的事情，但是修身的環境應該為何？這沒有一定的答案。達世在狂哭之後發現的事實，其實並沒有給他一個正確的解答。只要有佛法在心中，何處都可以修道成佛，只要自己心正不亂，不受惡魔（外在）與欲望的誘惑，即使身處紅塵擾攘，也一樣可以達到自己修道的目標。貝瑪雖然是達世最後的心魔，卻也給了達世一個最好的回應，她不勉強達世一定要因為她而再次悖離自己的決定。畢竟如同耶輸陀囉一樣，愛著一個人，就會替那人設想，不勉強，才是愛的最好表現。而哭過後的達世望向天際，曾投入大海（曾在茫茫人海）的他，曾經迷失、曾經瘋狂，但是最終他還是回歸了佛法的懷抱；雖然經過了許多的是與非，但佛法終究會導正他走向正確的道路。

第四節　前現代／現代／後現代式的電影文化意象

在第五章第四節曾提過，電影的文化意象也有學派式的差異，基本上可以分成三種：前現代／現代／後現代。在這樣的分類中，前現代的電影以模象／寫實為主；現代的電影以造象／新寫實為主；後現代的電影則以語言遊戲為主。因為有這些學派的不同，所以電影在觀眾的面前也呈現不同的風貌。

　　與文學風格一樣，創造觀型文化、氣化觀型文化、緣起觀型文化在前現代的電影表現，都是以寫實性電影為主，其中的不同，在第五章第四節曾介紹過。而進展到了現代派後，氣化觀型文化內的表現在二十世紀初以來就幾近停頓而轉向西方取經，從此沒有了「自家面目」；而在緣起觀型文化內的表現本來就不積極突進（但以「解脫」為務，不事華彩雕蔚），也無心他顧，所以雖然顯得「素樸」卻也還能維持一貫的格調。剩下來只有創造觀型文化內的表現在獨演「奔躍」的個別秀，並且隨著殖民征服廣泛推及世界各地。（周慶華，2007a：175～176）

　　當中現代派依然是西方為媲美上帝造物風采的整體氛圍所摶就的，包括十九世紀末的象徵主義以及二十世紀初的未來主義、表現主義、存在主義、超現實主義和魔幻寫實主義等。它們普遍表現對於語言功能的信賴和形式實驗的興趣。前者（指對於語言功能的信賴），表現在「真」和「美」的追求：所謂真，是指作品所烘托的世界，而不是現實世界。現代派作家服膺的不是寫實主義或模仿理論，而是文字能造象的功能。他們相信寫作是藉著文字去創造一個想像的世界；這個世界的真實感是由作品的形構要素所構成，而不是依附於外在世界所產生。而所謂美，說明了一種超越論的寫作觀。他們認為現實世界的感知現象瞬息萬變，只有文學作品上的美可以超越塵世的變幻無常。換句話說，美的事物在塵世中隨時會凋萎，只有透過文學來保存它們，將它們「凝固」在作品中，才不至於像塵世的生命那樣朝生暮死。這顯示了他們極度相信語言的堆砌就會構成意義：作家只要找到精確的語言符號，就可以教它們裝截滿盈的意義。後者（指對於形式實驗的興趣），表現在小說敘述觀點、敘述方式等的斟酌和詩歌形式美的創造：小說家運用細膩的技巧邀請讀者（接受者）涉入小說中的世界，辨析真相的所在；而詩人也同樣重視形式實驗，他們主張形式的美勝於意義。這又根源於他們對自身角色的覺悟和期許

（應該為現代人找到精神上的出路），儼然是時代的先知或語言家。（蔡源煌，1988：75～78）而現代派作家對於語言功能的信賴，正是他們從事形式實驗所以可能的依據（即使講究形式美的詩歌，也不能忽略由語言「排列組合」所彰顯的意義）有密切的邏輯關聯。（周慶華，1994：3～4）至於後現代派也依然是西方為藉批判或否定前現代的作為來顯現「另一種創新」的整體氛圍所形塑的，流派紛繁「細碎」而不易歸類（許多人把後殖民主義、女性主義、生態主義等在文學上的表現也納進來）。它在形式實驗方面有更新的發展，原先作家的自覺演變成對寫作行為本身的自覺：小說家不但在從事杜撰想像，還同時將這個過程呈現給讀者，連帶也交代小說中一個故事的多樣真相；而詩人除了使寫作行為作為一個自身情境的反射，對於形式的創造更是不遺餘力。有人根據這一點，判斷後現代派文學延續了現代派文學所作的嘗試，而解消了二者相對的一部分意義。（蔡源煌，1988：78～79）然而，後現代派文學所作的實驗，在「實質」上已經不同於現代派文學，如何能說它們有相承的關係？何況現代派作家所強調的語言功能，在後現代派作家看來無異於一種「迷思」而極力要否定它？可見後現代派文學是站在現代派文學相對的立場，獨自展現它的風貌。而由於後現代派作家的出發點在於對語言功能的不信賴（受解構主義的影響，認定語言中的「意符」和「意指」搭連不上，無法達到描述事物、建構圖像的目的），而當寫作不過是一場語言（文字）遊戲罷了，所以「反映」在作品上的，就是對傳統種種成規的質疑和排斥。如在小說方面，他們或者凸顯作品寫作的刻意性而展露對於寫作行為的極端自覺和敏感；或者暴露寫作的過程而強調一切尚在進行的「未完」特質；或者一意談論作品的角色、情節等。一則藉以「自省」（自省寫作行為）；一則邀請讀者介入作品跟作者一起玩語言遊戲。而在技巧上，「諧擬」和「框架」的運用，也是一大特色。前者（兩種符號或聲音併存交纏，彼此

抗衡）在藉由「逆轉」和「破壞」為人熟悉的文學傳統來達到批判的目的；後者在指陳傳統所謂「開端」或「結尾」的武斷性，並藉框架模糊以建立幻覺及持續暴露框架以破壞幻覺來達到解構的目的。（孟樊等編，1990：311～316）又如在詩歌方面，除了後設語言（就是對寫作行為的說明）的大量嵌入及諧擬技巧的廣被使用，還有「博議」（異質材料的組合排列）的拼貼和混合、意符的遊戲、事件的即興演出、更新的圖像詩和字體的形式實驗等，（孟樊，1995：261～279）造成了文學作品的形式和意義空前的大開放；而這已經不是前現代文學所能比擬於萬一。（周慶華，1994：4～6）

　　由上述可以知道，前現代／現代／後現代的演進是毫不間斷的，因為對於前行的學派有所不滿足或者異議，所以自然而然的在社會變革之間發展出了新的流派。而電影同於文學，在文學流派不斷演進的同時，電影也隨著拍攝的手法與導演觀念的創新而有著新的風貌。而配合著電影（文學）學派式的差異而有所不同的，就是作品裡頭所表現出的美感。其美感的表現，以下圖表示：

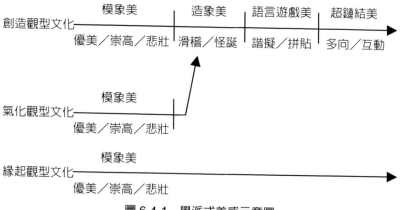

圖 6-4-1　學派式美感示意圖

　　從上圖可以看出在前現代派時，創造觀型文化、氣化觀型文化、緣起觀型文化因為作品所表現出來的都是寫實風格，所以三

大文化系統在美感的表現上都以優美／崇高／悲壯為主。而演變至現代派時，由於緣起觀型文化的止步不前（以逆緣起解脫為最終目標，所以在創造力上的表現自然較弱），所以在美感的表現上就停住了腳步；至於氣化觀型文化則轉向於西方取經，但是由於是以模仿方式，所以在自己的創造力上的表現相對的較弱，也就發展不出屬於自己的風格；再看創造觀型文化，因為有可以模擬的依據（上帝），所以在不滿寫實的狀態下，自然而然地就發展出了新寫實的風格，而在此風格中所加諸的美感自然就不同於前現代派時所發展出來的美感，轉而為以諧擬／拼貼的美感為主流。再演變至後現代派，氣化觀型文化與緣起觀型文化則完全無緣參與，只剩下創造觀型文化繼續獨自發展，表現出對現代派的風格有所不滿足，因此發展出了後現代派，而後現代派的美感則以諧擬／拼貼為主。

美感的表現，在文化的五個次系統中，屬於表現系統。以前面提過的《海上鋼琴師》中的最後橋段為例，可以畫出以下的文化的五個次系統圖：

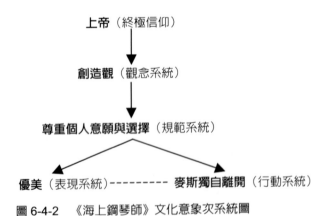

圖 6-4-2　《海上鋼琴師》文化意象次系統圖

以上圖為例，當最後炸船的時刻到來，麥斯最後要說服 1900
離開船上岸，1900 說了許多他自己的想法，也跟麥斯輕鬆的對談。
雖然麥斯所說的話有其道理，但是對於自己已經作了最後選擇的
1900 來說，他也有自己的想法。在兩人的意見相左的同時，麥斯
最終選擇了尊重 1900 的想法與意願而將他獨自留在船上與船共存
亡。在別的文化系統裡所看不見的情節，在創造觀型文化裡卻是
很重要的一環：因為每個人都是上帝所創的獨特個體，所以每個
人的意見都很重要，值得被尊重。因此，當 1900 最後作的決定看
似是個不合常理的結論，但這畢竟是以他個人意志為出發點所作
的最終選擇，這樣的意見是值得被他人所尊重的（相反的，倘若
在其他兩種文化系統中的人，可能會覺得這樣的選擇荒誕不稽），
而這也是創造觀型文化獨特的一種規範。最終的結果，1900 始終
沒有下船，只留下了他的音樂繼續在世間被世人傳頌。這樣的結
果是優美的，即使事關生死，但是在電影的橋段中表現出來，卻
像是被輕描淡寫的帶過，留下最好的印象給觀眾。這是一部前現
代的寫實電影，所以在美感的表現上自然脫不出優美／崇高／悲
壯三者，而 1900 的死（電影並沒有清楚的交代他的死訊，但以電
影中的狀況來說，他是必死無疑）並沒有太多的可惜或者不捨，
就如同完成一件藝術作品一樣，所以在美感層面來說，自然是屬
於優美一環。

在文學中的學派表現正如上述，有著風格與美感上的不同；
而電影屬於廣義文學的一種，隨著流派的轉變，其表現出來的風
格與美感自然就也有所不同。以下將列舉幾部不同學派及不同文
化系統的電影來作比較：

一、前現代創造觀型文化電影

電影《放牛班的春天》是創造觀型文化裡的寫實電影，講述
的是池塘畔底輔育院裡幾個孩子的真實故事。電影中主要拍攝的

班級的孩子幾乎每個都是院裡院長與老師認為的問題兒童，因為他們之中有人傷害了前一個級任老師，所以代課老師馬修才有這個機會到輔育院接觸這些孩子。馬修一開始也認為自己的命運多舛，他認為到輔育院接班級並非自己所願，而是出於生活的無奈。他對院裡的許多規矩有著不同於其他老師和院長的看法，尤其是對「犯錯」就「懲罰」這件事他很不能理解，所以他在電影中不只一次向院長爭取犯錯的孩子的懲罰權，而事實是他總讓做錯事的孩子去做別的事情補償或者睜一隻眼閉一隻眼的帶過，他並不認為即時性的處罰就可以帶給孩子正確的認知與行為。在偶然的機會下，他發現了許多孩子喜歡哼哼唱唱的，而在之前，他本身也有著創作的嗜好，所以藉著音樂，他讓孩子們找到一件他們喜歡做的事情，也讓自己得以延續自己的創作生命。在眾多的孩子當中，以莫翰奇最為出眾，因為他的歌唱天賦顯然比起其他人來得好很多，而馬修也有意培養莫翰奇，甚至還向莫翰奇的媽媽談過希望讓莫翰奇轉去音樂學院就讀。雖然最終因為馬修私自帶學生出遊被發現而導致他被院長開除，但是受到他的影響，莫翰奇最後轉學到音樂學院就讀，而貝比諾（學生中長得最矮小、最受馬修疼惜的一個）則跟著馬修一起離開了輔育院，而馬修也繼續他教導學生音樂的生涯，直到他死去為止（劇末馬修的口白交代）。

　　電影中，馬修所代課的這個班級是全校最難以控制的班級。馬修才一到學校，就發生了學生惡作劇而傷了麥神父的事件；接著又有學生撬開他的櫃子偷拿了他的樂譜，從這裡就可以看出這些學生頑皮的程度。但是在偶然的機會下，馬修發現了改變這個班級的契機──唱歌，於是他開始將班級裡的孩子聚集起來，進而發現了主角莫翰奇的天份。雖然莫翰奇自己一開始對於要展現自己的天賦感到不快樂與害羞，但是慢慢地被班級的同學們每次唱歌時愉悅的氣氛感染，終於還是在馬修的引導下跨出了展現自己天賦的那一步。雖然馬修對莫翰奇的興趣有一半也是來自於莫

翰奇的母親（最終還是沒能在一起），但是他卻正確地開發了莫翰奇歌唱的興趣和態度。當莫翰奇鬧脾氣時，馬修沒有急著要處罰他或者是禁止他做什麼，他仍舊採取自由的態度，任憑莫翰奇要不要參加合唱團的練習；因為他知道，在莫翰奇心中其實對於合唱團已經有了一定的興趣與愛好，所以他不可能會輕易的放棄。至於他故意刪除了莫翰奇獨唱的部分，那是為了要讓莫翰奇知道合唱團並不是因為有他的獨唱才存在、他並不是別人無法取代的。他除了教會莫翰奇歌唱外，也教給了他正確的態度。事實證明馬修是對的，在侯爵夫人蒞臨時，莫翰奇雖然一開始仍在鬧著脾氣，但是在馬修的指揮下，莫翰奇還是跟著合唱團一起唱起歌來。而過了五十幾年後，莫翰奇不辜負自己的天賦，成為了一個著名的音樂家。類似這樣的例子在創造觀型文化中是常見的，所以要將本片中的文化意象簡單的表現，則可以歸結出下圖：

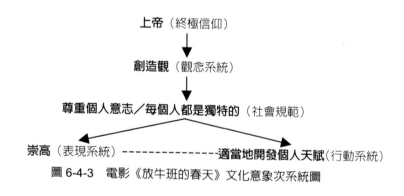

文化

上帝（終極信仰）

創造觀（觀念系統）

尊重個人意志／每個人都是獨特的（社會規範）

崇高（表現系統）-------------**適當地開發個人天賦**（行動系統）

圖 6-4-3　電影《放牛班的春天》文化意象次系統圖

從上圖可以看出每個孩子（人）都有著自己不同於別人的天賦，只是有沒有受到開發而已。電影中的代課老師馬修，並沒有因為自己代課的身分就放棄這群頑皮的孩子，反而是找到這群孩子感到興趣的事情讓他們投入在其中，最終完成了其中幾個孩子

的夢想。這樣子循循善誘的方式給人一種崇高的美感,讓人覺得即使一個人再有天賦,就如同千里馬一樣也得遇到伯樂才有可以發揮的空間。

二、前現代氣化觀型文化電影

　　電影《魯冰花》是一部氣化觀型文化中前現代派的作品。其作品反映了臺灣早期的茶農生活。古阿明是一個調皮但卻很有繪畫天份的孩子,對色彩和周遭事物有極敏銳的感覺和想像力;但是大多數的人對於古阿明的繪畫天份卻沒有辦法了解。直到有一天,從大城市來了一個新的美術老師郭雲天,他發現了古阿明特有的繪畫天份,所以當校長託付他主持美術選手的訓練班,他極力的培養古阿明成為代表選手。但是郭雲天老師這樣的舉動卻引起了其他老師的反對,大家都覺得應該要由鄉長的兒子林志鴻成為代表,因為林志源的話很寫實,詳實地畫出大家所看見的場景,但是其中卻缺創造力與想像力,換個方式來解釋,林志鴻只是一部繪畫的機器,根本沒有自己的想法與主見。經過眾人的投票決定代表選手為林志鴻,而古阿明確定落選,郭雲天老師也被迫離開水城鄉。臨走時,他只帶走了他的畫架以及古阿明畫的一幅茶蟲的畫。後來古阿明因為長期的營養不良以及受到賞識他的郭雲天老師離開的事情的打擊,終於染上了肝病而死去。在將阿明下葬後不久,傳來了阿明得到世界兒童畫的金牌首獎,電視媒體爭相要訪問阿明的姐姐古茶妹。茶妹心裡想著,當阿明得到獎以前,只有郭雲天老師一個人說他是天才;得到了世界兒童畫的首獎後,每個人都爭著要來稱讚阿明是個天才。但是阿明已經死了,從此也不能再作畫了。大家都覺得可惜為什麼古阿明的姐姐要將古阿明生前的畫都燒了,但對古家的人而言,不論阿明的天賦到底是好還是不好都已經不是最重要的事了;最重要的事情,是阿明已經從這世上消失了。

　　在電影中，阿明的天賦異稟讓他有別於其他的小朋友，但是這卻沒有讓他受到他應該有的教育與培養，而這在氣化觀型文化裡頭是常見的事情。因為氣化觀型文化中的人過的是群體的生活，所有事情的決定，都要以多數人的意見為意見。所以當大多數的人並不懂得藝術的同時，就只能以自己所看見最接近「現實」的東西為優先的選擇，古阿明與林志鴻就是很好的例子。一個是極有天賦卻沒有可以培養他發展環境的孩子；而另一個是從小就被規範圈住而缺乏了想像與創造力的孩子。在群體的社會中，「規範」是很重要的事情，因為大家過著群居的生活，所以必須要有一定的秩序讓大家可以互相配合、互相合作以完成大部分的事情。因此，如果跳脫了這些大眾所認定為規範的系統，就會被認為是異端，是規矩的生活中的搗亂份子。古阿明就是這麼樣的一個孩子。他很調皮，所以不被多數的老師、大人所支持，大家只看到他頑劣的部分，卻沒有人真的去欣賞他與眾不同的天份。在這樣的環境下，他只能成為社會秩序下的一個犧牲者，即使今天賠上的不是他的性命而是其他的事情，其實也可以想見他長大成人一樣不會受到這個社會的重視。畢竟在氣化觀型文化的社會裡，綰結人情是很重要的。在一個群居的社會環境裡，如果與他人不一樣，就容易招致被排擠的命運。古阿明的天賦其實不是壞事，但就因為他這樣的天賦（對周遭有敏銳的感覺）與他人不同，別人無法理解他腦子裡的世界，就造成了他成為別人眼中異端的因素；自然地，眾人就比較無法接受他的存在。如果要將本片的文化意象簡單說明，可以歸結出下圖：

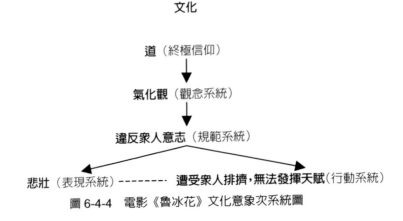

圖 6-4-4　電影《魯冰花》文化意象次系統圖

　　從上圖可以看出古阿明為什麼在電影中註定是一個悲劇的角色，只因為他與別人的不同是存在一個不能接受異端的氣化觀型文化的社會，所以造成了最後他的悲劇。而這樣子的電影結局，讓人有一種「悲壯」的美感；不能被成就的天賦與未完成的童年，都讓人心中有一種不捨的感覺。

三、前現代緣起觀型文化電影

　　電影《心中的小星星》是緣起觀型文化裡的寫實電影。主要是在講一個有繪畫天份卻有閱讀與書寫障礙的孩子伊翔，一開始因為老師、家長都只注意到他的學習成績與學習態度，所以認定他是個不認真的孩子，認為他做不好的事情都是故意的。直到有天來了一個新的老師尼康，他發現了伊翔與其他孩子不同，特別的沉靜，好像在害怕什麼，對任何事物都不感興趣。所以他對伊翔這個孩子產生了興趣，翻了他的許多資料，也找了時間去了伊翔家一趟，終於發現伊翔的問題出在閱讀與書寫障礙。爾後尼康說服了原本要將伊翔退學的校長讓伊翔繼續留在學校，並且由尼康負責在課餘時間繼續輔導伊翔學習，漸漸地讓伊翔再度找回了

自信心，對其他事情也漸漸的感到興趣。最後，尼康舉辦了一次全校性的繪畫比賽，幾乎學校的學生與老師、甚至校長都參加了；本來許多人只是來看狀況的，但是卻在繪畫的過程中慢慢找回對繪畫的心而認真的參與其中。伊翔遲遲沒有到來，但終於在繪畫比賽進行了好一段時間出現，而尼康也才能放心的進行自己的畫作。最終的比賽結果，伊翔打敗了尼康奪得了全校的第一名，而他的畫作也被拿來當作該屆畢業紀念冊的封面。

　　電影中的伊翔一樣是個有天份的孩子，他在繪畫的版圖裡勇於創作、發揮，也的確創造出了屬於自己風格的畫作。但是相反的，他的學習成績卻與優秀的哥哥約翰完全不能比較；約翰一直都是全校第一名的好學生，而伊翔卻連寫字都有問題。雖然伊翔的爸媽都很愛伊翔（但爸爸較嚴厲，媽媽較溫柔），但是在考量到伊翔的學習成績後，還是決定把伊翔送去寄宿學校。在寄宿學校裡，伊翔的一切行為受到嚴格的管控，那裡沒有媽媽可以幫他把事情做好，一切的事情都得靠他自己完成。在這樣嚴格的環境裡，漸漸地伊翔的自信心越來越薄弱，他覺得自己什麼都做不好，於是慢慢地對外在的一切不再感到興趣，也不再畫畫。雖然身邊的人都很擔心伊翔這樣的狀況（爸媽、哥哥、同學都很擔心），但是卻沒有人可以給他實質的幫助。直到尼康的出現，他發現了伊翔的天賦，也慢慢地了解了伊翔的問題，於是他一步一步地幫助伊翔找回自信心，找回那個有創造力、對外在世界有著敏銳感覺的伊翔。在尼康的幫助與家人的關心和支持下，伊翔終於找回自己的笑容，也在學業成績上有所斬獲，最重要的是找回了自己的自信心。倘若要將本片的文化意象簡單的說明，也可以歸結出下圖：

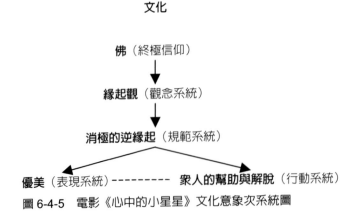

圖 6-4-5　電影《心中的小星星》文化意象次系統圖

　　從上圖可以看出伊翔的轉變其實是透過大家的幫助而成就的。過程中多虧了尼康的教導、同學的幫助與家人的不放棄，終究讓伊翔找回屬於自己的笑容與自信。就緣起觀型文化的觀點來看，這是一種消極的逆緣起的作法。因為是由眾人的幫助而成就了伊翔，並非依靠伊翔自己的力量來成就自己。而在這部電影中的美感屬於優美，因為眾人齊心合力的往同一目標前進，讓人看見合作的力量，也體會到一種完美的和諧。

　　以上三部電影都屬於前現代派寫實觀點的電影，只是分屬創造觀型文化、氣化觀型文化和緣起觀型文化。由此可知，三大文化系統的前現代電影作品雖然都屬於寫實型態，但是就美感的層面而言，卻有著彼此基本上的不同。

　　接著以下列舉現代派的電影，分別說明其中的電影文化意象。

四、現代創造觀型文化電影

　　電影《時時刻刻》是在說三個不同時空的女人，藉由《戴洛維夫人》一書而被緊密的聯繫在一起。知名女作家維吉妮雅吳爾芙在壓抑的 20 世紀 20 年代的倫敦悶悶不樂，只有遨翔在自己的

想像世界裡時才可以得到解脫。她被診斷出有精神的疾病，常常覺得焦慮不安，唯有在創作時才會得到暫時的輕鬆。但最終她還是抵不過鬱悶的情緒，選擇了投河自殺。50 年代的布朗夫人是個傳統的家庭主婦，認為服侍丈夫是天經地義的事情。當她丈夫生日時，她教兒子一起做蛋糕以表示對父親的敬愛；直到她讀了《戴洛維夫人》一書後才得到啟發，認為當一個人沒有選擇的時候，後悔還有什麼意義？2000 年紐約的克勞莉莎被往日青梅竹馬的男朋友稱作「戴洛維夫人」，可想而知她與書中的主角有許多相似之處。她敢愛敢恨，與同性的友人同居，但想起往事仍舊難以忘懷，才發現原來快樂就存在某些剎那之間。

　　透過鏡頭與蒙太奇手法的運用，《時時刻刻》一片穿越了三個不同的時空，連結起了三個看似不相干的女人的生活。其實片中的三位女主角都活在極度壓抑的生活裡卻不自知。吳爾芙受到憂鬱症的侵擾，想逃卻又不知道逃到哪裡去，面對極度關心她卻不讓她自己做決定的丈夫，她最終選擇了結束生命。而蘿拉布朗則是活在一個幸福、普通的家庭，有愛自己的丈夫與乖巧的孩子，但是她卻發現其實自己並不如自己所想的那般幸福，她心中有想要追尋其他事物的欲望，卻被自己的家庭給牢牢的綁住。所以最終她選擇了逃脫，從幸福美滿的家庭出走。最後是女強人克勞麗莎，她以為自己可以獨立將宴會辦好，但是在過程中，她卻突然發現自己的無助與無力感。但是在最終與蘿拉布朗的會面之後，她重新找回屬於她的生命意義。倘若要簡單的表示本片的文化意象，一樣可以歸結出下圖：

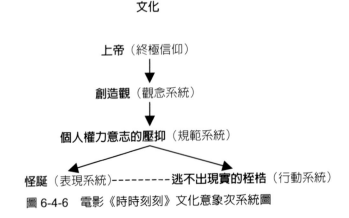

文化

上帝（終極信仰）

創造觀（觀念系統）

個人權力意志的壓抑（規範系統）

怪誕（表現系統）---------逃不出現實的桎梏（行動系統）

圖 6-4-6　電影《時時刻刻》文化意象次系統圖

在本部電影中，跳脫了寫實電影的拍攝與敘事手法，穿梭在三個不同的時空之中，以蒙太奇的手法創造了一個新的世界（內心世界），也因此被列入現代派的作品。而在這樣的作品裡所感覺得到的美感是怪誕，跳脫的時空觀念與不同的內心糾葛，卻因為一本書而緊密的連結在一起，讓人覺得奇怪卻又恰如其分。

五、現代氣化觀型文化電影

《暗戀桃花源》是一部氣化觀型文化向創造觀型文化取經後所創作出來的電影，其中以《暗戀》與《桃花源》兩個故事貫串全場。電影主要內容是兩個劇團為了公演都在進行排演，但是卻不知道為什麼兩個劇團所借的場地時間竟然重複而造成了必須共用舞臺的結果。在共用舞臺的過程中，兩齣戲劇不時的產生了一些笑料與衝突。然而，在電影最後，完成了《暗戀》的似乎是《桃花源》，而完成了《桃花源》的似乎是《暗戀》。

在《暗戀桃花源》中，兩個劇團為了搶場地，一開始鬧的不可開交。衝突的結果是兩方誰也沒佔便宜，誰也排不到戲，於是兩個劇團便商量著輪流排演。在輪流排演的過程中，兩個劇團也

都不斷出現屬於自己劇團內部的問題；《暗戀》的導演不斷的教導演員如何表現，因為演員的表現似乎達不到導演內心的標準。而《桃花源》則是不斷的出現布景上、人事上的問題，讓排戲的過程也不順利。一直到管理員出現，兩個劇團都沒剩下多少可以排戲的時間，於是最後協議將舞臺分成兩邊，各自進行排演的工作。但是在這個過程中，卻不斷地發生了你問我答的戲碼，讓兩齣戲原本不相干的劇情，最後像是兜在了一起。倘若以簡單的方式表現本片的文化意象，同樣可以歸結出下圖：

文化

道（終極信仰）

↓

氣化觀（觀念系統）

↓

和諧自然／綰結人情（規範系統）

怪誕（表現系統）－－－－－－－－讓兩齣戲合而為一（行動系統）

圖 6-4-7　電影《暗戀桃花源》文化意象次系統圖

《暗戀桃花源》基本上的內容還是離不開人與人之間和諧自然的關係，主要敘述的是劇團與劇團發生矛盾時的故事。而這樣兩個劇碼重疊在一個舞臺上演出，看得出有模仿創造觀型文化電影使用蒙太奇手法所創造出來的結果，畢竟氣化觀型文化演進到現代派後，就失去了自己原本的面目，轉而有點仿效西方拍攝電影的手法。因此，在美感上呈現出來的還是怪誕，有些讓人摸不清楚的感覺。

至於緣起觀型文化，因為逆緣起解脫的關係，所以在西方世界已經進展到現代派的時候，卻還在原地停滯不動，所以在這裡便無法舉例。

接著以下列舉後現代派的電影為例子，並說明其電影中的文化意象：

《黑色追緝令》是一部結構龐大的電影，導演從各個不同的時空與不同角色的角度進行拍攝，接著再把每一部分拍攝的結果結合在一起，便構成了時空不斷轉換、跳脫的一部後現代派的解構性電影。在電影中提到了許多對立與矛盾的情節，在導演的巧思之下，巧妙的運用鏡頭將這些片段都融為一體。簡單來說，本部電影的鏡頭置換，等同於導演告訴觀眾他是如何拍攝電影的；如果就小說的角度來說的話，就彷彿不斷地嵌入論說一般，這是同樣效果的。

如果要簡單的說明《黑色追緝令》的情節構成，可以參考以下圖示：

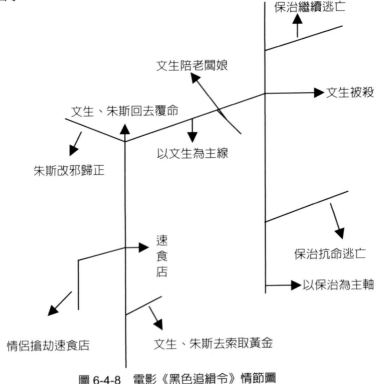

圖 6-4-8　電影《黑色追緝令》情節圖

　　正如上圖所表示的，《黑色追緝令》的情節主線其實很簡單，可以分為速食店、朱斯與文生、保治的逃亡等部分。而這些情節如果照正常來講，也是有時間先後。但是在導演巧妙的安排下，不但跳脫了時空的限制，更用鏡頭表現出了導演自己的理念。將一部原本應該為寫實的電影解構掉，成為一部後現代電影的創作。其中包含了發生在朱斯身上的神蹟、朱斯和文生的誤殺人質、情侶搶劫速食店、朱斯的改邪歸正、老闆娘吸毒過量、保治違反承諾、文生被保治所殺、保治救了老闆而化解心結等情節線。如果要簡單的說明其中的文化意象，相同的可以歸結出下圖：

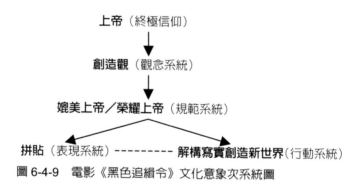

文化

上帝（終極信仰）

↓

創造觀（觀念系統）

↓

媲美上帝／榮耀上帝（規範系統）

拼貼（表現系統）--------- **解構寫實創造新世界**（行動系統）

圖 6-4-9　電影《黑色追緝令》文化意象次系統圖

　　電影《黑色追緝令》創造了一種電影的新視野，以後現代獨有的解構方式，把一整個完整的寫實劇情解離成一段一段看似獨立卻又相關的線索，觀眾必須透過這些線索的重新排列組合，才可以窺見整個事件背後的真相。所以它在這裡創造了一種拼貼的美感，將完整的事實解構成許多個片段，而這些片段彼此的關連性必須透過重組才有辦法拼湊的出來。

　　這是在創造觀型文化才特有的，因為他們有一個永久遙想的目標（上帝），所以可以不斷地創造、再創造。反觀在氣化觀型文

化與緣起觀型文化中，由於缺乏一個可以遙想的對象，以致在學派方面停滯不前；即使氣化觀型文化可以模仿的方式模擬出現代派的電影，但是卻沒有立下屬於自己的風格，因此更不可能跨越到後現代派。而緣起觀型電影以逆緣起解脫為最終極目標，所以在創造力上自然較為缺乏，無法創造出現代派的風格，就更別說創造出後現代派的電影了。

第七章
相關研究成果的
運用途徑

第七章 相關研究成果的運用途徑

第一節 提供電影欣賞的新認知方案

每一個願意付出時間觀賞電影的觀眾，必定對於欣賞電影的角度與觀點有著與他人不一樣的地方，這是每個人獨特性的解讀問題，無關乎選擇的優與劣。

也許和所學的學科有關，對影像和場景特別敏銳。看電影、研究影像和拍攝影片，是我的愛好，也是我的課業。從影片中，我恍若隔世地走入似曾相識的畫面之中，便開始幻想導演如何調度場景和指導演員，也丟給自己一些功課和遐想……普魯斯特花費許多時間陶醉在他生命難以捉摸的謎樣年華。一個人阻隔外界的喧嚷，坐在陰霾的斗室裡，藉由瑪德雷蛋糕的刺激，使味蕾產生化學作用，勾起他對逝水年華的追溯，逐漸走進他對過往生命裡的鑽營，彷彿搭乘時光隧道，重新把過去生命中的場景，用文字清晰地勾勒出過往的點點滴滴。對往事苦思不解的追念，在突如其來的一瞬間爆發出來，如同火山熔岩熱騰騰地從地心裡大量湧出……我沒有像普魯斯特這位意識流大師如此深刻地沉迷於過去，不過自己過去旅行的經驗，卻藉由許多電影中場景的片段、書刊中的照片、朋友間的談話中，再度喚醒我的記憶……在黑漆漆的電影院中，透過導演的鏡頭裡，看到我曾去過的街道，會喚起我過去的回憶。是男女主角邂逅的場所，還是無緣地擦身而過；或是受歷史洗禮，

> 布滿傳奇的景點，供人傳說的地方。那怕是五秒鐘帶過的
> 畫面，驚鴻一瞥，總會讓我 emotionally 感懷許久。不同的
> 劇情發生在舊地重現鏡頭裡，情緒和景致互動下，情景交
> 流融入屬於私我的情境裡。那兒曾經有我尋覓的興高采
> 烈，和當時發生過命中的小漣漪。（黃作炎，2001：10～12）

正如以上這一段文字所說的，有些人看電影，其實目的並不是要
了解劇情背後所隱藏的意義，也並不是要去接收多麼華麗的聲光
效果；有些人僅是這樣，想要從電影中找出一段記憶、一個地點，
與自己曾經的經驗有著重疊的地方。電影是一個美好的世界，因
為在它裡面藏著許多藝術與非藝術的元素供人玩味。由於電影的
取材很廣，所以或多或少，有些人可以從某些特定的電影找到一
些特定的回憶：男女主角接吻的咖啡廳、他們牽著手散步時的夕
陽、當主角被壞人追殺時穿梭的街道、那壯闊的山水風景等，這
些不知道與多少人有共同的回憶的地方與事情，在電影中都是尋
覓得到的。因此，電影的拍攝，可能代表著與觀眾共同的回憶與
經驗，很多觀賞電影的人並不是為了去追尋電影中的意義而選擇
觀賞電影，而僅是因為可以從電影裡去重溫自己曾經有過的美好
時光或難忘的經驗。

　　我們不能說這樣觀賞電影的人就比較膚淺，畢竟看電影本身
就是一種休閒娛樂，沒有人規定一定得找出什麼特殊的意義才叫
做看電影。只是這樣的觀賞方式，自然而然地就會忽略掉許多創
作者在創作時透露出來的訊息，也就自然地比起用心觀賞電影的
人少了幾分趣味。因為一部正常的電影，通常都會蘊含一些較為
特殊的意義讓人去思考、參與在劇情裡面，讓觀眾可以對自己所
觀賞的東西發出同理心，進一步的去得到電影之外屬於自己的想
法與共鳴。這樣觀賞電影的角度，自然會比那些只是尋找曾經記
憶的人要來得印象深刻且更能反覆玩味。

此外，有別於以上所說的電影觀賞者，也有些人觀賞電影的目的，是要找出電影中含有隱喻的部分，並探索其意義：

> 我願稱現代的電影為「隱喻藝術的典型」，當然，相對於隱喻的藝術，應有所謂「顯喻的藝術」，這則可以平劇為代表。何謂顯喻與隱喻？顯喻是就主題、主旨、內涵意義或意念而言。凡一完整的文學藝術作品必有內涵的意旨及外觀的形色兩面。意旨隱藏在聲音、線條、光色、動作、表情、結構情節等語言的背後，不直接告訴你，而要你自己去揣摩、體悟的，稱為隱喻的藝術。意旨浮於這些形色語言之上，由作者或作品中人直接告訴欣賞者，而更不勞欣賞者去猜疑忖度的，稱為顯喻的藝術。如平劇，每齣主旨是教忠教孝，或是寫離人之怨，閨人之情，都早已是明白不過；觀眾更多是在觀賞之前便早已知道的。但這沒有關係，反正他看戲的意思原不在猜度領略這主題意念，而毋寧在看演員們要如何來表演這主題意念，並玩味讚嘆他表演的精美、盡致……然而在隱喻的藝術諸便不然了。在這裡，欣賞活動的重心與趣味正是落在主題意念的尋找、體會、領悟之上。此之謂「意在言外」，要會得言外之意，絃外之音，才算是欣賞活動的完成，而也是欣賞者愉悅感動之所由。如現代電影便是如此……當然，電影中也儘可以有顯喻的作品，如果去流行過的歌舞片，或以耗資千萬金元為號召而布景富麗堂皇、動員萬千軍馬的所謂鉅製便是。其攝製目的也是純在耳目感官的享受而不在內涵意義的傳達……而在此相遇中，作者與欣賞者其實是平等的兩造，因此欣賞也同樣是一種創作，更不用說將此欣賞的感懷予以表現了。（曾昭旭，1989：5～19）

有些觀賞電影的人也抱持著上述的心態，想找出電影中顯喻與隱喻的部分，好完成自己心中對一部電影的構思與想法。因為在找出電影中隱藏部分的同時，觀眾的角色其實等同於創作者，一邊閱讀著另一個創作者的作品；一邊在自己心中創作出屬於自己的另一部作品。這樣子的觀賞電影方式，得到的資訊量想當然較那些只是要搜尋共同記憶的人自然要來得多。因為在搜尋意義的同時，我們也在心中不斷地賦予電影劇情後設的意義，所以自然地一部簡單的電影（甚至一幕簡單的影像），在觀眾心中就會不斷地被重播、放大檢視、重播、放大檢視……這樣的過程不斷的重複，自然而然就能夠建構出一部雖然別人看不見，但自己卻了解其中隱含意義的電影。就程度而言，這種試圖著找出電影中隱含意義的觀眾，自然地就比只是尋找共同記憶的觀眾要來得高一層。因為一部電影的創作，裡頭包含了許多人的心思，每一個鏡頭、每一句臺詞、每一首曲子、每一次燈光的使用等，都必須經過精密的思考才會在電影中出現。想當然，這些呈現出來的東西背後一定蘊含著較影像可以表達出來之外的意義，而往往這些並不是第一時間呈現出來的意義才是創作者想要提供給觀賞者思考、了解的。例如想要闡述種族歧視的電影。電影中不可能就直接的出現白人撻伐黑人的場面，或者不同膚色、種族之間的人的鬥爭；取而代之的，很有可能是不同顏色的物品在同一個畫面裡，卻有大小的分別、前後的差異之類的表現，讓人可以透過這些顏色不同的東西，去想像其背後代表的訊息。諸如此類的範例很多，其實在許多的電影（或者該說大部分的電影）裡頭都隱藏需要經過一番思考、探索才可以得到的意義。這些意義或許隱藏也或許明顯，但重要的是，如果只是一味地追求電影表現的外在形式（例如燈光效果）而忽略了電影的內涵，或許就電影觀賞的層面來看，就等同於只是看到一個空殼子罷了。

　　有些人會從「特殊」的角度切入電影的議題，將這些「特殊」的觀點當作看電影的重心：

> 女性的聲音被淹沒、形象被扭曲、行為思想被制約，早已是不爭的事實；社會資源主要掌握在男性手中，成就也大都歸功於男性，這種態勢，直到 20 世紀 60 年代、70 年代美國社會運動風湧時，才受到此較廣泛的質疑與挑戰。在此之前固然已有女性影像工作者，但大批女性紛紛拿起攝影機，用心良苦的在題材和形式上下工夫，刻意以影像作為明志、鉤沉、宣揚和解構的工具，可說自此才源源出現。當時在美國投身民權運動和學生運動的女性驚訝的發現，反對運動陣營裡的男性同志竟能一面高喊反種族歧視的口號，一面剝奪女性參與決策的權利，認定女同志最適合的工作是畫海報和送茶水，女性社會運動者遂挺身投入女權運動，探究父權體系的本質，並為女性所做的貢獻提出證言。《憤怒之地》以現身說法的方式，記述了黑人女性在民權運動上的奉獻，李元貞的專文更針對國內女權運動的發展脈絡，作了一番回顧與展望。《轉變的漣漪》則提供了同一議題的日本經驗……《魔鏡・魔鏡》由女性自述身材與面貌對自己的心理及生理上的直接影響；伊娃・瑞娜的實驗電影《恩典》探討的諸多主題之一，則是步入停經期、不再引人注意、被社會「習慣性」遺忘的中年女性的內心世界。國內女性導演簡偉斯在美國完成的《等待月事的女人》，同樣以月事的變化為經，引出東方女性常有的外表溫馴、內心澎派的特質，以及東方女性接觸到西方社會所受的衝擊及行為轉變。另一部國內作品，陳素芬、陳彩蘋和陳慧娟所拍攝的《波城性話》更以女性性徵——乳房——為題，也別出心裁的聲畫處理手法，探索這個承載了太多意

義的女性器官在女性的生命歷程中所扮演的角色……（游
惠貞編，1994：11～18）

有些人看電影會如上述的尋找電影中較為「特殊」的意義，有可
能是因為個人立場，也有可能是電影所包含的議題原本就打著較
為特殊的名號。這也是一種欣賞電影的方法與角度，並無不妥。
只是通常這類型的觀賞者會一意的專心追尋自己心中所想要看到
的意義或者片段，自然而然地就忽略了其他可能的意象，這是較
為偏頗的觀賞電影方式。像是這類型的觀眾其實很多（不單單指
追尋女性意義），很多人特別偏愛某些類型的電影，例如科幻、偵
探、冒險、奇幻等，這些觀賞者都是在追尋電影中特殊的意義。
只是這樣的追尋，卻不見得可以了解創作者當初在創作影片時的
本意或者自己也無法得到額外屬於自己才能理解的意義。

其實追尋電影意義的方式很多，以上只是列舉可能的幾種方
式，還有許多不同的方式去看電影，端看個人的喜好與選擇。只
是要說明的是，電影本身是種廣義的藝術，所以包含在其中藝術
層面的東西非常的多，相對的可以包含進電影裡的「意義」也就
極為廣泛。社會的、人文的、地理的、歷史的、怪力亂神的……
各種層面的議題，在電影裡被發現也就見怪不怪。所以如果只是
單看電影的「外表」（影像的精采度、燈光音效的華麗與否、角色
的演技等），忽略了電影的「內在」（隱含在劇情裡外的特殊意義、
值得深思的問題等），或許看電影就將不再是一件「有意義」的事。
當然，電影不見得一定要拿來教育他人，也不見得一定要有教化
的意義，但大多數的時候一部電影的誕生，往往來自於創作者受
到某些事情的啟發而創造出來。而這些啟發創作者的因素，又往
往以隱而不顯的方式存在電影的某些地方，通常以意象的方式呈
現；所以了解電影中的意象，找尋電影中除了外在的其他意義就
顯得重要了起來。

　　大多數追尋電影意義的人，往往集中在「這個故事告訴我們什麼」，卻忽略了也許同樣的表達方式（例如同樣的情節），在不同文化系統的電影裡，可能表達的意義就也不相同。我們必須思考的意義來自不同的文化領域，就代表著這些不同電影的種族不同、歷史不同、時間不同、環境不同……所以自然地就代表著不同的意義。如果只是單憑同一個角度去觀賞、去解釋，那麼也許同樣的角色設定就會得出同樣的結果，卻忽略了其實在每個不同的文化系統中，相同的角色（例如很有天份或有長才的人）所得到的培養過程就會有許多的不同產生。這是因為在不同文化系統的社會裡，有著不同的傳統、習俗、教育方式等，看待同樣一種人也有可能使用不同的眼光；就如同有的國家認為昆蟲是很營養的食物，有些國家卻不能接受一樣。所以當國情不同，社會環境不同，同樣的情節，卻也有可能代表著不同的意義和結果。因此，如果我們追尋電影中的意義，卻無法洞悉電影中的文化背景，或許找到的相關意義就沒辦法太過真實、透徹，而只是摸到意義的皮毛卻無法窺得全貌。

　　所以了解電影文化意象的研究，提供了觀賞電影者一個新的認知方案。從文化意象的角度切入，透過文化性的眼光去探察每一個具有文化背景的意象在不同世界中所代表的不同意義，利用這樣的角度可以更深入了解每一個不同意象所具備的不同解釋。透過了解文化意象的角度，可以更全面性的發現每一部電影「為什麼」要那麼拍攝、每一個手法的運用代表著什麼，對於電影隱藏或彰顯在外的意義也就自然可以有更全面、更具體的了解。

第二節　提供電影教學的新深入形態策略

　　將電影運用到教學活動上，是現代教學很重要的一個新環節。因為電影中含有大量的資訊，幾乎不論是哪一個層面、科目的教

學活動，電影都可以將其納入自己的內容。加上電影等於是多媒體的運用，在吸引學習者注意力上，也比傳統教學要來得有效果。

但是多數的教學者會偏重在電影中的某些部分，例如生命教學、語言教學、社會教學等，卻少有人將電影的內容作一個統整，以較為整體的方式進行教學，這樣的教學成效或許會較為不好；在一部二到三小時的電影中，只截取其中可能幾分鐘的內容作為教學的中心，在時間的運用、分配上也就顯得較為浪費。因此，如果可以把一部電影的整體內容作一個統括性的統整，進而將這種統整的知識傳授下去，或許對學習者而言，是更有效果的運作方式。

但是現今大多數的教學者還是無法做到完整性的教學活動，多數還是只能偏重在截取電影中與該科目所需要部分，例如以下這段內容：

> 電影是人類夢想的天堂，精神按摩的最佳媒介，各國文化的精緻窗口。藉由電影，可以一窺世界萬花筒的富麗繽紛，親見人性大觀園的曲徑通幽，欣賞影像藝術的虛擬實現與驚人創意。尤其對現今莘莘學子而言，電影魅力四射，所向披靡；聲光刺激，難以抗拒。運用電影媒體教學，眉睫之前，風雲舒卷；悄焉動容，視通萬里；實為極佳的「情境教學」……而通過中英對照的方式呈現，可以含英咀華之餘，兼學英文，讓影片教學不再只是過目即忘的娛樂，讓學習英文不再只是單調的文法與句型；進而在經典電影的珠璣警句中，讓娛樂性與深刻性連線，英語的工具性與文化性接軌，形成豐富的閱讀之旅。藉由電影中精彩佳句的提出，可以讓看過電影的觀眾，再三回味；也可以讓未看過的，激發一窺全貌的興趣。當然教師運用電影教學，不宜無限上綱，照單全收；必須寓教於樂，有所選擇。以英美電影為例，煙海浩瀚，玉石俱呈。身兼「靈魂工程師」

的教師，宜帶領莘莘學子，由「下半身思考」（暴力、色情）導向「上半身思考」（法理、情義）；由「人心唯危」走向「道心唯微」。同時，藉由名言佳句的激發，搭配閱讀，帶領青年學子由欣賞至深究電影小說、劇本；培養電影創作人才，讓電影藝術能開花結果，則是電影教育應努力的方向。（張春榮、顏荷郁譯註，2005：2～3）

從以上這段文字可以看出作者對電影推崇至極，尤其是將電影運用到教學活動上，更是將電影形容的無所不能。但是如果仔細推敲，會發現他們只是把電影中的一部分（名言佳句）運用到教學裡。雖然提及的層面很多，但那些層面僅止於「欣賞」的角度，並未被運用到教學上，這是很可惜的。既然都知道電影有這麼多不同的功能與功效，卻把教學的框架限制在其中的某一部分而忽略了其他重要的環節，不啻是功德欠缺圓滿。

要知道一部電影的完成是經過多人的努力與配合，豈止是單單一個層面就可以含括了事。劇本的完成、鏡頭的拍攝、音聲的運用、燈光的搭配等，這些還只是電影中的一小部分，一部電影還包括了取景、時間的配合、演員的演出等環節，其中所蘊含的藝術與資訊，豈止是名言佳句就可以代表的。所以將電影運用到教學上，似乎需要一個更完整、更加有統整性的內容，才「不浪費」創作者當初創作電影時的苦心。

至於現今有些人把電影運用到教學上的目的，僅僅只是為了探討電影的藝術內容，卻也忽略了電影包含的其他因素：

自 20 世紀以來，影像成為現代主義美學表現中一個不可或缺的角色，它滲透與影響長久以來的藝術表現與創造；尤其在近 20 年來，有一部分的藝術創作，再度以其多元的定義，接近技術的臨界點，試圖探測各種支持當代藝術本身的概念，也促成了後現代主義和藝術家以影像為主要媒材

的表現方式。至今，它不但介入了繪畫或其他相關領域，它還影響了大眾的生活，並掀起一場「影像革命」……在19世紀，代表著複製年代來臨、改變藝術品再現功能的攝影誕生以來，「攝影是否為一種藝術？」被提出後，乃至於今日將這個問題過渡到「視藝術為攝影」的20世紀，攝影的確在和繪畫的表達形式比較過程中，存在著相似甚至於是一種理不清的關係，而且一直延續到本世紀……臺灣攝影文化也歷經60年代的「沙龍攝影」、70年代的「V-10現代攝影」及主流的「報導攝影」三次重大演變的進展，與臺灣的政經情勢、社會環境、藝術發展曾有密切的互動。儘管「影像革命」早在本世紀初即帶動了視覺藝術的發展，然而在臺灣，「攝影」真正受到重視、討論，卻是晚近的事。尤其近十年來，國內外大學均紛紛成立如「視覺傳達設計系」、「圖文傳播」、「平面傳播」之類的科系，一方面延續過去如「廣告科」、「美工科」、「商業設計科」等傳統教學內容外，也加入了因應新的柯契與新世紀國際思潮影響下的新課程；然而在這些課程中，對於影響我們生活最多的「影像」美學，或是躊躇不前，或是在認知感性與批評思考上仍有很大的斷層問題。（王雅倫，2000：12～13）

如上述，電影雖然是攝影的藝術，但是其所包含的卻不僅只有攝影；相反的，攝影反而是電影中的一部分而已。所以如果只是偏頗的認定電影在教學的運用上只能被限定在美術（藝術）類別，等同於把電影其他的質素都丟棄不管。在電影中比起影像、聲音、燈光還要重要的，其實是透過鏡頭展現出來的意象，而非鏡頭拍攝本身使用的技巧。由於現代電影的後製效果越來越先進，許多在拍攝當下無法完成的鏡頭，都可以透過後製再補上；也由於這樣，所以如果單把電影的重要性偏限在鏡頭拍攝所可以完成的部分，就成了有點本末倒置的觀點。

　　還有一些教學者在教學的電影使用上，會有所偏重，但是這樣選擇的結果是否太忽略了不同文化系統有著不同的創造力。如以下的例子：

> 主流電影的美學，主要是以好萊塢橫行世界數十年的美學為依歸。其電影文法基本上仍以直線敘述的劇情推展為主，如重因果關係的鏡頭連接法，鏡頭——反拍鏡頭的對話或動作組合，建立鏡頭的場景介紹方式，明星制度，180度假想線的鏡位關係等。這些文法透過好萊塢電影的發行網，深深根植於觀眾心中，乃至一般電影、電視的戲劇節目，也是這些文法為當然的規律。雖然英語系電影大致不脫這些文法，但也有些具特殊藝術傾向及風格趣味的表演，如柯波拉、伍迪・艾倫，長期以非常個人化的方式，在主流電影中獨樹一格。也有些導演，如大衛・林區及亞歷・柯克斯，偏　向於主流品味外的冒險，《藍絲絨》、《席德與南西》，都顯然潛藏著反主流思考的意識或批判性。這些都提供了研究主流電影的若干趣味。當然，主流電影的大支，即擁有強烈商業震撼的超級強片，如《法櫃奇兵》系列，或顯然已票房為目標的類型電影，都是影響電影工業界的重要的變數……無論其本身創作性的藝術質素發揮與否，商業類型電影終極都反映了流行性思潮和當代社會的潛在意識，是最好的社會學素材。從其內容而論，往往可以解析出當代人的集體執迷、恐懼，乃至社會結構（如單親家庭的增多）、國際政治關係（如美蘇冷戰的解凍）。這些電影，美學蛻為其次，社會價值增加。（焦雄屏，1994：7～8）

雖然上述已經跳脫出了電影只有藝術功能的論點而替電影多找出了幾個不同的意義（社會功能、國際政治功能等），但是在這樣的言論裡卻存在著一個問題，那就是主流電影的地區性限制。在上述的文章裡提到的主流電影，都限制在好萊塢的範圍之內，也就

是限制在西方世界，彷彿其他地區、其他文化所拍攝的電影都不值一提，這樣的想法未免讓人覺得狹隘。因為雖然電影是西方世界的產物，但是當這個以動態影片拍攝物品的技術傳到其他世界時，也是有著不屬於西方世界的電影發展，這些發展自然也衍生出不同的電影文化。所以如果教學者只重視西方世界的電影而忽略了東方世界的電影，在教學上的整體性也就弱了一點，並且少了一個可以對比的對象，只能一味的鑽營在已經不斷被分析、被解釋的西方世界電影中，進而最後受困找不到出路。因此，在電影的教學上，不應該忽略其他兩個文化系統（氣化觀型文化、緣起觀型文化）的成果；在互相對比之下，才有可能得到更為精闢的結論與知識。

電影因為時間的限制，所以並不能（或者說並不會）在短短的幾個小時之內就把所有想要呈現在觀眾眼前的東西表現出來，大部分的資訊，都會以「意象」的方式帶過。這雖然有點考驗觀眾的領悟力，但卻也構成了電影中最重要的一個環節。因為如果什麼都直接表達出來，那麼也就不需要看電影，直接去看文本的東西就足夠了。在電影中，就是因為短時間內要呈現大量的東西且要讓觀眾有思考的空間，所以在意象的運用上會比其他類型的文學與藝術要來得更多、更精密，這些東西往往不是一個層面的「知識」就可以含括的，我們豈能只用幾句簡單的名言佳句就把一部電影整體的內容全部表述。因此，了解電影中的意象及其呈現方式與手法就成了看電影時不可或缺的一種態度。

至於在意象的出現程度上，當以文化意象為最高層級。因為文化包含了每一個人、每一天的所有活動，它的範圍大到不是一個人簡單就可以理解。但是文化意象卻可以表現出一個種族與其他種族不同的地方。透過了解文化意象，可以更清晰的發現人與人之間的不同，進而理解在電影中為何有表現上的不同，而這些不同又有著哪些意義。

　　所以要探討電影中的文化意象，是因為在教學上往往都會有
「重視」與「輕視」的差別。西方世界的電影發展的確是很蓬勃，
相較之下東方世界的電影產業就顯得較為蕭條。但是這並不代表
東方世界的電影就沒有可取之處；相反的，就因為現在東方電影
還沒有發展的太過頭，所以在作統整的動作上，要比西方世界的
電影來得簡單。而相對的在教學上的運用，也會比起以西方世界
電影為例要來的精確、深入。

　　我們要簡單的讓學習者了解一個地區的電影，以文化的方式
切入會是最容易的角度。因為文化具有統整性，可以解釋每一個
出現在電影中的現象；再者，根據每個地方的文化不同，在電影
的表現手法運用上也就會有所不同。透過心理意象、生理意象、
社會意象的分析，可以往上推衍出更深層的觀念系統與終極信
仰，這是以往在分析電影意象時所沒有思考過的。所以相反的，
如果可以知道一部電影是屬於那一種文化系統，在分析意象時就
可以反過來推衍進而得到心理意象、生理意象、社會意象的意義。
終極信仰是蘊含在觀念系統裡的，每一個觀念系統就是源自每一
個終極信仰而誕生，所以一旦知道了某部電影的內容屬於哪一種
終極信仰或觀念系統，當然地就可以順利的反推出其下的規範系
統與行動系統、表現系統。其中生理意象與心理意象屬於行動系
統，而如果可以往上推至規範系統的意象，往往就可以形成一個
社會意象，再往上推衍則成為一種文化意象。

　　在這樣有系統的分析意象的方法，在教學的運用上，遠比看
到一個地方就解釋一個意象這樣子的方式來得有效，對學習者而
言也可以有一個較為完整的具體解釋可以當作分析意象的依歸。
由此可知，電影的文化意象可以提供教學者在教學上的一種更為
深入的教學型態，讓教學者在教學上有所依據，也讓學習者在分
析上有所依歸。所以電影文化意象提供的並不只有一種觀賞電影
的角度，也提供了教學者一個在教學上新深入形態的策略。

第三節　提供電影編導與電影研究的新取徑範例

　　現代的電影拍攝，為了迎合觀眾的口味，無不推陳出新，使用越來越華麗的燈光聲效，以及最新的科學技術，好讓觀眾們可以對於電影一看再看，一再的接受電影中那些震懾人心的場面而感到樂此不疲。然而，這樣的電影拍攝主要是為了票房著想，並不代表裡頭真的包含了什麼讓人可以流連忘返的內容。由於現在拍攝電影的方式越來越多也越來越方便，需要的人力物力卻相反的漸漸減少，於是電影的產量大增，電影裡表現的內容也越來越個人化、生活化。就如以下所述：

　　　　所謂的現代電影，就我個人看來，指的應該是 20 世紀 70 年代之間的電影，仔細看看，仔細想想，畢竟有某些是前面一帶所看不到的。1957 年楚浮曾經說過：「未來的電影將更個人化，像寫小說，也是個人的日記告白。」我想楚浮說對了，至少就我過去十年間所看過的電影而言，多少都有這個明顯的趨向。首先使我聯想到的是，這個時代的電影非常接近我們日常生活的思想層面，經常是一種個人的言情言志，個人對生活的看法，對社會和政治的看法，對兩性關係的看法，這些個人化的主觀東西不知不覺都容納在我們這個時代的電影之中……的確，生活化也是現代電影的另一個特質，艾立盧默的《下午之戀》就是一部很生活化的電影，他會在刻畫兩性情感的衝突之中，置入許多生活化的東西。比如他鋪敘男主角日常的起居生活，上下班生活，然後再慢慢帶入很含蓄的戲劇性高潮，讓你覺得劇中人物的世界也正是你的世界……生活化的東西把電影觀眾的情感距離拉近了，生活化——就電影而言，我認

為那是個好現象，至少觀眾藉此參與進去了。（劉森堯，
1990：185～186）

　　美國就好萊塢世界解體之後，個人化電影越來越流行，
電影不在是浮面娛情的東西，他慢慢滲透入人的平凡情感
之中，大家互相交融在一起。即使像《教父》那樣的大眾
化電影，我們也可以看到柯波拉的許多個人情感的東西，
他對美國移民社會逐漸遞嬗變遷的精闢看法，統統濃縮在
兩集的《教父》之中了。另外呈現出來的，不只是一個大
家族的衰落故事，這之間牽涉到的，又是悲劇性的人際關
係和人生情境……時代變遷得迅速，科技發達得離譜，人
類的精神層面並沒有因此而得到更多的幸福；反而相反，
現代的許多電影有意無意透露這種科技文明底下的精神危
機，人類情感的疏離隔閡，人類自我的追尋，精神自由的
追求……都成了現代電影的題材，無形中，小說和詩之外，
電影也呈現了存在主義的精神。（同上，186～187）

現代的電影所以漸漸地呈現個人化與生活化，或多或少也受到攝
影技術與時代變遷的影響。然而，這類個人化或生活化的電影，
主要傳導的都是創作者本身對於自己所見現象的意見，通常含有
主觀的成分在裡面。這些主觀的因素對於觀賞者本身而言的價值
比起那些客觀的因素自然較來得低。因為每個人都有自我主觀的
意識與思考，看見一件事，每個人有每個人不同的解釋。所以相
對的，在這種個人化與生活化的電影當中，我們雖然可以看到另
一個人（創作者）如何看到事件、生活，但這些畢竟不是觀眾所
需要的。電影的功用不應該限制在這樣狹隘的範圍裡，而是應該
提供觀賞者一些新知或者思考的空間，讓他們去反省自己的內心
世界，對於同樣一個事件的看法與作法和電影中角色所表現出來
的有何不同，或者孰優孰劣。

　　嚴格來說，個人化與生活化的電影並沒有什麼不好，因為這樣才更能貼近觀賞者的生活，也較易引起共鳴，取材也來自生活周遭，所以在被理解程度上自然也就較高。但是這其中會有一個問題，也就是「跨文化」後，個人化與生活化的電影是否還可以如此簡易明瞭地被觀賞者所接受？這是電影的編導與研究電影的人應該要深思的問題。

　　因為在跨了文化之後，每一個不同文化中的人，日常生活與個人思考方面自然也就有所不同，所以對於這樣個人化與生活化的電影，自然就不能暢行無阻在不同文化的國度。假設西方世界的電影有著大開大闔的情節發展，但是在東方世界內斂一點的生活觀裡，自然就比較不能被接受，或許還會產生被排斥的現象。這就是跨文化領域的差別，因為每個地區、國度有著屬於他們自己的文化與生活習慣，太過個人化與生活化的電影呈現的，可能是僅屬於自己所居住、所看見的世界的一切，卻忽略了在那個世界之外欣賞電影的人口依舊眾多，自然而然地在類似這樣的電影中所要表達的意旨，就容易產生誤會或者直接被省略掉。

　　考慮到類似這樣的情境，如果電影的編導者或研究者可以思考得透徹一點，就會發現為了讓大部分的觀賞電影者可以了解電影的內容，較為成功的電影自然就會有跨領域的演出。其實在現代也不乏這些跨領域的電影，尤其是在西方世界的電影中，常常會到世界各地不同的地方取景拍攝，這的確是「實質」上的跨領域——讓觀賞者也可以受到不同文化在感官上的刺激與新鮮感。但是這樣的跨領域並不是最有效的，因為只是換了個表演的場景，等同於換湯不換藥，要刺激到不同文化的觀賞者，其效能還稍嫌不足。

　　電影的另外一個主題則是符合人文主義。因為電影反映了人生，所以在電影裡頭應該出現的，都跟人息息相關：

在早期的電影裡，講人道主義的電影作品就已經屢見不鮮，格里菲斯的《偏見的故事》、普多夫金的《母親》、以及卓別林大多數膾炙人口的喜劇電影等都是誠摯感人，把人性講得淋漓盡致的人道主義作品。延伸到 20 世紀 30、40 年代，我們在義大利的新寫實主義電影中如羅賽里尼的《不設防城市》或狄西嘉的《單車失竊記》……其次，如人道主義精神有關的另一個重要主題是生死糾葛的問題。其實，生與死本來就是文學藝術一貫以來經常在探討的一個大主題，小說如此，電影也不例外。生死糾葛的問題講到極致時，常常是離不開人道主義，到最後不外是深入闡揚生之尊嚴與死之認命。但追求生之尊嚴必然涉及與生存理性有關的道德勇氣和贖罪問題，繼之而來的必然是對死亡的勇敢認命，這樣的藝術主題在小說中屢見不鮮……電影在處理這樣的主題時往往是見仁見智，可以經由許多不同的角度去刻畫描寫……親情、友情和愛情也是人道主義者熱衷探討的一個藝術主題，這三種感情乃是人類天性中最基本的情緒表現，講得唯妙唯肖而情理皆得時，就是人道主義了……此外，人道主義的精神應該是取決於作者自身對所處理的人事境遇的觀照態度，這種觀照態度必須是親切的關懷和本乎性情的憐憫同情，偉大的人道主義胸懷應當如是。（劉森堯，1990：199～224）

電影就應該要透露出對人道的關懷，因為電影所影響的範圍遠比創作者一開始所想的還要來的廣泛。當然，對於人道的關懷，就不應該要有國界的分別，所以在拍攝電影的同時，就應該構思著如何讓不同國度、文化中的人也可以了解。於是「跨領域」這個議題就又變得重要了起來。大多數的電影脫不出自己所屬的文化系統，常常都是在同一個世界觀中運作。因此，通常能夠引起票房的電影都是那些外在可以吸引觀眾的，而非那些靠著劇情內容

引起共鳴的。至於通常劇情片的票房都遠比科幻或者愛情片來得不好，其中最重要的原因就是觀賞者「看不懂」。因為通常這類型的電影都與文化息息相關，所以不屬於同一文化的範疇自然就不能融入不同文化的電影中。為了消弭這樣的隔閡，電影的編導與研究者應該要做到可以跳脫文化的觀念，或者融入其他文化的觀念，在意象的創造上使用各種不同文化中的手法，這樣才可以讓不同的客層都能夠融入電影的創作裡。

再者，電影的學派也是很重要的。前面談過，氣化觀型文化與緣起觀型文化的電影一直無法擺脫前現代寫實主義的束縛，所以在電影創作的路上一直只能使用著同樣的手法，在新意上自然就比不上創造觀型文化的創造力（詳見第六章第四節）。其實現在在氣化觀型文化的社會可以漸漸地看到現代派的電影，但那些僅止於模仿，而沒有自己的創新，走的路是與西方世界電影一樣的，卻忽略了每一種文化有著不同的特質顯然如果只是一味的模仿別的文化創作電影的方式，就只是學到一些皮毛、半桶水響叮噹而已。更遑論還有緣起觀型文化的電影創作了。因為不能離開逆緣起解脫的路，所以在創新上顯得更加無力，如同電影《黃海》，看得出編導很努力想要將電影內容引向現代派的路途，但仔細觀賞後會發現：雖然編導的確是使用了一種新的視野去看待一件寫實的事情，但是卻無力去創造一個新的世界；也就是還是以寫實的事件為主，用寫實的筆觸貫串整部電影。這也是模仿的一種，跳脫不出舊的視野，用著自己跟不上的腳步硬是要跟著西方世界的電影創作模式。這樣的結果，往往只是畫虎不成反類犬，讓觀眾更摸不著頭緒罷了。

所以在電影的創作上，編導應該要注意的是，不應該侷限自己的眼光在創作單一文化的意象之上；而是應該要開創新的視野，把電影的內容擴增到包含其他文化的運作方式。當然這不是單純的指取景時應該東奔西跑、把各國的場景納入電影裡而已，

而是應當要思考怎麼樣將意象的呈現可以讓不同文化背景的觀賞者也可以了解。心理意象與生理意象是很容易創造的，但是因為社會規範的不同，所以解釋起來就會有所不同。因此，在意象的選擇與運用上，除了獨樹一格之外，應該要在影片中多予觀賞者提示，讓他們可以自由的去聯想到編導所想要表達的。也必須透過這樣的途徑，才開啟創造跨領域的電影新視野。

　　至於電影的研究者，則不應該將研究侷限在某些特定的層面，例如心理、生理、藝術、技術等，而是應當要將視野擴充，看到整體面，也就是將文化的因素考慮進去。因為在特定的文化中，某些意象就有著某些特定的解釋，這是不會改變的；但是如果將特定的意象轉換到不同的文化中？想當然耳，這些特定的意象就會有著不同的解釋。這類型的解釋不單單是生理分析、心理分析或社會分析就可以探討得出來的，因為這些解釋往往涉及到一個文化背後的觀念系統與終極信仰，必須要將這些思考都納入電影的研究裡頭，這樣的研究才更具有參考的價值。

　　因此，電影文化意象的運用與研究可以說是現代電影業不可或缺的一個重要環節。不管是電影編導或者電影研究者，都應該要認真的思考電影文化意象在電影中所扮演的地位。它可以說是一個中心思想，所有電影情節的發展與拍攝技術的使用，都應該根據所要創造的文化意象來運作，以達到統一的效果。由此看來，電影文化意象在現今蓬勃的電影業來說，的確具有其獨特的重要性。而無疑的，本研究可以提供一個新取徑範例。

第八章
結論

第八章　結論

第一節　理論建構要點的回顧

　　本研究在建構起一套有關觀賞電影、電影教學、電影編導或電影研究的新理論，其中以電影文化意象為中心，延伸出意象的界定、電影意象的運用、電影文化意象的因緣及其形態、電影文化意象的案例舉隅以及相關研究成果的運用途徑等。其成果可以下圖表示：

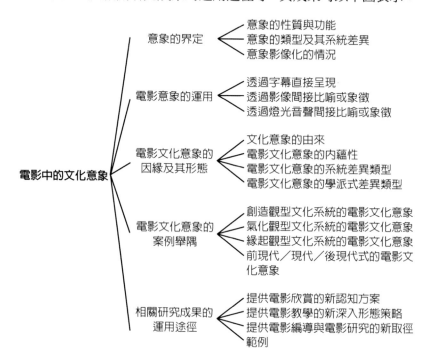

圖 8-1-1　本研究理論建構成果圖

　　透過上圖，可以較為簡易明瞭的了解本研究所建構起來的理論。

　　在意象的界定方面，透過中西兩方對「意象」一詞所作的定義來比較，除了找出東西兩方對意象界定的差異之外，更重要的是界定了意象的性質與功能。意象的功能主要是一種透過作者在創作時在作品中所運用的暗示性的文字或者圖樣，寄託了作者情志、感覺、對內在或外在的反省等意義，並且直接或間接以比喻（隱喻）或者象徵的手法存在作品中，讓觀賞者去摸索，透過自身相關的經驗或者外來的提示去分析，進而得到一種類似文字繪的圖畫。這類的文字或者圖樣（或者其他呈現方式，如影像），都可以認定為意象。而在意象的功能方面，可分為三種：（一）滿足審美需求；（二）破除言難盡意的困境；（三）有自我逃避的功能。在第一點方面，意象的生成都是因象而生感情，也是因情而生象，如果沒有意象很難達到作者的內情，讀者也因沒有意象的存在而無法進行更深層次的審美。要注意的是雖有意象，但只是堆砌一些支離破碎、不知所云的圖像是無法給人美的感受，這些表象材料必須在美的欣賞基礎下進行分析、取捨、鎔鑄才會成為美的意象。在第二點方面，也可分為三種：（一）意象的直譯；（二）是用譬喻表達意象；（三）是進入譬喻的世界來表述那譬喻的意象。在第三點方面，是為了克服言不盡意的困擾，也是為了讓讀者停留在意象的推測上。再者意象可以分為生理意象、心理意象、社會意象、文化意象幾種類型：生理意象接取材於自外在物事，並用簡單的辭句將壯闊或複雜的環境納入其中，使讀者在感受上可以藉由簡單的敘述而產生與作者相同的對景物的感想；也可藉由意象之間的呼應，表達出特稱性的時間意象。心理意象藉助生理的意象的提升而存在創作者的作品中，由對外在事物的了解進而理解一個創作者在創作當下的心情。社會意象是創作者將自己想要影響他人的想法或對政治時局的看法加諸在作品中，這些想要影響他人且隱藏在作品中的意象就稱為社會意象。文化意象指的

就是將一個觀念系統所包含的事物，寄託在生理意象、心理意象或社會意象中。而意象的系統差異則是分辨意象出現在哪一種文化，是否符合該文化系統。就電影和電視劇的傳播程度上，意象影像畫的情況，在現代來說已經是非常的普遍，這是為了迎合現代觀眾不滿足於自己對創作者心意的想像，需要較多的是聲光的刺激，以便達到腦海對意象的感知力的提升，進而創造出更多屬於自己印象中的意象。

就電影意象的運用，基本上可以分為字幕、影像、燈光和聲音幾種，而這幾種意象的存在，是透過了比喻或者象徵的修辭手法。在字幕方面，雖然東西方的電影都有著各自表達的特色，但基本上大多數還是透過演員的對白或影片的字幕將意象呈現出來，所以在欣賞電影的同時，也應該將字幕列入觀賞的重心之一。在影像方面，大部分的電影意象都是以這種方式呈現，也讓影像成為電影意象分類裡面的最大宗。但是由於影像必須透過觀賞者的感官（眼睛）將訊息接收後再自行分析，所以在意象使用方法的界定上，影像屬於間接使用；而東西方的電影，在影像的拍攝手法上，有著幾點的不同：場景出場人物的多寡、主配角在畫面上是否有區分、是否凸顯主角的手法運用與過場時鏡頭是否冗長等。這些都是電影意象透過影像間接進行比喻或象徵時有的特色，在觀賞電影時，這也是不可缺少的一門訣竅。在燈光與音聲間接的比喻或象徵上，和影像一樣的，因為燈光與音聲必須透過觀賞者的感官（眼睛、耳朵）接收到了刺激後，再將刺激轉化而為訊息，才能夠分析其背後的意象。因此，燈光與音聲在意象使用的手法上也是界定為間接的。相同的，東西方在燈光與音聲的使用方面也有所不同。在燈光方面：明亮度的不同、光源的閃爍與否、是否有特寫鏡頭強調光源與光源的色彩是否單調。在音聲方面：使用的配樂出現歌詞與否、音樂使用的頻率頻繁與否、配樂時著重在內在或外在、使用音效的多寡與自然界的音聲出現的多寡等。

　　在電影文化意象的因緣及其形態方面，首先要界定的是文化意象的由來。文化意象通常不是單一的存在在作品裡，而應該是由生理意象、心理意象、社會意象等往上推衍。倘若其有代表性，可以代表一個文化，則可以推測出它是一種文化意象。相反的，如果當生理意象、心理意象、社會意象單單只是如它所出現時所代表的意義，不能再往上溯及深層文化性（世界觀），則此類意象就單單只是生理意象或心理意象或社會意象，而無法晉升到文化意象的地步。界定完了文化意象的由來後，便是討論文化意象的內蘊性。文化是一個歷史性的生活團體表現他們的創造力的歷程和結果的整體，由此可以衍生出文化的五個次系統：終極信仰、觀念系統、規範系統、表現系統與行動系統。終極信仰，是指一個歷史性的生活團體的成員由於對人生和世界的究竟意義的終極關懷而將自己的生命所投向的最後根基；觀念系統，是指一個歷史性的生活團體的成員認識自己和世界的方式，並由此而產生一套認知體系和一套延續並發展他們的認知體系的方法；規範系統，是指一個歷史性的生活團體的成員依據他們的終極信仰和自己對自身及對世界的了解而制定的一套行為規範，並依據這些規範而產生一套行為模式；表現系統，是指一個歷史性的生活團體的成員用一種感性的方式來表現他們的終極信仰、觀念系統和規範系統等，因而產生了各種文學和藝術作品；行動系統，是指一個歷史性的生活團體的成員對於自然和人群所採取的開發和管理的全套辦法（詳見第五章第二節）。在電影中的各種意象以文化觀念的方式存在，如果要仔細分類，可以簡單的分出生理意象與心理意象屬於行動系統；社會意象則是屬於規範系統；而最高層級的文化意象則以觀念系統的方式存在電影裡。電影包含了許多的文化性，所以當某些電影橋段與自己所接受的文化教養並不相同時，自然而然地觀眾就會生出一種無形的排他性，也就是無法接受與自己所信守的文化觀念不同的事物。接著是電影文化意象的

系統差異類型。因為文化系統有著創造觀型、氣化觀型、緣起觀型的差異，所以電影文化意象在表現上也就有這三種系統的差異。而這三個系統的差異，最顯著的地方就是「想像力」：因為創造觀型文化有個永遠可以遙想的目標（上帝），所以想像力最盛；氣化觀型文化強調的是「內感外應」，於是在想像力上就略遜創造觀型文化一籌；至於緣起觀型文化，因為強調逆緣起解脫，所以在想像力上敬陪末座。

　　接著是電影文化意象的案例舉隅。在創造觀型文化方面，分別就《海上鋼琴師》、《香水》、《英倫情人》、《深夜加油站遇見蘇格拉底》與《火線交錯》等影片作其電影文化意象的探討。在氣化觀型文化方面，分別以《那山那人那狗》、《藍宇》、《嫁妝一牛車》、《戲夢人生》與《好奇害死貓》作其電影文化意象的探討。最後緣起觀型文化部分，以《春去春又來》、《心中的小星星》與《色戒》作其電影文化意象的探討。而在學派差異方面，基本上可以分成前現代／現代／後現代三種。其中前現代派以寫實電影為主，美感層面屬優美／崇高／悲壯；現代派電影以新寫實電影為主，美感層面屬滑稽／怪誕；至於後現代派電影以後設／解構為主，美感層面屬諧擬／拼貼。三種學派各有各的特色與美感，但主要發展以西方的創造觀型文化為主；氣化觀型文化雖然也有現代派的電影，但因為都是模仿西方世界電影之作，所以較不成熟；而緣起觀型文化的電影則停留在前現代派，因為他們強調逆緣起解脫的觀點，以致在創造力上自然比起其他兩個文化系統要來得差。

　　最後是相關研究成果的運用途徑。在這裡可基本上分為三類對象：電影觀賞者、電影教學者、電影編導與電影研究者。在電影觀賞者方面，文化意象的研究提供他們一個新的觀賞電影的角度，從不同的文化視野切入電影，則每次得到的心得都將會有所不同。讓觀賞電影者可以跳脫電影的聲光刺激以及故事劇情，在

欣賞電影的同時能在內心多一份思考,也創造自己心中的那一部電影。而對電影教學者而言,電影文化意象提供了一個更加具統攝性的觀點,讓他們在教學時可以將多數的意象歸結到一個較大的分類中,而非只是汲汲營營在某些特定的層面進行電影的教學(如拍攝技巧、藝術美感等)。最後對於電影編導與電影研究者則提供了一個新的視野與思維,讓電影的創作可以從新的高度出發,而不是自己身處在如何的環境中而不自知。更重要的是,透過電影文化意象的視野去創作電影,較能夠思考到跨領域的層面,也就可以提供不同的客層不同的觀感。而就研究電影時也可以從更高的高度向下看,發現意象的由來並不僅僅是從演員身上,也有可能從其他的層面,甚至是民族性的表現上。

所以本研究理論的建構,從電影文化意象的系統與學派切入,目的在提供電影相關工作者與電影的觀賞者一個新的思維,好讓電影工業可以更進一步,創作出更多、更好的作品以提供大眾觀賞。

第二節　未來研究的展望

「文化意象」一詞,在意象的呈現上已經是最高級的層級,很難再往上探討出比它還要更具統攝性的意象呈現方式。而文化意象的呈現方式是透過生理意象、心理意象等位於表現系統的意象與位於規範系統的社會意象往上推衍而來,在這推衍的過程中,其實很難找到一定的模式。因為「文化」一詞包含的範圍始終太廣,要把任何意象上溯到文化意象的位置,必定要對該意象有深刻的了解;除了深刻的了解之外,還得對每一個文化裡的文化性了解透徹,才可以一步一步的將位居五個次系統最下層的意象往上慢慢推衍。也因為「文化」的範圍極廣,所以在每個人的認知中,不見得對於同一意象所以身為文化意象的道理都可以感到認同。

因為在推衍的過程中，或多或少對意象的解釋必須從文化的角度下手（多數文化意象都是如此，少有一出現就是文化意象的），所以在對文化界定眾說紛紜的狀態下，少有人可以完全說服其他人去認同一個文化意象的解釋。再者，每一個單純的意象都位於文化的五個次系統中的最低層（行動系統或表現系統），所以如果要就單一的意象作深入的探討，其實是很困難的；畢竟終極信仰位於五個次系統的最優位，所以從這個角度去看所有出現在最低階的意象，每一個意象都包含在其中，於是要挑出單一意象作深入的解釋，既困難又不符合本研究的目標。

當探索到意象以象徵或比喻的方式存在電影中時，其實很難說服每一個人去相信與認同。因為每個人對於意象的定義，基本上就不完全相同；即使意象的定義相同了，對於同一個意象的解釋也會有所不同。所以在本研究中所提及的意象的解釋，都是研究者本身對該意象的理解與分析，並不代表完全是合理的或者毫無破綻的。畢竟「意象」本身是很主觀的東西，就好比看到一條狗在奔跑，不同的人就可以有不同的解釋；如果不將前因後果都考慮進去，那麼相信每一個人的解釋都將有所不同。所以在意象的解釋上，可能在研究者與讀者之間，就會出現分歧的意見。更何況意象存在電影中的方式，也許對許多不同的人而言，就不僅有比喻和象徵兩種。因為意象存在電影中也是以一種修辭的方式存在，所以修辭法的種類有好幾種（每個人認定的修辭法種類不見得一樣多）的情況下，不一定每個人都覺得意象的存在是以比喻或象徵的方式。舉個例來說：重複同一個鏡頭，表示同樣的事情不斷的發生且強調事情的嚴重性，這是一種象徵。但是如果不同的人來分析同一意象，也可能將這類的意象歸類在頂真法的運用。這其中的差異其實並不複雜，單純就出自於每個人對於修辭方法的認定；至於這其中的合理與否，其實也並不是那麼的值得追究。所以每個人對於意象都可以有自己的解釋與歸類，只要這

樣的解釋並不荒腔走板，歸類並不是毫無根據，相信在未來的日子裡，會有更多人對於意象這一層面的議題得到更多不同的成果。

至於學派的差異，因為在本研究中並不是最重要的一點。再者，每個人對學派的認定也多少有所不同，又因為學派處在文化意象底下，而本研究的目標是探討文化意象，所以在這裡的學派研究感覺起來就並不那麼深入。這些可以留待後人有興趣時再作更深入的探討。

在本研究所選取的例證材料上，也許有些並不是普羅大眾都可以認同的。但是對我而言，有些材料看似普通、不包含太多的意象，但畢竟是我熟悉的，所以在分析的層面也許就會比他人來得仔細一點。相反的，也許有更多堪為經典的電影並沒有出現在本研究中，除了多數較艱澀難懂外，也只能說是遺珠了。因為分析電影其實並不簡單，不是將影片放映過一遍後，就可以找出電影裡較為菁華的部分；通常這些拿來作為分析的影片，都必須播放至少三、四次之後，重複看一些重要的橋段，接著將整體性貫串起來，才能夠完成文化意象的說明。文化意象始終不同於一般意象，並不是去分析意象出現的當下所代表的意思就足夠了；相反的，一個文化意象很有可能是好幾個生理意象、心理意象、社會意象堆疊起來的「意象群」，而這個「意象群」可以一個具文化性的解釋貫串才得以成為文化意象。在這樣的前提之下，如果選擇的材料並不是自己熟悉的，那在分析時花的時間，可能就並不是一般觀賞電影所能比擬的。所以如果遺漏了一些大眾認為是經典的電影，除了說可惜，也只能留給後續有興趣的人繼續去探討了。

意象在電影裡始終佔有一個重要的地位，既然本研究主旨是在討論電影中的文化意象，自然對於單一意象就無法作更深入的解釋或追究。其實電影中的每一個意象都是可以獨立出來作討論與比較的，畢竟就算是重複的意象，只要出現在不同的文化系統或者更精準的說是出現在不同的電影裡，它所代表的意思自然就

會有所不同。所以錯過對意象的深入探討其實是可惜的，但礙於研究主題，只能將這類的議題留待有研究動機的人繼續深入探究。

　　本研究最終極的目標當然還是希望能提供給對於電影感興趣的人一個新的視野與觀點。不論是單純喜歡電影的人、電影的教學者或電影的創作人或研究者，期待都可以透過本研究進而對電影有更深一層且更完整的認識。礙於本研究的重點是文化意象的部分，所以有些東西並沒有說明的很深入、清楚，這些就只能留待後續有興趣的人繼續補齊，使其更加完整。

參考書目

Christian Metz（1996），《電影語言：電影符號學導論》（劉森堯譯），臺北：遠流。

David Bordwell（1994），《電影意義的追尋》（游惠貞、李顯立譯），臺北；遠流。

G. Betton（1990），《電影美學》（劉俐譯），臺北：遠流。

Howard Suber（2009），《電影的魔力》，臺北：早安。

Herbert Zettl（2006），《映像藝術》（廖祥雄譯），臺北：志文。

Joanne Hollows、Mark jancovich（2001），《大眾電影研究》（張雅萍譯），臺北：遠流。

John Tomlinson（2005），《最新文化全球化》（鄭棨元、陳慧慈譯），臺北：韋伯。

Louis Dupré（1996），《人的宗教向度》（傅佩榮譯），臺北：幼獅。

Louis D. Giannetti（1992），《認識電影》（焦雄屏譯），臺北：遠流。

V. I. Pudovkin（2006），《電影技巧與電影表演》（劉森堯譯），臺北：書林。

巴伯（2001），《當科學遇到宗教》（章明義譯），臺北：商周。

王弼（1978），《老子道德經注》，新編諸子集成本，臺北：世界。

王岳川（1993），《後現代主義文化研究》，臺北：淑馨。

王海山主編（1998），《科學方法百科》，臺北：恩楷。

王國維（1981），《人間詞話》，臺南：大夏。

王雅倫（2000），《光與電：影像在視覺藝術中的角色與實踐》，臺北：美學書房。

王夢鷗（1995），《中國文學理論與實踐》，臺北：時報。

孔穎達等（1982），《禮記正義》，十三經注疏本，臺北：藝文。

井迎兆（2006），《電影剪接美學——說的藝術》，臺北：三民。

尼布爾（1992），《基督教倫理學詮釋》（關勝渝譯），臺北：桂冠。

尼葛洛龐帝（1998），《數位革命》（齊若蘭譯），臺北：天下。

史帝芬遜等（1976），《電影藝術面面觀》（劉森堯譯），臺北：志文。

托佛勒（1991），《大未來》（吳迎春譯），臺北：時報。

米契爾（1998），《位元城市》（陳瑞清譯），臺北：天下。

呂大吉主編（1993），《宗教學通論》，臺北：博遠。

李元洛（2007），《詩美學》，臺北：東大。

李瑞騰（1997），《新詩學》，臺北：駱駝。

李歐梵（2010），《文學改編電影》，香港：三聯。

求那拔陀羅譯（1974），《雜阿含經》，《大正藏》卷2，臺北：新文豐。

吳曉（1994），《詩歌與人生意象符號與情感空間》，臺北：書林。

沈清松（1986），《解除世界魔咒——科技對文化的衝擊與展望》，臺北：
　　時報。

佐藤忠男（1981），《電影的奧秘》，臺北：志文。

孟樊（1995），《當代臺灣新詩理論》，臺北：揚智。

孟樊等編（1990），《世紀末偏航——80年代臺灣文學論》，臺北：時報。

奈思比（1989），《大趨勢》（詹宏志譯），臺北：長河。

奈思比（2006），《奈思比11個未來定見》（潘東傑譯），臺北：天下。

武長德（1984），《科學哲學——科學的根源》，臺北：五南。

周振甫（2005），《周振甫講古代詩詞》，江蘇：江蘇。

周敦頤（1978），《周子全書》，臺北：商務。

周慶華（1994），《秩序的探索——當代文學論述的省察》，臺北：東大。

周慶華（1997），《佛學新視野》，臺北：東大。

周慶華（1999a），《語言文化學》，臺北：生智。

周慶華（1999b），《新時代的宗教》，臺北：揚智。

周慶華（2001a），《後宗教學》，臺北：五南。

周慶華（2001b），《作文指導》，臺北：五南。

周慶華（2004a），《語文研究法》，臺北：洪葉。

周慶華（2004b），《後佛學》，臺北：里仁。

周慶華（2004c），《文學理論》，臺北：五南。

周慶華（2005），《身體權力學》，臺北：弘智。

周慶華（2007a），《語文教學方法》，臺北：里仁。

周慶華（2007b），《紅樓搖夢》，臺北：里仁。

周慶華（2007c），《走訪哲學後花園》，臺北：三民。

周慶華（2008），《剪出一段旅程》，臺北：秀威。

周慶華等（2009），《新詩寫作》，臺東：秀威。

周慶華（2010），《銀色小調》，臺北：秀威。

金耀基（1997），《從傳統到現代》，臺北：時報。

姜森（1980），《美學主義》（蔡源煌譯），臺北：黎明。

姚一葦（1979），《欣賞與批評》，臺北：遠景。

施護譯（1974），《初分說經》，《大正藏》卷 14，臺北：新文豐。

施密特（2006），《基督教對文明的影響》（汪曉丹等譯），臺北：雅歌。

柯司特（1998），《網絡社會之崛起》（夏鑄九譯），臺北：唐山。

范文瀾（1971），《文心雕龍注》，臺北：明倫。

范德美（2000），《價值行銷時代──知識經濟時代獲利關鍵》（齊思賢譯），臺北：時報。

孫奭（1982），《孟子注疏》，十三經注疏本，臺北：藝文。

孫旗（1987），《藝術概論》，臺北：黎明。

殷海光（1979），《中國文化的展望》，臺北：活泉。

約瑟夫・納托利（2005），《後現代性導論》（楊道等譯），南京：江蘇人民。

寇威（2005），《全球化歷史》（陳昶佑譯），臺北：韋伯。

梭羅（2000），《知識經濟時代》（齊思賢譯），臺北：時報。

梅長齡（1978），《電影原理與製作》，臺北：三民。

陳佳君（2005），《辭章意象形成論》，臺北：萬卷樓。

陳佩真（2008），《電視字幕對語言理解的影響──以「形系」和「音系」文字的差異為切入點》，臺北：秀威。

郭紹虞等主編（1982），《中國近代文學論注精選》，臺北：華正。

張湛（1978），《列子注》，新編諸子集成本，臺北：世界。

張錯（2005），《西洋文學術語手冊》，臺北：書林。

張灝（1989），《幽暗意識與民主傳統》，臺北：聯經。

張建邦編著（1998），《回顧與前瞻──走過未來學運動三十年》，臺北：淡江大學。

張春榮等（2005），《電影智慧語》，臺北：爾雅。

張漢良（1997），《現代詩論衡》，臺北：幼獅。

喬登（2001），《網際權力：網際空間與網際網路的文化與政治》（江靜之譯），臺北：韋伯。

湯林森（2005），《最新文化全球化》（鄭棨元譯），臺北：韋伯。

黃作炎（2001），《跟著電影去旅行》，臺北縣中和市：華文網。

黃坤年（1973），〈電視字幕改良之我見〉，《廣播與電視》第 23 期，頁 70-74。

黃慶萱（2009），《修辭學》，臺北：三民。

曾西霸（1988），《走入電影天地》，臺北：志文。

曾昭旭（1989），《從電影看人生》，臺北：漢光。

游惠貞編（1994），《女性與影像——女性電影的多角度閱讀》，臺北：
　　遠流。

焦雄屏（1989），《藝術電影與民族經典》，臺北：遠流。

焦雄屏（1994），《閱讀主流電影》，臺北：遠流。

森田松太郎等（2000），《知識管理的基礎與實例》（吳承芬譯），臺北：
　　小知堂。

楊明（2005），《漢唐文學辨思錄》，上海：上海。

雷夫金（1988），《能趨疲：新世界觀——二十一世紀人類文明的新曙光》
　　（蔡伸章　譯），臺北：志文。

詹明信（1990），《後現代主義與文化理論》（唐小兵譯），臺北：合志。

葛雷易克（1991），《混沌——不測風雲的背後》（林和譯），臺北：天下。

趙博雅（1975），《中西文化的出路》，臺北：商務。

趙滋藩（1988），《文學原理》，臺北：東大。

鳩摩羅什譯（1974），《中論》，《大正藏》卷 30，臺北：新文豐。

鄭洞天（1993），《電影導演的藝術世界》，北京：中國電影。

鄭泰丞（2000），《科技、理性與自由——現代及後現代狀況》，臺北：
　　桂冠。

鄭祥福（1996），《後現代政治意識》，臺北：揚智。

鄭樹森（1986），《文學理論與比較文學》，臺北：時報。

劉成漢（1992），《電影賦比興集》，臺北：遠流。

劉岱總、蔡英俊主編（1982），《意象的流變》，臺北：聯經。

劉森堯（1982），《電影與批評》，臺北：志文。

劉森堯（1990），《電影生活》，臺北：志文。

劉說芳（1993），《電視字幕對視覺及劇情理解度影響之研究》，國立成功
　　大學工業設計研究所碩士論文，未出版，臺南。

蔡源煌（1988），《從浪漫主義到後現代主義》，臺北：雅典。

謝鵬雄（1988），《電影思考》，臺北：光復。

蕭蕭（2007），《現代新詩美學》，臺北：爾雅。

魏明德（2006），《新軸心時代》（楊麗貞譯），臺北：利氏。

簡政珍（1994），《電影閱讀美學》，臺北：書林。

羅青（1989），《什麼是後現代主義》，臺北：五四書店。

羅青（1992），《詩人之燈》，臺北：東大。

羅青（1995），《羅青看電影》，臺北：東大。

蘇明如（2004），《解構文化產業》，高雄：春暉。

寶治（2005），《網際空間的圖像》（江淑琳譯），臺北：韋伯。

美學藝術類　PH0060　東大學術 35

電影文化意象

作　　者 / 王文正
責任編輯 / 鄭伊庭
圖文排版 / 楊家齊
封面設計 / 王嵩賀

發 行 人 / 宋政坤
法律顧問 / 毛國樑　律師
出版發行 / 秀威資訊科技股份有限公司
　　　　　114 台北市內湖區瑞光路 76 巷 65 號 1 樓
　　　　　電話：+886-2-2796-3638　傳真：+886-2-2796-1377
　　　　　http://www.showwe.com.tw
劃撥帳號 / 19563868　戶名：秀威資訊科技股份有限公司
　　　　　讀者服務信箱：service@showwe.com.tw
展售門市 / 國家書店（松江門市）
　　　　　104 台北市中山區松江路 209 號 1 樓
　　　　　電話：+886-2-2518-0207　傳真：+886-2-2518-0778
網路訂購 / 秀威網路書店：http://www.bodbooks.com.tw
　　　　　國家網路書店：http://www.govbooks.com.tw

2011 年 11 月 BOD 一版
定價：360 元

國家圖書館出版品預行編目

電影文化意象 / 王文正著. -- 一版. -- 臺北市：
秀威資訊科技, 2011.11
　　面；　　公分. -- (美學藝術類；PH0060)
(東大學術；35)
BOD 版
ISBN 978-986-221-844-0(平裝)

1. 電影美學　2. 影評

987.01　　　　　　　　　　　　　　100018664

讀者回函卡

感謝您購買本書，為提升服務品質，請填妥以下資料，將讀者回函卡直接寄回或傳真本公司，收到您的寶貴意見後，我們會收藏記錄及檢討，謝謝！
如您需要了解本公司最新出版書目、購書優惠或企劃活動，歡迎您上網查詢或下載相關資料：http:// www.showwe.com.tw

您購買的書名：＿＿＿＿＿＿＿＿＿＿＿＿＿＿＿＿＿＿＿＿＿＿

出生日期：＿＿＿＿＿年＿＿＿＿＿月＿＿＿＿＿日

學歷：□高中 (含) 以下　　□大專　　□研究所 (含) 以上

職業：□製造業　□金融業　□資訊業　□軍警　□傳播業　□自由業
　　　□服務業　□公務員　□教職　　□學生　□家管　□其它＿＿＿＿

購書地點：□網路書店　□實體書店　□書展　□郵購　□贈閱　□其他

您從何得知本書的消息？

　　□網路書店　□實體書店　□網路搜尋　□電子報　□書訊　□雜誌

　　□傳播媒體　□親友推薦　□網站推薦　□部落格　□其他＿＿＿＿＿＿

您對本書的評價：（請填代號　1.非常滿意　2.滿意　3.尚可　4.再改進）

　　封面設計＿＿＿　版面編排＿＿＿　內容＿＿＿　文／譯筆＿＿＿　價格＿＿＿

讀完書後您覺得：

　　□很有收穫　□有收穫　□收穫不多　□沒收穫

對我們的建議：＿＿＿＿＿＿＿＿＿＿＿＿＿＿＿＿＿＿＿＿＿＿＿

＿＿＿＿＿＿＿＿＿＿＿＿＿＿＿＿＿＿＿＿＿＿＿＿＿＿＿＿＿＿＿＿

＿＿＿＿＿＿＿＿＿＿＿＿＿＿＿＿＿＿＿＿＿＿＿＿＿＿＿＿＿＿＿＿

＿＿＿＿＿＿＿＿＿＿＿＿＿＿＿＿＿＿＿＿＿＿＿＿＿＿＿＿＿＿＿＿

11466
台北市內湖區瑞光路 76 巷 65 號 1 樓

秀威資訊科技股份有限公司　　　收

BOD 數位出版事業部

..

（請沿線對折寄回，謝謝！）

姓　　名：＿＿＿＿＿＿＿＿＿　年齡：＿＿＿＿　性別：□女　□男

郵遞區號：□□□□□

地　　址：＿＿＿＿＿＿＿＿＿＿＿＿＿＿＿＿＿＿＿＿＿＿

聯絡電話：(日) ＿＿＿＿＿＿＿＿＿＿＿　(夜) ＿＿＿＿＿＿＿＿＿＿

E-mail：＿＿＿＿＿＿＿＿＿＿＿＿＿＿＿＿＿＿＿＿＿＿